POPULAR RECORD

ELECTRIC RECORDING

電蓄撮音

售出唱片概不交換

曲盤開出一蕊花

〜戰前臺灣流行音樂讀本〜

洪芳怡 著

曲盤開出一蕊花

戰前臺灣流行音樂讀本

目 次

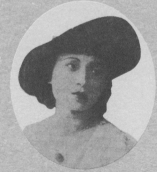

尾 聲 心肝開出一蕊花 ——

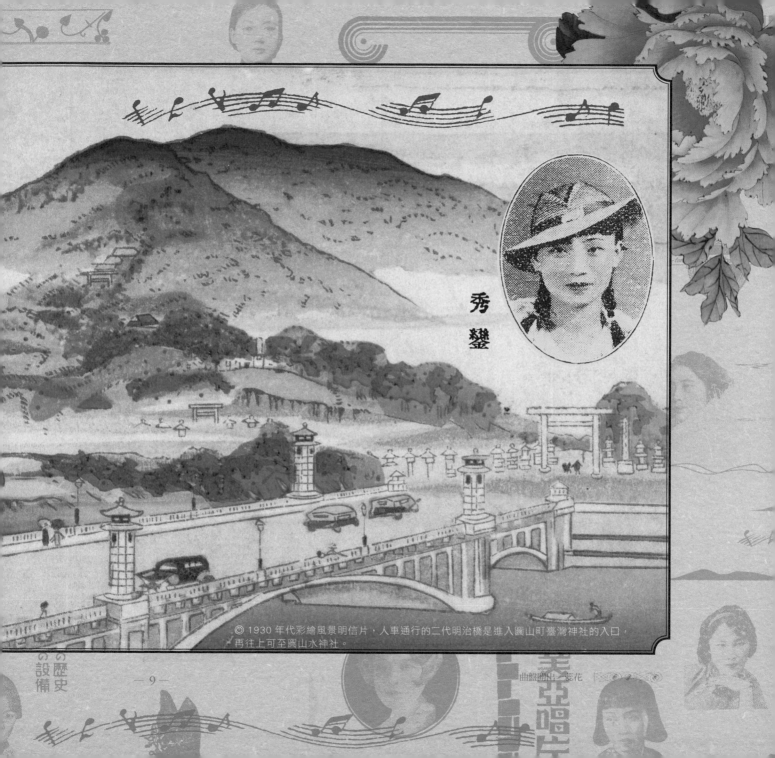

秀鑾

© 1930 年代彩繪風景明信片，人車通行的二代明治橋是進入圓山町臺灣神社的入口，再往上可至圓山水神社。

序一　灑落聲徑的月光

林太崴

現在回想起來，一直在聽這些骨灰級的音樂的我，其實是非常寂寞的。

讀國中的時候，我最喜歡的作家是倪匡，喜歡到上課都偷偷夾在課本裡面看。印象最深刻的是一本叫《天外金球》的衛斯理系列科幻小說。裡面描寫一對夫妻，隨著太空船到了外太空的適居星球，遊歷的過程中，由於某種大氣壓力的原因，他們並不會變老。等到任務完成回到地球時，地球已經過了幾百年，但他們依舊是當年的年輕模樣。在返回家鄉村莊之後，同樣是那片景緻，但他們的親人卻都不在了。家鄉，變得既熟悉又陌生，心情好像是在家鄉，又好像不是。

蒐集、聆聽、研究戰前的七十八轉唱片，大概就是這樣的寂寞感。

初期，有滿長一段時間，我就好像那對太空人，面對著好不容易蒐集到的這些曲盤，正當興致勃勃地覺得聽到令人驚喜的離奇音樂，想拉人分享，但似乎就是沒有人懂，也沒有太多人真的願意討論。純純嗎？為什麼唱歌那麼尖？留聲機都是充滿雜音嗎？這個機器光是手這樣搖一搖就可以聽喔？人們對於異時空載體的興趣似乎大過內容本身。但這些曲盤唱的都是臺語啊，為什麼會有那麼大的疏離感？這些年來，我常常問自己，到底這些聲響對現代人的意義在哪裡，它們其實都過去了，人們為什麼又要在乎這些呢？聽江蕙、蘇打綠、伍佰的臺語歌比較容易吧！然而，這些音樂又是實實在在存在過這塊島嶼上的：它們曾經風華過、被熱切議論過、擲地有

聲地刻在每一條曲盤的音軌上。

　某個時間點，當我在聆聽它們時，好似只有我和我自己的影子，甚至沒有月亮。

　好哩佳哉，經過一段時間之後，情況居然開始不一樣了。臺灣相關研究好像打地鼠機的地鼠一樣，咚咚咚地四處竄出。最新的發展是，我看見人們，而且是年輕一輩的人們，開始以各種視野：建築、老相片、舊文獻，也包含七十八轉歷史錄音，作為文化研究的材料，開始聽聲尋根。

　即便如此，要深入到戰前流行歌核心，甚至真正變成戰前流行歌的粉絲，也不是一件容易的事。關於這個領域，網路上錯誤的離譜謠言及不可考的或「夢見的」故事實在太多太多，史料上的「天然缺」也是另一個無可奈何的狀況。實際上，戰前歷史錄音的研究門檻的確非常高，一來是這些戰前唱片相關史料佚散嚴重；二來是時代已遠，知情的圈內人大多都不在了，斷層的痕跡如高牆般強烈地存在著。即便克服了上述門檻，再來還要有絕對的熱情與偶而散出的思古幽情，才能完食那個時代流行歌產出的豐盛果實。

　幾年前，當喜瑪拉雅基金會想要開啟戰前流行歌的研究計畫時，我第一個反應是：「有影無？」因為我完全理解真要讓整個計畫付諸實踐，需要極大的資源與決心。然而，芳怡與生俱來的音樂天分與吹不熄蠟燭般的堅持精神，的確在短時間內有了令人滿意且驚喜的結果。她敏感的聽覺神經以及對文化史整體的理解，都支持了她在研究過程中，產出嶄新且言之有物的洞見。並且每次在被音樂觸動之際，得要理性地訴諸文字，在悸動退駕之前，留下紀錄。而，這也就是這本書具體的成果。

　此外，值得一提的是，在本書中，芳怡探討了過去鮮少被碰觸的聲音本身。聲音的本質基本上是虛幻的，一溜煙就消失了。它可以錄音形式被留下，但實際上卻不可真的被捕捉。音色是

甜是酸、是美好是苦澀，很難有個定規。弔詭的是，通常在研究中，常以聲音投射出去的外貌：歌詞意象、曲調採譜、編曲形式、器樂配器，甚或背後的文化及社會意涵來作為研究標的，而非聲音這個主角本身；關於歌手的唱腔、共鳴、覺受上的變化、心境的轉折更是難有人能深入掌握，進而突破現有的研究。在這冊讀本，芳怡勇敢地拆解聲音本身，帶給讀者直入心坎的觀點，現拆不囉唆。我想，這也就是本書特別令人要起立鼓掌的主因，讀起來的爽度很高！在過去其他的研究中，去探索七十八轉唱片音軌內所有聲響的「存有」（包含雜音）是非常少見的。

七十八轉唱片作為當年大眾生活中實際觸摸與聆聽的歷史物件，的確是該有完整透徹的研究，以便作為此刻的臺灣人對戰前聲響的入門磚，而本書的出現恰恰扮演了最好的引路人與導聆者。

紙短情長。此起彼落的鏗鏘鍵盤敲擊音，無法形容我在蒐集七十八轉唱片將滿 20 年的當下，能有這樣的一本奇書問世的複雜心情。它猶如武林祕笈，又親像原先缺失了的那顆月亮，金色光暈終於灑落。也希望因著這本書，從此可以有人跟我年輕時一樣，順著時代流，聽著純純，感動到哭。

林太崴——類比音聲玩家、作家、策展人。臺灣大學音樂學研究所畢業。從七十八轉、三十三轉唱片，再到錄音帶，所謂類比錄音皆在網羅之列。

◎ 1930 年 8 月的古倫美亞廣告，有栢野正次郎特別寫給臺灣消費者的話，並列出商品種類，相當細心的以左方漢文與右方日文並列對照。

序二　思古與懷舊之外──本書的寄望

陳錦隆

　　臺灣戰前流行音樂是什麼，關注它的人們一定會追問它從何處來，往何處去。事實上，「萬事萬物何處來」和「萬事萬物何處去」兩者的探求，一直鼓舞人的心靈，啟發人的熱誠，最終改善人們的生活，並驅動文明的進步。

　　1980 年代臺灣解嚴，逐漸邁向民主、自由道路。臺灣的研究獲得了市民權，專業人士紛紛發揮所長，以自己積累的現代科學方法，藉由各個不同的研究個案，將其所存在的時空背景、知識產出的制度脈絡化，透過觀察、考證、詮釋與評論，建構屬於自己的知識體系。對內使得庶民更細緻真確認識自己，對外則提供外人瞭解臺灣的基礎。尤其期求一代接一代努力前進，有朝一日與世界並駕齊驅，爭長論短。其績效斐然，有目共睹。

　　喜瑪拉雅研究發展基金會鑒於創辦人韓效忠先生生前經營唱片事業，本於取諸社會、用諸社會，有了本研究計畫的構思，適逢臺灣蟲膠唱片接連出土，時機成熟，遂邀請洪芳怡博士執行，為期三年完成，本人有幸得以先睹稿本。臺灣戰前流行音樂的萌動發越、遞嬗演變與興亡成敗，藉由她生動的訴說與描寫，身為讀者的我們，應得以較自然地親近與聆賞，尤其她對流行歌曲的深度開掘，使聆聽者得有人情物理深廣認識，感受歷史脈動，而成為心靈與知識往更高層次提昇的橋樑。

　　洪博士憑著專有的音感，經由觀察探訪、蒐集選粹、聆聽比較，就臺灣戰前唱片公司、歌曲、

歌手、詞曲作者相互反覆排比，捕捉傳神剎那，再藉由典雅筆調，盛寫聲音之美，沈著深婉地闡述，字裏行間散發出她的細膩、敏感、熱情、智慧與生命力。全書沈贍博麗，精整綿密，有如近聽古箏，「雁行輕遏翠弦中，分明似說長城苦」，亦似遠聞琵琶，「百萬金鈴旋玉盤，滿船醉客皆暫醒」，逆挽點題，聲情並列。它喚起人們集體的文化記憶，意識歌聲內涵的歷史語境與文化秩序。

　　我們可以較有想像力的，讓洪博士引領你穿過時光迴廊，走進鄧雨賢筆下夏夜已深的太平町，淡水河上月色正美，你閒情幽雅地置身懷念的咖啡館裡，青色燈光幽隱閃爍著，古老的留聲機透過孤挺花似的喇叭，流瀉出你耳熟能詳的臺灣歌謠，女歌手綿綿細語縈繞傳送，或許你會即時辨識出那些專屬於臺語的唱腔、音色與氣韻；或許深一層的，此刻此景勾起臺灣子民面對改朝換代，外來殖民者優勢文化對本土文化的衝擊，要抗拒或吸納，迎拒兩難，腦海裏有一番折騰翻攪。如果你是鄧雨賢、周添旺、陳君玉…，你會如何因應？回到現實，對於前人的作法，你有什麼評論？這些問題似乎一再與臺灣歷史形影不離，它會出沒在你的心靈深處，一直揮之不去，說不定你也會像歌手鳳飛飛，28 年前在《想要彈同調》專輯錄音完後心情起伏，連續數夜的失眠。當然，你也可以什麼都不想，單純感受歌曲的意境與氛圍。或許你有其他或許。

　　音樂本質上是要讓人聽與唱的，不能把它當古蹟保存，所以本書不是考古，也不是紀念品，在此誠摯企盼讀者從中擇取你所喜愛，奔赴屬於你自己的悠悠飛揚。臨付梓之際，謹代表基金會對洪博士的辛苦付出深致感謝與敬意，並對遠流出版公司協助編製出版誌謝。

陳錦隆──喜瑪拉雅研究發展基金會董事長

　　　　　　　　　　　曲盤開出一蕊花

自序 青春不再來，相思為君害

洪芳怡

好花年年開，青春不再來，相思為君害。

初戀情意好，無疑分東西。

心心念念，親愛我君，

一去沒得相見面，放阮欲怎樣？

啊，暝日思念，何日君再來。

——〈何日君再來〉，秀鸞演唱，陳達儒詞，王福編作，1940 年勝利唱片

意外踏上這趟追尋戰前臺灣流行音樂之旅，一路走來峰迴路轉，柳暗花明。

對於我這樣「資料戀物癖」的研究者而言，沒有比拿到大量未處理的史料更讓人舒心的事情了。一開始，我興致高昂地再次拿出我的看家本領，聆聽、採譜、分析、用各種角度歸納分類，同時埋頭舊報紙、文學作品與歷史論述中，著手重建音樂文化。畢竟，身為臺灣少數的七十八轉唱片研究者，我從小受教於幾位大師級作曲家與鋼琴家，在完整學院派嚴肅音樂訓練後，先跨至音樂學，轉而浸淫社會學與文化理論，故而拆解創作手法、釐清歌手用嗓與音樂表現，於我是再自然不過的基本功。而既然過往已用十多年摸索出以聽覺為中心的早期華語流行歌曲研究，我打算在音樂聲響和文獻資料上花一樣的功夫（雖然時間大幅壓縮），試著鋪陳 1930 年

代的本地常民生活文化史，找出重新理解留聲機歌曲的路徑，再以今日讀者的語言轉譯當年的聽覺美學，讓第一代臺灣流行音樂在今日人們的耳朵裡還魂回魄，從舊風情咀嚼出新滋味。

　　我的確沿著這樣的途徑，展開龐雜的工作，也一如往常，戰兢謹慎的探勘這麼多不曾被剖析過的聲音。始料未及的是，這次我交手的音樂非但不好親近，也不願輕易放過我。

　　每種文化都會在時間與環境的角力中，孕生出它獨有的美學品味，是故要理解一個年代，從音樂下手應該會是最精準且細膩的角度。過去幾年間，我把耳朵泡漬在正在研究的臺灣唱片中，彷彿一旦泡得夠久，時空縫隙就會在最不設防時出現，我的聽覺將引導我成為時空旅人，冰冷的文獻乍時會甦醒，在音樂開展的奇妙空間中成為路標，就算沒有路標，景緻本身已是可觀的凝聽對象。只是事與願違，這些歌曲明明在音樂構造上不難梳理，可是似有許多難以言喻的聲息事物蕩漾其中，這些歌曲也明明來自我腳下踩的土地，在我耳中卻比歌仔戲、南北管、客家八音還陌生，更讓我感到「刺激」，刺得我莫名扎心，也激起莫名的疑惑。好一段時間，我竟如失語症般，連用最簡單的字去描繪這種音樂都有困難。

　　漸漸地，我才發現，純純與秀鑾的嗓音不僅是拉開時光隧道入口的關鍵人物，她們的音樂本身就是時光隧道。彼時特殊的社會局勢使開鑿者步步艱辛，如今走來依舊顛簸，沿途昏暗朦朧，滿是岔路，有的無法通行，有的看似崩塌，四壁卻留下許多瑰麗刻痕，回音迷魅，叫人流連忘返。這些手法青澀的音樂在問世將近一世紀後，再次如瓶中精靈被釋放出來，連帶開啟的不是蟲洞，而是超大質量黑洞，從中湧出懾人心魄的巨大能量要我追索其來龍去脈，更迫使我沈思它戰後幾乎消失無蹤的命運。

戰前臺灣流行音樂不存在分支，是整體感強烈的樂種。不同公司的出品或許在風格上各有偏好，但美學觀點卻呈現出強烈的一致性，聽來聽去都是尖銳、充滿稜角、跋扈又易燃的聲音，不見得精緻，可也多有風姿流轉。直言之，這與我一直以為的「好聽」大不相同，讓我重新衡量「好聽」的條件，也反省了自身的聽覺舒適區何以侷限若此。這些表面上傷春悲秋、纏綣纏綿的歌曲，實際上性格剛烈，引發我對內建的文化秩序連番自我叩問，直至察覺了後天建立的文化歸屬在多大程度上自然的像千古不變，底下卻是暗潮洶湧的操作。這樣的體悟逼得人發窘，乃至讓人焦慮與懊惱。這一次，我當不了優雅從容、冷眼旁觀的研究者。

　　歷史的聲音始終老老實實待在唱片中，後來的歷史論述卻捉弄我們，讓我們以為這種聲音從不存在，且防患未然地在我們腦中以一套自圓其說的價值判斷，建立起聽覺史觀。就算有一天聽見了阿媽或阿祖聽的音樂，我們會因為知識上的斷層，發自內心的站在對立面，用難聽、聽不慣、唱不好等等理由封印此般歌聲，堅決的程度像是這些唱片與我們毫無關聯一樣，殊不知這就是自我厭惡與自我拒斥。

　　時間停擺，感官全開，我既是清醒的，又是迷惘的。我追溯的豈止音樂，也追溯自身。消化史料的同時，我也被史料消化，拆解音樂之際，我也被音樂拆解。我的耳朵雖然在我毫無防備之下，把我推上聽覺的尋根之旅，也仍舊按照規劃，帶我鑽入時間裂縫，回到錄音時辰那一刻的靈光剎那。

　　即使太少歌手在戰後出面承認自己唱過這些歌，泰半歌曲已成歲月灰燼，值得慶幸的是，如今越來越多戰前唱片重見天日，甚至可在市面上購得轉錄而成的 CD，「聽覺的文藝復興」越來越可能實現了。到時，對這種臺灣老聲音心心念念的人必定會明白，愛戀是不受時空限制的，

而耳朵也懂情意，也會犯相思，迫不及待地渴望反覆召喚出凍結在唱片中，那個青春不敗的勾人歌聲。

　　1930 年代的眾多流行曲盤能夠以這本書與隨附 CD 的形式，再次讓人們側耳聆聽，最重要的幕後推手是喜瑪拉雅研究發展基金會。承蒙基金會厚愛，邀請我擔任戰前流行音樂研究計畫主持人，本書即為研究計畫成果。董事長陳錦隆律師擁有深厚的人文素養，對於不同時期的臺灣流行歌曲頗有心得，在繁重公事之餘，不忘積極促成音樂文化史的保存。在此誠摯感謝陳律師的賞識與大力支持，也要感謝賴美臻董事對研究計畫的細心協助。

　　另一個重要角色是本計畫顧問，唱片收藏家林太崴。太崴在我前面作了許多繁瑣的先行工作，他從數千張唱片提煉出的基本資料，提供本書紮實的基礎。謝謝太崴不分日夜地忍受我的轟炸式提問，也比任何人都堅定地相信我是最有資格能夠完成這個重責大任的人。

　　我實在是個幸運的人，除了獲得基金會的鼎力幫助，太崴的前線支援，能夠與遠流出版公司臺灣館合作，更是許多作者夢寐以求的事。謝謝總編靜宜幫助我把章節安排得細緻又吸引人，精準又溫和的屢屢把我從迷霧中揪出來，讓這本書可以以我想像不到的樣貌面世。同時，也要謝謝黃子欽設計師為這本書量身打造令人驚豔的書封及整體裝幀。

　　從計畫執行的第一天開始，我的另一半 Andy 是我最可靠的避風港，從不抱怨我長時間無休止地埋首案前，也從不阻止我鎮日在家裡囂聲播放這些音樂。我何其幸運，滿心感激這位全世界最好的男人願意與我為伴，我願意在下半輩子為你烤無數又香又甜的 vegan 蛋糕。謝謝眾多科幻與奇幻小說作為我的逃城，特別是《海伯利昂》和《地海》，和我心愛的貓同樣是生命中

的不可或缺。謝謝過去在勵馨基金會的同事和主管，尤其是雅惠督導給我的愛，與你們一起工作是我人生最療癒的時光。謝謝吳樸文牧師與鄺慧中師母看透我，接住我，在密集書寫的這九個月持續帶給我溫暖。謝謝我善解人意的妹妹，沒有你我早就不在人世，能與你在島上兩側一起當圖書館書蟲，真是美好。謝謝我的父母，循規蹈矩的你們與老是打破規則、處處出格的我是天秤的兩極，我愛你們。

謝謝上帝，在高山低谷中與我同行，但願我不辜負手上的每一個「他連得」（希臘文 τάλαντον，英文為 talent），無比認真的承擔起每一個責任。

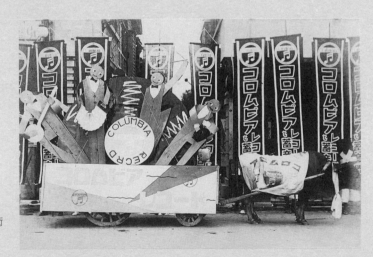

◎ 古倫美亞唱片大張旗鼓、浩浩蕩蕩的沿街宣傳，用的竟然是牛車！

序曲

寫在閱讀之前

白牡丹，白花蕊，春風無來花無開。

無亂開，無亂美，不願旋枝出墻圍。

啊！不願旋枝出墻圍。

——〈白牡丹〉，根根演唱，陳達儒詞，陳秋霖曲，1936 年勝利唱片

關於背景知識

　　臺灣最早期流行音樂的年代，大約從日治時代的 1931 年開始粗具雛型，在 1935 年達到唱片數量上的高峰，平均七個人就有一臺唱機，[1]到了 1937 年全臺可以買到留聲機與曲盤的商店達到 272 家。[2]此後發片量急轉直下，直到 1940 年出版最後幾曲，所有戰前歌曲就此唱盡了。

　　這個樂種所用的錄音載體，是臺語稱為「曲盤」的唱片，一面僅能容納至多三分半鐘，一枚兩面的唱片播完大約七分鐘。播放曲盤時是放在不插電的留聲機上，以手搖方式上緊發條，鋼針從曲盤外圍一圈圈向內移動，讀取片心區域外的音軌。曲盤雙面的中心處皆有一張稱做「片心」或「圓標」的圓型紙標，記載著唱片相關資訊，通常各品牌都是一款打遍天下，少數才有為藝人量身訂作的特殊版本。

　　唱片販售時會加上紙製封套，一般而言每家公司同一時期的封套款式大致相同，沒有為歌手或歌曲量身訂做的習慣。封套內還附有稱為「發賣解說書」的歌詞單，[3]部分有演出者照片，有些公司的歌單為手寫，偶爾配上簡單插圖。與歌詞同等重要的資訊來自唱片片心，上面有錄

音編號、發行編號、曲名、演唱與演奏者，部分有詞曲創作者與編曲者。錄音編號與發行編號之間落差所揭露的發行策略，成了本書的其中一個立論基礎，也是與先行研究的關鍵差異。

　　戰前規模最大、發行量最高、流行歌曲最多的唱片公司，為臺灣コロムビヤ（古倫美亞）販賣株式會社。該公司大部分錄音都不是在臺灣，而是遠赴日本，因此每回灌唱都會有多位藝人同行，每批錄音成果至少數十到數百首，經過後製和壓片程序才能發行。錄音與發行的時間間隔很難說，[4]有的馬上就上市，有的要等上好幾年，有的根本沒機會問世，因此片心上的「錄音編號」和「發行編號」是兩組截然不同的數字。

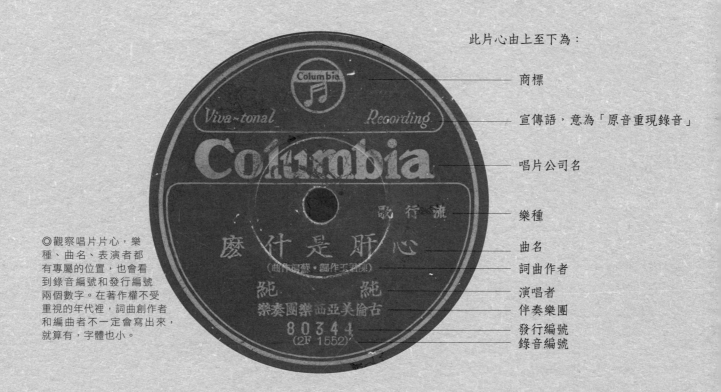

此片心由上至下為：

商標

宣傳語，意為「原音重現錄音」

唱片公司名

樂種

曲名

詞曲作者

演唱者

伴奏樂團

發行編號
錄音編號

◎觀察唱片片心，樂種、曲名、表演者都有專屬的位置，也會看到錄音編號和發行編號兩個數字。在著作權不受重視的年代裡，詞曲創作者和編曲者不一定會寫出來，就算有，字體也小。

當時一家唱片公司底下，常有不同的「品牌」系列，主打不同的樂種與價格。以古倫美亞公司為例，總共推出三個品牌，正牌為高價位的古倫美亞，副牌有中價位的紅利家與低價位的黑利家。瓜分流行歌曲市場的尚有勝利、文聲、博友樂、泰平、日東、東亞與帝蓄唱片，多半是日資，往往也不是在本地錄音。這些公司通常都設有「文藝部」，由文藝部長統籌詞曲創作與演唱人才，可惜實際運作的細節，現今所知並不多。

「流行歌」這個詞顯然不是來自華語音樂圈。臺灣第一首用上此名的是1931年的〈烏貓進行曲〉，此時上海流行音樂已經發展數年，主要演唱者是歌舞明星，再怎麼跳不起來的歌曲通常還是在

◎每家唱片公司都有專屬唱片封套，各有風格，不變的是中間都會挖空，方便聽者看見片心曲目。

片心上分類為「歌舞曲」。「流行歌」之稱應該來自日本，唱片目錄最早冠上這幾個字的唱片，是 1929 年古倫美亞公司的〈金のグラス〉和〈大阪行進曲〉。[5]我傾向把「流行歌」視為樂種名稱，指的是特定的音樂表現手法、歌詞用字、樂風質地，而不是「廣為流行的歌曲」，就像是英文的 Popular Song 也不是每一首都很 Popular 呢。

　　本書關注的唱片主要分為兩種，一為可清楚界定的流行歌曲，以及從傳統曲目一腳跨入流行音樂範疇的歌曲，兩者統稱為「泛流行歌曲」，[6]加起來約有 772 面。這些流行歌曲使用的語言以臺語為大宗，少數官話或北京語，客家話更少，歌詞用字與現今的臺語文不一定相同，本書所引用的歌詞盡量忠實於原版歌詞單的寫法。演唱者中，除了靜韻為日本人，全都是臺灣歌手，絕大多數在戰後銷聲匿跡，極少再次現身演唱，所以流傳下來的歌手生平、姓名、背景極為有限。作詞作曲者有相當比例為化名，難以考掘真實身分，不過也有多位創作者持續活躍於戰後歌壇，後者的個人資料相對較完整。

關於聲音復刻

　　在你拿到這本書與隨書 CD 之前，這些流行音樂老曲盤散佚四方，數十年來或堆在某戶老宅深處，或藏在舊貨商的蒙塵雜物中，直到被有心的收藏者千方百計尋獲。這些近百年前的聲音幾乎已被其他聲音沖蝕掩蓋，聆聽這些歌曲的技藝也失落了。你手上的數位音檔，正是能讓此時此刻與舊日光陰平行存在的奇妙物件，是開啟歷史之門的聽覺之鑰。

　　綜觀現今留聲機唱片復刻的路線，可簡單歸為以下四種：

1. 完全不調整，維持唱片破損髒污、唱機衰朽，相信這即是「歷史的聲音」。

2. 清洗唱片後輸出聲音，不調整噪聲、音頻、音色與厚度。

3. 清洗唱片後輸出聲音，再詳細調整成接近留聲機發出的聲響，在可能範圍內去除雜音，且接近原本的高低音頻，不會完全洗去噪聲，也不會刻意調整音色與厚度，但盡可能呈現唱片最佳狀態。

4. 清洗唱片後輸出聲音，精細地調整成符合近年來聽眾偏好之發燒音響的音色和音頻。

　　無論如何，在不同的載體上想要「原音重現」，其實是在忽略音響特質與聽覺品味的差異之前提下，才有的奢求。我們所採取的，是第三種處理方式，重現當年聽眾播放曲盤時聽見的聲音，同時試圖降低現代聽者的不適，但依舊保留了來自鋼針重訪唱片溝槽帶出的炒豆聲與爆裂音，彷彿歲月理直氣壯的嗆咳，也容許數位檔中無法避免的尖銳音頻；畢竟其前身正是留聲機鑽心入神的力量，是人類聽覺久違了的震懾美感，只是在類比聲音質變為擬真訊號的過程，力度難免無法完全轉換。倘若按照晚期聽覺習慣，去扭轉或潤飾音色與底調，輸出成為插電時期才產生的「高傳真立體音響」（Hi-Fidelity），對我來說，那已經是「再製作」、甚至是「再創作」，也就成了添加了後人詮釋和喜好的「新作」了。

　　必須牢記在心的是，唱片在穿越時空時，聲音的內在景深無法在新的格式中完全釋放出來。一開始，聽者或許會因為揮之不去的底噪、扁平聲線與乾燥音場，而深受困擾，待逐步跟上宛如尋寶指南的這本書，一步步走進歷史錄音與其背後的世界，就能稍微明白我們刻意選擇保留了接近留聲機聽覺經驗的原因了。

F 1090

流行小曲

白芙蓉

陳達儒 作詞・陳秋霖 作曲・文藝部補作曲

阮是白芙蓉　白芙蓉
無人知阮　心內愛清凈
慢々清香　對君献盡情
枝葉消瘦　不驚秋風冷
專心忍耐　為若望前程

阮是白芙蓉　白芙蓉
無人知阮　心內真情意
千辛萬苦　也欲等秋天
生成清白　不驚雨水滴
純情純愛　冷淡守花枝

阮是白芙蓉　白芙蓉
無人知阮　心內暗自想
秋來期待　思望好太陽
薄命花草　圣靠君原諒
滿腹情話　空對月相量

專屬　秀鑾
伴奏　勝利管樂團

◎秀鑾是勝利唱片推出來與古倫美亞的天后純純打對臺的女歌手，擁有得天獨厚的薔薇色聲線與優異的歌唱技巧。

關於本書寫作

要認識臺灣的聲音，必須重新貼近歷史，找回當年的耳朵，凝聽樂音聲響的迴光返照。流行音樂史不該是堆疊文獻後的文字整理，需要讓史料與聲音交錯映照，構築出立論和觀點。本書的寫作基於音樂學和文化研究，旁觸文學、歷史、社會學、傳播學等人文學科，建立在以大量唱片聲音耕織而成的聲音景觀（soundscape）上。我以豐富的史料為基礎，在既有的研究上或深化或重思，書中沒有向壁虛構的人物對話，也無意在八卦軼事上推敲，而是以唱片、報刊、文學作品、文物資料為線索，細密拆解彼時文化現象，把艱澀理論或枯燥分析融在敘事情境中，置聽覺文化為感官核心，針筆勾勒出複雜的政治社會場景下，流行音樂的興起與寥落。

在書寫上，雖然我致力於學術上的嚴謹、系統性與原創性，然而本書盡可能在行文上深入淺出，如同直接而友善的嚮導，帶領讀者重訪聽覺的桃花源，把奇麗如花的歌聲還歸這塊土地，與其上的庶民百姓。

到底，歲月甚少靜好。惟有春光的回聲餘音如琥珀般，在喇叭花裡裊裊縈繞，剎那芬芳。

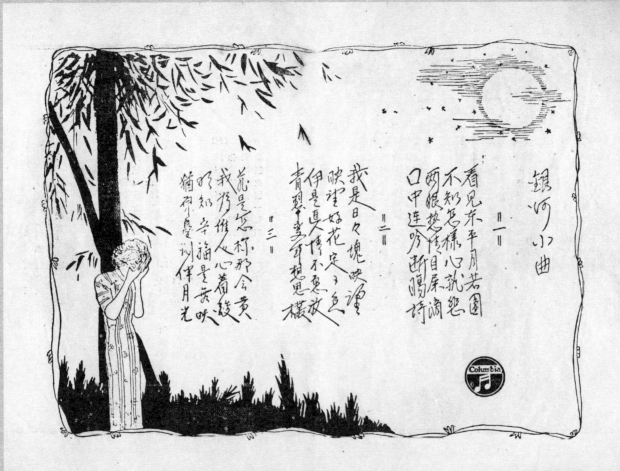

◎購買唱片時，隨片會附上排版印刷的歌詞單。手寫歌詞單相對數量少，但畫風或字跡都乾淨秀麗，米黃色的紙透出素淡有味的氣息。

第一章

聽眾：從前現代過渡到現代的耳朵們

1-1　在聽與聽見之間

心肝想要　佮伊彈像調
那知心頭又漂搖
只恨無緣可通透　滿腹的心調
心肝悶　總想袂曉

手提琵琶　就想要來彈
敢着來彈想思歌
綷[1]伊會知影着我　愛同伊相看
琴對琴　双々合彈

彈了一曲　又再彈一調
音調到尾隴茫渺
風吹樹腳靜悄々　秋蟲哭無聊
恰彈也　是單思調

——〈想要彈像調〉，純純演唱，陳君玉詞，鄧雨賢曲，1935 年古倫美亞唱片

一翻開手上的這本書，〈想要彈像調〉（CD 第 11 首）的歌詞映入眼簾。依稀記得，小時候跟著媽媽聽鳳飛飛唱過，你有些訝異，這首歌比鳳飛飛還老啊。歌詞裡深沉的寂寥，讓你的腦海浮現一排憂鬱的弦樂器，交織出落寞的慢板。你盯著演唱者美麗無暇的名字，她的歌聲會是像王菲那般冷豔，散發白淨的空靈感，還是像鄧麗君的水嗓子，柔滑甜膩到心都酥麻？

多年來，龍瑛宗、楊逵和翁鬧的小說，日治時期的常民文物展覽，都曾觸動你，而老歌詞在你眼中盡是絕美，老旋律有著新曲調缺乏的清澈秀美，都使得戰後的翻唱在你耳中美到不可方物。你渴望召喚出濃縮在聲音時光膠囊的臺灣古早氣氛，精細的現代音響將使這些歌曲還魂回魄，在立體聲道中搖曳生姿。

按下播放鍵的瞬間，懷舊激情湧上胸口，你尖著耳朵全神貫注。

第一個音出現，出乎意料之外。那是你叫不出名的樂器，像歌詞裡的琵琶，又像吉他，彈得很快，節拍也快，手風琴隨後出來，稍嫌刺耳且簡陋，怎麼聽都稱不上悠揚，你一下愣住了，惆悵心緒退潮了大半。你暗自慶幸，還好只是前奏，阿祖年代天后級歌手的歌藝一定能夠撫慰心靈啊。

下一刻，與其說失望，不如說是錯愕。帶著些許土味的粗糙音色敲開了耳膜，高音唱得你身體緊繃，拉長的尾音還抖得參差不齊，所有浪漫遐思頃刻在空氣中蒸發。你反射性搖了搖頭，揮去想關上音響的衝動，不知本書附上的另外的二十首歌，是否也讓人這麼五味雜陳？

原來，〈想要彈像調〉的原始版本一點都不抒情啊。微妙的苦澀感隨著歌曲結束而冷卻，取而代之的是納悶：這怎麼會是臺灣當時最受歡迎的聲音？

文化的耳朵

你以為自己正在聆聽陳年的聲音，從音響放出來，從你的耳朵接收。

這句話對，也不對。你聽見了，也沒聽見。是你在聽，也不是你在聽。

人類聽覺系統的運作方式至為精密，聲音經由外耳、中耳到內耳，耳蝸受到刺激後把聲波轉換為聽覺神經衝動，將聲音訊號傳導至大腦皮質的聽覺中樞，形成可理解的訊息。也就是說，耳朵負責傳導聲音，但能聽見與聽懂聲音的，是大腦。

既然聆聽不是只有聽，還有大腦的計算與解讀，這個行為就不會是純粹的動作與感官反應，而是牽涉到更複雜的判斷。「聆聽」這件事，不單需要肉身的耳朵，同時關乎文化的耳朵。

1935 年，古倫美亞公司推出了純純的〈想要彈像調〉。作為流行歌曲，文字語言和音樂語言自然是採用時人熟悉的語法與風格，聽眾不需花力氣思考，也不會感到隔閡。

2020 年，正在聽著由蟲膠復刻成數位形式〈想要彈像調〉的你，音樂養成迴異於前人，沒有經歷過留聲機年代，巷口最常出現的聲音不是北管或相褒，未曾身處過藝旦在流行歌手爭奪戰中敗給歌仔戲演員，而有志之士持續指責歌仔戲淫靡低賤、卻如野火般在民間延燒的文化景觀。純純唱的流行歌曲不管有多老，之於你，都是徹底的新。

音樂的奇妙在於，不但能籠罩聆聽者的全身，包纏上一層想像力，更如同蟲洞一樣，讓聽者成為穿越劇主角，浸泡在全然不同的氛圍中。讀者從文字和影像上領略到的歷史，是從眺望遠方而來，自以為理解的感同身受。聲音卻不同，這種感官強大到足以激起一個人的本能反應，誠實的抗拒或擁抱，甚而產生牽涉到價值判斷的鄙夷，也可能被無以名之的異樣美感收服。

一個文化越是經歷過斷裂與撕扯，越會讓後人對於已逝的片段再現，感覺陌生。如時空膠囊般保存下來的音樂或者使人感到活色生香，大開耳界，也或者激發冷眼旁觀的疏離感，乃至踏入聽覺的非舒適區，而心生排斥。聆聽雖是個人行為，卻牽涉到集體文化背景，順耳與否、有無感動都脫離不了內建的成套價值系統。我們的耳朵刻著生長過程的痕跡，擁有集體的文化記憶，也在聽覺品味上自然而然與時代共感，擁有時代的印記。

小學時，我的同學迷戀的是小虎隊，鄰家伯母聽的是鄧麗君，除了天安門事件時電視播放的〈歷史的傷口〉讓我印象深刻之外，莫札特和德布西的鋼琴曲才是我下課後日復一日的玩伴。當香港四大天王如日中天，我進入中學唸音樂班，顧爾德和卡拉絲的錄音讓我心馳神往，偶爾分神幫要參加省賽的中國笛同學彈伴奏。初戀心碎時，我狂聽林憶蓮，而好學生我妹妹在隔壁房間聽的是席琳狄翁的英文歌曲。

瑪利亞凱莉和惠妮休斯頓爭鋒到白熱化的尾聲，臺灣的鐵粉各自擁戴張惠妹和許如芸之際，我在大學音樂系主修理論與作曲，一邊慶祝我在教會司琴邁向第十五年，一邊跟著地下樂團到處跑，畢業時還有模有樣地交出一首大型管弦樂作品。考上研究所後，我生平首次走進 KTV，聽著小提琴家同學稀哩呼嚕的唱〈雙截棍〉，真是說不出的違和感啊。

相較之下，我們很容易覺察視覺上的改變。三十年前郭富城 MV 裡的半屏山瀏海、大墊肩外套與模仿麥可傑克森的舞蹈動作，如今看來老氣橫秋，對我年幼的外甥來說是新奇又彆扭。但論及聲音審美，我們往往僅止於感受性表述，好不好聽、喜不喜歡、感不感動，稍微能夠具體指出的大半是嫌棄之詞，聲音尖、技巧差、太吵。

然而，從小虎隊的〈青蘋果樂園〉（1989）到周杰倫出道（2000）不過十一年，唱片廠牌已經幾次大風吹，音樂風格也有明顯差異，不變的是，我父母與祖父母都對這些歌手敬謝不敏。

　　那麼，從1930年代至2020年，流行歌曲的唱腔、編曲、錄音技術怎麼可能相去無幾？如果我快九十歲的阿媽對於現今Leo王或魏如萱的聲音感到頭痛不解，又怎麼有可能持續九十年的作品都能討你喜歡？

聲音中的政治角力

　　更何況，從你阿祖那一輩到你求學成長，臺灣的政治與社會情勢遭逢幾番劇烈轉變。

　　1930年代，日本對臺同化政策逐漸緊縮。以報紙廣告來說，日本電影數量壓倒中國電影，各類日本唱片也超過英美敵國音樂、上海流行歌曲與京崑曲目。七七事變後，總督府藉由普通教育與社會教育推進皇民化運動，[2]以日本文化掃除漢文化。及至國民政府遷臺，在動盪不安中，啟動了長達38年的戒嚴時期。

　　從日本殖民政府到國民政府，從內地延長主義到皇民化政策、二二八事件、戒嚴到解嚴，又從一黨獨大、開放黨禁、到政黨輪替，不管大權在握者如何更迭，文詞與音樂從來無法自外於政治力的介入。流行歌曲全是臺語的時代早已一去不復返，上海流行歌曲的風姿在臺灣重新包裝後，逐步成了主流中的主流，臺語歌曲則放下了原本的色調，轉而吸納了比戰前更濃的演歌氣息；而年輕的知識分子逐漸受到西洋熱門歌曲的吸引，校園民歌從一股清新浪潮變成市場商品，隨著全球交流日趨頻繁，各種型態與風格的音樂種類百家爭鳴，與百年前誠然不可同日而語。流行音樂大纛之下，截然不同的音樂元素、敘述聲音、閱聽群體與文化座標，在這個蕞爾

小島裡彼此震盪、辯證、揉雜共存。時間軸線上，不同時期的聽者擁有各自的聽覺美學，期望聲音品味均一恐怕是太天真了。

　　如此一來，何謂「正統」的臺灣聲音，答案可能有很多種，就連「誰能發聲」都是問題。在日本唱片公司主導之下，戰前的臺灣缺乏錄音設備與技術；及至物資缺乏的戰後，本地唱片業試圖自製唱片，卻困難重重。加上國民政府接收臺灣後，當局急於排除日本痕跡，以三民主義重建中國化，不只圖書、雜誌、畫報必須經過審查核准，日本留下的「遺毒」如唱片與樂譜也在查禁行列。[3]臺灣省國語推行委員會在獨尊「國語」原則之下成立，強力禁絕先前的「國語」日本語，公務員只能說新政府的國語，連布袋戲都改為國語發音。[4]當政府力推的「中華文化復興運動」，喊出「流行歌曲藝術化」口號，登上歌唱舞臺靠的不是能力，而是手上要有一張「歌唱演員登記證」，必須練好具有發揚民族正氣的歌曲，才能通過考試。[5]

　　文化改造的關鍵工作之一，正是把去蕪存菁後的中國流行歌曲視為「正統」臺灣流行音樂。此舉既可抹除臺灣本地過去的記憶，順帶渲染出濃烈懷鄉情愫，凝聚反攻大陸的動能，還能讓大眾有思想正確的休閒娛樂，可謂一舉多得。當時最受好評、也最懂得自我審查的娛樂節目，為 1962 年臺視的「群星會」，這是臺灣電視臺開播的第一個節目，自然成為大眾聽覺與視覺的焦點。演唱的歌曲主要來自 1949 年之前的上海流行歌曲，以及承先啟後的香港流行歌曲，以及這款風格的仿作。製作兼主持人慎芝與關華石在他們的廣播節目中曾清楚表明，藝術必須是「代表固有文化」的「國粹」才能永久流傳，[6]並把上海流行音樂內蘊的西洋古典音樂根柢與藝術歌曲風味，當成通俗音樂的最高標準，[7]構築出整個世代的耳朵與老上海音樂之間的穩固橋樑。

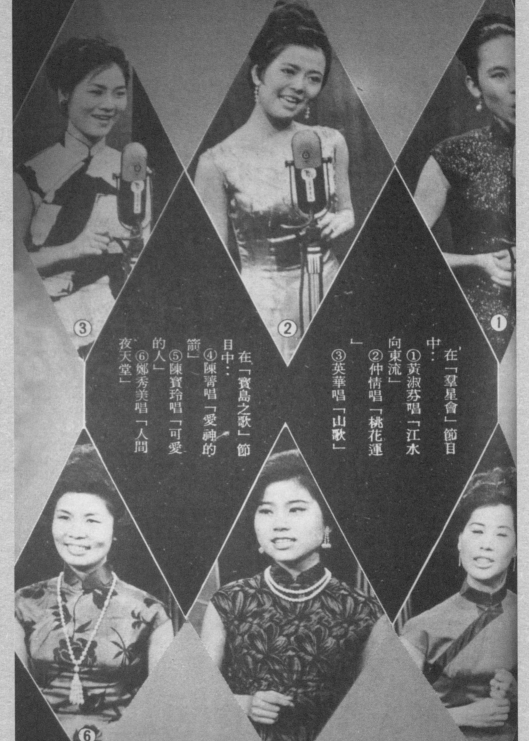

在「羣星會」節目
中：
①黃淑芬唱「江水
向東流」
②仲情唱「桃花運
」
③英華唱「山歌」

在「寶島之歌」節
目中：
④陳菁唱「愛神的
箭」
⑤陳寶玲唱「可愛
的人」
⑥鄭秀美唱「人間
夜天堂」

◎國民政府接收
臺灣，流行音樂
如同經歷風格大
洗牌，戰前歌手
全都消失了。
《電視周刊》記
錄下第一個電視
節目「羣星會」
的服裝與節目內
容，語言、曲目、
美學標準都與戰
前流行音樂有明
顯斷層。

政治徹底干預了文化，臺語流行歌曲從未置身於戰場之外。直至今日，這股影響力難以估計，以至於大部分人始終渾然未覺，自己在聲音美學上的偏好——厭斥本土的「俗氣」腔嗓，喜好隨著國民政府從而來，帶有中國各地小調風情、同時向西洋美聲靠攏的流行歌曲唱法——實際上不是天生的、本能的反應，而是被刻意引導的文化養成。

獨樹一格的臺灣情調

一旦認清，在自由中國的信念底下，國民政府所在的臺灣與上海流行音樂一脈相承，我們就會恍然大悟，純純所代表的另個傳統是如何成了被刻意遺忘的聲音。

說起來，一整代的戰前歌手對於源自歐洲的聲樂、美國萌芽的爵士樂、藍調或流行音樂，都感到陌生，一般臺灣民眾亦是如此。當時最貼近庶民生活的歌仔戲，不論生旦，都是用本嗓、又叫做真聲來唱歌，這與西方以混合音區共鳴發出的圓潤飽滿音色，有天壤之別。加上歌仔戲唱詞為重口齒音的臺語，是以舌部調節咽腔發聲，說話時清晰柔美，但歌唱起來口腔空間小，容易產生彈性不足、音域狹窄的嗓音。[8]這樣獨特的演唱技巧，的確造就了當年風風光光、貨真價實的唱片明星，只是我們若未能對當時環境條件先有所認識，以現在的標準乍聽之下，恐怕會有一種難以理解的粗糙乾癟之感。

影響戰前歌壇最深透的歌手，是把歌仔戲演唱技巧融混在流行歌唱的純純。作為流行音樂天后的純純不走西洋美聲路線，仰賴的是戲曲唱法，主要以鼻腔為中心、不時借用喉腔之力的頭腔共鳴，帶出突直清亮的音色，並巧妙的運用偏聲（或稱假音）無痕轉換聲區，以順暢的氣息，讓低音更低沉，高音更甜且結實。純純不只作品數量傲視眾人，詮釋的迷人程度也是出類拔萃，

第一章　聽眾：從前現代過渡到現代的耳朵們

小曲

黃昏街

（周添旺作詞）
（蘇桐作曲）

純純

利家華樂團奏樂

REGAL

（T1160）

◎自從前幾年勝利唱片颳起「新小曲」浪潮後，古倫美亞也把漢樂風格較強烈的歌曲冠上「小曲」作為樂種名稱。

每一節歌詞都呈現出細緻差異，以冷靜自持姿態，為許多溫順的曲調憑添了不少獨特性格。作為老練的歌仔戲唱將，她的演唱幾乎全用真音，更克服了一般歌仔戲演員本嗓喉頭過緊、音色易有壓迫感的問題，唱歌仔戲比她唱流行歌時更高昂響亮，最擅長把悲憤慘烈的哭調唱得淋漓盡致。純純在兩種領域表現出的差異，展露出極為精準的控制能力。

問題在於，如果把純純歌曲從七十八轉唱片轉錄成數位檔，最容易產生的現象就是音量和音高暴衝，往往唱片原聲清朗，數位檔卻不時綻裂爆音。於此前提下，會讓人以為純純音色窄扁，老是破高音，不用上到拔高音域，就尖得讓人難受，說是「失敗」的嗓音似乎也不為過。沒聽過留聲機的現代聽眾很難明白的是，實際上純純對於留聲機的特質有自成一家的掌握，是極富時代感的歌唱方式。

純純的流行歌唱腔緊繃到一個程度，生出逼人的美感，像是即將在空中爆裂，讓人捏把冷汗。可她卻不常真的出錯，就算破音，也是刻意縱容的結果。如箭在弦，會帶來意外紓壓的感官反應，聲帶壓力摩擦耳膜的刺激、偶爾破音時的參差錯落，都很容易令聽者上癮，漸漸聽出興味。聽者非但會期待已知的破音，拿到新唱片時也會忍不住想，這一張唱得夠高嗎？音會破嗎？

這種危險平衡，不只讓她的嗓音魅惑難擋，也代表強大的控制力，如吊鋼絲特技那般展現出聲音肌耐力。這麼不避諱破音，顯然純純生對年代，也熟稔於載體特質。在現代音響中聽來樸拙尖澀的純純嗓音，一回到留聲機，不插電的內建音箱順水推舟地放大聲音中的張力，捕捉住任何立體環繞效果都生不出的細緻，乍聽細弱的音質其實內涵著力透骨髓的後勁，如微顫薄翅的蝴蝶，吸一口氣就可能掀起颶風。

純純敢情知道，只要善用留聲機強勁的音波，將破未破的高音就會如同巧克力的苦味，吞下

後滿口回甘。當鋼針毫不遲疑的在唱片上鑿磨出新痕的留聲機,她那沿襲自歌仔戲的淒美顫音刮擦耳膜,熱度足以蒸開聽者全身的毛細孔,迫使我們用整個身體,來聆聽她聲音中的臺灣氣口(khuì-kháu),然後共鳴。

聆聽的技藝

如今回首,我們與純純之間,竟恍如聽也聽不見的隔世。第一代歌手用嗓音寫下時代紀錄,從此塵封在曲盤的深溝中,她們的演唱技藝與風格無人傳承,甚至不再有人記得。跨越時空的聲音旅行者欲藉由現代音響讓音符重現,放出的歌曲卻彷彿蒙塵的黑白照片般,失了神、少了韻,那種足以震碎玻璃、剜出心肺的大弧度音波在更加「文明」且「進步」的錄放設備手下,整形修飾得斯文得體、溫婉客氣,卻喪失了穿過門窗去問候街坊鄰居那種猛暴豪放的功力。倘若期待數位聲音檔是擁有召

◎不少流行歌手為「雙聲道」、多藝名,如純純唱歌仔戲時以清香為名,愛愛唱歌仔戲時是紅蓮。

喚術的魔法音軌，要先補強的既是產出歌聲的歷史語境與文化秩序，也要體會到插電的擴大器與「原音重現」的留聲機之間的巨大落差。

畢竟，人們多半能學會從泛黃的單色老照片自行勾勒古早之美，那麼從扁平聲線推估出潑辣的立體音波的能力也是可以習得的。演唱需要鍛鍊，不同唱腔的聆聽也需要適應，不同載體的聆聽更是一種失傳的技藝。及待知識足夠了，腦補的能力自然會填滿路上的坑坑疤疤，讓雷射音訊引領我們潛入時光迴廊，逐漸心頭漂搖，踏進創作者與歌唱者滿腹的心調。

一路迂迴地跨進這樣深沉的茫渺之境，反而要小心，純純的嗓音會勾走你的魂，如同當年聽眾被她迷了魄，唱片買了再買，聽了一曲、又再聽一調。到時，彷彿歲月從未流離，你耽溺其中，明白了那些言語說不出的滄桑雨露，凝結在最青春的歌聲裡，等著在你的心肝底，合彈出相思調。

1-2 從無聲到有聲

夏の夜更けて　太平町の　なつかしカフエ　青い灯ほのか

（夏夜已深的太平町　懷念的咖啡廳　青色燈光幽幽閃爍）

ジャズ響く　ジャズ響く

（爵士樂聲響　爵士樂聲響）

——〈大稻埕行進曲〉，江鶴齡演唱，文藝部詞，鄧雨賢曲，1932 年文聲唱片

◎ 1930 年 9 月 30 日在
《三六九小報》上登廣告
的時敏齋商行，營業額
在全臺進口商行中名列前
茅，以販售留聲機在內的
各類舶來品著稱。

舶來的獵奇之音

1898 年問世的《臺灣日日新報》才發刊沒幾天，漢文欄上登出了一則奇事。

一名廣東商人來到大稻埕茶館表演雜劇，入場費每人一角銀，怪的是明明只帶著一具「樂器」，沒有任何演員隨行，現場卻聽見生、旦、丑又說又唱，好不熱鬧。這場「但聞其聲而不見其人」的表演是腹語術，還是怪力亂神的幻術？報導以四平八穩的口氣，指出這個把戲，是在「內地」很常見的「蓄音器」。[1]

對讀報的臺灣民眾來說，這份日治時期第一大報上所謂的「內地」，無庸置疑指的是剛剛派出第四任總督兒玉源太郎持續鎮壓抗日軍的殖民母國——日本，廣東商人播放的內容應該是中國戲曲，但此人不一定來自中國廣東，很可能是在臺灣被稱為廣東人的客家人。而這個讓人大開耳界的神奇器物，聲音是記錄在圓柱狀的蠟筒上，因為無法大量複製，即將面臨被圓盤狀「唱片」取代的命運。[2]

現今已知臺灣最早的唱片銷售紀錄是在 1905 年，專營鐘錶、眼鏡與寶石的東京天賞堂，和臺北的《臺灣日日新報》報社、該社的臺南出張所（辦事處），兩方合作設立「代辦部」，業務範圍包括代購圓盤狀的日本唱片。[3]再過幾年，開始有唱片公司親自在臺灣設立常駐辦事處，是為「日蓄（Nipponophone，ニッポノホン）臺北出張所」。很快地，臺灣各城市漸漸開始有日本貿易商行把日蓄留聲機和唱片陳列於精美貨架上，與昂貴的舶來品擺在一起，唱片選擇高達六千種。[4]

讓人好奇的是，與舶來品同樣身價高昂的唱片，是要賣給誰呢？這些以日本民謠為主的唱片，跟中國戲曲相比並不親民，又是日文，在當時臺灣家庭習慣把兒女送至漢文私塾，造成學齡兒

童上公學校讀書的就學率始終低迷的狀況下，有多少臺灣人聽得懂，[5]又有多少人會去消費精美貨架上陳列的唱片？

聲音初初作為商品，不管在總督官邸、戲院、俱樂部、輪船上，只要唱片一播放，總是全場嘩然。在臺灣人為主的工會活動、民俗慶典、學校落成時，留聲機也是作為「珍稀奇物」引發讚嘆。一間在臺南的鐘錶行「時敏齋」頭腦動得快，登報介紹進口的新型唱機和唱片，並提供「出租服務」，最低的租金僅需唱片定價的四十分之一。[6]對於想要嘗鮮者，租借不失為可行的選擇，但仍非長久之計，帶動不了為五斗米折腰的小老百姓「聽唱片」的習慣。

到了 1912 年，全臺唱機數量已達 1700 至 1800 臺，最暢銷的是日本唱片，依序是浪花節、義大夫和琵琶小唄。《臺灣日日新報》記者曾不無誇大的描述，每晚都能在「從官舍到一般住宅」外的臺北巷弄，聽到留聲機播放的日本音樂，這些唱片大多是向進口商購買而來，想要的話可以特別預定。[7]不用說，彼時臺灣有能力把留聲機當成生活中尋常娛樂的，是日本家庭。銷售留聲機與唱片的進口百貨商店和出張所即便逐步緩增，距離臺灣常民百姓的生活仍舊相當遙遠。

◎ 1909 年 7 月 8 日東京天賞堂在《臺灣日日新報》上登的廣告。

破天荒臺灣留聲

1914 年，日本積極的參與剛爆發的第一次世界大戰，積極出兵山東青島、西太平洋、西伯利亞乃至非洲，[8]大量海外訂單湧

◎ 1914 年就發行的歌仔戲唱片，稀有的 Symphony 商標氣勢十足。

入尚未受波及的日本，一時經濟繁興，[9]日蓄商會此時也南進臺灣，以 Nipponophone、Symphony 和 Royal 三種商標和價位，發行了至少 122 面臺灣客家籍藝人唱片，這些經過東京錄音室洗禮的俗民娛樂，如熱鬧的客家八音〈一串年〉、〈大開門〉，落地掃形式的老歌仔〈三伯英臺〉等，搖身變成了貨架上寫著「Formosa Song」的時髦商品，開創了臺灣商業唱片的紀元元年。[10]

這批唱片不只是本土樂曲與現代科技擦出的第一束火花，也是這些藝人的錄音初體驗。有幸聆聽其中出土的聲音，唱腔與演奏技巧熟稔，卻也質樸可愛，毫不花俏，像是錄音師無意間闖進了表演現場，恰巧把表演者默契十足的相互應和錄了下來，與後人習慣的「錄音室作品」——表演者一邊展現技巧、一邊意識到麥克風與隱形聽眾的存在——有著全然不同的氛圍。

可是，為什麼日蓄找的是客家樂手？實際上，殖民地政策對客家音樂始終採取一種曖昧難辨的態度，使得日蓄選擇客家音樂之舉，一个小心就會產生與政府唱反調的味道。在〈一串年〉錄音之前，連雅堂在他的《臺灣通史》提到客家戲因為「淫靡之風」而被勒令禁演，[11]《臺灣日日新報》也指出採茶與車鼓因禁制而近乎絕跡，[12]可是在慶祝明治天皇誕辰的盛大「天長節」

活動中，藝旦演唱的曲目又包括採茶戲，[13]而臺灣總督府的官方調查和殖民地人類學的實地採集共同從事民俗研究此時饒有成果，客家音樂自然是重要的觀察對象之一。[14]到底客家戲是被禁，還是鼓勵演出與觀賞？百餘年後的我們滿腹疑惑，彼時的大眾和日本商人興許也無所適從吧！但無論如何，明令禁止，就意味著受到相當的歡迎，也暗指頗受日本官方注目。

只不過在商言商，對在臺的日本聽眾來說，是否會花錢購置客家音樂，是個問號。從臺灣聽眾的角度，客家音樂並不陌生，但沒幾個人擁有所費不貲的留聲機。銷售上的挫敗，在音響設備不普及、唱片文化尚未形成的狀況下，是可預期的。

從另一個角度觀察，作為日本最大的唱片公司，日蓄商會在灌錄「南方情調」的音樂之際，正受當時稱為「複寫盤」或稱「海賊盤」的盜版之苦。除了採取法律途徑，唱片也不惜降價五折販售，且另闢疆土，經營兒童音樂商品，[15]推算起來，臺灣市場的開拓應亦是突破重圍的舉措之一。意外的是，〈一串年〉上市的同一年，日本法庭三審推翻了日蓄的主張，判決錄音作品不受著作權保障，為日蓄帶來沉重的打擊。儘管盜版之事還可以找其他唱片公司聯合請願，[16]但一次世界大戰導致的物價指數飆升卻無法解決。物價上漲到雙倍之多，通貨膨脹讓日本國內經濟壓力大增，[17]老百姓連飲食都受到嚴重波及，產生全國性的暴亂，唱片市場連帶震盪。日蓄在發完這批開天闢地的音樂之後，出張所負責人岡本樫太郎暫停了臺灣市場，接下來十二年也沒有任何唱片公司錄製銷售本地音樂，並不叫人意外。聽眾下一次能再買到臺灣自己的聲音時，就是流行歌曲的朦朧形影呼之欲出的破曉時分了。

值得一提的事情有二。首先，初次以留聲機輕叩臺灣大門的「廣東商人」，很可能是客家人，初次錄成臺灣唱片的，是老練的客家表演者，而最重要的流行歌手最早期唱的都是客家採茶。

也就是說，客家族群與客家音樂在臺灣唱片史的重要性顯然長期被低估，倘若客家音樂一開始就大受歡迎，我們今天回頭聽的流行曲盤很可能會有更多的客家音樂曲目了。再者，日蓄的前身，「日米蓄音器製造株式會社」（にちべいちくおんきせいぞうかいしゃ）於 1907 年成立時，部分資金來自美國，[18]而戰前唱片市場的龍頭古倫美亞公司的音符商標，則是來自在世界不同地區經營唱片市場的 Columbia 公司。[19]在人們朗朗上口談論著全球化、國際化之前，是流行音樂讓臺灣與全球接軌，外來的大型唱片公司、本土的中小型唱片公司、創作者與歌手一起運用本地文化資產，激盪出舉世無雙的唱片生態。

二手的現代性

只是，我們難免疑惑，臺灣要接觸到聲音科技，非得經過日本嗎？

面對臺灣，日本帝國的確是以文化領航者的姿態自居。日本能夠躋身富國強兵的國家之列，成為亞洲第一、也是唯一的殖民宗主國，要歸功於明治維新時期，以歐美為師，成功實行了近代化改革。曾經讓日本脫胎換骨的西方文明，如今成了開發與管理臺灣的利器，因為相形之下，現代性的思潮與事物散發出的誘惑，遠比暴力鎮壓與思想箝制更具吸引力，也更讓人沒有抵抗力。現代事物與資本主義順理成章，成為殖民統治者拿來衝擊本土主體性的最佳工具。

不管是以被割據的前清朝遺民身分認同，或以新思潮的追求者自居，還是自認為化外百姓，所有人都一樣面對的兩難是，要以擁抱新政權的代價，換來前所未有的文明、嶄新的事物，或是要抵制日本統治，卻無法跟上世界腳步。該怎麼選擇呢？這種幽微卻強烈的矛盾感，深刻地在知識分子與有志之士的心底翻騰。對於渴望接受「現代化」洗禮的臺灣人而言，「日本化」

似乎是擺脫落後，得到啟蒙與救贖的不二路徑，可是「日本化」代表的又是對自身文化的切割與否定。如此錯綜複雜的衝突，在無數的文學作品留下了吸納與抗拒的刻痕。

　　對於庶民大眾來說，堆砌的文字、哲學與政治的討論太遙不可及，遑論思想的啟發，菁英階級與平民的距離越拉越開，[20]新奇的聲音科技反而容易開啟一般人對外來物質與文化的嚮往。於是，當留聲機與曲盤的價錢變得和藹可親，日本殖民的觸角便一點一滴滲透到休閒娛樂中。1926 年，特許公司以金鳥印品牌來勢洶洶地重啟臺灣市場，日蓄公司隨即跟著長驅直入，攜手大肆販賣各種貼近俗民喜好的樂音，頓時洛陽紙貴，唱片文化自此落地生根。各類樂種藝人的聲音傳遍全島，被機械複製、也被跟著唱的人複製，烙印著工業化軌跡的物質文明也逐步侵門踏戶。

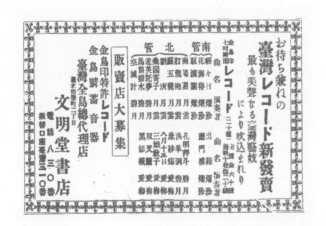

◎ 1926 年 9 月 5 日金鳥印特許在《臺灣日日新報》上宣傳臺灣知名藝旦拿手的南北管樂曲唱片。

　　等到大稻埕淡忘上世紀末播放留聲機的廣東商人身影時，流行音樂以資本主義浪漫產物之姿，在三○年代初展露出旖旎風光，趨之若鶩的小老百姓也能從聲音輕易辨識出新舊夾纏的腔勢音色。〈桃花泣血記〉（CD 第 2 首）現身的 1932 年，留聲機與曲盤的買氣急速上升，[21]本地的、代表「傳統」的聲響，與外來的、代表「現代」的樂思，又

文聲曲盤

1010—B

文聲文藝部作詩
鄧雨賢作曲

流行小唄

大稻埕行進曲

獨唱　江鶴齡
伴奏　帝蓄合奏團

（一）
春の夜更けて
心をえぐる
獨りゾ思ふ

（二）
夏の夜更けて
なつかしカフェ
ジャズは響く

江山樓の
胡弓の音に
獨りゾなやむ

太平町の
青い灯ほのか
ジャズは響く

（三）
秋の夜更けて
月影あびて
影はながれる

大橋の上
さ、やくすがた
影はながれる

（四）
冬の夜更けて
人影うすく
アンマの笛も

裏町通り
星チラホラト
その音寂し

◎　此為鄧雨賢踏入唱片業創作的第一曲，他為哀怨的歌詞配上了威風凜凜的曲調，是首冠上了日本樂種名稱「流行小唄」的日文歌曲。

攻又防、交織幻化為流行歌曲，由本地的作詞者、作曲者與演唱者合力鋪陳，而日本對西方音樂的欲迎還拒轉嫁在管弦樂編曲中，成了臺灣音樂對於日本文化的欲拒還迎。流行音樂讓我們恍然察覺，身為歐美文明的模仿者的日本，帶著文化優越的驕傲，灌輸自身的政治思想和文化內涵至臺灣時，推銷的是二手的、殘缺不全的西洋文明，一種摻混著日本風味的「現代感」。

聲響之美，在善於表達無以名狀的事物。流行音樂看似單向的、屈居下風地接收來自日本的審美趣味，卻具體而微地織繪出比文學更多的遲疑與排拒。歌詞裡說一套，音樂裡做一套，時而馴服、時而質疑，有時共生，有時拮抗。比如鄧雨賢最早譜的流行歌曲之一〈大稻埕行進曲〉，大稻埕被寫成了不折不扣的日本都會景致，日文歌詞的頹靡抒情與曲調的鏗鏘威武彼此扞格，彼此辯證。此後鄧雨賢變本加厲，彷彿不滿足於僅僅和歌詞、和編曲拉鋸對話，更沉浸在自我辯證的音樂手法，在他所熟悉的日本式古典音樂與自小聽慣了的本地戲曲俗謠之間，剪不斷、理還亂。

鄧雨賢不是唯一如此琢磨成分的音樂人。就在這些受過殖民地新式教育的詞曲作者筆下，這種看來崇洋、實則不純不正的創作表現，歪斜的長成了更為新式的「毛斷」（Modern）歌曲。既然無法抵擋醉人心神的聲音科技，那就自生自長出別處尋不得的通俗歌樂，臺灣的聽覺風景一時間青澀鮮嫩，含苞待放。

日黃昏，酒冷又重溫，靜靜等待君，唉呦不堪聞。
隔壁人唱孤棲悶，人唱孤棲悶。

—— 〈月夜孤單〉，芬芳演唱，黃石輝詞，陳清銀曲，1935 年泰平唱片

七十八轉曲盤入門

如果伸手撫觸戰前流行歌曲老曲盤，摸到的會是無預期的深沉冰冷，繼而被它沉甸甸的重量嚇著。一回神才發現，原來這不是大多數人拿來懷舊、觸感溫潤的黑膠啊。

世界上最早的聲音機器是滾筒式留聲機（cylinder），包括 1877 年愛迪生用錫箔材質發明的「聲音書寫器」（Phonograph），和貝爾研究室在

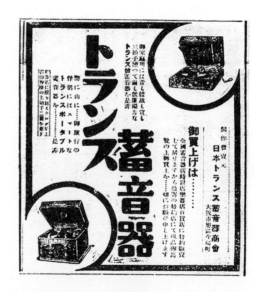

◎ 1933 年 9 月 27 日《臺灣新民報》的蓄音器廣告，分攜帶式與桌上型，右側搖桿可上發條。

1886 年換成蠟材質的「書寫聲音器」（Graphophone），兩者皆是縱向地把音波刻在圓柱上，聽時透過兩條軟管傳聲入耳，複製不易，磨損率高。1887 年發明的柏林納圓盤（The Berliner Gramophone）是從內而外的讀取圓環狀音軌的痕跡，從圓錐狀喇叭傳出，材質由鋅進化為蟲膠（Shellac），還可拷貝出唱片的「母盤」（master）。母盤的發明是一個劃時代的進展，從此聲音可複製、可量產，連帶壓低成本和售價，唱片終於有成為市場商品的基本條件了。

　　1930 年代的唱片，並非材質為乙烯基膠（Vinyl）的三十三轉密紋慢轉唱片（Long Play Record，簡寫 LP，一般稱為黑膠），而是更早的蟲膠（Shellac）唱片，或稱電木唱片，轉速為每分鐘自轉七十八圈，以時稱「蓄音器」的留聲機播放。七十八轉蟲膠唱片在臺灣又名「曲盤」，也有人稱為「曲餅」，通常為十吋大小，單面容量約三分半鐘，流行歌正是適應這樣的長度而生。兩面為一張或一枚，聲音儲存在凹凸間隔的溝槽當中。

　　唱片的播放，是以低碳鋼成分的軟鋼針或竹針刻入溝槽，沉甸甸的唱頭加諸的重力會讓針頭在盤面留下紋路。唱片每歌唱一次，就要讀取溝槽內的聲音一次，代價是拋棄一支耗損的鋼針，而唱片磨蝕得日益平滑，在豐美異常的綻放中逐漸暗啞地老去。唱片材質脆硬易碎，即使只是灰塵霉垢遍布，都會導致難以聆聽，一不小心就變形、斷裂、缺角，或產生裂縫、刮痕與凹洞，更使留聲機唱片在收藏與保存上困難重重。[1]再加上周邊資料因改朝換代而大量遺失，導致我們對歌曲、歌詞到營運機制的認識，僅能仰賴過去二十年逐漸出土的斷簡殘篇試圖重建。目前已轉成數位音檔後重新出版的戰前流行歌曲數量不到四十首，只佔當時流行歌整體數量大約 5%，[2]就連有心認識老音樂的聽眾都無從入手，令人遺憾。

　　最常流傳的、音質最好的流行唱片，都是來自稍晚闖出名堂的古倫美亞。為了與機械方式錄

This is a
Columbia
Viva-tonal RECORD

古倫美亞唱片

特聘一流藝員　配合高雅音樂

猶嫌明麗絕倫　與原音毫無差

最精技術製成　耐久分量甚大

片面極其平滑　針齒歷久絕無

古倫美亞唱片

Viva-tonal Columbia Grafonola

◎古倫美亞唱
片封套風格毫
不花俏，重點
在於推薦唱片
盤質、錄音技
術與音樂內容。

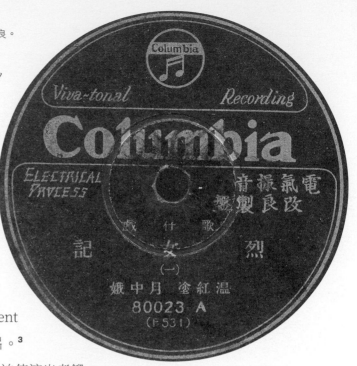

音的日蓄（日本蓄音器 Nipponophone，ニッポノホン）和金鳥印唱片作出區隔，古倫美亞從起頭就在片心上標榜「電氣收音、改良製盤（Electrical Process）」 和「Viva Tonal Recording」（原音重現錄音），以插電麥克風方式錄出了金屬光澤的音色，比其他公司清亮飽滿，細緻可人，透露出優良的盤質材料與先進科技。因此，在 1930 年代初，改良鷹標（Eagle，イーグル）、喜鼓器（Hikoki，ハイコーキ）、Orient 駱駝標 T101 系列唱片都找古倫美亞錄音與壓片。[3]

　　七十八轉唱片的錄製過程不能剪接或微調，迫使演出者鍛鍊出可以一口氣成功表現的深厚功力。儘管如此，對於非多聲道混音不聽的人，或許會直覺地看輕單一聲道的留聲機，然而不管是二〇年代最風行的豔麗全開喇叭花，或者音管巧妙藏進唱盤下方，木質音箱傳出的共鳴是毫不含糊的澄澈而立體，必定會讓人大感意外。實際上，留聲機喇叭與唱臂模擬的是人類的耳朵構造，賦予了聲音空間感與立體感。有的留聲機型號重甜美人聲，有的會讓管絃樂異常生猛，但都一樣擁有後來的聲音科技再也無法復返的強力中高頻，和有溫度的空氣聲，鮮活多汁到彷彿演出者歷歷在目。

　　這正是為何江湖中提及留聲機聆聽經驗，常會用帶有拳拳到位的「肉聲」（臺語）一詞來形容。

留聲機唱片使用的是類比技術（analog signal），所謂類比聲音指的是自然界的所有訊號，如聲音、影像、溫度、速度，訊號是連續的波形，雖會受雜訊影響而使訊號失真，但卻是完整、未經壓縮。當類比聲波要轉換到數位訊號（digital signal），要把類比訊息以人為抽樣壓縮成 0 與 1 組成的不連續訊號，再經過解壓縮和解密，才能還原成人耳可聽的聲音。

這代表的是，我們以為用高超科技做出的數位聲音比較屬害，但實際上反而會使細節散落一地，無法完整複製，留聲機的類比聲音因著技術的「缺陷」與「落後」，而忠實於自然發出的聲音。如此說來，古倫美亞號稱的「原音重現錄音」並不是誇大其詞呢。

錄音時代特有種：流行音樂

錄音技術召喚出前所未有的聽覺魔法，流行音樂是隨之萌芽的花朵，耳朵裡霎時間春色盛開。

過去，戲曲俗謠是在如館閣、廟會、野臺、市集、藝旦間或二十世紀之後陸續興建的戲院中自然興起，會根據觀眾反應調整演出內容與審美標準，雕琢藝術性與深度，累積群眾基礎。這些有現成曲目與知名藝人的樂種進入錄音室時，必須配合單面唱片三分半鐘的容量，截段或濃縮原本的樂曲長度，或把一曲切割為多軌，也有應時而生的全新創作，但表演者再也不必踏遍全島，就能同步接觸聽眾。留聲機讓視覺退位，讓聽覺佔據主導地位，雖然腔調、用嗓、音樂風格大致仍保留在錄音中，但服裝、身段、舞蹈、走位、表情都得省略，樂器也會因應錄音效果而調整，[4]也無法每次按照聽眾反應而即興揮灑，全部壓縮在一片可複製、可傳播的輕薄圓盤裡面，錄音時代為表演藝術帶來了天翻地覆的影響。

戰前流行音樂作為嶄新的時代之聲，與當年既有樂種的生存特性截然不同，不是帶著已然風

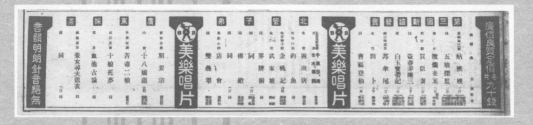

◎規模與名氣都小的美樂唱片於 1933 年 11 月 23 日在《臺灣新民報》登的廣告,主打低價路線,專賣戲曲。

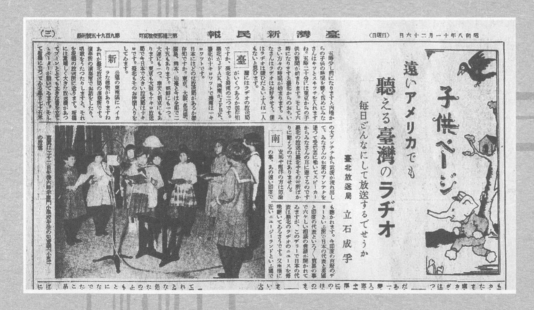

◎報導中的照片為 1933 年 11 月 22 日南門小學校學生演出廣播劇的實況,可以見到一群穿著百褶裙的女學生圍著一支大型收音麥克風。

靡全島的歌曲如〈三伯英臺〉橫空出世，也沒有一群習慣聽流行音樂的受眾排隊等著買曲盤。歌曲長度是依據唱片容量，由特定作者量身訂做，最適合大眾跟著哼唱，也最能展現留聲機萬鈞張力，完全以聲音獲得注意力。在沒有娛樂刊物炒作歌手容貌與小道消息，沒有臺灣流行歌手舉辦過流行音樂演唱會，放送局（廣播電臺）有九成為「國語」（日語）節目，**5** 本地電影數量少、且皆為無聲。種種前提下，歌手的聲音就是商品，臺灣流行音樂徹徹底底地仰賴著錄音技術而存在。

蛻變自傳統樂種的流行歌唱腔，尖細起來沒在客氣，在留聲機的加持之下，聲浪頑強，鑽心入耳。在流行歌曲敲開臺灣人聽覺的 1930 年代初，留聲機已經不是太新鮮的玩意兒，唱片產業也累積了足夠經驗，知道如何摸索大眾口味，勾引出新的聽覺喜好，一步一步，成為日治時期最具標誌性的聲音風景。

本書所附的 CD，是我們試圖在習慣現今音響與音質的耳朵、與保留原汁原味的暴衝音頻加上刮擦聲的曲盤之間，找出的最美妙平衡。我私心期盼，讀者會在聆聽後，對於 CD 假裝精準卻空洞的聲音心生不滿，渴望聽見真正的七十八轉唱片。倘若有那麼一天，你有機會轉動留聲機側邊的手搖發條，把曲盤穩穩的放到留聲機中央的厚實金屬平盤上，看著留聲機唱臂沿著音軌的溝槽往下刻，鋒利的鋼針一圈一圈讀取凹凸紋路中儲存的類比聲音，針尖振動，訊號傳導至留聲機內建的擴聲喇叭，即將重現的，是貨真價實的錄音現場還原，流行歌手在你耳畔吹氣詠唱，絮語綿綿。

播放的那一刻，你想必會明白，留聲機使得聆聽不只是聽覺，是視覺，更是觸覺。在感官衝擊之下，請輕輕閉上眼睛，讓音樂帶你踏入那一個從無聲到有聲年代的魔幻時刻。

1930 城市聽覺漫遊

本島首都臺北市，夜間風景甚希奇，公園有名貓狗戲，黃昏演恰一半暝。
文明查某嬰，真縹緻，那西施，噴水池邊，樹腳挺倚，二ケ講恰笑微微。

電火有紅恰有青，歸群時裝查某嬰，有ケ酌酒坐桌邊，有ケ合唱新歌詩。
嘴仔笑微微，話真甜，正投機，糕々纏，嗹々滴，乎阮險險病想思。

──〈臺北行進曲〉，純純演唱，張雲山人詞，井田一郎曲，1932 年古倫美亞唱片

◎ 1933 年《臺灣新民報》廣告。檢番為當局管理藝旦的機構，江山樓和蓬萊閣的茶房會幫客人通知檢番事務所，由事務所派人至藝旦閣出局。

如果在夜晚，一個都會漫遊者

一如往常，你慵懶的四處晃蕩，無意間繞進公園，百無聊賴的左顧右瞧。天色有些昏暗，對著噴水池的長椅上，坐著一對時髦戀人，樹蔭下的白色高跟鞋十分搶眼，少女對著並肩而坐、穿著四件式西裝的男性發出銀鈴般的笑聲。

你看得臉都熱了，全身發燥，下意識地踏入蓬萊閣。茶房從你的裝扮看出是位不愁吃穿的富家子弟，殷勤地上前招呼。你瞇著眼睛盯著花譜上讓人眼花撩亂的照片，裝模作樣的點了名氣響亮的幼良、寶惜及桂英，茶房立刻去電檢番事務所，通知這幾位當紅藝旦出局。[1]她們一開口，果然色藝雙全，西皮二黃唱得激昂，讓你精神都上來了，每小時兩圓[2]的花費果然值得啊。

夜風如此溫柔，怎能不去江山樓快活一下。沒想到人客白吃白嫖，鬧得場面混亂，嚇得你落荒而逃，邊走邊擔心會不會沾上什麼壞運氣。可是一經過麻雀（麻將）俱樂部，你還是手癢摸了四圈，心下大喜，手氣越晚越好哪。

傳統娛樂玩了一輪不過癮，霓虹燈閃得你心癢難耐，也把女給的白色圍裙映照得發亮。隔壁桌的短髮女孩假裝自顧自地唱歌，你身邊的這位穿著洋裝，溫柔地用夾雜日文的臺語陪你聊天，還有意無意碰了你的手，你心下大喜，忍不住懷疑她是不是對自己心動了。

心神蕩漾的走出咖啡店，你忍不住再轉進落成不久的豪華跳舞場，抱著舞女，探戈跳完跳狐步，手忙腳亂地跟著節拍踩踏搖擺。幾個酒肉朋友陸續現身，睡前助興的玩樂時光這時終於到了高潮，一行人浩浩蕩蕩，先找濃妝豔抹的日本花柳女子，再移駕到酌婦那裡，抽菸解悶，划拳遊戲。鬧哄哄的一群人玩到睡眼惺忪，才作鳥獸散。

你看了看手錶，凌晨壹點二十分，淡水河上，月色正美。

80184 B　　（4）

男女數十組一晚是一圓
美人熱室心費一塊招平眞正蘇
也有跳舞室內俱樂部　⑥
平院々々險滴々病想思
糟糕朦々谷々正
話眞甜々微々正投機
嘻仔笑々嘴甜正唱新歌詩　⑤
有ヶ有酒群時坐樽邊查某嬰
電火有紅恰有青裝查某嬰

日本コロムビア蓄音器株式會社
（Printed in Japan）

（3）　　80184 A

落場大胡歡數番
福祿壽全慶九翻
一氣通貫
大三通元就
起莊就做陣入去打四圈
李樣講伊眞行到串極端　（4）
娛樂麻雀眞流多欵到串極
無ヶ亦散卜來交
只ケ蓋臭朽
只ケ蓋散臭卜來交

日本コロムビア蓄音器株式會社
（Printed in Japan）

◎與日本古倫美亞出品的歌詞單相比，臺灣的歌手照片少，只印出必要資訊，樸素無華。精彩之處都在歌曲中，〈臺北行進曲〉把所有「粉味」夜生活一氣呵成的貫串在一個夜晚中，整曲聽來很是過癮。

80184A （1）

流行歌 臺北行進曲

張雲山人作詩
井田一郎編曲

獨唱 純純
伴奏 古倫美亞管絃樂

八〇一八四 BA

（1）
本島首都臺北市
夜間風景甚希奇
公園有名猫狗藏
黃昏演奏恰一牛瞑
文明查某嬰
真妖嬌緻那西施
噴水池邊遊賞
樹脚挺艇恰備
二ヶ講恰笑微々

日本コロムビア蓄音器株式會社
（Printed in Japan）

80184A （2）

（2）
行入蓬萊閣旗亭
儉番花譜提來擇
花幼良賓惜及桂英
曲唱連灯清風亭
寶連起興二進宮
李樣起興
黃樣對唱獻西城
二ヶ樣起鈸獻唱（3）
行到臺北第一樓
看見男女亂吵々
不知都是何塊計較
隨時到嬪客被吊猿
檢番老恚頭
講阮兜

日本コロムビア蓄音器株式會社
（Printed in Japan）

這是 1932 年的〈臺北行進曲〉歌詞中描繪出的「浪漫摩登夜生活」，頗為符合大眾對於「文明時代」的想像，配上日本風味強烈的節奏音型。近百年後聽來，不禁對早已遠去的昭和臺北，湧起一絲感傷啊。

流行音樂的魅力就在這裡，能讓從未存在的愛慕與愁緒真實到叫人惆悵，還能從空中樓閣重建記憶，鋪陳出若夢似真的海市蜃樓。

實際上，歌詞中聲色場所的消費門檻頗高，彼時市井小民大概都只能遠觀，無能褻玩。但是，這些娛樂產業帶來的奇觀妙趣，足以昭告整個世代的文化變革，是故不論當時的書寫，或日後的回顧，總是過度放大其影響力，並不讓人意外。如果把引人注意的喫茶店、西餐廳、洋裝和留聲機，視作已經大量普及的社會狀態，或者把流行歌裡的纏綿，當成所有未婚青年都有戀愛自由的證據，是過度浪漫化、甚或是誤解了這個瞻前顧後的時代。

恰巧相反。〈臺北行進曲〉以「夜間風景甚稀奇」破題，正是在坦誠告訴你：本曲所唱的一切，連當時的臺北人都甚感新鮮刺激哪。

現代性的心跳聲

流行音樂開出靡豔之聲，是在一個前現代以上，卻又未滿現代的迷惑時分。

1932 年，臺北人口激增，官方決議擴大市區面積，建造能夠收容 60 萬人口的大都會，拓寬道路，也延長居民頻繁使用的公共汽車路線。[3]兩年後，總督府委託日本映畫劇場拍攝紀錄片《全臺灣》，記錄了這個島嶼正處在前現代與現代並行存在的特殊時刻：一望無際的草原牧牛，杳無人跡的山林，霞海城隍廟鑼鼓喧囂的繞境隊伍，日月潭邵族的杵音，人工的植物園，蒸氣

火車與汽船，學校裡的收音機體操，工廠製糖和開採礦產的機械轟隆運轉，樂音與噪音重重疊疊，交纏難分。[4]前殖民地和前現代性的遺音，殖民地和現代性的雜音，在又革新又懷舊的拉鋸中，一同揉雜成獨特的 1930 年代臺灣聲音風景。

　　城市內的都會風景畫亦然。出了大稻埕、艋舺或城內，星光下的街頭沒有璀璨電光，你很難遇到夜半奔馳的汽車，更找不到二十四小時營業的商店。這麼安靜的夜裡，聆聽音波彷彿滔天巨浪般的留聲機，會讓人既有快感又有罪惡感吧。曾經擔任過公學校教諭的黃旺成，是當時臺灣極為罕見的留聲機的重度使用者，他愛聽音樂，也聽演講、聽日語學習唱片，忙碌一天後，還要聽留聲機至半夜，才願意睡去。1922 年，他在日記寫下，聽到隔壁的留聲機聲音「隨風而至」，[5]熱愛留聲機如他，應該會感到興味盎然，豎起耳朵傾聽吧。

　　十多年後，新竹署視這種以聲音擄獲、圍繞、淹沒聽者的留聲機，為擾人清夢的「騷音」（噪音），有礙市民休息（「市民の安息を妨ぐる，騷音防止に著手，ラヂオ、蓄音器を先づ槍玉に」），[6]凸顯出留聲機的音響會帶給聽者一種無處可逃的猛烈感。只是這樣的禁令，會不會更讓人視自己家裡的留聲機是悅耳樂音，而別人家裡的留聲機是惱人噪音呢？

　　再晚一點，流行歌中有首曲子描述一個春心蕩漾的女孩，著迷於鄰居在晚上唸出的詩歌，她想像成是給自己的傳情信號。儘管隔著牆的兩人素未謀面，男子的聲音使女孩不可自拔的墜入情網。

　　親兄站在阮隔壁，不時念歌分阮聽，害阮相思無通寄，想看伊，心驚驚。

月娘可比大的鏡，半照阮兜半隔壁，舉頭想要偷看兄，月光光，無人影。

每夜有聽兄的聲，不曾看著兄的影，聽聲想影也愛兄，不自由，相思城。

——《隔壁兄》，青春美演唱，陳君玉詞，蘇桐曲，1937 年日東唱片

在感官即將、卻尚未被科技浸透的年代裡，聲音是最佳的動情激素。身在臺北的詞人，寫出了最安靜的夜裡才能聽見的，心跳的聲音。

在謐然無波的夜裡，情感回到了最赤裸、最誠實的狀態。留聲機劃破夜空，無論唱的是城市風光，是風月百態，聲音本身就是最具現代性的景觀，流動的樂響停格在對著聲音科技輕啟朱唇的那一瞬間，星光正美。

從文青到匹夫匹婦的居家娛樂

就在時代巨輪輾壓之際，文化嗅覺最敏銳的，是日治時期的知識分子。他們見多識廣，也有足以供應閒暇消遣活動的財力與餘裕，當然不會錯過留聲機這個新玩意兒。

早在 1908 年，號稱「水竹居主人」的豐原保正張麗俊跟朋友商借了留聲機來嘗鮮，他在日記裡寫的是「奏」而非「放」或「播」戲曲唱片，看來把唱片當成樂器了。[7]而時任《民報》記者的黃旺成，其用字是「演」，「日夜演過兩、三次，熱鬧異常」，以將表演者請至家中的心情，反覆聆賞唱片，打破了大宅深邸的安靜氣息。[8]這兩位文人的思想理念一新一舊，卻都看出留聲機的功能遠遠超過死板冰冷的機器，是可以互動的珍奇好物啊。

霧峰要人林獻堂，不只是「臺灣議會之父」，也是當年購買力首屈一指的騷客。他愛好留聲

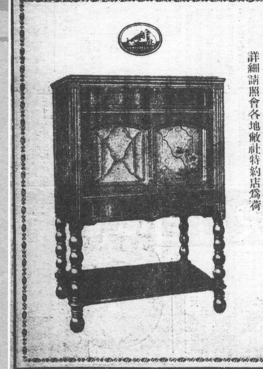

一九三四年式狗標

無線電唱片兩用機──新型

（R·C·Aビクターラヂオ電氣蓄音器）

JRE──三一一號──新發賣

俱備適合家庭的此機就

可開唱片聽京戲小調及優秀音樂

可收無線電聽各電臺節目及新聞要目

價格一金參百七拾五圓也

詳細請照會各地敝社特約店為荷

◎ 在一般唱機約為 50 圓的狀況下，勝利的豪華型二合一收音機兼留聲機要價 375 圓，買得起的家庭想必財力雄厚。廣告刊於 1933 年 11 月 9 日《臺灣新民報》。

機的程度，從他訪日時仍與妻在住宿處的娛樂室聆聽留聲機，可見一斑。難怪他家中已經有三臺留聲機，日星商事株式會社業務仍然登門推銷，中央書局主持人莊垂勝也親自到府介紹新唱片。[9]

有「臺灣第一才子」美名的聲樂家、文學家呂赫若，素來喜愛去友人家中聽唱片，從洋琴、笛等臺灣音樂聽到《卡門》、《茶花女》等歌劇，音樂風格涉獵廣泛，日本神保町的中古唱片行也是他所熟悉之處。[10]

熱愛電影與文學的臺南醫生吳新榮，深深知曉音樂的魔力。戰爭最烈時，他會集合全家聽唱片，也曾獨自在夜裡，回憶起亡妻愛聽的「支那的古典音樂」，也想起兩人以前費心購得的唱片，包括貝多芬作品和〈ジョロジヤの子守歌〉（喬治亞搖籃曲）。[11]

細數這些吉光片羽，自然不能忘記拉小提琴的農民組合運動家簡吉，在身陷囹圄時，仍享受於傍晚能夠聆聽的一小時留聲機，彷彿所有枷鎖都消失無蹤。[12]那是簡吉 1930 年的新曆頭三日的固定行程，距離水竹居主人張麗俊與多位友人伴著雨聲，在松興樓上聆聽「正音戲大花、老生、小姐並管絃絲竹鼓樂等之口白、音曲」唱片，[13]整整晚了二十年。

雖說上述這些人物接觸留聲機的時間，有的比臺灣音樂首次錄進唱片更早，然而直到四〇年代，他們在生活中為自己點播的，皆非本島音樂，更是從未提過臺灣流行歌，他們的音樂品味呈現的是階級審美觀點、人際交往與身分認同。詢問經驗豐富的唱片收藏家即可了解，去到有能力保存曲盤至今的大戶人家「挖寶」過程中，最常找出的，是日本歌曲和西洋古典音樂。換個角度說，有能力把富有現代氣息的活動，如逛百貨、跳舞、讀報等帶入日常作息的少數階層，最常聆聽的其實是來自遠方的聲音。

如果想從文學作品追索出普羅民眾的留聲機文化，是會失望的。不像平行時刻的日本、上海或歐美，臺灣的出版品除了官方報刊，大約就是《三六九小報》那類消閒遊戲等軟性文藝，或關心知識啟蒙的文人、社運人士發行的嚴肅讀物，文字的傳遞都是由上而下。小說家寫到的留聲機播放的場合，不是咖啡店，就是酒館，放的是日本歌與交響樂，大戶人家傳出的留聲機音樂則是爵士樂。[14]好不容易看到蔡秋桐筆下的醉漢，和龍瑛宗名作〈植有木瓜樹的小鎮〉裡的反面人物，唱著流行歌，卻都是日本流行歌。[15]難得在呂赫若的〈牛車〉中，讀到了《陳三五娘》的歌仔戲曲，卻是牛車夥計口唱，不是唱片。[16]這也難怪，留聲機不只是播放音樂的中性物體，而是從裡到外都蓋上了「現代化」「殖民主義」的戳記；在那個從書寫語言到表現手法都在尋找「臺灣的自我」的年代，小說家很難不對留聲機感冒吧。

話說回來，就算留聲機與唱片代理商會特別向購買力強的大戶人家到府兜售，他們也不是真正撐起日治時代臺灣曲盤的主要消費族群。1920 與 1930 年代，報紙頻繁可見小老百姓是如何瘋迷於戲曲戲班，歌仔戲尤甚，越是激起群眾轟鬧追隨，官方與知識分子越是鄙夷，各類民間音樂才是凡俗大眾生命禮儀、信仰、社群活動的交會點，是塵世間日常生活的表情；戰前唱片中歌仔戲和北管等戲曲唱片佔比約六成，客家音樂、講談、新歌劇相加又佔了兩成。[17]可是，不像有錢有閒的上層階級，販夫走卒識字率不高，即便會讀寫，日記也不會公開，我們無從得知他們舊日聽唱片的場景，讀不到叨叨絮絮的心得。

只是，中產以下的平民買得起唱片嗎？以流行歌正式出現的 1932 年為例，歌仔戲為主要發行樂種的奧稽（Okeh）品牌，一推出就賣出三萬枚唱片，每張要價 0.9 至 1.2 圓，[18]最高檔的古倫美亞唱片一張 1.5 圓，副牌黑利家為 0.85，[19]對比 1931 年電影院的票價，按照座位不同而

有 1.0 至 0.4 圓的不同價目，能夠去看《桃花泣血記》的家庭，多半都能再負擔一張〈桃花泣血記〉（CD 第 2 首）的唱片。到了 1937 年，各類農家平均一年花 5 至 6 圓的娛樂費，而都市家庭至少有 30 圓以上的開銷，整個臺灣的市區娛樂市場規模估計高達 681 萬圓，[20] 各州販賣留聲機與曲盤的商店計有 272 家，[21] 消費能力不可小覷。

也就是說，音樂品味迥異於藝文人士與達官貴要的芸芸眾生，即便無福

消受紙醉金迷，也可以跟著〈臺北行進曲〉裡俗腔俗嗓的女聲，窺見狎邪浮塵的夜生活。現代化的聆聽經驗就是如此，懶倚家中，不見歌手身影也無妨，一遍遍地享受耳畔繾綣，放肆地應和著悲歡離合，從一更唱到五更更鼓天卜光，唱得風風雨雨，滿城相思。

古倫美亞唱片

◎日治時期臺灣唱片發行的模式與戰後很不同，是數十張至上百張同時上市，各樂種都混在一起。這張《臺灣新民報》的廣告就是很典型的例子，唱片公司一視同仁，沒有特別主打的歌手或曲目。

1-5　曲盤百花正當開

南國春天時，草花當青。

我在雨過月光暝，無意中看見，

花園百花正當開，尾蝶成双對，飛來又飛去……

——〈春宵吟〉，雪蘭演唱，周添旺詞，鄧雨賢曲，1935 年紅利家唱片

◎ 純純名聲鼎盛時期在歌
詞單上的影像，衣領和帽
子搭配得時髦。

席捲臺灣的絢爛之音

　　人的耳朵聽見聲音，油然而生的情緒是好是惡，幾乎是出於本能反應。留聲技術的出現，讓聽覺一枝獨秀，感官分離運作；少了可以加分的視覺，越使人熟悉的聲音，就越能觸及情感層面。

　　不過，流行音樂不像歌仔戲，七字調走遍天下，不同表演者可以在同一個調子內鑽研、推敲、翻出新滋味，而是必須不斷發行新歌，嘗試各種主題與手法，就為了登上暢銷寶座。聽眾不需明白歌曲如何推陳出新，只要以直覺判斷是否好聽、喜歡、感動即可。在流行音樂最初的年日裡，歌曲紅不紅就看曲盤銷量，能讓最多人聽了身心舒暢，舒暢到忍不住買回家的，就是所謂金曲了。

　　隔著百年距離回望的我們，很容易分辨出，發軔階段臺灣流行曲盤的音軌刻下的，是尚未「全球化」的樂聲，有著最少外來影響，與最濃郁的土俗氣味。不管是曲調或歌唱方式，當中的民間戲曲風韻何其「搶耳」、甚至「嗆耳」，與洋樂伴奏並未融為一體，而是原型俱在的混搭，達成奇異的平衡。這樣的聲音，後人聽來突兀，憑什麼當年的大眾會買單？

　　實際上，當知識分子有機會頻繁接觸現代性事物時，絕大多數小老百姓視野相對封閉，聽覺審美依循的是舊有文化秩序。要讓新歌為人所接受，在看似創意的殼子底下，保有本地原有樂種的聲腔，絕對是必要之舉。

　　彼時最深入常民生活的，是生命力蓬勃如野草蔓生的歌仔戲。戰前流行歌曲正大光明的挪用歌仔調韻味，也沿襲多節歌詞形式，歌詞的起承轉合分配在各節中，稀釋了曲調隨著歌詞情節起伏轉折的可能性。這就導致當年其餘國家與文化的流行歌曲中常見的「副歌」在臺灣基本上

並不存在，[1]呈現的是平鋪直敘的音樂性格。

　　同一時間，日本、滿洲、上海對於外來文化是較臺灣開放的，歐洲聲樂唱法自然而然的浸染了 1930 年代這些地方的流行音樂。反觀臺灣，美學環境仍由傳統音樂強勢主導，流行歌手用嗓自然以民俗曲藝方式為底蘊，與美聲唱法比起來，幾乎可以用俗傖細薄來形容。臺灣歌手想要以新聲新腔，唱出新曲新詞，在毫無西洋訓練的狀況下，只能土法煉鋼，形成缺乏共鳴、單刀直入的音色，坦白到不知該如何藏拙，卻意外成為早期流行歌曲最有特色之處。悟性高的歌手演唱起來，聲音裡多了一份光澤，襯出渾然天成的真切表達，自有其魅力；如果歌手功力不夠，歌聲反倒會被管弦樂團淹沒，就連音質輕薄的漢樂合奏也駕馭得辛苦，有種小孩開大車的逞強意味。

　　後人視為捉襟見肘的唱法，與創意簡樸到近乎吝嗇的曲式結構，交織出似舊亦新、雖舊猶新的音樂質地，是當時最時髦的臺灣新聲，前後至少有 39 首暢銷流行金曲，每首可賣出高達四、五萬片。[2]這樣的數量對照 1934 年全臺登記在案的留聲機 73.5 萬臺來看，[3]流行歌曲如果掌握了聽眾品味，市場給予的回應是很熱烈的。

風光聲色十年榜

　　1931 年，第一張臺灣唱片首次標出「流行歌」三個字，到 1940 年最後一枚戰前流行歌曲盤出版，僅僅十年。扼要地說，沒有一家唱片公司擁有縱橫全場的能耐，1935 年前叱吒歌壇的是古倫美亞，勝利接著掌握了主導權，日東、東亞、帝蓄則是在 1937 年後輪流風光。問題在於，九十年後的我們要怎麼知道這十年間，哪些歌曲曾勾引出大量聽眾的購買慾望？

　　在缺乏銷售紀錄的窘境下，幸好有陳君玉在 1955 年寫下的〈日據時期臺語流行歌概畧〉為

我們引路。[4]陳君玉非但是作品數量甚豐的作詞者，又歷任多家唱片公司文藝部長，資歷之深，無人能出其右，沒有比他更適合細數唱片業發展點滴的人了。以至今出土的唱片文物逐項比對確認，陳君玉該文的正確度頗高，且記述角度顧及從業者與市場大眾，是在重構唱片產業歷史時，可靠的經緯座標。

文章中，他特別一一點名各家唱片公司的賣座歌曲，對於勞師動眾製作出的成果平均十多首僅一首受歡迎，他感嘆道，「名為流行歌，實則不流的居多」。[5]不過，換一個角度來看，這個稚齡樂種一年最多產出高達九首時人認定的好音樂，成果已屬可觀。倘若不是三番兩次世局巨變，這種臺味飽滿的音樂必然還會有更加撲鼻迷人的新作。

以下，讓我們試著以文字素描，隨著時間變化，稍稍領略當時流行音樂聽眾耳中的初春景致。

日治時期臺灣流行歌金曲榜　　參考資料：陳君玉（日據時期臺灣流行歌概署）

1931	1932	1933	1934	1935	1936	1937	1938	1939
流行歌史前期		古倫美亞主導期				日東主導期		
				勝利主導期			東亞帝蓄主導期	
雪梅思君	桃花泣血記	懺悔的歌	望春風	蓬萊花鼓	窗邊小曲	新娘的感情	日日春	心慒慒
		倡門賢母的歌	雨夜花	河邊春夢	白牡丹	日暮山歌	欲怎樣	甚麼號做愛
		紅鶯之鳴	路滑滑	摘茶花鼓	心酸酸	隔壁兄	送君曲	
		月夜愁	人道	春宵吟	悲戀的酒杯	農村曲	賣花娘	
		怪紳士		街頭的流浪	簷前雨		叮憐的青春	
		老青春		半夜調			夜半的酒場	
				海邊風			愛戀列車	
				戀愛風			終生恨	
				夜來香				

品牌 / 曲數	稱霸時期
鷹標 / 1	1931
古倫美亞(含紅利家) / 13	1932-1935
勝利 / 11	1935-1936
日東 / 6	1937-1938
東亞帝蓄 / 6	1938-1939
文聲、博友、泰平 / 各 1	1934-1936

1931 年金曲：

因為賣座奇佳，非屬流行歌的〈雪梅思君〉一曲被陳君玉點名。但嚴格說起來，這樣舊詞舊調的歌曲還不能說是流行音樂。何以陳君玉把這首歌定位為「流行歌曲前奏」呢？

對當年的聽眾來說，1926 年金鳥印與日蓄唱片公司進駐臺灣後，市面上能買到的本地音樂如南北管、歌仔戲不少，接著還出現洋樂伴奏的歌曲。唱片不再是稀有玩意兒，稍有能力的家庭若想收藏自己喜愛的樂種和曲目，選擇越來越多。最早推出新詞新曲歌曲的是改良鷹標，要花四面才唱得完的〈雪梅思君〉雖是舊詞舊曲，大眾卻最支持，連文學運動健將郭秋生在論戰中也特別把這首歌歌詞當成「臺灣話文」的參考指標，顯見此曲的代表性。[6]

〈雪梅思君〉曲調平易近人，藝旦幼良捨去曲高和寡的炫技，收拾起藝旦常在錄音中展露的氣勢，以多數人操用的臺語取代藝旦唱片常用的北管官話，音色和婉，親和力強。洋樂手技巧平庸但算俐落，不太挑剔的話，聽來好像也還不賴。雖然也有其他歌手演唱同樣的詞曲，但最早的幼良版本歷久不衰，喜鼓器和黑利家後來又重新出版，是日治時期重複發行最多次的錄音，有不可撼動的地位。

1932 年金曲：

〈桃花泣血記〉（CD 第 2 首）之所以能成為收買聽眾耳朵的破天荒第一枚流行曲盤，並非詞曲特別厲害，而是似曾相識、又新奇的特質發揮了最大作用。旋律由傳統五聲音階和外來的切分節奏組成，年輕歌手嗓音裡的歌仔韻和工整的七言四句歌詞抵銷了鼓號樂隊的洋味兒。

此曲表面上鏗然昂揚，內裡卻是古意盎然。歌詞提倡的是站在時代尖端的自由戀愛，口吻卻很「落伍」，與訓誠式的勸世歌如出一轍。

1933 年金曲：

〈桃花泣血記〉這種配上洋樂伴奏的教化文字，在接下來一年大行其道，深受流行歌曲聽眾喜愛。

口碑最好的，是歌詞分別為「勸恁不可做糊塗」、「賢明模範蓋世稀」的兩首電影主題曲，〈倡門賢母的歌〉與〈懺悔的歌〉。聽眾想必辨識得出此兩曲與〈桃花泣血記〉都有歌仔腔，但旋律並非音多字少的歌仔調，而是較接近勸世歌的一字一音，歌曲的說理功能遠勝於抒情。另一首〈怪紳士〉同樣宣揚賞善罰惡思想，勸人不可臨老入花叢的〈老青春〉（CD 第 7 首）雖然乍聽幽默，情境滑稽，實際上卻是語調嘲諷。

倘若聽眾因著〈紅鶯之鳴〉頭一句「日落西，愛人還不來」而期待戀愛主題，那麼一定會對這首歌失望。歌詞以責備的口吻，來針砭女性如同物品可以買賣的現狀，讓聽眾感到熟悉教化氣息再次襲來。林氏好的聲樂唱法沉穩地處理長短句，為歌曲加添了豐富的層次感，因而仍然得到聽眾支持。

該年暢銷歌的異數，是〈月夜愁〉。這首具有前瞻性的歌曲，讓聽眾首次聽到金曲歌后純純的風情萬種，周添旺與鄧雨賢的黃金組合一出手就叫人驚豔——原來，流行歌曲除了板著臉囉哩囉嗦，老愛拐個彎教訓人，原來也可以詩情畫意。

不是辜負着她熱誠的
愛情嗎？」李君有些
替他惋惜。
「我想她不是那樣的女
子、斷不會做出這麼
愚蠢出來。」他很有自
信地回答李君。
這樣華兒決定次日出
帆的船要向上海去了。

曙光

我愛你
　　林
多加良義次郎作

愛人遠沒來
日落西　黄昏的時候
現時代、黑暗的世界、
你、你知或不知。

這個時候呀！　我愛怎
怎樣來排解、
舊式藏教呀！　迫我到
為着愛人呀！悲戀這所
這裡來
我的肝腸呀！　　鋤刀來
愛人呀！快々來　我愛
你、你知或不知。

真不該　痛惜來所害
殞落這所在
拋了愛人呀！　質在與
不該
咱的愛情呀！讓人來破
壞
愛人呀！快々來　我愛
你、你知或不知。

現時代、黑暗的世界、
你、你知或不知。

心掛懷、世間像大海、
就淪這所在
這個苦海呀！
不是我
所愛
知己的人呀！　救我跳
愛人呀！快々來　我愛
出來
你、你知或不知。

◎標榜美聲唱法的歌手林氏好，最受歡迎的歌應屬〈紅鶯之鳴〉。上市不到一個月，《臺灣新民報》上就出現模仿該曲歌詞的新詩〈我愛你〉，還對得上曲調呢。

◎秀鑾作品數量不多，但她以日治時期第一賣座的〈心酸酸〉穩坐天后寶座，與歌路廣泛的純純分庭抗禮。

勝利歌詞單手繪比例比古倫美亞更高，後人看來樸拙的手跡，當年應該是很潮的吧。

1934 年金曲：

這一年，投入競爭的唱片公司變多，市面上的唱片數量大增，新推出的流行歌曲也更精緻，最大的獲益者是聽眾。

延續〈月夜愁〉的軌跡，聽眾繼續在〈雨夜花〉裡欣賞抒情歌曲，芳心寂寞的〈望春風〉亦是好聽又好唱。從女性位置來傾訴衷腸，漸漸取代了全知的說書人角度，純純歌聲裡的清新韻致比先前更有吸引力。

大稻埕茶商二代成立的博友樂公司[7]有模有樣的發行不少流行歌，其中〈人道〉按照過往勸善歌的套路，以「節孝完全離世界，香名流傳在後代」的歌詞成為最後一首銷量長紅的電影主題曲。

幾年來都按兵不動的勝利唱片，第一枚曲盤的流行歌〈路滑滑〉就一炮而紅。詞曲帶有許多勾人上癮的記憶點，是最早以漢樂器伴奏的金曲，聽眾從此對這種「漢式新小曲」著迷不已。

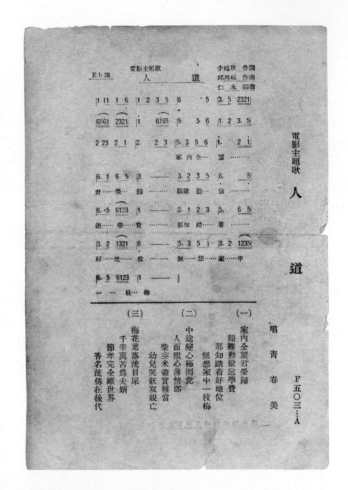

◎樂譜與歌詞兼具，是博友樂歌詞單的一大特色。

1935 年金曲：

　　幾年醞釀下來，暢銷作品最多的時刻來臨了。古倫美亞與勝利分庭抗禮，泰平唱片找來眾多藝文人士投筆從樂，在兩強底下殺出一條血路。不同的唱片公司於該年首次作出活潑爽朗的暢銷快歌，透露出不同品牌的特色。

　　古倫美亞的〈蓬萊花鼓〉與〈摘茶花鼓〉歌詞中的臺灣，是想像中浪漫的南方島嶼，純純演唱的旋律和伴奏洋溢的是東洋情調。無怪乎在總督府耗資百萬的「始政四十周年記念臺灣博覽會」上，藝旦、[8]女給分別以此為舞蹈配樂。[9]另一邊，勝利的快歌〈戀愛風〉毫無日本色彩，有著古倫美亞較少見的歡樂情歌，秀鑾的嗓音輕盈曼妙，大異於穿透力強大的純純歌聲。

　　古倫美亞的〈河邊春夢〉與〈春宵吟〉，勝利的〈半夜調〉、〈海邊風〉與〈夜來香〉都是抒情歌曲。兩方對照，〈春宵吟〉唱出夜裡的感官敏銳，百花香、琵琶聲都使人哀傷。勝利有計畫地運用重複句，更好琅琅上口，比如〈海邊風〉破題即是「海邊風，海邊風」，〈戀愛風〉是「戀愛風，戀愛風」，夜來香則是「夜來香，夜來香」，記住了歌名，也記住了曲調與歌詞。

　　因為歌詞內容有「失業兄弟」四字，而被陳君玉誤當作曲名的〈街頭的流浪〉，是以民生議題為己任的泰平唱片所推出。全曲對於經濟困窘者的生活作了生動描述，青春美以穩健的中音域詮釋白話歌詞，細膩唱腔讓人聽出耳油，讓全臺聽眾在一個月多內就搶購了上萬張，[10]不料卻惹惱執政當局，成了陳君玉口中臺灣「空前絕後」的第一首禁歌。[11]泰平自行把該曲抽換成青春美演唱的另一曲〈別時的路〉，才平息這場風波。

1936 年金曲：

　　該年伊始，古倫美亞因著出品品質不若以往，故而留不住聽眾。曲調洋溢著本地傳統韻味的勝利稱霸了流行唱片，善於演唱歌仔調的秀鑾，演唱了橫掃全臺的「新式哭調仔」〈心酸酸〉，流行音樂的銷售量達到最高峰。兼唱南北管與歌仔戲的牽治唱了〈窓邊小曲〉，藝旦根根的〈白牡丹〉也大受好評，有著勝利歌手一貫的溫婉宜人風格。牽治另外也為即將倒閉的文聲唱片唱了〈簷前雨〉，這是鄧雨賢最接近漢式新小曲的作品，市場反應不錯。

　　說起來，這幾年聽眾之所以買勝利的帳，技壓群芳的秀鑾功不可沒。她精於處理纏綿柔靡的曲風，更顯出〈悲戀的酒杯〉的難得，該曲可聞她從男性視角出發的氣魄，別有一番風情。

　　此刻勝利唱片大為風行，一時間鶯聲燕語，婉轉甜膩。可惜流行歌曲數年以來的滿園春色，至此就要下坡了。

1937 年金曲：

　　政治情勢日益緊縮，勝利瞬間就從市場的領先地位退下來，由日東唱片稍稍延長了流行音樂的豐年。

　　日東的風格與歌詞主題眾多，青春美在此使盡渾身解數，展現多重音樂面貌。抱著期待又隱隱不安的〈新娘的感情〉，惦念愛人出遠門工作的〈日暮山歌〉，自陳暗戀心情的〈隔壁兄〉，敘述莊稼人不為人知心情的〈農村曲〉，諸多歌曲有著游刃有餘的唱功，敘事同時不忘抒情，兼顧了歌曲的藝術價值與娛樂性，品質頗佳。

ビクター
壽利曲盤

FJ1079

子弟

斬花雲

率治

演唱 率永 吉治

伴奏 勝利音樂團

上

（正旦唱）王氏女　在大堂　傳下將令
（小旦唱）吼一聲　衆將官　听令行
（正旦唱）陳友亮　在江州　起兵反界
（小旦唱）要奪了　我主爺　錦秀江山
（正旦唱）耳邊　听得　銅鑼响嘵

日本ビクター曲盤一分間七十八回轉

◎ 牽治音色甜美，以〈夜來香〉等多首歌走紅，同時灌唱過多張戲曲，是被後世遺忘的演唱人才之一。

其中，〈日暮山歌〉的曲調來自先前被當局盯上的〈街頭的流浪〉，是重填歌詞的流行歌，也是臺灣第一首從創作歌衍生的新曲。

1938 年金曲：

流行歌曲一路聽下來，唱片業唯一以三強鼎立的狀態呈現的，是 1938 年。不過，在開始實施國家總動員法的年頭，唱片產業已接近尾聲，銷售量也不若以往，或許沒有公司能稱得上「強」了。

秀鑾的〈欲怎樣〉和一片歌手鶯鶯的〈日日春〉的演唱維持勝利一貫水準，充滿怨嘆傷慟的歌詞被她們唱得柔婉內斂，徒留無奈。

跳槽到日東唱片的純純，當年演唱的歌曲裡〈送君曲〉和〈賣花娘〉賣得最好。兩曲的主題同樣是丈夫離家，一為從軍，一是放蕩，純純的演唱熟練老道，後勁十足，想必可以引起烽煙底下聽眾的情感共鳴。

陳君玉細數的最後幾支受歡迎的歌曲，演唱者名不見經傳，都出於陳秋霖逆風而行成立的東亞公司。只是〈可憐的青春〉唱片未出土，〈夜半的酒場〉不是本地創作，是日本歌曲〈裏町人生〉的翻唱曲。後者與〈愛戀列車〉、〈終身恨〉聽起來一片歌舞昇平，像在暗示著即使世局難料，人們照舊愛恨情仇，日子一樣的過。

1939 年金曲：

該年，勝利和古倫美亞仍有新片出來，但唱片業每況愈下，可以想見社會情勢相當嚴峻。

陳君玉提到的最後兩曲，都是由東亞唱片以「帝蓄」品牌發行，〈心慒慒〉與〈甚麼號做愛〉至今沒有唱片或歌詞單出土，無從聞見。很可能銷售額遠不如前，賣出的數量少到難以保存，只有歌曲口耳相傳而留下來。

1943 年的回聲：

隨著日本進入「戰時音樂新體制」，[12] 1940 年後所有唱片都停止發行。唯獨在 1943 年，古倫美亞推出一套復刻紀念專輯，總共收錄 16 首過去發行的各樂種代表作，最引人注意的，就是〈雨夜花〉。

風光一時的戰前流行歌曲以蒼白的姿態戛然而止，最後的〈雨夜花〉如下墜的流星劃過天際，輕聲叩問，「花蕊哪落欲如何」？

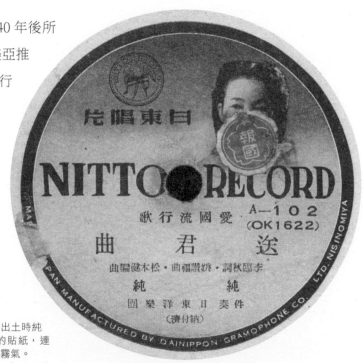

◎這張「愛國流行歌」唱片出土時純純的臉上還貼了「報國」的貼紙，連片心都瀰漫著皇民化運動的霧氣。

第一章　聽眾：從前現代過渡到現代的耳朵們

盤曲 高新

威權之界斯　　　最新式電氣吹

第二章

歌手：毛斷小姐
的發聲練習

花蕊一出開盤曲

戰前臺灣流行音樂讀本

2-1　藝旦秋蟾，與流行歌手資格爭奪戰

二更裡進繡房，同伴的那個姊妹妹淚汪汪，

你我命苦都是一樣，但不知那個何日裡，跳出是非場，唉唷。

閒無事，學彈唱，一時啊，三刻啊，無有主張，

親身丈夫見不得面，這都是那個前世裡，燒了斷頭香，唉唷。

——〈嘆煙花〉，秋蟾，北管幼曲，1931 年古倫美亞唱片 **1**

◎ 藝旦秋蟾的北管演唱極受矚目，《臺灣日日新報》可見她在放送局的表演不只有特別報導，甚至以「定博好評」來預告。

講到日治時期從舊式娛樂文化跨足現代影音產業的藝旦，最為人所知的是幼良。她生得柔弱動人，交際應酬手腕高明，包括當選過「美人投票藝妓部花狀元」，演過電影《望春風》，上過傳統文人遊戲文章刊物《三六九》小報與《風月》，[2]演唱的唱片〈雪梅思君〉極為暢銷，數十次在廣播節目中演唱北曲、京劇或演奏揚琴，〈臺北行進曲〉歌詞裡把她當作音樂風景，「行入蓬萊閣旗亭……幼良寶惜及桂英，曲唱清風亭、寶連灯……」。

條件秀異的幼良可謂當年臺日知名度最高的藝旦，擁有傳統花榜與現代科技雙重捧角的光環，活躍時期長，為何沒有繼續朝全才藝人方向發展，是歷史上未解的謎團。取代幼良、最接近唱片界龍頭力捧的流行歌手位置的，是另一位沒有驚人美貌、卻文采樂藝雙全的藝旦，秋蟾。

◎藝旦幼良從 1920 年代中已見活躍，《臺灣日日新報》到 1934 年還在報導她收到日本歌迷的來信，顯見其魅力。

走出藝旦閣的現代歌手

談起藝旦，可說是臺灣早期傳統菁英的風雅消閑標誌。這個行業如日中天之時，她們在富商仕紳的交際酬酢場上彈唱吟詩，送往迎來，隨著市民階級興起，藝旦依附的酒樓逐漸轉成了公

共活動場域，[3]藝旦也逐漸被不需要文化素養的女侍和酒女取代。在大稻埕，1910 至 1920 年代最興盛時藝旦約 300 人，到了 1935 年僅剩 80 多位，人數被咖啡店女給超越了，酒樓裡陪酒談話的酌婦人數又比女給更多，風月俱樂部舉辦了「新春臺北美人人氣投票」，藝旦、舞女和女給三者並列，成為都會中最常見的職業女性了。眼看就要失去舞臺，手腳快的藝旦會另闢出路，比如邊幼良與秋蟾皆是以音樂能力轉換跑道的佼佼者。

這位如今幾乎快被遺忘的藝旦秋蟾姓林，[4]據說本名叫「阿麵」，[5]出身大稻埕江山樓，[6]很年輕就參與詩社吟詩，曾在擊缽吟評選中名列前茅，[7]在傳統文人圈子內應該小有名氣。她的音樂造詣遠近馳名，工花旦與老生，公認為優異的京劇演員，[8]具有邊奏邊唱揚琴的一流功力，[9]咬字清晰、口氣和婉，使她在眾多藝旦中脫穎而出，成為臺北放送局開播「臺灣音樂」節目的首位表演者。[10]數年間，廣播節目不時可聞秋蟾的嗓音，名噪一時。[11]

籌設全島女給組合
現向當局求諒解
全島女給二千名　為圖其改善向上

全島的珈琲店酒場的女給約有二千名、在島都亦有七百名左右、然珈琲店及酒場、依其地立組合、故對於女給之以促進組合之成立云。

方的狀況、營業者有設立組合、然女給雖是人數很多、至今還不見設立組合之必要、對於女給之統制及取締上亦可得其便宜、現正由前記三氏將到各地求諒解

為圖女給之改善向上、在女給、常與經營者發生問題、被當業者虐待者不少、故女給的問題、可為一種社會問題、有設立組合之必要、對於此機關連絡設備、因現活上必要之改善、可由女給組織組合、而徵收小額之會費、以圖女給之改善向上、等、凡關於女給經濟生活上必要之改善、娛樂慰安及修養周旋、就職失職之關之連絡、醫療機品之共同購入、裝飾之向上、如服裝、女給組織組合、而徵收之諒解、擬向全島促進記三氏已到北、昨日往訪臺北州保安課、欲得各週列席為其後援、前小田三氏為發起、臺北山嘉義市淺野、中村

改善向上、因沒有機關可作出來亂風紀、或有營業者虐待、或被失職特職的處遇、頗感不便、為圖女給之改善向上、

◎ 1933 年女給人數漸漸壓過了藝旦，已增加到全臺至少兩千名，爭取更多工作保障的女給工會應運而生。

秋蟾最擅長的，是以趣談或情歌為主的藝旦小曲，曲目與臺灣的北管幼曲大量重疊，演唱風格極可能自明清歌妓傳承下來。歌詞以「官話」發音，這種語言混雜了客家話、臺語、北京話元素，富有本地的獨特色彩，[12]曲調是骨幹音明確的曲牌體，短小又容易琅琅上口，雅俗共賞。多虧藝旦留下唱片，這些原本只在藝旦間或私人宴會表演的小曲，讓一般人也聽得到了。

　　秋蟾是與最多唱片公司合作、作品最多的藝旦，前後灌錄了至少 76 面曲盤，幼良約是她的一半。過去在金鳥印和日蓄初步建立起臺灣唱片市場雛型的過程中，秋蟾的聲音頭一次以商品形式問世，錄製了多張西皮二簧與小曲唱片。如果不是秋蟾的名聲在達官貴人中異常響亮，那就是她的唱片比其餘藝旦和各樂種表演者更受歡迎，讓古倫美亞在 1929 年的四至六月大張旗鼓的第一次錄音時，延請秋蟾至臺北市大和町（今延平北路）的日蓄錄音室，灌錄不少北管幼曲。

　　實際上，這次錄音有數十位表演者，共錄下了 246 面唱片，包括歌仔戲、改良採茶、南北管、原住民歌唱等，尚未走紅的幼良也唱了二簧與小曲。[13]這樣的作法可一網打盡所有聽眾，又能從銷售量計算有效聽眾比例，得以判斷往後的曲目方向，也讓市場選擇的藝人獲得更多錄唱的機會。

　　只是，在這麼多表演者與樂種的狀況下，我們怎能知道古倫美亞從一開始就特別看好秋蟾？

　　掛著小曲之名的臺灣俗謠〈五更鼓〉片心寫「男女歌手」，從嗓音與斷句判斷是秋蟾演唱無誤，匿名或許是試市場水溫。此外，古倫美亞還勞師動眾地為秋蟾的多首小曲配上洋樂團，這是自臺灣開始販售唱片以來，破天荒為傳統曲調配上的西洋樂器聲響，代表秋蟾不僅能與樂團和指揮合作，唱慣的音高也可以調節音分差，得以和不同音律的西洋樂器相容，樂曲的句法、

節拍也會按西洋音樂規則，順勢修整得「工整」。顯然，秋蟾能力出眾，古倫美亞公司為了她冒險嘗試新樂風，不惜花額外功夫找人編寫與演奏洋樂伴奏，還規劃了一次精采的「首席流行歌手爭奪戰」，可以說是臺灣錄音史上第一次的歌手競爭。

不管在日本或臺灣，古倫美亞唱片始終以求新求變的格局打江山，勇闖陌生的臺灣市場，成績斐然。走出天下第一樓的秋蟾，極可能是正在摸索流行歌曲走向的唱片業，備受期待的明日之星。

天后寶座單打擂臺賽

在臺灣流行歌曲的萌芽階段，古倫美亞唱片肩負著為這個新樂種決定往後流行歌手身分來源的重責大任。本地現成的表演人才中，訓練有素的歌仔戲女演員和擅唱南北管的藝旦皆可能是適合的人選。那要如何抉擇呢？

1930 年 5 月，一場空前絕後的 PK 對戰就此展開，從錄音編號等各種細節不難推估，是要以銷售成績來拚輸贏。擂臺賽的另一位選手是日後聲名遠播的純純，此刻她才剛成為唱片歌手，以本名劉清香擔任客家音樂團「小鳳園」的駐團旦角。成名已久的秋蟾贏面極大，唱的是擅長的小曲，對上初出茅廬、還要挑戰洋樂伴奏歌仔戲曲的清香。這又是臺灣曲盤首度赴日錄音，沒有前人經歷可參考，歌手必須搭船遠行到兩千公里外的東京，與陌生的洋樂團合作，並在短時間內密集錄音。[14]壓力之下，實力不足是會導致失常的。

七天內，秋蟾的成果為 19 首歌曲，含小曲 20 面、京調 4 面，清香則是 7 齣歌仔戲選曲共

32 面，外加小曲〈孟姜女〉2 面；姑且不論日後聽眾買了誰的單，兩人都已達成了不起的成就。必須提及的是，〈孟姜女〉是清香首次演唱的臺語歌曲，[15]該曲也讓她成為首位演唱小曲的非藝旦歌者，而這首歌曲正是此次一對一單打的關鍵。

　　錄音時，清香的臺語〈孟姜女〉緊連在秋蟾以官話演唱的〈嘆煙花〉、以臺語演唱的〈十二更鼓〉（CD 第 1 首）之後。這三首的樂器部分幾乎一模一樣，只是樂手似乎倉促上陣，越早錄製的，伴奏越落漆、失誤越多，也影響歌手演唱的速度不穩定。三曲跟先前秋蟾匿名演唱的〈五更鼓〉一樣起源於〔孟姜女調〕歌系，旋律大致相同。[16]這意味著，在沒有市場調查的環境下，古倫美亞特意以相同旋律的歌曲作為基本參數，加上各種變數來觀察銷售量，比較藝旦和歌仔戲歌手何者受歡迎，藝旦唱臺語和歌仔戲歌手唱小曲能否切合聽眾胃口。

　　〈五更鼓〉裡，秋蟾跳脫小曲用嗓，彷彿卸下脂粉、走出藝旦閣那般平易近人，證明她有改換腔勢的能耐。與她對唱的不知名男聲，從錄音編號觀察起來，很可能是詹天馬，陪襯出秋蟾的沉穩大方。〈嘆煙花〉是膾炙人口的藝旦小曲，自 1926 年起已多次錄音，[17]秋蟾捨棄了滾舌音等花俏技法，但行腔吐字保留北管風格，運腔熟練。〈十二更鼓〉中秋蟾的頭腔共鳴和略為高亢音色又回到藝旦路線，臺語歌詞與〈五更鼓〉相近，塑造了一個介於小曲和臺語俗謠之間的情趣。秋蟾與古倫美亞洋樂團合作無礙，也比第一次灌錄個人歌曲的清香拍子更穩，〈孟姜女〉一開口就出錯，全曲持續落拍、掉字、忽快忽慢，比起秋蟾，實在青澀。

　　秋蟾有乾淨的大嗓發聲，樂句的起承轉合俐落，強弱分明，咬字清晰易懂，爽朗的演唱風格有一定魅力。但說也奇怪，清香的聲音有種無法言喻的、活潑潑的生命力，與隨著管弦樂律動的節奏感，還可聽見她後來的招牌鼻音、滑音和顫音，每段樂句都以下墜哭腔作結，讓人驚嘆

同樣一個旋律，在這位二八佳人口中，迸發出全新面貌。

　　兩人較勁的這 58 首歌曲，大多都在 1931 年 10 月之前上市。儘管秋蟾的表現讓人印象深刻，後來的發展告訴我們，競爭結果由歌仔戲方勝出，此後藝旦小曲全面退潮，秋蟾、幼良等藝旦逐漸離開日蓄，藝旦唱片數量銳減，而古倫美亞傾全力栽培清香，成為影響整個世代的重量級唱將。其餘的歌手就算不真的來自歌仔戲團，多位都是一邊灌唱流行歌，一邊錄歌仔戲唱片，秀鑾、愛愛（歌仔戲藝名為紅蓮）、幼緞等都是如此。

　　值得一書的是，在這場爭霸戰勝負揭曉前，半路又殺出更對她寄予厚望的改良鷹標，讓秋蟾唱了臺灣曲盤史最早的幾首創作歌曲。無論如何，秋蟾都已名留青史了。

烏貓回頭唱小曲

　　不意外的是，改良鷹標這一批歌曲絕大部分是時髦的洋樂伴奏，即便編曲、演奏、甚至演唱技術不佳，把小提琴當二胡用，也談不上和弦進行，仍然是洋樂，由聽起來響噹噹的「臺灣イーグル（Eagle）管弦樂團」負責。

　　秋蟾的〈烏貓行進曲〉應該是其中最具歷史感的歌曲了。改良鷹標搶在古倫美亞之先，率先以這首帶著「蹦、恰、蹦、恰」節奏的創作歌曲宣告了「流行歌」時代，沒有比跨界的藝旦更適合詮釋前衛、綺麗、遊戲人間的「烏貓」了。然而有個大問題，秋蟾此次灌唱時，換了共鳴位置，歌詞文字也不夠口語化，加上錄音時樂器、人聲與麥克風的距離沒有拿捏好，諸多原因都強化了吐字不清的現象，〈烏貓行進曲〉歌詞究竟在唱什麼，至今無人能完全確定。

從今日回看，揭幕流行歌時代的秋蟾，所有唱盤全軍覆沒，掛著標新立異的「流行歌」名號沒有為她加分，不管在古倫美亞、改良鷹標、或者不久後在鶴標唱片的最後四首小曲，也都煙消雲散，無人記得。〈烏貓進行曲〉僅出土一張唱片，意謂著銷售量很可能差強人意，成了一首流行不起來的流行歌，由當不了流行歌手的藝旦演唱。

縱然此刻聽起來，秋蟾曾經演唱的〈十二更鼓〉等傳統小調依然風韻猶存，可是在與清香在古倫美亞那場單打獨鬥之後，她形同被冷凍的歌手。過去曾經討好仕紳階層的唱腔，沒能得到大眾緣。

流行歌的時代才要來臨，秋蟾卻黯然淡出唱片界。

2-2　從苦旦清香到多聲道歌手純純

斷腸詩，唱袂止，啊……

—— 〈月夜愁〉，純純唱，周添旺詞，鄧雨賢曲，1933 年古倫美亞唱片

　　百年後回看，可以察覺出戰前流行音樂存在時間太短，沒多少歲月可揮霍，從萌芽、綻放到墜落、謝世，前後僅十年。承擔起形塑風格之重責大任的，竟是一名十八歲的戲子少女。

拓荒者的挑戰

　　純純，本名劉清香，1914 年生，1943 年死於肺癆，[1]是唱過客家改良採茶的歌仔戲歌手，也是戰前最重要的流行歌手，作品分布在古倫美亞公司旗下的古倫美亞正牌、副牌黑利家與紅利家、日東唱片，是戰前最多產的流行歌手，名列二、三的青春美與秀鑾加起來還沒有她多。

　　要成為前無古人的天字第一號唱將，有著後人難以想像的困難。就算會唱歌、甚至名聲響亮，

藝旦秋蟾敗給了無足輕重的清香，證明了掛出「流行歌」招牌與讓歌曲流行，兩者間鴻溝深深。參照鄰近地區流行歌的作法也不可行，在日本與中國賣座的歌曲屢屢翻唱為臺語後，聽眾反應並不佳。若以為聽眾買純純的帳，只是因為她會唱歌仔戲，就忽略了藝旦幼良亦曾唱出暢銷曲，也無視其他歌仔藝人也有灌錄唱片。作為大眾通俗音樂的開山者，光是唱出金聲玉音是不夠的，還要能激盪出最大公約數的大眾共鳴；正是在與聽眾的共同舞步中，純純跟跟蹌蹌的確認了當代文化品味，也琢磨出流行音樂的整體走向。

從十五歲首度踏入錄音室，到二十五歲最後灌唱，純純的歌聲一路蛻變，特別是哭腔與鼻音的份量取捨，處處是眉角。曲盤刻下了她嗓音裡的晦澀、衝突、與豁然開朗的突破，駁雜的音樂元素反映了受眾的異質性，純純用來包裹每個音符的細微顫抖，讓人憶起歌仔戲哭腔，彷彿脆弱不堪的外殼，剝開來聽，是既舊又新、似新若舊的合情音調。

多聲道少女歌手

算起來，13 歲學歌仔戲的純純，在新舞臺自營戲班學戲的時間最多兩年，[2]學藝練功都還沒完成就進入唱片公司，現場表演的成名機率不高。我們無從得知她在新舞臺演過的劇目、或行走出臺的腳步手路夠不夠紮實，但唱念基本功應該就是此時訓練出來的。歌手愛愛和樂師杜蚶之子憶起純純，分別說她是新舞臺的「大柱」、「名旦」，且是「歌仔韻」極佳的歌手，[3]推測可能是成為唱片歌手後，仍舊在新舞臺粉墨登場。

純純的曲盤歌手之路，是迂迴的從客家音樂開始的。15 歲時，她由古倫美亞起家，以小旦身分錄了 16 面三腳採茶戲，[4]片心偶爾標出「清香」，有時只寫所屬劇團「小鳳園」。小鳳園

80020 A

Viva-tonal Columbia like life itself

改良
採茶
浪子回家
（上）

小鳳園

八〇〇二〇 A

白 臺灣婦人家踏足眞踏足老公一下走契奇帶人厝撙介糯仔米埘介烏糟谷撙
到白求白求打介叛子員做介米臺目上街去買魚隔買肉老公一下轉問其脈介事
假作觀音生隔完猪福老公看到厶系細拿來一下趕々到後門出大家來彼論爾也
厶福氣我也厶食祿害我頭路險々舞朴々朴々一兩三四五金木水火土人々問我
讀脈介書上乂工六五我下是何人張古董正系相到賣雜滯賣到李位來爾個阿奶
姑愛同我交官有影厶喊其出來阿奶姑爾愛同我交官我迭得多少花粉奔爾々介
花粉那來借我看好也厶好々厶使看恩來相煥好也厶思來相煥好也厶好那 唱一
屏烏巾我知阿奶姑上揷我知阿奶姑愛麗時愛時還有二迭包頭柳事柳轉々事柳々
迭那金釵妹々頭我知阿奶姑愛麗愛々時介完有三包妹々凉水粉我知阿奶姑愛麗愛
々時介完有四迭烟焙柳事柳轉々沾口唇我知阿奶姑

日本コロムビア蓄音器株式會社

◎純純最早的錄音唱的是客家採茶戲，以本名劉清香擔任「小鳳園」的駐團旦角，口條輕快昂揚，可能為熟悉客家話的歌仔戲和流行歌手。

流行 小唄

草津節

二五五七〇 B

お靴揃へて煙草を付けてドッコイショ
君は行くよさコリヤ目に涙よ
チョイナチョイナ

逢ひたさ六寸見たさが四寸ドッコイショ
積り積りてコリヤしやくさなるよ
チョイナチョイナ

大和家きよ子

伴奏 和洋合奏團

日本コロムビア蓄音器株式會社

◎〈草津節〉民謠在1920年代末的日本掀起旋風，各家唱片爭相灌唱此曲，古倫美亞找來大和家きよ子錄了三味線與和洋樂團伴奏的版本，後來也讓清香與歌仔戲大前輩汪思明合錄此曲。

是她和林泰山、張福來三人組成的客家改良採茶樂團,有趣的是,一般三腳採茶是一生兩旦,小鳳園卻改為兩生一旦,讓清香挑大樑。除了說話口吻稍嫌生硬之外,咬字意外俐落,或許她有客家背景也說不定。現今確定她能演唱的語言共有臺語、客語、官話、日文,可惜純純的日文歌曲僅有廣播節目的文字記錄,[5]無長段日文錄音留存。

讓人好奇的是,明明已經擁有溫紅塗、汪思明等技藝名氣皆高的歌仔戲藝人,古倫美亞究竟為何從眾多灌唱者當中,發掘一個沒沒無聞的客家小歌手,讓她在出道次年獨挑大樑演唱歌仔戲,與歷練豐富的秋蟾一決高下?最可能的解釋為,她受過歌仔戲訓練,唱片銷售量亮眼,在錄音室也有突出表現。在後製、混音、剪接皆無的留聲機年代,如歌手愛愛所說,每次錄音都是「十二條身魂」,全身的汗毛與細胞全神貫注在聲音表演上,[6]才第二次進錄音室的純純實力與成就不可小覷。而這場挑戰的結局不單影響流行音樂的路線,也牽動唱片界的走勢,歌仔戲背景的藝人成了蓄勢待發的流行音樂最主要的人才庫。

古倫美亞打算把這個可塑性極高的年輕歌手,培育成以臺語演唱日本民謠與流行歌的文化傳播者,讓她灌唱了席捲日本的群馬縣民謠〈草津節〉後,[7]成為第一位與古倫美亞簽下專屬歌手合約的臺灣演唱者。[8]此時她年僅 17 歲,正要迎來演藝生涯的轉捩點,唱出臺灣第一首熱賣的流行歌唱片。

問題是,她憑什麼讓聽眾為之風靡,又憑什麼開啟一個前所未有的樂種?

從歌仔苦味幻化回甘的流行歌

明明唱的是流行歌,純純嗓音有清楚的歌仔韻,舉凡滑音、哭腔、字頭字腹字尾異常清楚的

戲曲式咬字，也有俚俗卻不失淒美的審美趣味。對比之下，純純在小鳳園時期的錄音嗅不出一絲歌仔腔，所以不是非得如此用嗓才會唱歌，而是回應市場對於這種風味的強烈需求。

歌仔戲這個臺灣土生土長的劇種，不僅盛行於民間，也是戰前唱片市占率最高的類型。初期表演型式為「老歌仔」，生旦均由男性演出，及至歌仔戲由戶外轉進稱為內臺的戲院舞臺時，受到京劇等外來劇種影響，始有女性加入演出，發展出歌仔戲全女班，盛況空前，還遠至海外演出，女演員成了票房保證。[9]雖然差不多時間也有模仿藝旦唱北管戲的少女劇團，稱作「查媒戲」，但唱詞說白都是臺灣民眾不懂的官話，短劇本湊不出連臺戲，快速衰微，不是歌仔戲的對手。[10]

1920年代中，旦角逐漸超越生行在歌仔戲劇目中的份量，其中又以苦旦最重。苦旦又稱正旦，通常是第一女主角，女演員又比男演員擅長並適合哭腔，〔哭調〕遂成為〔七字調〕之後歌仔戲最不可或缺的唱腔曲調。

清香／純純發跡時，苦旦方興未艾，當時的歌仔戲不哭不賣座。[11]〈桃花泣血記〉（CD第2首）發行之際，18歲的她已灌唱大約231面唱片，包含大量歌仔戲。從傳統四大柱中的《陳三五娘》（CD第21首）到新編的文戲《金姑看羊》，[12]漢樂洋樂伴奏一樣表現得活色生香。強大的演唱能力，讓她包辦生旦角色，甚至能一人分飾男女主角，如《福州奇案》的馬義順與羅氏鳳嬌，還格外擅長哭腔，在特重〔哭調〕的《採花薄情報》裡輪流扮演娘嬿，極盡賺人熱淚之能事。

當然，每首戰前流行歌不都是哭調仔，可是那種委婉哀怨的音樂性格，以慢板呈現出人物內在愁緒，這些特徵都很吻合抒情的流行歌曲，〈離君思想〉（CD第6首）就是一個典型的例子。

Viva-tonal Columbia Grafonola

(1)　　80178 A

臺灣古倫美亞文藝部脚色並作曲

新歌戲　福州奇案　八〇一七八 A

古倫美亞臺灣音樂伴奏

羅氏鳳嬌　清香
馬義順　　碧雲
陳春生　　水達
二馬義順子
老爺　　　雄飛

悲調

其三

鳳嬌唱　夫妻相見絲線行　為夫哀怨五六多。

春生唱　賢妻改嫁馬義順　克開春生我一人

鳳嬌白「夫君不用掛意、若卜汝妻改嫁馬家、為此前年君你行過洋船、有人通報、君你沈在海底、我就引雲安靈、厝宅被火燒化、往到草茅、杜許過日、查是汝爹強迫叫我改嫁、我來不嫁甘愿為君守節、參要自盡、阮是世古無奈、將爹書命、改嫁馬義順、也有將阮三愿」

春生白「頭一愿你」

日本コロムビア蓄音器株式會社
(Printed in Japan)

◎清香在此曲一人分飾兩角，與其他演員輪流，她總是承擔唱功比較重的角色。此齣戲劇情緒起伏大，把哭調仔詮釋得凄厲纏綿的清香是演出的不二人選。

而〔哭調〕的一字多音拖腔、細碎裝飾音、戲劇性強烈的聲音表現等這些高度「歌仔戲」特色的唱法，也都被純純不著痕跡地融入了流行音樂裡，[13] 凝鍊內化為流行音樂最厚實的底蘊，以至於男歌手始終只能扮演著紅花旁不成比例的綠葉。

　　清香唱來，不分生旦，一個勁道直挺挺就真音上去，音色明亮結實。那種邊哭邊維持爆發力的堅持意志力，把強烈的戲劇性壓縮，從鼻腔潑灑出來。像《李宸妃困窯》這種半齣以上都在哭的劇目，或像《麵線冤》要在三分半鐘內一口氣唱完〔大哭調〕、〔艋舺哭〕和〔新哭調〕的角色，[14] 捨清香其誰。切換至唱流行歌的純純，多了許多修飾，心思多變，且隨著經驗累積，發展出絲絲入扣的表達。她不是把哭腔消音，而是收拾起過剩的哀傷與無助，謹慎計算份量，哭腔為點綴而非主導，配合哽咽聲與細小顫音，以更抽象、更寫意的敘事姿態，演繹歌詞。

　　這樣的流行歌以情帶聲，不講究高難度的技巧，但是那些宛如嘆息的下滑音、如泣如訴的顫音、壓抑著哀嚎的拖腔，必須估算得宜，以新的情感表達來包裝，才能與歌仔戲曲有所區分，成為一個嶄新而獨立的樂種。純純從十八歲開始唱出的流行歌背後，竟有著歷盡滄桑的苦旦影子，熟練地讓聽眾明白，沒哭出聲的人，最是傷心。不管開口的是清香或純純，帶有古拙質樸的「土味」，如此貼近地面的姿態本身，就足以帶給人安慰。

流行音樂關鍵時刻

　　1932 年 5 月，純純這個名字隨著混雜著哭腔與甜美音色的〈愛玉自嘆〉問世，同時推出的還有幾首風格、主題完全不同的唱片，包括喧騰一時的〈桃花泣血記〉（CD 第 2 首）。這些歌曲的重要性，不亞於同一年出版的《南音》、《福爾摩沙》、《臺灣新民報》，與同一年開

幕的臺北菊元百貨、西門町羽衣會館、臺南林百貨，該一併記入臺灣流行音樂史。

這批具有歷史意義的唱片，就是在純純穩坐歌仔戲唱片一姐寶座的背景下推出的。從中可以聽見她在摸索歌仔戲唱腔的拿捏，夾雜著古倫美亞不放棄地想讓純純演唱日本歌曲的算盤，以及她在日本歌曲中翻轉出本地音樂色彩，也在歌仔韻中凝煉出新風格的雙重嘗試。

彼時日本最轟動的暢銷曲，是藤山一郎[15]賣到四十萬張的電影主題曲〈酒は泪か溜息か〉，[16]古倫美亞為純純重現了原曲原調的豪華管弦樂伴奏，由張雲山人寫出意譯詞和新詞兩個臺語版本，恰好展演出純純對於「本土風格」的具體表現手法。

在意譯的〈燒酒是淚也是吐氣〉中，純純模仿演歌唱法，運用喉音和加寬的共鳴，試圖讓聲音變粗，雖然真假音切換尚不熟練，但音色已有明暗變化。新編歌詞的〈想見伊的影〉捨棄演歌唱法，不用喉音，卻多了許多原曲沒有的滑音，幾次把上行大跳反過來唱成下滑，首句更把原本的音提高八度唱，再大幅度滑音下行，切斷了旋律弧線，巧妙的消解平調子音階（ひらぢょうし）旋律中，最有日本風味的大三度跳進。也就是說，同樣一首歌，兩種發聲方式，更用上歌仔戲處理旋律的手法，模糊曲調本身的東洋氣息，同時塑造出「臺灣味」。

純純把日本歌曲唱出本土的姿態，是對古倫美亞的幽微反抗力道，這組歌曲發行後，古倫美亞再也沒有讓她錄過日本歌曲。

最讓人好奇的，是純純如何詮釋〈桃花泣血記〉（CD第2首）。此曲為這批唱片中最晚錄製的，[17]有著軍樂行進的鏗鏘節奏，混合勸世文（「做人父母愛注意」）和廣告文案（「結果發生甚代誌？請看桃花泣血記」）的歌詞。純純在曲中破音與「燒聲」不斷，我以為，這恰恰顯示出她把〈桃花泣血記〉和翻唱的日本流行歌視為同一類型的音樂，她的用嗓在日本歌曲和

戲曲之間拉鋸切換，一時間找不到穩妥的共鳴位置，導致音域變窄，附帶刮喉嚨似的破音，與彈性欠佳的音色。不過，純純的鼻音作為異質元素的黏合劑，意外產生獨一無二的美感。

　　純純用嗓上的大膽，對歌仔腔調的拿捏，坦率呈現不完美的音色，不惜以殘缺的破音對人剖心掏肺，竟為她帶來了穩定的銷售量，以及無可取代的名氣。自此，純純開始斟酌哭腔、倒吸和滑音份量，歌仔氣味從前景轉為背景。

　　哭腔濃，哭腔淡，純純一樣唱得人斷腸，流行的斷腸詩唱也唱不完。

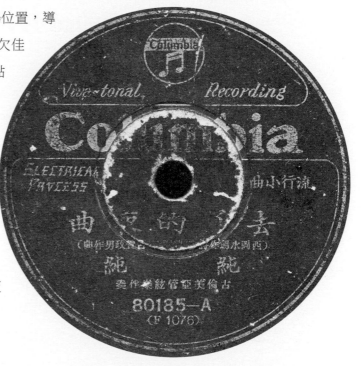

◎純純唱過的日本翻唱歌曲少，此為其中一首。

2-3　流行天后的誕生：純純與留聲機發燒片

阮聽你的聲音，猶原是含情音調。

——〈來啦！〉，純純、吳成家演唱，周添旺詞，文藝部配樂，1936 年古倫美亞唱片

　　清香從歌仔調跨至流行歌唱的風格，是逐漸形成的。成為歌手的頭幾年，唱片公司讓她嘗試了多種音樂類型，涵蓋了多樣音樂元素，這些經歷成為後來流行歌孕育的養分，而那些最初的歌曲散發著日後再不復見的天真清朗，一種初生之犢的新鮮興味。繼而呈現在聽眾耳前的，是日益溫潤、處理細膩的演唱。

　　唱到最後，動亂的世局以不可阻擋之勢，在純純嗓音最為豐盈光潤的高峰，流行歌曲消失無蹤。幸好，曲盤忠實地記下了歌聲的流轉，那個領悟到留聲機奧妙的瞬間，連同四周震動的空氣，再度聆聽，恍如昨日重現。

◎純純的宣傳照穿著蝴蝶結圓頭高跟鞋、淺色絲襪、長窄裙、翻袖小領上衣，斜帶的帽子襯托出清麗面容，微捲的髮尾讓造型更具時尚感。

留聲機發燒片的橫空出世

純純歌曲的一大特色，是聲音總是在變化，唱腔與樂句處理手法上不斷推陳出新，彷彿永遠在與先前灌唱的自己辯證。

〈桃花泣血記〉問世的同年年底，純純除了演唱形式頗具實驗性格的〈蓮英嘆世〉（CD 第 5 首），還灌唱了讓她「名揚全臺」的兩首電影主題曲〈懺悔的歌〉、〈倡門賢母的歌〉，[1]展現出發聲與詮釋上的進展。〈懺悔的歌〉延續正試圖轉型的〈桃花泣血記〉的唱法，音區切換不順暢，發聲位置又逼仄，一唱高音就破。幸好這兩首電影主題曲出自優秀的歌仔戲後場樂師蘇桐之手，曲調婉轉，誘發出純純的「歌仔魂」，顫抖的下滑音、加花裝飾、哭腔樣樣使出，情感表達比〈桃花泣血記〉綿密得多，呈現蒼涼俊美之姿。緊接著錄唱的〈倡門賢母的歌〉，音色比〈桃花泣血記〉甜美，高音帶有亮澤且不破，讓我們恍然大悟，擠壓似的聲音是刻意為之，破與不破可以控制，哭腔幾斤幾兩原來都經過仔細斟酌。

純純漸次掌握適合留聲機的高音振動頻率，也認真探究真假音無痕轉換技巧，不再為了渲染出滄桑感，而濫用鼻音。純純唱流行歌的音域比唱歌仔戲的清香低至少兩個全音，表情也相對內斂。臭奶呆的甜膩音色在流行歌中減少，一般避之不及的燒聲高音反成了特色，鋸齒狀的顫抖不只刻在音軌中，也刮在耳膜上，她大開大鳴的銳利音色隨著留聲機喇叭豔麗綻放，攫取聽者全部的注意力。

再下一次錄音，純純可謂佳作倍出。除了經典歌曲〈望春風〉和〈月夜愁〉之外，還有〈一個紅蛋〉、〈跳舞時代〉（CD 第 8 首）、〈夜半的大稻埕〉（CD 第 19 首）、〈想要彈像調〉（CD 第 11 首）等，皆有可觀之處。純純漂亮的轉音、輕鬆上疊的高音、有厚度卻不悶重的中

低音、樂句的起承轉合，讓人嗅到些許的美聲痕跡。究其來由，唱片公司安排了有學院背景出身的作曲者鄧雨賢、姚讚福的歌唱指導，[2]以及一起錄唱的林氏好，都有可能為她帶來這樣的影響。純純的氣息變得軟而綿長，高音可輕吟、可使勁，擠壓共鳴而造成撕裂音質的頻率大減。如今演唱技巧的駕馭程度，足以換來更寬廣的詮釋空間。

糖甘蜜甜真爽快[3]

有意思的是，在古倫美亞「好壞兼收」的經營政策下，1933年底開始，純純歌曲多有精彩，有時卻聽來莫名的徬徨失據，流行歌壇因而呈現紛雜的聲音風景。

曲子不動聽的狀況，多半可歸因於旋律本身的侷促與平庸，歌手難作出動人詮釋。甫問世就沉寂的歌曲，如〈天國再緣〉唱起來欲振乏力，〈幻影〉編曲簡陋，〈夜開花〉淡而無味，〈初戀讀本〉張力太弱，這類歌曲很自然就被掩蓋在更精練的歌曲底下。

秀異之作，如月下思春的〈望春風〉、〈月夜愁〉都以輕重有致的口吻，點綴上克制的哭腔，不疾不徐的輕送氣息。透露傳統女性困境的〈一個紅蛋〉和自由奔放的〈跳舞時代〉詞意雖相反，但純純的表現一樣細膩，或按捺、或恣意，都有琢磨，就算破音，也破得優雅。〈雨夜花〉裡，

◎純純的歌曲在盛大的臺灣博覽會中極受歡迎。女給和藝旦現場歌舞表演曲目中，就有純純的〈摘茶花鼓〉（即文中「摘茶踊歌舞」）。

流行歌

周添旺作詞
文藝部配樂

來啦‼

純
純

吳
成
家

古倫美亞樂隊伴樂

◎此曲旋律實際上來自爵
士樂曲〈Dinah〉，周添旺
把原曲唱到「Dinah」處
巧妙改成「來啦」，純純
與吳成家賦予新曲香醇韻
味，有嬌媚也有歡愉。

來 啦 !!

…（A）…

（男）來啦！ 月那是要出的時　咱着點在溪仔邊
歡々喜々來合唱　愛的歌詩　來啦！ 好亦是不咧　來啦！
不可閉思緊　你咱都不是別人

（女）總是阮的心內　所有希望是一項　就是阮　望你着
永遠愛　共阮痛疼　唔！

（男）來啦！ 做你放心咧　來啦！
不免多疑咧來啦！ 可來成對偆成双

…（B）…

（女）來啦！ 有話要講咧　來啦！
不着輭緊咧　來啦！ 咱是一樣的心意

（男）明知你　有愛我　我的心內　有愛你　你猶原　無說出
我也是不敢講起　唔！ （女）來啦！ 阮也知影咧
來啦！ 哥々不着緊來啦！ 可來合唱純情詩

…（C）…

（男）來啦！ 不免見誚緊　來啦！
你有听見無？ 來啦！ 不可絆我心飄搖
看見你的微笑　是有情意　有愛嬌 （女）阮听你　的聲音
猶原是含情音調　唔！ 來啦！緊向這平行來啦！
不可停步緊　來啦！ （合唱）來看夜景的美妙

高音細如絲、強韌如針，平滑音色和混合共鳴微微帶有美聲色彩，即使數位音檔聽來貌不驚人，實際上強悍到足以當作留聲機的發燒測試片。

不可不提的還有〈觀月花鼓〉、〈摘茶花鼓〉、〈蓬萊花鼓〉，這「三花鼓」雖號稱是原住民、客家與臺灣本土主題，卻無實質關聯，也與中國流行的「左手鑼、右手鼓」〈鳳陽花鼓〉無涉，反而像日本音頭，由領唱者唱主歌、群眾應和副歌。純純以日本謠曲般的直率嗓音唱上〈觀月花鼓〉與〈摘茶花鼓〉的高音，只在〈蓬萊花鼓〉添上了有「臺灣風味」的細緻轉音、抖音和滑音，手法難得符合日本人的南國想像。難怪官方宣傳臺灣風土的紀錄片《南方之歌》會選來作配樂，「始政四十週年紀念博覽會」上「南方館」的藝旦用來跳舞，[4]臺北市女給也組隊跳〈摘茶花鼓〉，[5]想必廣受日本人歡迎。

說到「始政四十週年紀念博覽會」，古倫美亞有兩張以「臨時發賣新譜」名義特地延後兩年的唱片，[6]可見她當時在唱片公司與聽眾心目中的地位。其中一張的雙面歌名分別為〈我愛你〉、〈你害我〉，你害我病相思，我愛你則是「糖甘蜜甜極爽快」，對比起來滋味萬千。她的嗓音尖細卻不微弱，結實直率，音不用高，就能衝出留聲機木箱，直搗聽者腦門，想來在 1935 年博覽會現場播放，一定效果奇佳。

量少質精的純熟時期

1935 年是戰前流行歌產出數量最高的一年。[7]但那一年，純純沒有灌錄任何作品。

一個廣為流傳的消息指出，純純動完手術，談了場被迫分手的戀愛，[8]只得暫停歌唱事業。我們要因此替她無法加入唱片大戰，而感到遺憾嗎？大可不必。這類傳聞即便來源可靠，也很

少能與史實完全對上。實際上，自1934年底至1936年春末，古倫美亞沒有任何臺灣歌手或藝人錄唱片，因此有學者推斷這是休養生息的一年。[9]這家跨國公司出版的，是尚未消耗完畢的「囤貨」。

純純為古倫美亞灌唱的下一批流行歌，顯示出純純演唱上的長足變化。合理懷疑，唱腔的轉變可能參考了剛崛起的勝利唱片歌手，比如以〈心酸酸〉席捲流行歌曲界的秀鑾。純純更精準的發聲，中音穩健，高音清亮，較以往更從容，破綻極少。這個時刻與她合作的歌手應該倍感壓力吧，比如節奏活潑的〈來啦〉，吳成家模仿日本流行歌的爵士風格，純純也回以可資抗衡的微美聲作風，羞澀的歌詞她以滑音與哭腔點綴，豪放的歌詞則以粗獷的口氣與音量表達。〈南風謠〉（CD第18首）亦然，純純的歌聲隨風搖擺，韻律感柔和，脫去了以往滲入骨子裡的哀戚，聽得心裡

◎周添旺在1937年把自己的熱賣之作〈月夜愁〉改編為新歌劇，是一齣灑狗血的奇情劇碼，穿插演唱〈月夜愁〉、〈河邊春夢〉、〈青春城〉等多首古倫美亞自家歌曲。

◎純純轉到日東唱片後，聲線益發穩定，詮釋的細膩度也提升。

暖暖的。

可惜，漸漸失去市場主導權的古倫美亞無法再承載她的能量了。接下來幾年，古倫美亞發行的是 1936 年年中的錄音成果，包括純純為數不多的流行歌，與以她為要角的新歌劇如《雨夜花》、《望春風》、《月夜愁》等，劇中炒冷飯的穿插過去的舊歌。曾經全力促成古倫美亞全盛時期的純純，不會不明白局勢已然轉變。

1938 年，日東唱片簽下純純為專屬歌手，開春立即發行〈四季紅〉。[10]同屬這家公司的還有流行歌手秀鑾、青春美、豔豔，以及創作者李臨秋、鄧雨賢、姚讚福，可說是夢幻團隊。日東的編曲和伴奏風格非常有「日本味」，那麼純純是否會配合音樂，改變唱腔呢？

此時期純純的八首流行歌聽來，她確實有轉變，只不過並非增加日本氣息。純純的嗓音更加甜美，不無可能是持續吸收其餘歌手的唱法，喉部肌肉放鬆，氣息沉穩，嗓音漸顯圓潤，低音的掌握度越來越高。加上日東創作的歌曲性格分明，不像過去總是抒情或傷春，而是有具體事件或情境，可輕易塑造曲中角色，曲盤歌聲餘音繞樑，不再只是測試留聲機高頻效果。順道一提，純純在日東錄完一批流行歌後，又用清香之名，錄了 92 面歌仔戲，日東接下來高達九成的歌仔戲唱片都是她演唱的。

戛然而止的含情音調

雖然無法確認純純留在日東的確切時間，只知發行時間持續到 1940 年，但可以肯定，在錄完日東流行歌後，同年就為古倫美亞錄笑話、歌仔戲。

1939 年五月，純純再度踏進錄音室，最後一次在古倫美亞灌唱，也是她此生最後一次灌唱，最後的作品都在黑利家與紅利家出版。從結果論，不再有過去〈桃花泣血記〉或〈望春風〉那樣高調風靡的唱片，原因與音樂表現無涉，而是與當時臺灣隨日本進入殘酷的戰爭狀態脫不了干係。特殊的時空氛圍下，古倫美亞流行歌自然不外於政治情勢，比前一年的日東更不客氣的置入日本音樂元素。

　　耐人尋味的是，純純並未全面擁抱「東洋味」的演唱，反而盡可能維持原本的基調。不變的，是她一貫在技藝上的自我鍛鍊。回顧過去十年，她吸納了不同樂種和唱腔，在鼻音與高音上一步步構築出個人特色，對錄音技術與留聲機特色的掌握越來越老練，樂句的細膩處理讓歌詞不再是無病呻吟。如今回到熟悉的古倫美亞，最終回作品曲曲表現穩定，且有兩項前所未有的進展：樂句與樂曲落尾處的漂亮收尾，與光滑、具穿透性的音色。這樣的亮度，與唱歌仔戲的清香緊繃結實的用嗓有得比，但卻是喉部放鬆，聲音舒展的成果，兩者在美感上是分歧的。

　　留聲機是非常有個性的發聲載體，中高頻聲波比低音更能施展魅力。錄音完的後製，會讓每張出品的唱片維持最適當的音量與音色，大聲處不能震耳欲聾，小聲處不可含混不清，有一定的比例範圍。推估起來，中等略強的音量最適合留聲機，共鳴也才夠飽滿。純純的歌唱技術發展至此時，已能駕輕就熟的調校成留聲機上最能展現張力的振動頻率，我們有幸聽到罕見的小聲，足見她抓準了強弱對比，不被窸窣的轉盤聲吃掉，細如蚊卻清晰沉穩。

　　這裡所指的，不是柔聲或輕吟，而是貨真價實的小聲。弱唱高音，比大聲唱難上許多，純純卻有餘裕，一秒翻上強音量，再來個以往她唱不出的平滑長抖音作結，短短幾拍的變化讓人屏

息。這是純純在〈滿面春風〉中的音樂表現,往後多少臺灣歌手翻唱此曲,再也不見這麼生動的詮釋了。尾隨她唱下一段的愛愛無法像她切換得泰然自若,雖然複製了同樣的詮釋方式,但輕聲的高音稍糊,轉不過來的長音扁而草率。好在整體的新鮮感和精巧的設計仍然吸引聽眾,讓古倫美亞的員工包裝出貨到手軟,數十年後仍然印象深刻。[11]

　　唱片作為一種高資本娛樂商品,當民生狀況不再能維持 1930 年代前半的穩定承平,唱片市場隨之嚴重萎縮,1939 當年只出版了 38 面流行歌曲,純純就佔了 16 面。1943 年,純純跟著復刻上市的〈雨夜花〉謝世,當年全臺灣僅僅出版了 2 首流行歌曲,都是古倫美亞的「老歌」。

　　歌曲老了,而純純永遠來不及老去。她的歌聲綻放至最豔麗時,不見花萎色褪,只留下餘韻迴盪。我們回頭聽她的聲音,猶原是含情音調。

2-4 心酸酸、聲甜甜的謎樣紅伶：秀鑾

甜甜蜜蜜，花開結菓無風波。

——〈戀愛風〉，秀鑾演唱，陳君玉詞，王福採（歌詞單誤為彩）譜，
1935 年勝利唱片

翻唱率最高的戰前歌手

以如今我們的聽覺品味來說，秀鑾很可能會被認為是戰前本地流行樂壇唯一甜聲水嗓的歌手。流行唱片界的陰盛陽衰，塑造出兩位橫跨流行歌與歌仔戲的天后，古倫美亞有王牌純純，勝利捧出秀鑾，雖然灌唱數量上純純流行歌為秀鑾的四倍，但兩人風格不同，技巧各有千秋。言論份量具指標性的陳君玉曾表示，臺語流行歌曲發展至最高潮時，最受歡迎的歌曲是〈戀愛風〉、〈悲戀的酒杯〉、〈欲怎樣〉，[1]三首全都是秀鑾作品，發行時間分別為 1935、1936 與 1938 年。

長期以來，勝利被視為日治時期唯一能與古倫美亞抗衡的唱片公司，此一說法並非基於唱片

發行總量或密度來判斷，而是以流行歌的發行狀況作出的衡量。自後發位置進攻的勝利開闢出一條新戰線，主打漢樂新小曲，成果斐然，其中最重要的女伶就是秀鑾。除了流行歌曲，秀鑾也錄了為數可觀的歌仔戲作品，偶爾跨足有說有唱的新歌劇。

只可惜，對於秀鑾的認識，僅僅限於唱片和幾張歌詞單上的照片，此外我們一無所知。現時可考的秀鑾流行歌曲共 34 曲，外加一首日文歌曲〈水仙の花〉，除了中間跳槽至日東唱片發行的兩首歌曲，其餘皆是勝利的作品。秀鑾的演唱前後六年，這樣的數量不算多，但是拜勝利唱片不走古倫美亞「好壞兼收」的經營政策所賜，她的歌曲品質整齊，直到今天仍持續被翻唱的比例相當高，至少有〈雙雁影〉、〈送出帆〉、〈那無兄〉、〈悲戀的酒杯〉、〈三線路〉、〈欲怎樣〉、〈青春嶺〉、〈天清清〉、〈月夜嘆〉，在日東演唱的〈望鄉調〉也成為歌仔戲常用曲調。不論是歌仔曲、探戈

◎秀鑾第一次橫掃歌壇的作品，就是這首原曲來自上海、由王福精彩改編的〈戀愛風〉。

或華爾滋,她一貫怡然自若的語調,回頭細聽也不會令人失望,可說是量少質精的優異歌手。

又酸又甜哭調仔

從音質與音域聽起來,秀鑾具有先天優勢,聲如珠玉,口齒清朗,略帶鼻音的音色和暖,表現始終平穩,不需過度詮釋,單單欣賞她的音色就讓人賞心悅耳了。最能表現出秀鑾特色的歌曲,就屬〈心酸酸〉,可聞見她既不俚俗,也不浮豔的風格,用嗓自成一家。

〈心酸酸〉高居日治時期第一暢銷流行唱片,銷售紀錄是八萬張。陳君玉形容為「哭得滿城風雨,全省到處哭著〈心酸酸〉」,還外銷南洋多處,[2]讓姚讚福終於躋身一線作曲家,也讓秀鑾從為數不少的勝利女歌手中脫穎而出。

只是,當時不是沒有悲悽哀樂,為何獨此曲被陳君玉稱為「新式哭調仔」?[3]

秀鑾把漢樂羽調式寫成的〈心酸酸〉,唱成了一首有〔哭調〕的行腔轉韻——音隨字轉的滑音與加花,氣息勻長、輕重有致的拖腔——卻沒有哭腔的哭調仔。也就是說,以她的歌聲孕生出的「新式哭調仔」,有〔哭調〕的質,卻無〔哭調〕的形,再苦的歌詞也幾乎不用哭腔,姿態典雅內斂。

如果說,唱歌仔戲的清香展示的是正港的苦旦,宛如全天下的苦都嘗盡的激情,唱流行歌的純純拿捏哭腔,是由激情提煉出的苦澀無奈,那麼秀鑾的「新式哭調仔」不只是在哭腔份量上斟酌,而是以質變成功博得當代聽眾的喜愛。秀鑾的歌聲加了糖蜜,不用等到苦味自然回甘,已經調味得甜而不膩,更好入口,也更繼喙(suà-tshuì,通常寫成涮嘴)。

我們這才赫然發現,秀鑾清甜輕靈的聲音中,找不著一絲本地的歌仔苦旦性格,就算唱〔哭調〕,仍舊溫文儒雅,不是命運多舛的苦命婦女,而是端莊靜雅的名門淑女,或許接近閨秀旦

或青衣這樣的行當。大哭小哭的情緒宣洩顯然不是有教養的千金小姐會做的事，秀鑾再怎麼哭，妝容不會花，聲音不會抖，音色永遠清麗優雅。

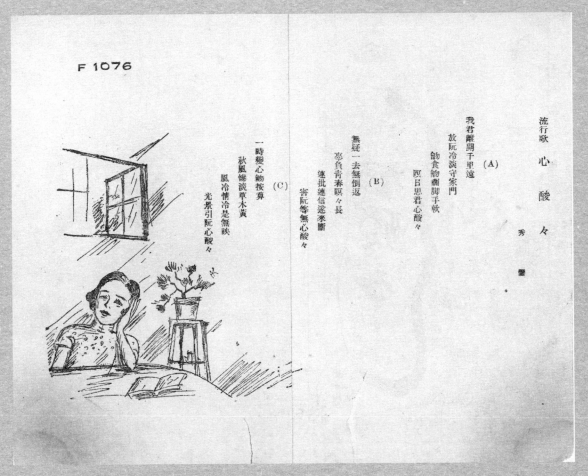

流行歌 心酸々

秀鑾。

(A)
我君離開于里遠
放阮冷淡守家門
飲食飲腳手軟
暝日思君心酸々

(B)
無疑一去無倒返
辜負青春暝々長
連批連信途米斷
害阮等無心酸々

(C)
一時變心飼按算
秋風慘淡草木黃
風冷情冷是無映
光景引阮心酸々

F 1076

◎即使以今日的標準來聽秀鑾演唱的〈心酸酸〉，她的表現都是可圈可點。而從歌詞單上的插畫看得出是以秀鑾作為茶不思飯不想的女主角。

花開結果無風波

秀鑾的歌唱生涯，可說是與勝利唱片的發展密不可分。勝利最先發表的唱片，是以品味較老派，但音樂元素運用大膽的第一任文藝部長張福興主導的流行歌為大宗。若從現今出土的唱片來了解，秀鑾的作品要到次年（1935）張福興離開、王福繼任之後才出現。對於頗具生意眼、音樂素養也高的王福來說，秀鑾的商業價值遠勝過前朝重用的女高音歌手柯明珠，與唱紅了第一首新小曲〈路滑滑〉的賴碧霞，不只分配了許多好作品給秀鑾，她也是王福唯一選擇對唱的歌手，可以想像秀鑾受重視的程度。

秀鑾早期作品〈戀愛風〉，是中國流行音樂中黎錦暉〈舞伴之歌〉的刪節修改版，雖然鋪陳空間有限，運氣和口吻略嫌青澀，但音色討喜，真假音轉換無礙，技巧不容小覷。全曲亮點在首段末的「歡歡喜喜」四字，一字數音唱得溫潤剔透，最後一個「喜」她特別在旋律音之外、上加了一個音再往下走，這個唱法在其他兩段就不再出現，原本的曲調也沒有這個音，可見是在防止聲韻和旋律走向相反會產生的倒字。

能寫能唱的王福，似乎偏好改編黎錦暉作品，〈戀愛風〉、〈何日君再來〉皆是，直到秀鑾最後一張唱片〈新毛毛雨〉還是如此。原為純女聲獨唱的〈特別快車〉到臺灣成了〈戀愛快車〉，由王福自己擔綱主角，秀鑾陪襯。她的聲音比起〈戀愛風〉更純熟，音色清亮，高難度的音階輕鬆俐落，像一個戲份少卻穩當的配角。問題就是太過恰如其分了，配上四平八穩的樂團，反而失去張力，無從刻畫出深度。

說到翻唱，後來被填上華語歌詞的〈悲戀的酒杯〉，和受歌仔戲青睞的〈望鄉調〉，都是不能不提的秀鑾作品。前者其實就是 1970 年代〈苦酒滿杯〉的原曲，採用快狐步節奏：

流行歌 **月夜嘆**

周璇福作詞・薛祖澤補作詞・姚讚福 作曲

納阳潦

月色光々照紗窗　思念舊情目眶紅

想彼時　情意重　無疑花蕊離花樣

良宵怨嘆　為君伊一人

月色光々照花枝　見景傷心想彼時

君有情　阮有意　無疑今日折分離

孤單冷淡　空吟斷腸詩

月色光々斜落西　怨嘆青春不再來

孤單人　空房內　紅顏薄命天推排

光陰快過　又是空悲哀

專屬 秀鑾

伴奏 勝利管樂團

定價金圓六拾五萬

◎秀鑾很適合唱哀惜溫婉的內心獨白。相比純純，她的音色不帶殺傷力，也未沾染滄桑感，更有少女思春的氣味。

別人捧杯爽快在合歡，阮捧酒杯悽慘又失戀，

世間幾個阮這款，噯唷！噯唷！愛是目屎甲憔煩。

曲調本身曲折動人，首句就橫跨十一度音域，可供歌手展示技藝。秀鑾彷彿不知民生疾苦般，以不悲不悶的聲調，流滑地處理情傷者的心情告解，搔不到癢，可是好聽極了。

唱法類似的歌曲不少，哭調的破音和下滑音、一字多音展示出技巧，情緒上卻極為節制，〈雙雁影〉、〈三線路〉、〈欲怎樣〉皆如是，〈戀愛風〉裡說的「甜甜蜜蜜」「無風波」是她唱腔的最佳註解。

1937 年她到了日東唱片，從曲目看來，新東家明顯偏心青春美與純純，秀鑾幾可說是受冷落了。幸而〈望鄉調〉受到喜好「換歌」、引用流行歌作為「新調」的歌仔戲班歡迎，所以廣為流傳，創作者為歌仔戲後臺樂師陳冠華（陳水柳），他自述此曲「溫純、好唱」，[4]對於唱功好的秀鑾而言，唱起來應該不過癮。她在日東只有兩首流行歌，卻錄了百餘面歌仔戲唱片，大約同時也為三榮唱片錄了數十面歌仔戲。

由於資料匱乏，加上灌錄完延後發行的狀況在各個唱片公司都可能發生，我們無法從歌曲出版日期，推算錄音時間，也不能確定秀鑾轉至日東和三榮、回到勝利的確切日期。保守的推論是，第一，從錄音編號來看，1938 年至 1940 年勝利發行的秀鑾歌曲可能是先前錄製的，因為同樣系列編號延續下去，有的編號數字小的還反而在後面才發行，比如她最後一張唱片〈蝴蝶對薔薇〉就比 1937 年的〈戀愛快車〉更早錄好。第二，1940 年前，秀鑾並非專屬於特定唱片公司，而勝利唱片年年持續發行她的作品，這樣一來，不管日東或三榮的作品上市，都會出現

「秀鑾打秀鑾」的尷尬狀況。

　　不過無論如何，秀鑾的重返勝利是個圓滿的結局，她終於在 1940 年成為勝利唱片專屬歌手。她的歌唱技巧也更上一層樓，聽者可以從不是最後發行、但可能錄製時間最晚的〈何日君再來〉（1940），聲音的磁性與穿透性強大，氣飽力足，聲區跨越連貫自如，是嗓音甜美、技巧成熟的優秀唱將。

　　唯一的遺憾是，既生瑜，何生亮。秀鑾不只生錯時代，更錯在與純純同時代。

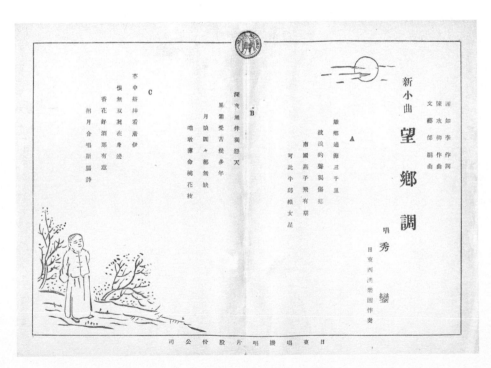

◎手繪的歌詞單減低了印刷字體的單調感，日東唱片的〈望鄉調〉字與圖之間的空白處像是心裡空蕩蕩的寂寥，呼應著秀鑾唱出的鄉愁。

2-5 嗓音老練的青春歌手：青春美

春風送香來，萬紫千紅百花開。

你敢知，逍遙花園內，好花蕊，我來採，爽快極樂的世界。

——〈四季譜〉，青春美演唱，詞曲創作者不明，1937 年黑利家唱片

◎青春美為歌曲數
第二高的流行歌手，
可惜留下的照片甚少。

聲音辨識度最高的自由歌手

據稱青春美為桃園人，[1]本名林春美，初進錄音室時，灌唱的幾乎都是同為桃園人的作曲家鄧雨賢的作品，兩人也一同由文聲唱片轉入古倫美亞，不無可能與鄧為同鄉舊識。[2]青春美的歌路廣泛，抒情的、諷刺的、敘寫風景的、描述底層生活與工作的，無所不包，她在泰平唱片唱的〈街頭的流浪〉直指經濟問題，創下流行歌曲中第一首被日本政府查禁的紀錄。

若說傳統戲曲的訓練使得純純「字正」，那麼青春美就是「腔圓」，她以真嗓演唱中音域，音色飽滿實在，口吻泰然，歌聲辨識度極高。青春美有京劇背景，[3]從最早期灌唱的〈十二步珠淚〉聽來，青春美規規矩矩的依唱詞的字頭、字腹、字尾行腔，並運用斷音頓挫，雖歸韻收聲的尾音弱，拖腔稜角過多，但並不妨礙這首歌持續受人喜愛，至今流行歌與歌仔戲多有翻唱，[4]顯見她的演唱富有魅力。

以發行數目而言，青春美總共灌唱了 74 首流行歌曲，地位僅次於純純。在參與過的唱片公司數量上，她傲視眾多演唱者，足跡踏遍日資公司與本地公司，是不被專屬合約綁住的實力派自由歌手。

唯一的中音域女聲

過去普遍認為，青春美音域特別寬廣，[5]會在男女合唱曲中為了模仿男聲，而壓低喉音，比如與純純一來一往的〈對花〉正是一例。[6]

（青春美）真歡喜，我來去。

（純純）免細膩。

（青春美）少年不好等何時。

　　分析起來，在這首紅利家的歌曲中，純純唱到高音 F，嗓子又細，「感覺」唱很高，而青春美的段落最低音其實不怎麼低，只到中央C，收尾的樂句嗓音穩重得多，「感覺上」就不高，但其實與純純同樣唱到一樣的高音呢。

　　持平而論，〈對花〉的確是青春美「聽起來」少數嗓音較粗的一首，但這樣的狀況並不多。在曲調蜿蜒的〈人道〉中，她以溫婉音色上唱高音 F。其餘的合唱曲，比如古倫美亞的〈算命先生〉、泰平的〈幸福之夢〉，青春美唱的曲調與合作的純純、芬芬完全一樣，沒有刻意讓聲音低沉的現象。她另外有少數與男歌手合唱的作品，比如與馬王火在泰平唱的〈健康花鼓〉，跟她同時期其他歌曲如〈月下愁〉（CD 第 15 首）的唱法嗓音皆同，沒有特別修飾歌聲的質地或口氣。事實上，若記錄青春美的眾多歌曲音域，她與其他女歌手的差異並不大，只是質地醇厚，迥異於流行歌主流的尖細路線，因而產生聲音低沉的錯覺。

　　話說回來，假使不扮男、不飾女，而以說書人的旁觀姿態演唱，青春美會是高音或低音呢？她在古倫美亞錄的〈嘆恨薄情女〉就是這樣一首佳作。該曲原為黎錦暉創作的〈夜來香〉，[7]到了臺灣，由本土第一部電影《望春風》導演之一黃粱夢，改寫了才子佳人故事柔靡豔情的純情歌詞，以男性的「哭」、「吞忍」、「哀悲」，強化對女性的鄙夷與憤恨。

Viva-tonal **Columbia** Grafonola

80295B

德 音 編 作
奧 山 配 樂

流行歌 **青春讚歌**

一、做陣散步眞歡喜 我也眞歡喜 小妹呀！呦
我更較歡喜 看你目睭射目箭 射目箭
害阮險々暈落去 小妹呀呦 害阮險暈去

二、做陣唱歌眞快活 我也眞快活 兄哥呀！呦

對唱 純 純
青 春 美

泰樂 古倫美亞管絃樂團

八〇二九五
B

古倫美亞留聲機唱片工廠

◎音域只是比純純稍低，就只好唱男聲的青春美，從無一字是輕率演唱，演唱品質相當穩定。

白賊的胭脂，染到紅枝枝，薑母抹目墘，假笑又假啼。

也會弄假情，也會作假意，專專是白賊，戀愛的歌詩。

怎樣這世間，全是白賊呢，暗中著吞忍，男子哭哀悲。

　　歌詞裡，胭脂是假，眼淚是假，啼笑情意全是假，虛偽的女性談虛偽的戀愛，戀愛本身、戀愛對象、戀愛詠嘆不過一場空。批判的對象身分可能是應職業需求而濃妝豔抹的女性，反襯出被動忍耐的無辜男性。

　　〈嘆恨薄情女〉的演唱者要是站在男性那一邊，強調中低音也是合理的。然而，青春美卻用了比平時稍高的音域、稍多假音、稍多抖音，伴著輕快搖擺樂風，軟化了音質的敦厚感。臺灣的版本只有改詞，曲調相同，「怎樣這世間」這句的節拍唱的卻與其他樂句不同，這麼一來，就突出質問意味了。青春美悲歌歡唱，以淡博濃，三次叩問「怎樣這世間」、又七次指責「白賊」，可謂負能量爆表的無聲吶喊，讓人渾然不覺旋律原本鋪陳的是男讀書、女梳妝的春夢，她細膩詮釋的功夫，可見一斑。

◎「咖啡」是臺語，「珈琲」是日語。青春美口中的「珈琲！珈琲！」有點像臺灣國語的發音「咖灰！咖灰！」。

新娘唱〈新娘的感情〉

　　青春美初次發片是在 1933 年初，於文聲唱片錄了一張講談、6 面流行歌曲，同年轉進古倫美亞，八月赴東京錄音室至少錄了〈珈琲！珈琲！〉等 22 首歌曲。1934 年中開始與博友樂合作發片 10 首，最有名的是電影主題曲〈人道〉。年底回鍋古倫美亞東京錄音室錄 2 曲，1935 年開始與泰平唱片合作灌唱了 18 首，1937 在日東發行了 14 曲，包括受到好評的〈農村曲〉。

　　青春美最後落腳於日東唱片前，她暫離歌壇，隨夫婿赴日經營照相館。想必青春美是非網羅不可的好歌手，日東為她量身打造出權宜作法，以航空信寄出新歌後，讓她直接在東京錄音，上市後多曲銷量極佳，包括她進公司不久灌唱的〈新娘的感情〉（CD 第 17 首）。[8]

　　這首歌曲於 1937 年發行，從旋律到配樂都包覆濃厚日本氣息的樂聲、節奏與音型，折射出特殊的歷史語境，讓我們察覺，流行歌曲與其餘藝文作品一樣受到皇民化影響的衝擊。歌詞內容以鑼鼓八音、大小炮聲、六禮，描述出繁複的傳統婚禮流程，能否讓人聽得回味無窮，端看歌手的能耐了。

> 六禮啊！今也行好細，行好細。
> 花燭房內靜々坐，想著祖家變外家，外家變祖家。
> 說笑聲，喝拳聲，聽卜鬧洞房的聲。
> 噯約！心肝（茹）車々。[9]

　　這樣的簡短樂句、零落節奏，很容易處理得瑣碎零散。不難想像，如果演唱者是同時期的日

◎〈農村曲〉展示了青春美不同音區的好音色，她的演唱穩重結實，耐聽度高。

本歌手，可能會以美聲唱法織構出圓滑感，也可能展現東洋謠曲獨有的韻味。青春美跳出框架，以她慣有的樸實口吻，賦予歌曲性格卻不失柔情的句讀，為即將展開新生活的新嫁娘，拿捏出些許惶恐、更多嚮往的活潑口氣，造就了雅俗共賞的格局。更重要的是，青春美的嗓音細緻的保留了本地音聲的文化歸屬，叫人激賞。

青春美呢！

從照片上看，這位歌手年紀很輕，唱到最後也才約莫二十出頭。總共發行過十餘首以「青春」為名之歌曲的古倫美亞公司，刻意讓青春美演唱了〈青春美〉、〈老青春〉（CD第7首）、〈青春美呢〉、〈青春讚歌〉等唱片，是名符其實的「青春歌手」。不過，中音域比起纖細的女高音來說，莫名有種老氣橫秋之感，也讓青春美的光芒總被掩蓋在純純、秀鑾的嬌嫩嗓子之下，實際上並不公平。

以演唱時間超過五年的歌手來說，她的明朗嗓音變化幅度不大，穩定度始終如一，各類樂風的表現全無含糊，不過戲曲味逐漸退去，音色更為滑順，到了最後唱〈新娘的感情〉的日東時期，高音已是寬亮不刺耳，游刃有餘。

青春美反而是年紀越大，嗓音越青春了呢。

 2-6 # 美聲跨界的自學歌手：林氏好

琴聲响，春風吹，聽來聲悲聲。愁無限，推不去，目宰流，滿胸膛。
一聲落，一聲起，哀怨入阮耳。那個人，那知影，阮的心，即傷心。

——〈琴韻〉，林氏好演唱，廖文瀾詞，鄧雨賢曲，1933 年古倫美亞唱片

◎林氏好的打扮，讓
人聯想起 1930 年代隨
著美國現代舞團而流行
全球的「希臘風情」。

正式拜師前就開始的灌唱生涯

綜覽戰前流行音樂界，林氏好憑藉著美聲唱腔成為唱片專屬歌手，相當引人注意。[1]她僅唱過 16 首歌曲，數量不突出，非嚴肅作品的錄音也不是她最重要的代表作，但她的風格與她的背景拓寬了流行音樂的寬度，值得一探。林氏好是唯一一位完整保存當時相關資料者，收藏的資料如剪報、手抄歌譜、音樂會節目單、歌迷信件、樂評等等，在當時的報刊有許多並沒有完整流傳的狀況下，這些文獻有助我們一窺多樣化的宣傳手法。

林氏好很可能是所有流行歌手中最年長的一位。1907 年生於臺南，臺南女子公學校畢業後，於臺南第三公學校教書，同時擔任幼稚園保姆，丈夫為參與反殖民與勞工運動的盧丙丁，是臺灣民眾黨核心成員，也是具左翼傾向的赤崁勞働青年會創辦者。林氏好能奏鋼琴與小提琴，是在一年制的教員養成訓練中接觸西

◎作為極少數學過西樂的唱片歌手，林氏好的演唱自成一家。

第二章　歌手：毛斷小姐的發聲練習

（寫眞は敏子孃）

關屋敏子孃が來臺
各地で獨唱會を開く
臺北は九、十の兩日醫專講堂で

世界的ソプラノ歌手關屋敏子孃は今回愛婿の招聘で來臺するに決し臺灣本部臺北州支部臺北市分會主催同主催の下に九、十の兩日臺北醫專講堂に於て獨唱會を催す事となつた、臺北終了後は臺中、臺南、高雄、花蓮港に於ても催する豫定で會費は白（三圓）青（二圓）赤（一圓）であるが純益は演奏派遣基金にあてられる筈である

內功稚院保姆の臺北市保育會の基金にあてられる筈である

遺黑聽問金を昨年創立した臺北市

◎從 1920 年代下半多次來臺演出的關屋敏子，是臺灣人眼中最著名的日本聲樂家之一。此張演唱會報導來自 1935 年 2 月 2 日《臺灣日日新報》，林氏好在會後茶會上與關屋敏子相識，此後正式成為門下弟子。

洋音樂，也由長老教會女學校的吳威廉牧師娘（Margaret A. Gauld，或稱高爾達夫人）指導演唱，平日也隨日本聲樂家關屋敏子的唱片學習。[2] 1932 年，盧丙丁因政治因素而失蹤後，林氏好通過徵選成為古倫美亞專屬歌手，兩年後跳槽，轉為泰平唱片專屬歌手。

直到 1935 年赴日拜關屋敏子為師，開始正式學習聲樂之前，在臺灣各處總共舉辦了近二十場的公開演唱會。[3] 換言之，林氏好灌錄流行唱片時，尚未正式拜師學藝，從未受過有系統地訓練，她的聲樂演唱是靠自學而成。

眾星拱月的創作者名單

從林氏好唱片的詞曲創作者觀察，盧丙丁對她的歌唱生涯發展影響極大。這樣的闡述，不只基於她演唱了多首盧丙丁以「守民」為筆名撰寫的歌詞，更因著有多位文壇要人都願意為她執筆，創作了生平唯一的流行歌作品。

比如，林氏好演唱的〈咱臺灣〉，是由曾任臺灣文化協會專務、民眾黨與地方自治聯盟顧問的臺灣議會設置請願運動關鍵人士蔡培火度詞譜曲。[4] 筆名文瀾的廖漢臣，為 1930 年代臺灣話文論戰中力推中國白話文的健將，[5] 鄧雨賢把他的詞加上旋律即成〈琴韻〉，該曲為林氏好最後在古倫美亞的錄音。為泰平唱片譜下〈紗窗內〉旋律給林氏好演唱的鄭有忠，是引領南臺灣接觸西式音樂的火把人物，[6] 也是林氏好舉辦音樂會公開演出時，最常合作的音樂家。〈春怨〉一曲的詞曲作者均為當時鼎鼎有名的醫師，包括曾任臺南醫師會副會長、臺南市會議員的黃金火，[7] 以及日後與 59 名醫師同時被徵招，搭上了自高雄港出發卻沉沒的神靖丸，生死未卜的施澤民。[8]

林氏好的面子，讓這些名流聞人為流行音樂獻出了難得的創作，洋洋灑灑的名人列表讓我們驚覺，單以「流行歌手」的角色來看待林氏好，並不適切。

民謠風、流行歌、西洋美聲

儘管如此，林氏好唱片的詞曲仍然不脫流行音樂的範疇。她最著名的歌曲有兩首，一為在古倫美亞灌錄的第一首歌曲〈一個紅蛋〉，唱片公司罕見的讓兩位歌手灌唱同一首歌曲，並放在唱片兩面一起販售。林氏好的版本較純純慢，音域也高了四度，音色雖不見得完美，但整體中規中矩，上到降A的高音次次到位，是她所有唱片中高音最高也最穩的一首。

另首是在古倫美亞發行的第一首歌曲〈紅鶯之鳴〉，與唱片背面的純純〈跳舞時代〉一起叫好叫座，傳唱一時，甚至有藝旦拿來當作招牌歌曲。[9]

借問世人呀，何路有真實的愛，
我真難解，這陣何路尋有真實的愛存在，
說起文明的戀愛 不過也是作買賣，
有錢即來買，無錢太，侮視女性用錢來強買，
肉慾滿了後哇，即時不揪睬，
咱兩人的愛，誰人來破壞，對現代咱著取何態度才應該！

（3）

80282

（1）
想卜結髮傳子孫
無疑明月遇烏雲
茫婚歇悵阮青春
噯唷
一個紅蛋動心悶

流行歌 一個紅蛋
（明星影片公司出品影戲主題歌）

李臨秋 作詞
鄧雨賢 作曲
奧山 配樂

唱 林氏好
伴奏 古倫美亞管絃樂團

古倫美亞唱機唱片公司發行

◎此曲有純純與林氏好兩版本，後來的歌手文鶯、鳳飛飛、江蕙、陳小雲、李靜美都曾演唱，不變的是都承襲了兩位原唱把「一個紅蛋」四字轉為北京話的唱法。

此曲最引人注意的，是林氏好的咬字。若與純純、青春美等這類重視字頭、字腹和字尾的戲曲背景歌手對照，她才唱到字頭，字尾隨即出來，韻母時常不完整，有礙聽者理解歌詞。撇開這點不談，中音域部分表現穩定，且用上了她其他歌曲少見的滑音、鼻音哭腔、長音拖腔快速強轉弱等唱法，都增添此曲的動聽程度。

說到這裡，有兩件耐人尋味的事情值得一提。首先，〈紅鶯之鳴〉幾種裝飾樂句的唱法，實際上並不符合「美聲」標準，這樣的特殊風格反倒讓〈紅鶯之鳴〉成了林氏好歌曲中最賣座的歌曲。據林氏好接受《臺灣新民報》記者採訪時，說〈紅鶯之鳴〉「只這一歌在島內就銷售去一二萬枚」，[10]應該是她的唱片中最暢銷的。

第二個有意思的現象是，〈紅鶯之鳴〉源自中國〔蘇武牧羊調〕修整樂句並填詞而成的兒童歌舞劇《麻雀與小孩》插曲〈慰問〉，[11]而〈月下搖船〉（CD 第 14 首）的原型是膾炙人口的中國〔太湖船〕曲調。這代表的，到底是林氏好標榜的美聲唱法讓聽眾買單，或是用聲樂演繹的民謠這種「跨界風味」有一定的市場？

苦心研究要超越流行歌手

無論如何，這兩曲都讓人想起，她在接受《臺灣新民報》記者專訪時，表示正在「努力使臺灣的民謠進出於世界」，[12]這樣的說法似乎讓她的眼界頓時高於其他的流行歌手之上了。我們忍不住想知道，她的具體作法為何？從林氏好當時在臺灣東西南北各地舞臺與放送局的音樂會曲目看來，很高比例是歐美歌劇選曲或藝術歌曲，少數日本流行歌。本地創作的流行歌紀錄最多的一次，是在臺南公會堂的演出，上下半場各安排兩首在泰平唱片錄製的歌曲，不過大半都

是一場唱一兩首，有時完全不唱，亦無「臺灣民謠」的痕跡。[13]

　　身為受到藝文界、社運人士、一般民眾注目的焦點，設若因為採訪者來自自詡為「臺灣人唯一自主的言論機關」、「臺灣民眾的指導者」的報社，[14]而讓林氏好說出這樣的場面話，是可以理解的。也或許，在實踐後半句「進出於世界」之際，無意間忽略了前半句「臺灣的民謠」。我相信林氏好對於西洋藝術音樂的熱愛是巨大的，使得她把目光朝向遠方，並渴望成為臺灣與世界的橋樑。這種強烈情感也可以從她成名後不戀棧臺灣的名聲，負笈日本拜師學藝，就可以略知一二。

　　仔細閱讀這篇採訪會發現，林氏好對於非美聲的歌唱方式，恐怕是不帶好感的。記者記下了她所說的這段話：

「祇覺得從來的歌手的吹込（日文，意為錄音）很平板，只曉得做吹込的機關為遺憾而已。所以自己時常在努力苦心，研究怎樣使歌唱的歌，能完全顯現其歌中的氣氛（原文誤為分），使那一首歌能夠成為有生命的，有氣魄的歌哩！」[15]

　　此刻，她尚未踏入正規西洋聲樂領域的演唱者，卻一次開了攻擊所有流行歌手的地圖砲，透露出她的自視甚高。只是，我們真的能以美聲演唱技巧為標準，套在她身上來衡量嗎？

　　林氏好的唱片，是以真假音混合的頭腔發聲。由她最悅耳的聲區聽來，並不如她對外號稱的「女高音」那麼高，勉強只稱得上次女高音（Mezzo Soprano）。但她的歌曲既歸在流行音樂唱片的樂種中，不只片心如此標明，她展現的音域也沒有與其他歌手相差太遠，比如愛愛也常

輕鬆唱出林氏好歌曲中的音高。問題在於，林氏好的高音吃力，聲帶肌肉緊，導致音色缺乏彈性、厚度與穩定度。在發聲不順暢的狀況下，歌詞表達連帶不清，共鳴就更乾澀。到泰平時期，囫圇吞棗的侷促感稍有緩和。

　　無論如何，曾有論者指稱林氏好曾訓練純純歌唱，[16]這個說法有想要凸顯前者能力異常優越的企圖，實際上無法成立。林氏好首次踏入唱片錄音室時，純純已以不同的藝名灌唱過超過250面唱片，包括〈桃花泣血記〉，唱片資歷無人能出其右。而純純在 1929 年始灌錄唱片前，是在戲曲舞臺上打滾討生活，聲音表演經驗豐富。比較公允的推斷，是音樂養成南轅北轍的兩人，在輪流灌唱〈一個紅蛋〉之前，同依古倫美亞規定，每日進公司，接受鄧雨賢與姚讚福的歌唱指導，並試唱作曲家新作，[17]她們並肩學習、相互交流，是較為合理之事。

　　說到唱片公司對歌手們的經營，古倫美亞就算曾大肆為純純舉行宣傳造勢，我們也沒有太多證據。而歌曲數量落在中後段班的林氏好保留的相關活動資訊，則是五花八門，除了報刊採訪，車隊遊街、提燈遊行、聚眾教唱、廣播電臺演唱、音樂會表演等等，到了泰平時期精采程度也是不遑多讓，[18]林氏好在唱片界是備受禮遇無誤。

　　在我看來，不管因為要代夫養家育兒，而從一般人認為「得體」的教員工作轉為唱片歌手，或單就憑藉唱片之力而陶煉出獨特的唱腔，都是林氏好獨身負重前行。無怪乎她的歌聲中，有一種讓人動容的力量。

ラヂオ

今日の番組

午前の部

【六・三〇】朝の挨拶、ラヂオ體操
今日のお天氣のお知らせ＝臺北
測候所發表
【八・〇〇】全南氣通製（東京）
【九・三〇】婦人常識講座（名古屋）

畫間の部

【一一・五九】正午の時報、氣象通
報：臺北のみ、臺北測候所發表
【一・〇〇】軍醫祭實況＝臺北
臺灣步兵第一聯隊營庭＝今日の
家庭料理獻立（伊地知たづ家）
△午肉の山椒燒△大根の葛田卷
【一一・三〇】日用品小賣店發表、臺
北市西門市場發表、臺南市西門
市場發表
屆：家庭の食品と榮養＝名古屋
醫科大學教授醫學博士・岡田靖
三郎

夜間の部

臺南測候所發表
【一・〇〇】氣象通製（臺南のみ）
【五・二五】ことばの練習（東京）
岡花子
【五・二五】子供の新聞（東京）村
【六・〇〇】子供の時間＝臺北の
み…臺北市大橋公學校兒童　一、
唱歌ペイン汽車（井上武士作詞作
曲）〈へい汽隊ごつこ〉（酒井良夫作
曲）（中山晉平作曲）二年李文夫外
九名　二、童話〈百南のさいふ〉四
年林氏愷外三名　三、唱歌〈さくらべ〉
（海野厚作詞）（中山晉平作曲）三
南野原作詞　明日のプログラム
發表

【五・〇〇】子供の時間＝臺南の
み　話：歷の歷史汇萬務＝子供のテ
キスト第六十二頁を御覽下さい
親々　四、珈琲！臨時（慰問演作
詞、古橋谷市場曲）齊春英

夜恋（周添旺作詞、鄧雨賢作曲）
作詞：邵由民作曲）林子好　三・月
作曲：齊春英（吳與泰文調）黃金
一諸鴉我唱（吳與泰作詞）雷電と
（レコード演奏）浪花節「雷電と
小野川」木村友衛
【〇・二〇】費助慰樂時間（臺北）
【〇・二〇】放送前陽群ニュース
報：臺北のみ臺北測候所發表

ヤウシトコウシ一二年陳氏玄懿
五番話・七人のばか一二年邱金水
六、兒童劇「かもめの手扤」四年
林氏覆珍外八名
【六・〇〇】子供の時間（臺南の
み）童謠「名實の露管」基田利實
【六・三〇】大衆ニュース（東京）
【七・〇〇】翼世（東京）（臺北の
み）
【七・三〇】臨曲（臺南のみ）森の
【七・三〇】新日本普樂＝（東京）
上佐藤賴次郎
【一・〇〇】連續浪花節（東京）
【八・〇〇】大衆ニュース（東京）
【八・三〇】ラヂオドラマ…母を
めぐりて「一幕：配役）鈴木の次男
久夫…中山榮朝、その母おちか
…橫井司、鈴木の役男悟朗…來
…椿朝次郎、その娶慶子、明石鈴子、
鈴木の長女加代！寶井照子、由
科宮口…柳歌美夫、立花辛三…
金子齊一郎、自動車運轉手伊藤
…川崎五郎、カフエーボーイ…
大井正誠、その他多勢、放送指
揮…山口高軍、放送效果…北村
二郎
【九・二〇】氣象通製臺北、臺南氣
氣發表日ニュース（臺北のみ）放
送局編輯ニュース（臺北のみ）公示
南新報ニュース（臺南のみ）
革弁知事項　明日のプログラム
發表

◎ 1933年11月27日《臺灣日日新報》放送局節目內容表中，出現古倫美亞三位女歌手的歌曲，包括林氏好（誤植為林子好）的〈琴韻〉。這不一定是三人親自上節目演唱，也可能是播放唱片。

2-7 演唱者眾生／聲群像

南國春天時，草花當青，我在雨過月光暝，無意中看見，
花園百花正當開……

——〈春宵吟〉，雪蘭演唱，周添旺詞，鄧雨賢曲，1935 年紅利家唱片

聲細氣稚的高音歌手：愛愛

戰前流行唱片歌手中，留下最多資料的，除了 1991 年逝世的林氏好，就屬晚年接受許多採訪的愛愛。

1919 年出生的愛愛，流行歌曲作品共計 27 首。原名簡月娥，新莊人，自幼酷愛歌唱，住家鄰近的戲院讓她學會了各類歌仔調唱段。她堪稱獨立現代職業女性的表率，中學畢業後進入博友樂唱片公司（1934 年），成為月領高薪的專屬歌手，錄完一批唱片後，因待遇糾紛離開，旋即成為古倫美亞專屬歌手。愛愛二字從此高掛在她流行歌曲唱片的片心，直到戰局吃緊、唱片產業不再能灌製新作為止，往後的日子，愛愛始終以十五歲至二十歲的唱片生涯為榮。[1]

《臺灣日日新報》的廣播節目表中，不時可以看見愛愛的名字。她同時灌錄流行歌曲與歌仔戲，在古倫美亞和紅利家唱歌仔戲以紅蓮為名，黑利家則為月娥，只是她不具身段動作，也無舞臺經驗，是純粹的唱片歌手。

　　〈黃昏約〉是愛愛以月娥的名字初進錄音室的作品，真假音轉換沒有邏輯，是憑未經雕琢的直覺演唱。少女懷春的歌詞充滿性暗示，「看見貓公戲貓母……害阮心內茹燦燦」、「忽聽水車聲ㄕㄕㄗㄗ叫，ㄒ阮心肝內，披ㄆ搏ㄆ披搏跳」被她唱得質樸天真，饒有興味。

　　1934秋、1936年中、1939年五月，簽下專屬合約的愛愛為古倫美亞各錄一批流行歌曲，每次大約有四至五首獨唱。愛愛的歌曲從幾隻漢樂器同音伴奏升級至約十人編制的洋樂團，演唱的旋律從〈黃昏約〉的傳統曲調〈百家春〉，變成作曲家以西洋音階新創的作品，更開發新的聲區，盡情發揮高音。

　　或許銷售狀況不如預期，第二批始，她的獨唱漸少，與純純的對唱漸多，第三批對唱增加至九首，而她的名字總是排在純純之下，唱腔有模仿純純的痕跡，反而讓她籠罩在純純這位第一女伶的陰影之下。對比起來，愛愛的音量率性卻不穩定，詮釋細膩度不夠，細高聲線少了後勁，也少了意境與內蘊。

　　以愛愛、純純與豔豔合唱的〈南國花譜〉來說，擅長悲愴音調的純純，並未順著音符中的感傷便宜行事。她進退有節，一絲哭腔僅為潤飾，「山崁的花咧，有人愛」兩句中間刻意不換氣，以藕斷絲連的方式，既帶出一個漂亮的下滑音，同時凸顯出下一句「阮兜的花咧，無人知」中間換氣、也換口氣與強弱，呈現哀而不怨的收尾，作風明快，吐字澄淨。對照於最後開口的純純，打頭陣的愛愛音色清婉尖脆，確有神似純純之處。

◎晚純純五年才開始灌唱的愛愛，歌曲總數並不多，後期多半是「第二女主角」般的姿態與純純對唱。〈未來夢〉是她進入古倫美亞後錄的第一批歌曲。

南國吓，風好吹來冷，雨仔颯颯落袂停。
草木青萃咧，在山頂，那無種在咧，阮厝前。

　　然而，樂句的處理流於浮面，縱然複製了一樣的裝飾音，卻學不到神韻，平鋪直敘的表情下，做不出層次，欠缺幽微的張力。
　　愛愛最出名的作品是〈南國花譜〉背面的〈春宵夢〉，由日後成為愛愛夫婿的周添旺創作詞曲。[2]

春宵夢，春宵夢，日日相同，
好夢即時空，消瘦不成人，
冷風不吹別項，較吹也是想思欉。

　　這首歌曲搭上先前勝利唱片颳起的新型漢式流行小曲的風潮，為浮淺的

戀人絮語，織綴出尾音上揚的開放式結局。就算愛愛依舊表現得不夠細緻，卻反而呈現出獨有的嬌憨稚氣，倒是與歌曲相得益彰。

古倫美亞二線歌手：嬌英與雪蘭

這兩位歌手都是以 1934 年 9 至 11 月在日本灌錄的唱片，初次露面現身／獻聲。嬌英的音色與技巧都不錯，雪蘭唱出〈春宵吟〉這首賣座歌曲，不久後還成為日治時期唯一的女性作曲者，兩人的歌曲數量皆多於頻頻造勢的林氏好，值得一聽。

雪蘭是有天分，但對聲音要求不高的歌手。她的歌曲普遍有裝飾音草率、中氣不足、樂句和共鳴乾燥扁平的缺點，不帶心眼的清澈聲線聽起來輕飄飄的，有時竟意外掌握了謠曲韻味。〈春宵吟〉亦有這些特徵，莫名的得到好評。

根據歌仔戲曲師兼流行歌作曲家陳秋霖之遺孀鄭寶珠的說法，雪蘭本名為郭玉蘭，[3]而〈無憂花〉（CD 第 13 首）的演唱者為玉蘭，歌曲中女聲的音質、發音位置與口氣皆和雪蘭作品類似，且同樣可聞一字多音隨興帶過的特殊唱腔，錄音時間也與雪蘭其他作品同時。該曲無疑是雪蘭所唱，也是她的音色最為明朗的一曲。

雪蘭很快就轉戰小規模的美華與臺華唱片，她不只是臺柱，也成為戰前唯一一位女性作曲者。臺華總共出品四首流行歌，雪蘭的演唱就佔了一半。而快狐步節奏的〈五更嘆〉，陳秋霖寫下的九彎十八拐的歌仔調，算是唱得有點意思。她也為另一家小型本土唱片公司三榮唱了該公司所有的流行歌曲，共四首，包括她為電影《神女》所作的同名主題曲，不管從演唱與寫作技巧判斷，銷售成績應該不太好。在這幾間小公司裡，雪蘭如同明星，但演唱與創作能力都叫人不

◎單從照片來看，雪蘭的性格比其餘歌手都鮮明且強烈，她的歌唱也有我行我素的氣息。

好恭維，間接凸顯出古倫美亞在唱片品質上的把關能力。

　　嬌英沒有在古倫美亞以外發行過唱片，只灌唱過一次，共 18 曲作品，包含姿態含蓄可人的〈春江曲〉（CD 第 12 首）。她的音質清婉纏綿，有漂亮的頭腔高音，音色隨著曲調特色和歌詞內容而作出明亮或幽婉的變化，是不太出名的女歌手中，穩定度相當高的一位。嬌英的共鳴稍嫌不足，但擅唱抒情旋律的她懂得適時展現氣息悠長的優點，以及恰如其分的轉韻加花。

男女歌手的千姿百態

　　其他分布在各品牌唱片中的眾多女歌手音質幾乎都偏尖薄，音域普遍高於日後的流行歌手，大部分唱功不扎實，聽起來既無傳統戲曲、也無西洋美聲背景，呈現出一種輕飄飄的愉悅感，往往談不上詮釋的深度。話說回來，把雀躍詞曲唱得平板，悲苦詞曲唱得舒心，倒也讓這些歌曲形成了具獨特性的整體風格呢。

　　其中水準最齊的，是勝利唱片前後推出的女歌手。初期的流行歌在張福興的指揮下，明顯走的是與古倫美亞涇渭分明的路線，有柯明珠蕩氣迴腸的美聲演唱，還有嗓音細弱到差點被洋樂團蓋住的賴碧霞。後者以一首〈路滑滑〉開啟漢樂小曲時代後，其他歌曲表現平平，而

◎柯明珠跨刀演唱了四面流行音樂唱片，實際上這位唱功紮實的女高音也是當時極為活躍的音樂家之一，與林秋錦、林澄藻、林黃蕊花等一樣被《臺灣新民報》記者視為「南部音樂界之錚錚者」。

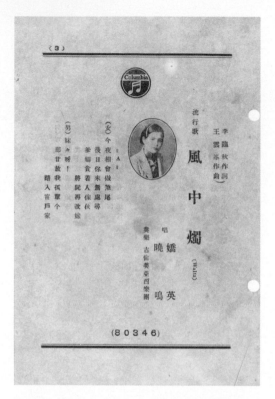

（3）

Columbia

流行歌
李臨秋作詞
王雲峯作曲

風中燭
(Waltz)

唱
曉 嬌
鳴 英

奏樂
古倫美亞西樂團

（女）今夜相會做鴛尾
　　後日怕你來無處尋
　　爹媽貪著人傢伙
　　將阮再改嫁

（男）�478！
　　那甘放我孤單个
　　隨入官戶家

A段

（80346）

◎ 用嗓小家碧玉的嬌英，以謹慎翼翼的口吻和帶點聲樂共鳴的唱法，與曉鳴合唱日本小音階寫成的〈風中燭〉，有種優雅仕女和正人君子合演一場人倫悲劇的錯置感。

前者動靜皆宜，把〈清閒快樂〉當成歌劇《茶花女》中的〈飲酒歌〉來唱，也把〈戀愛路〉唱得像藝術歌曲，可惜編曲花俏卻失厚度，撐不起好聲音。還有一位姓蔡的歌手彩雪，輕聲曼語的特色，與當時歌手普遍有的尖銳音質背道而馳，〈半夜調〉的柔美大概是當時歌曲之最。她在勝利唱了七首歌曲，在奧稽演唱了四曲，年代都是 1935 年，我們也沒有兩家唱片公司錄音編號的確切時間資訊。然而從聲音來辨識，明明音質是同一人，奧稽的「彩雪孃」慘不忍聽，到了勝利卻行雲流水，轉音旖旎，我認為彩雪應該是勝利唱片從奧稽挖角培養的歌手。

知名藝旦根根年方 16，彈詞演唱為人稱許，[4]唱片作品也多有動聽，〈白牡丹〉唱得大氣，抑揚頓挫清晰，配上洋漢合奏樂團的演唱姿態熟練，流傳下來並不意外。與根根同樣為「稻江名妓」的罔市所唱的〈黛玉葬花〉，用的是〈雪梅思君〉的旋律，她靈

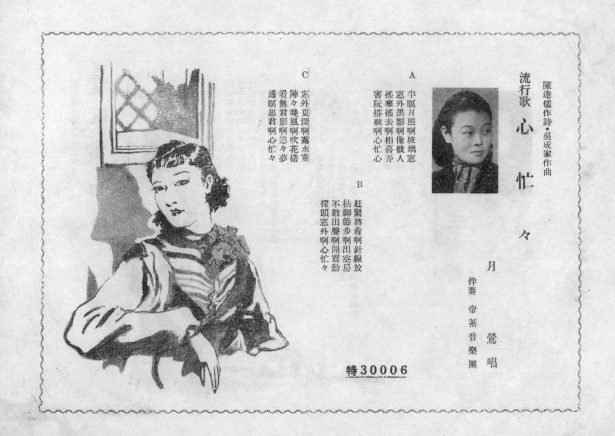

陳達儒作詩・吳成家作曲

流行歌 心忙々

月鶯 唱

伴奏 帝蓄音樂團

A
半瞑月照啊玻璃窗
窗外黑影啊像彼人
搖來搖去啊相喜弄
害阮搭赫啊心忙々

B
赶緊將着啊針線放
拈脚節步啊出空房
不敢出聲啊門震動
探頭窗外啊心忙々

C
窗外更深啊露水重
陣々晚風啊吹花欉
看無君影啊悠々夢
透瞑思君啊心忙々

特30006

◎月鶯與秀鑾的演唱走的是同一個路線，音色秀逸如水，技巧多於流行音樂所需。只可惜出道太晚，作品不多。

活的行腔轉韻，為老調賦予了纏綿的新意。另外，作品共 11 首的牽治沒有受到更多注意，令人惋惜。牽治的演唱條件很好，聲音清悠甜美，俐落加花增添曲調韻味，〈海邊風〉、〈夜來香〉、〈窓邊小曲〉都十分耐聽，而且也都熱銷一時，是作品賣座比例最高的一位。

要在強敵環伺中脫穎而出，博友樂唱片仿照日本匿名發表歌曲的噱頭式，讓歌手春代以「博友樂孃」名號發片，她的演唱未經雕琢，很難受到歡迎，雖然找來專業銅管手吹奏爵士樂，反而更凸顯技巧的欠缺。紅玉的歌聲平鋪直敘，讓人想起青春美早期的冷硬唱腔。

最後一個值得記上一筆的歌手，是帝蓄唱片的月鶯。她的歌唱技巧不錯，聲情並茂，她獨唱的〈南京夜曲〉和〈憂國花〉可以聽到戲曲底蘊，氣息綿長，轉音加花婉約有致。

由文藝青年經營文藝部的泰平唱片，不只網羅許多知識分子，也找來許多只為泰平獻出歌藝的演唱者，比如赫如、小紅、逸客等，身分均不明。作品數量居冠的芬芬，推測為鐘聲新劇團演員，[5]音質薄脆，氣虛音澀，演唱了〈美麗島〉一曲為人熟知。她演唱的〈月夜孤單〉（CD第 16 首）由鄉土文學推手黃石輝作詞，是帶有濃郁時代特色的抒情慢歌，芬芬以細又輕的歌聲微音淡弄，彷彿混亂年頭裡小心翼翼的幽咽怨嗟，「又是害阮心頭酸，害阮心頭酸」像是一聲輕嘆，冷暖無人知。

男性歌手比起這些女歌手，面貌更為扁平。的確，勝利唱片前後任文藝部長張福興和王福都有留下錄音，文聲唱片文藝部長江添壽（江鶴齡），還有與這幾位一樣能唱能寫的蔡德音，作品都為數不少，為何沒有受到廣泛的關注呢？整體說來，他們技巧都不錯，該高該低、該轉的韻一個都沒少，但就是不突出，音色與表現力平庸，只有江添壽以〈簷前雨〉讓人有些印象。

較有意趣的，反倒是不以唱功取勝的古倫美亞歌手曉鳴。他特別適合詮釋既無奈又厭世的歌

曲，比如面對愛情不知所措的〈那著按呢〉、看破紅塵的〈和尚行進曲〉，都有獨到風味。但這一招也不能太常使，酸諷速食愛情的〈速度時代〉和情場失利的〈戀或是煩〉都用了單刀直入的乏味語調，這樣又和其他歌手相去無幾了。

聽來聽去，許多演唱者只是跑跑龍套，故而下的功夫不夠深，想要嘗到歌聲中的苦辣酸甜，還是知名歌手的唱片有滋有味得多。不過他們的存在仍然是重要的：不是為了襯托純純、秀鑾、青春美等紅牌歌手，而是誠如〈春宵吟〉所唱，「花園百花正當開」，薔薇玫瑰、野蜂蝴蝶四處飛舞，滿地綻放。

◎在泰平唱片為知識分子型創作者的作品演唱之歌手芬芬，很可能也是文藝愛好者。

花蕊一出開盤曲

新製高級
電気吹込

第三章

創作者：商業、創意
與藝文責任之間
的拔河

戰前臺灣流行音樂讀本

3-1 關於作曲

天才聲，靠譜好，樂師思想今如何。

——〈請聽我唱〉，青春美唱，吳德貴詞，高金福曲，1933 年古倫美亞唱片

從走調的〈雨夜花〉看「作曲」這個工作

論日治時期最受喜愛的旋律，鄧雨賢寫的〈雨夜花〉一定名列前茅。

該曲最先由純純唱紅，古倫美亞陸續推出不同歌詞版本，除了激昂的軍歌〈誉れの軍夫〉（榮譽的軍伕），還有片心標明「臺灣古曲」的〈雨の夜の花〉（雨夜花），用的是聲樂唱法。活躍於滿州與日本的中國歌手白光，也唱了改名為〈夜雨花〉的北京話版本，風格可謂為賦新詩強說愁：

色兒既掉，味兒又消，越想世上越無聊……
情兒也冷，心兒也疼，熱熱希望變成夢……

慵懶軟膩的口吻，恣意添加倚來滑去的裝飾音，和純純以骨氣甚重、柔韌並存的唱腔敘述的「花蕊哪落欲如何」大異其趣。最後，在古倫美亞撤出臺灣前，又將純純的首版收錄在精選輯《臺灣の音樂》中，還冠上「新歌謠」稱號，有種與日本的「新民謠」一脈相承的味道。

即使不是每個改寫與翻唱都廣為人知，但已足以讓後人為創作者的身不由己而喟嘆。甚至有論者把鄧雨賢的早逝，歸咎於創作原意的不受尊重，改得面目可憎，讓他宛如雨夜裡凋零的花朵，鬱悶至死。在我看來，這樣的評語雖然常見，卻似是而非，是以後世氛圍想當然爾的偏頗解讀，夾雜了對作曲工作的誤解，也誤會了〈夜雨花〉的產生過程。

在當時先有詞再有曲的創作流程底下，作曲者受制於歌詞先行預訂的格式，只能依照字句，打磨出旋律的節奏、音高、音樂風格。所謂的創意，非得依據作詞者設定的句型結構，在有限度的範圍中，擴展出最大的自由。也就是說，雖然冠上了歐洲古典音樂的「作曲家」頭銜，但不管是受過西洋音樂訓練的鄧雨賢、或戲曲後場出身的樂師蘇桐，寫的都只是單線條旋律，伴奏的和聲、樂團配器、前奏間奏尾奏的編寫，就交給編曲者來處理。

而〈雨夜花〉的曲調，嚴格說來，亦非〈雨夜花〉的曲調。這個旋律的誕生，是為廖漢臣的兒歌〈春天〉譜曲，「這平幾欉，那平幾枝，鬧得真齊，真正美」，[1]字裡行間不見一絲哀愴淒涼，反而淺白可愛，後來周添旺才又填上新的歌詞，成了我們所知的〈雨夜花〉。如果以為旋律寫出了就屬於創作者，大概是因為不理解唱片公司會「賤價」買斷創作，[2]唱片歌曲並非私人財產。看看〈春天〉和〈夜雨花〉的歌詞，我們真能把〈雨夜花〉這首歌的旋律定位成感嘆臺灣命運多舛之作嗎？

旋律是具有多義性與歧義性的，可以填入各種風格、質地、內涵的文字，與其說曲調依附的

是歌詞，不如說是歌詞的組成架構。由此可見，就連創作者——包括作詞者與作曲者——都不能宣稱自己擁有唯一的詮釋權。

軍國主義下的音樂家處境

◎剛出道的白光唱的是女高音，聲音如亮橘色般鮮嫩，把這個本來是童謠的〈夜雨花〉曲調唱出了令人意想不到的俳惻癡纏。說真的，白光唱功挺不壞。

那麼，要用什麼角度來看待鄧雨賢的作品被挪用來宣傳軍國主義，又要如何理解看待以多齣「皇民化劇」宣傳國家政策的東亞唱片與帝蓄唱片主事者陳秋霖，以及與他一起寫作與演唱打倒英美、建設東亞平和天地之〈東亞行進曲〉的陳達儒與吳成家？

實際上，在〈雨

夜花〉之前，鄧雨賢早已為日文歌詞寫曲了。夾在他最早期為文聲唱片創作的第一批臺語唱片之內的〈大稻埕行進曲〉，就是一首句法緊湊、鏗鏘如軍歌的日文歌曲。在大東亞戰爭期間的1940年，鄧雨賢以「流行作曲家」之名，接受文藝雜誌《臺灣藝術》採訪，記者介紹的作品是〈譽れの軍夫〉和原曲為〈望春風〉的〈大地は招く〉（大地在召喚），以及他在東京新發表的日文唱片〈望鄉の唄〉（望鄉歌）、〈南洋の花嫁〉（南洋的新娘）等等。[3]為日文歌詞寫軍歌、歌曲被日本歌手翻唱、去日本出日文唱片、日文的採訪報導，要說這些事件展示出的「日臺一體」精神全是被迫，反而牽強了。

在那個時代，帶著明治維新蛻變經歷來到臺灣的的日本執政者，以進步理念的傳播者自居，以新穎且面向未來的現代事物為誘餌，細緻包裝殖民統治，以「文明的香氣」讓臺灣人充滿遐想與迷思，[4]導致了島上的價值觀與美學品味新舊摻雜，衝突又共融。說起來，流行音樂創作者都受過公學校以上教育、又能操用漢文的有志青年，是以作品發聲的菁英，這就使流行音樂成為知識分子和普羅大眾的接軌處。作曲者中，赴日學音樂的很多，鄧雨賢、張福興、王雲峯、張福興、陳清銀等比比皆是，他們從高度資本主義的殖民母國都會帶回臺灣的，不只是西洋音樂的洗禮，還有思想與眼界的震撼。把他們對日本的態度一概說成民族主義、防衛式的抗拒，恐怕說不過去。

首位海外歸國的音樂家張福興，在唱片界颳起的不是西洋音樂旋風，而是勢不可擋的「漢式小曲」熱潮；在大稻埕開設了臺灣第一家私立綜合醫院的林清月醫師，寫下的白話流行歌詞充滿他迷戀的唸歌俗謠風味；[5]深信「臺灣話粗雜幼稚」而大力主張以中國白話文取代臺灣白話文

的文學運動健將廖漢臣，[6]從文壇轉身創作流行歌曲時，運用的還是在地的辭彙和語法。

這種「不日不中不臺」、「又臺又中又日」的思想與實踐，顯示出的是大時代中，臺灣人身分認同、處境、主體意識的複雜狀態。身為動輒得咎的知識分子，所有的流行音樂創作者都無法像陳君玉在〈跳舞時代〉寫的歌詞「舊慣是怎樣？新慣到底是啥款？阮全然不管」那樣灑脫，擺在他們面前的困難選擇題，是殖民政府數十年來藉由現代化管理的學校教育與法治概念，鋪天蓋地的佈局，從菁英到庶民都滲透了或濃或淡的皇民意識；及至需要動員所有民眾支持國家建立大東亞共榮圈的戰爭狀態，極端的狀態就直接暴露出來了。[7]在特殊的時空環境中，想要「進化」為日本人的臺灣人並不稀有，而從遠距離觀看的我們，毫無立場把手一揮，為這些人貼上妥協者的標籤。

如同商業市場上，不能簡單以媚俗與傲世出塵兩種姿態來定位藝文人士，殖民統治底下，也不會只有英雄和漢奸，知識分子面對外來政權的立場，一樣無法化約成擁抱或反抗威權兩種對立的刻板角度。這也是當時音樂作品的特色，作曲者身處於傳統漢文化與日本帶來的西方「進步」文明的拉鋸之間，既要通俗、又要異於市井小民聽慣的民俗曲藝，也尚無出於本地的、成熟的藝術語言可以參考，全憑各自摸索與習作。

戰前流行歌曲創作的兩大特徵

正因為音樂帶有的力量比任何事物都能震懾人心，若把創作過程拆解如數學習題的枯燥演算，多少讓人湧起一種褻瀆天才的冒犯感。作曲家失序脫軌的軼事，浪漫的花邊逸聞，惹人垂淚的慘烈境遇，格外叫人著迷，彷彿作曲家越成功，就越特立獨行，如此才能顯得出他們與凡

夫俗子的遙遠距離。反過來說，如果有一位作曲家坦承他的寫作現場如同上班族朝九晚五，轟動的大作是繁複邏輯思考、精密算計的成果，就太俗不可耐了。所以我們寧願不曉得，創作的過程很少是作曲家照抄下腦子裡的繆斯歌聲，也不想接受作曲家也會寫出味如嚼蠟、了無新意、甚至粗製濫造作品的事實。

然而，去神祕化的目的不是要把音樂家降格為平庸之輩，而是要看透音樂作品極少建立在神祕力量的寵幸，是作曲者個人美學觀點與技藝的展現，是文化價值判斷，是世界觀的表述，也是對身處的時代作出的藝術性論辯。

整體而言，戰前流行歌曲曲調有兩大特徵。

第一，如果不是走傳統漢樂路線的作曲者，通常可以看見西洋古典音樂深刻且全面的影響，是透過日本的教育與文化環境所習得，可以說是「二手的現代性」。他們筆下所謂的西洋音樂，是經日本文化事先篩選過的，靠向古典音樂而非歐美流行音樂，是已然咀嚼、消化、吸收再反芻之物。當歌曲創作者想要表達好聽、摩登、趕得上流行，充斥現代氣息、新潮又

◎ 1938 年，吳成家、純純、愛愛與豔豔一起在放送局演唱數首時局曲，包含鄧雨賢被填上日本詞的作品三首。

第三章　創作者：商業、創意與藝文責任之間的拔河

進步、且是接受過日本化洗禮的西洋音樂語法，就會是最貼切的選擇了。

第二，受制於歌詞，導致短促輕薄的樂句，與沒有副歌的音樂形式。

作詞者提供的若是骨幹，那麼作曲者捏塑的是肉身，軀體的妝容與姿態操之在編曲者。歌詞就是作曲者的創作框架，以單旋律線為表現工具，作出音樂語言、語法、語境上的選擇，來闡述歌詞意涵，或者作出與詞意悖道而馳的新詮釋。

日治時期詞作架構都相當類似，以七字一句最常見，偶有其他字數穿插，但仍舊方正，侷限了基本韻律感。這反映出作詞者把流行歌曲想像成傳統詩詞或戲曲唱辭，是韻文，非白話散文體。能夠跳脫這個框架的，絕大部分都是外來曲改編或填詞。

形式如此，長度則是短小精幹，每節約四至六句話，文字上的敘事發展或情緒變化就被切割到各節當中，但都配上同一個旋律。作曲者要在這麼狹窄的空間中詮釋詞意，建立音樂性格，編配上好唱易聽的音高與節奏，並鋪陳情緒起承轉合的張力，還要避免搭得上第一節、第三節卻顯得突兀的狀況。誠實而論，大多數歌詞本身缺乏轉折與層次，變化又少。

如此一來，造成了戰前臺灣流行音樂不存在張力強、音域高或音量大的「副歌」概念，缺乏富有記憶點（hook）的樂句，也很少設計出對比性段落，當然也沒有「主歌」「副歌」之別，而是平緩的鋪陳、平緩的發展、平緩的收尾。

這樣的篇幅若與其他時空的流行歌相較，不過是個開頭，太多還沒唱出口。單一段〈雨夜花〉僅 26 字，〈心酸酸〉28 字，稍多的〈跳舞時代〉不過 52 字，而 93 字的〈紅鶯之鳴〉與 133 字的〈戀愛快車〉都是借用中國現成曲調而來。作曲者要拿這麼短的字數，讓聽眾感覺到「毛斷」（摩登）、新鮮又能有共鳴，還要好聽好學、勾魂誘魄，何其艱難。

從這個觀點來聽，像〈雨夜花〉那樣動人的歌曲，需要克服先天的拘囿，穿過時間的惡意斷裂，至終成了不會過氣的奇珍稀聲，一響再響的絕響。日治時代姓名可考的流行歌曲作曲者中，作品在五首以上的約二十位，學經歷背景各異，性別方面不令人意外的幾乎全是男性。以下各節，我選擇了作品數量最多、或具代表性的八位作曲者，從他們的作品，可以聽見每位作曲者站在不同的座標位置上，在現代性與傳統的音樂元素、洋派與復興傳統文化的音樂概念之間拉鋸，共同織綴出戰前商業性質的流行唱片。

◎〈春怨〉的長度與當時流行歌曲的標準長度差不多，樂句平鋪直敍，難以分段，張力的堆疊感或推進力微弱。

3-2 大時代中的小清新之歌：鄧雨賢

清風對面吹。

——〈望春風〉，純純演唱，李臨秋詞，鄧雨賢曲，1933 年古倫美亞唱片

從唱片重新認識鄧雨賢

說到最有名氣、作品數量最多的戰前作曲者，捨鄧雨賢（1906-1944）其誰。1933 年至 1940 年間，至少有 83 面鄧雨賢唱片在市面流通，幾乎每個古倫美亞的流行歌手都唱過他的歌，比如曉鳴〈臨海曲〉（CD 第 10 首），嬌英〈春江曲〉（CD 第 12 首）、愛愛與豔豔〈安平小調〉（CD 第 20 首）都是鄧雨賢的作品，其中又以「四（季紅）、月（夜愁）、望（春風）、雨（夜花）」最為人稱道。遺憾的是，這四曲的演唱者純純與鄧雨賢一樣等不到終戰，就溘然長逝了。純純的歌聲沒有流傳下來，鄧雨賢寫的曲調卻深深生了根，成為這塊土地的文化養分。

鄧雨賢，桃園龍潭人，其父曾任公學校教師、總督府國語學校漢文教師，讓他成了講閩南語

的客家人。[1] 1925 年自臺北師範學校本科畢業時，與他一起拿到「本科卒業生」證書的，尚有後來在泰平唱片擔任文藝部長的音樂家陳運旺，畫家李梅樹則是同時獲得「公學校乙種本科正教員養成講習科　修了」的資格。[2] 鄧雨賢隨即在臺北日新公學校擔任訓導，後轉至龍峒公學校，[3] 四年的學校工作後，辭去教職。按照鄧家人的說法，他並未如傳言所指，是在東京音樂學院學習作曲，而是在日本短暫進修音樂。[4] 返臺後，1931 年在臺中地方法院擔任雇員，[5] 直到進入流行音樂產業。

理解鄧雨賢的最佳途徑絕非從後來的翻唱或舞臺劇，而是當年發行的唱片。他信手捻來的總是中國五聲音階，但內在精神卻是和風、洋風與臺灣風雜糅難分，民謠風格裡頭融混著古典音樂技法，西洋曲式句法中夾雜日本節奏。鄧雨賢親自闡述音樂理念的機會不多，極少數的場合中，他曾談到自己對西樂（「也有腐敗的地方」）和臺灣民間音樂（「低俗而缺乏藝術性」）的批判與反省。[6] 這些思索都刻劃在他的樂曲中，而且恰如古倫美亞發行流行唱片的政策「好壞兼收」，我們得以清楚的聽出鄧雨賢在創作道路上的掙扎、蛻變與成就。

溫柔的劃時代新聲

文聲唱片挖掘了這位樂風尚未定型的作曲者，他出道的第一批作品以節奏感取勝，比如〈挽茶歌〉不像採茶像行軍，雄壯軒昂的〈大稻埕行進曲〉與憂鬱的歌詞激盪出微妙的違和感。

文聲畢竟是本土公司，對於流行音樂的分工製作概念不夠完備，由唱片聽來，很可能是稍懂樂理的作曲者親自編曲。這並不代表鄧雨賢天分不足，而是譜寫器樂合奏需求的技術——樂器的搭配，前奏、間奏與尾奏的設定，和聲設計等等——太過專門，超出臺北師範學校本科訓練，

第三章　創作者：商業、創意與藝文責任之間的拔河

他在日本的短期停留所學恐怕也不足應付編寫伴奏。

即使如此，鄧雨賢的〈大稻埕行進曲〉還是打動了正待起飛的古倫美亞，文藝部長陳君玉自陳「想方設法」的邀請鄧雨賢換公司。[7]歷史為慧眼識英雄的古倫美亞與文藝部長陳君玉作了最好的背書，此舉深刻改變了臺灣大眾的聽覺喜好與音樂文化。

跳槽古倫美亞後，鄧雨賢在旋律寫作技巧下功夫，他的「進化」對於流行音樂的發展是至為關鍵的一步。

怎麼說呢？處於漢樂文化背景之下的臺灣大眾，向來聽慣的，並不是西洋古典音樂、爵士樂這類重視垂直性——和聲、節奏、樂器疊加的樂種，而是以單線條取勝的客家山歌、南管、歌

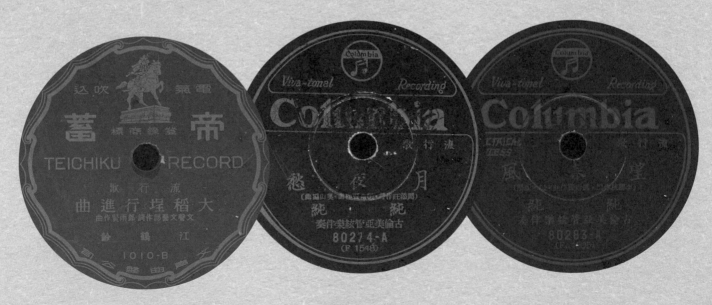

◎鄧雨賢從文聲唱片（委託日本帝蓄唱片壓片製作）跳槽到古倫美亞後，風格丕變，可見他是個早慧且幸運的創作者，適合的詞作與環境讓他如魚得水。

仔戲，或者手持月琴吟唱的民謠。後者運用樂器的方式主要是樂器同音齊奏，既烘托歌聲，也讓旋律曲線更鮮明。這樣的文化之下，聽者感官焦點不在律動感或飽滿和弦，而是在歌者低吟高唱的聲音裡。

作品首次進入古倫美亞東京錄音室的鄧雨賢，交出至少二十餘首歌曲。1933 年，打頭陣的〈跳舞時代〉和〈月夜愁〉反應極佳，接著發行的〈望春風〉也有好評，1934 年底〈雨夜花〉口碑也很好，此外〈想要彈像調〉（CD 第 11 首）、〈一個紅蛋〉日後也多有翻唱。這些作品形式簡單、語調溫潤，雖然編曲後以中快板呈現，但旋律質地舒緩柔和，相當耐聽。

鄧雨賢的作曲生涯才起跑，就已攀上高峰，締造了難以打破的紀錄。一口氣生出這麼多暢銷曲的流行音樂界前景大好，鄧雨賢的影響力一時無可匹敵。

早熟且參差不齊的創作

第一次錄音前，鄧雨賢也負責「擔任歌手之教習」（陳君玉語）。他且隨歌手赴東京錄音，[8]唱了六首歌曲，包含他自己的創作，還有與純純合唱的〈馬上圓滿〉。後者並沒有問世，而其餘五首獨唱曲全在一年後由男歌手曉鳴重錄，學者王櫻芬推斷，應該是鄧雨賢的歌唱表現不盡理想所致。[9]這麼說來，或許所謂「訓練歌手演唱」是「新歌教唱」，而非發聲練習之類的教學。畢竟是創作者，不具備歌唱能力也無妨。

這些歌曲還透露了鄧雨賢對於旋律音「大跳」的莫名喜愛。大跳是一個音樂名詞，指的是音與音之間遠距離的躍進，會造成線條曲折美感，能夠凸顯情緒波折，但不太好寫，演唱也有其難度，故一般流行歌曲通常會避開。以描述婚姻不幸的〈一個紅蛋〉為例，「無疑明月遇黑雲」

第三章　創作者：商業、創意與藝文責任之間的拔河

的「明月」上到高音後，直落八度來唱「遇」，色調立刻黯淡；「尪婿就惦阮青春」前四字往下走，反映出女主人公的鬱悶心境，「阮」卻一口氣上跳七度，「青春」又繼續爬到全曲最高音，像是青春小鳥一去不回頭的心情，轉進「唉唷」再次直墜地面，音域的起伏讓聲音湧出畫面。有意思的是，「四月望雨」中，只有〈月夜愁〉的「想不出彼个人」接到「啊！」有此特徵，此曲之外，刻意設計大跳的歌曲很少走紅。畢竟，流行音樂重視流暢易唱，過大的波動本來就吃力不討好吧。

這批 1933 年盛夏就錄製完畢的唱片，其實是依照古倫美亞好壞兼收的政策來製作的，所以品質良莠不一。多年後，這些歌曲都還沒上市完畢，部分品質太差的歌曲應該是受到延遲發售的處置。有的素材繽紛卻如流水帳，[10]有的形式漂亮卻不深刻，[11]有的甚至與歌詞搭不上。[12]也就是說，他再也沒有任何作品能夠超越一開始的傑作了。

少了鄧雨賢貢獻的金曲，古倫美亞的氣勢逐漸消風。當勝利唱片颳起「新小曲」風潮，古倫美亞正忙著消耗先前錄製的舊唱片，新錄的唱片又沒有賣點，大半唱片都如小石子入水，引不起漣漪，急起直追的勝利就這樣奪走龍頭地位。

這些現象再再證明了兩件事。先前的成功，不代表鄧雨賢抓到了寫作訣竅；作品要熱賣，不一定有公式可循。

柳暗花明又一村

可是，難道鄧雨賢不想跟風，寫出正當紅的新小曲嗎？當然，而且不只一首。

片心標註「哀傷調」的〈嘆環境〉中，鄧雨賢用很多手法表達對坎坷身世的怨嘆，反而鑿痕

太重，不夠自然。標註「新小曲」、又寫著「民謠調」的〈南風謠〉（CD 第 18 首），特色鮮明、通順好記，可惜「銷路略見平平」（陳君玉語）。[13]

就在努力嘗試新小曲風格的期間，鄧雨賢在一場座談會上，不假顏色的批判當時的音樂家一面倒向西樂，姿態高高在上，與大眾脫節，同時表示自己在改良臺灣音樂的詞曲上已努力多年。[14]儘管如此，陳君玉卻抱怨他寫的歌詞總是被作曲者配上「洋樂色彩」的曲調，用的例子就是鄧雨賢的〈梅前小曲〉。這首五聲音階宮調式寫成的旋律，竟被作詞者嫌不夠純正，根本是西洋旋律，加上這位作曲家的新小曲怎麼寫都寫不到位，諸多現象都提醒我們以新的眼光審視他的寫作。

坦白說，鄧雨賢創作技法受漢樂影響極小。在他質疑其餘創作者過分西傾時，他自己有大半作品對於彼時聽眾一樣不接地氣，看似運用傳統音樂元素，實質上卻是以西方音樂的概念和語彙支撐，著重創作技法超過音樂性。這個狀況，在他 1937

◎鄧雨賢有八成作品都是在古倫美亞發表，幾乎所有為古倫美亞灌唱過的歌手都演唱過他的歌曲。雪蘭是其一。

NITTO RECORD

歌行流國愛 A—102
(OK1621)

慰 問 袋

曲編健本松・曲賢雨鄧・詞秋臨李

純 純・

件奏日東洋樂團

（納付濟）

片唱東日

年來到日東唱片寫出了〈新娘的感情〉（CD 第 17 首）時，
找到了新的平衡，還添加了先前沒有那麼強烈的和風
底蘊，與臺灣正在大力推行的皇民化政策腳步一
致。

他為日東寫的其餘作品也都洋溢東洋氣息，
打情罵俏的〈四季紅〉用上日本特有的、生
硬的三連音節奏，[15]歌詞末處的嬌嗔調笑，
與開放口吻的徵調式音階終止結合。雖不若
先前的作品渾然天成，但也是一片新氣象。

創作生涯的最後，鄧雨賢作品是在古倫美亞
副牌紅利家出版，創作手法老練繁複，可說是技
巧的集大成，卻因過度雕琢，失去早期清新可愛的
韻味。

再也沒有出現過「清風對面吹」的天真魅力了。

最初的渴望

回過頭，要怎麼看待鄧雨賢在日本野心勃勃地發展大東亞共榮圈時，親赴日本古倫美亞公司
發表創作，並且在東京出版了〈望鄉の唄〉等多首日文歌曲呢？

整整十年前，鄧雨賢為了追求音樂理想而辭職，沒有正式學籍，就放下家人，隻身離鄉背井，

顯然懷抱著堅定的「日本夢」。當臺灣所有唱片公司因戰爭停擺、只剩古倫美亞勉力運作，[16] 這間日本公司突然開啟新的大門，過去夢想的就在眼前，會心生抗拒嗎？

　　終究，對臺灣的知識分子而言，日本縱使是帶來壓迫的殖民母國，卻也帶來前衛而相對成熟的藝術文化浪潮。面對記者訪問，鄧雨賢敏銳地指出東京流行歌壇的最新動向，對於日本的音樂與表演侃侃而談，如魚得水，[17] 對他而言，藝術的吸引力凌駕政治之上。

　　1939 年，人在東京的鄧雨賢聽見女兒病逝的消息而返臺，[18] 次年遷至新竹，任教於芎林公學校、芎林國民學校。[19] 他進入唱片界的前後，都在學界作育英才，直到 1944 年離世。

　　不無可能，鄧雨賢在古倫美亞爆紅後，他從師範學校與在日本遊學所習得的技術層面，已不夠應付他的豐沛樂思了。一旦想複製初時的光芒，各種創作手法反而阻礙了他最清澈的聲音，至終無法超越自己最初所樹立的高度。一路看著他發展的古倫美亞公司，把過去所有唱片中的精華，復刻而成的整套《臺灣の音樂》中，挑出的正是十年前讓人們耳朵一亮的〈雨夜花〉。

　　數十年後的我們，仍然與明透溫潤的旋律共振，透過音樂，不斷回到臺灣流行音樂正要隨著鄧雨賢展翅高飛的豐盈時刻。

流行歌曲第一響：王雲峯

怪紳士派頭粗，行進跳舞照步數，極樂道，逍遙好迌迌。

百鳥吟聲音好，萬紫千紅花疊舖。

——〈怪紳士〉，純純演唱，李臨秋詞，王雲峯曲，1932 年古倫美亞唱片

鼓號樂手、無聲電影辯士、客串演員

這位以〈桃花泣血記〉（CD 第 2 首）開啟流行音樂盛世的音樂家，王雲峯（1896-1969）是我認為最被忽視的作曲者。他參與創作的時間集中在 1932 至 1934 年，但歌曲總數僅次於鄧雨賢，賣座歌曲也與鄧雨賢一樣集中在早期。

王雲峯有各樣以那個年代來說相當新奇的音樂發想，後世的關注少得不成比例；雖非曲曲成功，但光是這

◎王雲峯是流行音樂創作者中與電影關聯最深的一位，在《臺灣日日新報》1933 年刊登的電影《怪紳士》本事的演員表中，他飾演貿易商一角。

麼踴躍嘗試的精神，就值得喝采。我掌握的歌曲數為 31 首、35 面唱片，[1]據他自己計算，創作共 37 首，[2]此一數字應該包含戰後歌曲，如膾炙人口的〈補破網〉。

　　除了在 1955 年寫的一篇自述文章之外，我們對於王雲峯生平所知甚少。他少年時，跟隨海軍退役的一等樂師岩田好之助學習音樂，接著進入東京神保音樂學院學習管絃樂。在東京，王雲峯時常造訪在電影院演奏的職業樂手，也持續和陸海軍軍樂隊來往。1914 年回臺，成立與參與了數個樂團，並致力樂團改革，比如讓北管子弟班演奏「現代新音樂」（王雲峯語），或者讓他領導的喇叭鼓隊青年團與子弟班共樂軒合併演出，都是具前瞻性的試驗。[3]

　　王雲峯是最早期的無聲電影辯士，負責用觀眾理解的語言講解劇情。1922 年，他在新落成的一家豪華活動寫真（電影）常設館受聘為「辯士」，該電影院名為「臺灣キネマ館」，又稱奇麗馬館或第三世界館，坐落於大稻埕交通便利之處，可容納 1300 人，有六名樂手專供電影放映時配合辯士說明，現場演奏。[4]王雲峯講解的是日本電影，比如武打片《鐵腕の響》或喜劇《旋風の鴛鴦》二卷等。[5]1925 年他的辯士工作換到永樂座，一樣為臺灣觀眾解說日本電影。[6]

　　王雲峯在奇麗馬館的工作原本是單純的演奏者，因為當時學習音樂的機會少，他便利用電影院樂隊來訓練人才，許多年輕人才聞風而至。他隨之成立了「稻江音樂會」，是他開辦民間音樂教育團體之濫觴。[7]

木蘭從軍上映

臺北市王雲峰氏。襄由中華攜來巨作影片木蘭從軍前後篇二十多卷。業定自本夜起。假市內永樂座上映。該片係由日本明大出身某文學士創作。撮影凡數年間。且得中華政府贊助。參加軍隊二萬餘人。可謂影片界中之傑作云。

◎日治時期觀眾對中國電影的反應熱烈，王雲峯也從事採購與進口電影的工作。

歌題主品出司公片影華聯

都會的早晨

王雲峯作曲　　臨秋作詞

唱　純純

奏樂　古倫美亞西樂班

（都會的早晨之一場面）

80306

Viva-tonal Columbia Grafonola

80250A

（李臨秋作詞）
（王雲峯作曲）
□山配樂

流行歌　怪紳士　八〇二五〇A

良玉影片公司出品怪紳士主題歌

唱　純純

奏樂　古倫美亞管絃樂團

（一）怪紳士派頭相　行進跳舞照步數

極樂道　逍遙好処迌

百鳥吟聲音好　萬紫千紅花壘舖

古倫美亞留聲機唱片工廠

◎中國電影在臺灣上映時，會創作歌曲作為促銷。古倫美亞偶爾會在歌詞單上印出電影劇照。

◎在《怪紳士》中軋上一角的王雲峯也寫了宣傳主題曲。

中國電影的質量在 1920 與 1930 年代之交開始提升，臺灣對於文化較類似的中國電影也越來越感興趣，王雲峯就是在這時開始從中國帶回《木蘭從軍》等無聲片，給永樂座等戲院播放。[8] 1927 至 1933 年間，他一邊從事「電映片子的配給工作」（很可能指的就是上述的跑單幫進口電影），一邊組織人數高達十八人的永樂管弦樂團，[9]這個樂團與古倫美亞最早的合作，是錄了電影《西廂記》的影戲說明。[10]這段時間王雲峯最大的成就，不僅為鳳毛麟角的臺灣自製電影創作主題曲，更是直影接跳上銀幕，成為《怪紳士》電影中的那位怪紳士。

電影院伴奏樂手、辯士、片商、主題曲創作者、男主角，日治時期找不到第二位比王雲峯與電影的關係更密切的音樂人了。

流行音樂的起床號

必須了解的是，改寫流行音樂史的〈桃花泣血記〉最初根本不是為唱片而創作。詹天馬至上海採辦了此片，與《戀愛與義務》同時在 1932 年農曆元旦假永樂座上映，[11]放映前詹天馬、王雲峯兩位辯士分工作詞譜曲，寫出了臺灣第一首電影宣傳歌曲。

他們策劃了別出心裁的廣告方式，音樂隊大張旗鼓地沿街吹奏同名歌曲，同時散佈歌詞傳單，既搶「眼」又吸「耳」，極可能是由王雲峯帶領的永樂管弦樂團現場演出。幾年來一直在力尋人才、廣徵歌曲的古倫美亞，當然不會放過這首現成的歌曲，並且打鐵趁熱，新灌錄的唱片在電影上映三個月後就堂皇推出，大發利市，被視為第一首成功的流行音樂唱片。[12]

不過，長達十節的歌詞，必須分兩面錄製才收錄得完。歌詞內容詳述電影情節，跟傳統的念歌一樣，分節敘事故事發展，形式傳統。而王雲峯配上的旋律每句都以抖擻的切分音節奏開始，

很有振奮人心的行軍曲味道。這首以鼓號樂隊伴奏的教化勸世歌讓人既熟悉又感稀奇，加上電影自身的時髦魅力，唱片走紅了，但只會走紅一次，而且僅僅能在樂種尚未成熟定型之際，發揮一次性的魔力。如果想要看到下一首暢銷曲，就非得翻出新花樣了。

無論如何，〈桃花泣血記〉在青年男女之間、在出入酒家的摩登青年與女招待口中，多有傳唱。[13] 王雲峯順理成章地開始創作流行歌曲，還為此特別至日本住半年，相當重視創作工作。[14]

他為博友樂和古倫美亞寫了許多的電影主題曲，將近作品數三分之一。上海電影《都會的早晨》的同名主題曲是代表作之一，淋漓盡致地展現王雲峯對軍樂隊的熟悉，旋律徐緩的繞著和弦音走，如同起床號一樣的叫醒都會，簡直可說是以人聲擔綱管樂器的歌曲。更重要的主題曲，來自王雲峯自己出演主角的本地無聲電影《怪紳士》，他用了少見的西洋和聲小音階，再加上有時切分、有時附點的節奏，頗具日本味。[15]

別開生面的創意寫作

日本味的確是王雲峯創作的最大特色。他是所有作曲者當中最不「傳統」的，是最常拿漢樂少見的三拍子和日本獨有的「ヨナ抜き短音階」（去四七音音階）來創作的一位，還會把西洋音階直接當成旋律。

最好的例子是〈愁聲悲韻〉，他以介於和聲小音階和ヨナ抜き短音階之間的調式，來表達愁悲情思，在旋律當中穿插了大量上下行音階，需要高明的演唱技巧才能勝任，還展示了純純破紀錄低的音域。或許太過奇特，錄製後遲遲未上市，成了王雲峯最後一首問世的戰前流行歌曲。

話說回來，其實漢風鮮明的曲調難不倒他，他卻不安於此道，故意添上出格的招數。讓「啊

哈哈哈」的笑聲打斷旋律進行（〈清閒快樂〉），在音樂休止的四拍內快速說完「哥哥呀／妹妹呀，你愛我嗎？」（〈藝術家的希望〉），這些字句都刻意不配上音高；也有半說半唱的「啊哈哈」（〈無醉不歸〉），或者唱到一半歌詞暫停在「可恨」、「見景」、「聽淚」、「獨阮」，伴奏卻照常持續，彷彿時間照常流走，歌者卻靜止不動，恍神一陣才甦醒（〈四季相思〉），聽來分外有意境。

　　儘管種種不落窠臼的招數，讓王雲峯的曲子有相當高的辨識度，但歌曲旋律是否能觸動人心，才是聽眾更在意的事。不無可能，王雲峰自知弱項，故而使出種種靈活手法，也就漸漸喪失一開始創作時的質樸，不再聽得到曲調相對平實的〈桃花泣血記〉與〈怪紳士〉。不過對我們而言，到了戰後，這位曾寫出臺灣史上第一首流行歌曲調的創作者，再度找回了自己的聲音，寫出了素材與寫作技巧上反璞歸真的〈補破網〉，比戰前的名作更耳熟能詳，流傳的更久，是王雲峯創作的第二次高峰。

第三章　創作者：商業、創意與藝文責任之間的拔河

3-4 不落俗套的歌仔味流行歌：蘇桐

風微微，風微微，吹搖草木，吹動心機，

你有真情，阮有實意。

哥哥啊，你聽咧，這平蟲聲，

噯唷，親像唱出自然詩。

——〈風微微〉純純演唱，周添旺詞，蘇桐曲，1937 年古倫美亞唱片

從歌仔戲樂師、揚琴演奏家與改良者、到流行歌作曲者

蘇桐（1910-1974）出身歌仔後場揚琴樂師，他的藝術養成與王雲峯、鄧雨賢、張福興等以西洋音樂為基礎的音樂家不同，是徹頭徹尾的民間藝人。據說蘇桐受的是漢學私塾教育，對於聲韻有深入研究，[1]他寫的〈倡門賢母的歌〉、〈懺悔的歌〉被陳君玉視為較〈桃花泣血記〉更好，譽為「吾臺流行歌作曲的第一成功作」。[2]蘇桐的作品分布在古倫美亞、美華與臺華、勝利、日東唱片，創作總數和暢銷曲的數量都和寫出〈心酸酸〉的姚讚福不分軒輊。

蘇桐以高超的揚琴技巧威震江湖，〈倡門賢母的歌〉裡輕快悠揚的揚琴很可能就是他親自演奏的。這種樂器在當時稱為「洋琴」、「諒琴」或是「揚琴」，明末由外國傳入中國，隨清朝

閩粵移民帶來臺灣，聲音鏗鏘、節奏明快，填補歌仔戲傳統四大件（殼仔弦、大廣弦、月琴、品仔）的音色與音域不足。揚琴演奏有相當難度，製作過程精細繁複，價格昂貴，需求的樂理程度高，無法自學完成，也只有財力充裕的曲館才會購買。因受到仕紳階級喜好，揚琴在樂社的位階優於其他樂器，有揚琴的歌仔戲班身價會因此提高。

揚琴精緻卻脆弱，搬運移動有琴柱斷裂之虞。蘇桐的貢獻之一，是改銅弦揚琴為吉他鋼弦，改傳統木製琴馬為鋁製琴馬，增加傳音速度，加大音量，減少揚琴損壞的可能。據說他的揚琴演奏和樂理的啟蒙者為在臺的日本教師。與其他揚琴彈奏者不同的是，蘇桐的彈法類似鋼琴彈和弦與旋律，是一般樂師的技巧無法企及的，也讓他聲名遠播。[3]

蘇桐也參與國樂改良運動，他與流行音樂創作者如作詞者陳君玉與陳達儒，作曲者林綿隆與陳水柳，一同創立「臺灣新東洋樂研究會」，曾至臺北放送局演奏，也參與稻華俱樂部在永樂座的藝旦戲演出，[4]且嘗試把南管音樂結合

◎深諳民間音樂口味的蘇桐，一出手就以〈懺悔的歌〉博得大眾喜愛。

爵士樂。[5]在宣慰日軍的「明光新劇團」演出勞軍宣傳劇時，蘇桐以其自行改良的揚琴伴奏。[6]在他的流行歌曲創作於 1940 年之後暫時休止時，他繼續參與皇民奉公會支持的「新臺灣音樂運動」，在音樂發表會上展示演出臺灣樂器與改良樂器。[7]

是歌仔調，又不只是歌仔調

〈倡門賢母的歌〉、〈懺悔的歌〉與先前很流行的「流行歌」〈桃花泣血記〉，或後來的〈雨夜花〉、〈望春風〉那種有五聲音階的形，實質上更接近省略四七音的大調音階非常不同，歌曲中豐沛的歌仔韻讓純純如魚得水，唱來很對味。兩曲各僅四個樂句，〈倡門賢母的歌〉沒有複雜的設計，卻有拿捏得恰到好處的張力幅度，讓純純輕易在旋律的加花裝飾上展現功力。〈懺悔的歌〉一樣有親民又不失格調的元素，還多了其他西樂思維的作曲家不擅使用的變宮音，純純按照詞意、音樂設計，舉重若輕地變化變宮音的音高，唱出明暗交織的立體光影。

以流暢通俗的程度來說，蘇桐的作品遠勝那些學過西樂理論的創作者，不管歌詞是三字接七字、七字接五字，音符總是流利的滑到最佳位置。古倫美亞其他的女歌手如嬌英、靜韻、雪蘭也都演唱過他的歌曲，只是平鋪直敘的唱法與純純大異其趣，樂句的處理乾淨且安分，突然讓人察覺這些女歌手的音樂感知是在西樂影響籠罩底下，缺乏對蘇桐旋律的共鳴，遍尋不著曲調中該有的民間氣味。

1935 年，蘇桐先前在古倫美亞錄好的歌曲陸續上市，同時又有至少六首作品在美華、臺華與勝利唱片出版，一時間到處都聽得到蘇桐的作品。其中，他為勝利創作或改編的歌曲特別有意思。比如賣座的〈半夜調〉中，蘇桐為陳君玉這齣「半暝想著兄啊，酣眠起忐忑」充滿內心

（周添旺作詞
蘇桐作曲）

流行歌曲

夜夜愁

對唱 嬌·靜
英 韻

英 嬌 　 靜 韻

甲唱……含露牡丹花當紅(1)
　　　　為著薄情伊一人
　　　　虛情假愛怨恨重
　　　　誤阮青春處女欉

乙唱……花蕊受人折了離(2)
　　　　難得回復青春期
　　　　恨情目屎也免滴
　　　　不免自嘆暗傷悲

80319

◎蘇桐擅長描述女性委屈心思，曲調走向也易學易唱。

戲的歌詞，編配出節奏活潑的新鮮調子，內蘊的韻律感使得拖長的輕盈尾音充滿動感，以有音無字的方式來抒發無法言喻的情緒。這就讓人想起，陳君玉曾表示，他鑽研適合傳統漢樂的歌詞寫法多年，卻總被配上西洋曲調，[8]如今與蘇桐的合作應該彌補遺憾了吧。

　　1937 年，在眾星雲集的日東唱片，蘇桐進入更豐熟的創作階段。〈隔壁兄〉旋律輕盈柔美，在上下波動的一字多音中，流利勾勒出女子羞澀抬頭，又低頭臉紅的畫面。〈農村曲〉是完全不同的境地，要把農人日常寫得像情愛歌曲一樣的觸動人心是有難度的，蘇桐讓前半曲跳脫常見的旋律曲線，清新語調讓人過耳難忘，後半回到尋常風格，避免全曲過於生澀，難以消化。

　　離開日東後，蘇桐只寫過新曲兩首，都交由勝利發行。其一是 1938 年的〈日日春〉，曲風典雅，一句唱詞一句樂器過門，詞句節奏頓挫有致，與〈隔壁兄〉、〈農村曲〉一樣成了銷路甚佳的佳作。[9]其二為 1940 年的〈青春嶺〉，讓人最驚訝的，不是時局緊繃之際還在創作這類小情小愛、歡樂今宵的歌曲，而是蘇桐拿到這樣一首七言四句加疊唱尾句、結構上四平八穩的韻文，竟然是從歌仔戲〔遊賞調〕改編而成歌仔韻味薄弱的快歌，自我挑戰的意味溢於言表。

◎不管是悲愁的閨怨曲或歡欣的情歌，蘇桐都能寫出與眾不同的旋律，手法靈活。

按照詞意，〈隔壁兄〉其實可以寫得哀聲愁起，〈青春嶺〉寫成歌仔調也無妨，但蘇桐總能生出出人意表的別緻旋律。蘇桐的作風格讓人始終記得他出身歌仔戲界，是從來不需憑藉樂譜來演奏的後場樂師，然而他以寫定的曲譜給流行歌手演唱，裝飾音發揮的空間極微，歌仔戲唱七字仔時必有的虛字襯字也用不上，但旋律不違歌仔曲的基本底調，從未逆水行舟，卻是不落俗套。同樣背景的陳秋霖也能寫出細膩旋律，但蘇桐是旋律性與節奏感並重，打破了漢樂對節奏不擅長的魔咒。

　　即使蘇桐是以傳統樂種為流行音樂風格的源頭活水，在新小曲〈路滑滑〉〈心酸酸〉革新流行歌曲時，他不趕風潮，走自己的步調。蘇桐從流行歌的奠基時期，就以合乎大眾口味、又推陳出新的旋律，吸引了大量的聽眾，轉化後的歌仔韻不重悲歌哭調，是舊樂種孕育出的鮮芽嫩蕊，清爽多汁，回味無窮。

◎〈隔壁兄〉、〈半夜調〉、〈日日春〉都是蘇桐在日治時期的名作。

落歸只驚白期望，遠遠塊瞭望，
無風無雨的高野，路頂也無人。
只有噓知更深的，跳舞的音樂，
流出苦苦冷聲調，擾亂阮心胸。

——〈夜半的大稻埕〉，純純演唱，陳君玉詞，姚
讚福曲，1937 年古倫美亞唱片

◎ 1933 年 9 月 25 日的《臺灣新民報》，詳盡
報導了姚讚福參與演出的音樂會，表演長達三
個半小時，兩千多人聆賞。有趣的是，大合照
裡，坐在最右側的姚讚福正低頭沉思。

崎嶇音樂路

與前幾位創作者相較，姚讚福（1908-1967）在流行音樂界是大起大落的人物。沉寂多年，終於寫出戰前流行唱片最瘋狂賣座的歌曲，戰後卻連全家溫飽都有困難。這樣一個善於彈琴、指揮、作曲與唱歌的音樂家，為音樂付上了難以承受的代價。

姚讚福生長在虔誠的基督教家庭，自幼隨父親的宣教工作在臺中、宜蘭和松山多次遷徙。在臺灣基督長老教會開辦的淡水中學就讀時，奠定良好的音樂基礎，後至同一個教育體系下的廈門英華書院、臺北神學校，學習風琴、鋼琴、和聲對位等課程。畢業後，該以傳道師作為畢生志業的他，不惜違背家庭期望，走上音樂之路。[1]

姚讚福輾轉進入古倫美亞唱片公司時，很可能因為過去的音樂訓練不包含創作，在陳君玉眼中，他只是個有作曲興趣的音樂家，[2]而《臺灣新民報》提到他時，寫的是「專長為聲樂以及鋼琴」。[3]

該報在 1933 年 9 月主辦了一場古典音樂會，姚讚福表演鋼琴獨奏與男聲四部合唱，兩千多名聽眾熱烈鼓掌，要求再唱一次。[4]比對日期，姚讚福在臺中登臺演唱與演奏的時間，正是他與鄧雨賢擔任古倫美亞的歌唱教練工作後，歌手至東京母公司錄音的時刻。[5]隨行的鄧雨賢灌錄了多張後來沒有發行的唱片，反觀姚讚福，此時已交出他的第一首作品〈夜半的大稻埕〉（CD第 19 首），歌唱能力也有目共睹，卻連出國機會都沒有，不知是否會萌生懷才不遇的挫折感？

從沉潛到翱翔

姚讚福渴望成為流行歌曲創作者的動機一定非常強烈，在成功的音樂會演出後，他絲毫不戀

◎姚讚福的創作全盛期是在勝利開啟的，在〈心酸酸〉前，〈窗邊小曲〉已相當受好評了。

棧古典音樂，把戶籍從臺中老家遷至臺北御成町，[6]以破釜沉舟的決心，留在戰前唱片產業的集中地，臺北。然而，他在古倫美亞唯一創作、也完成錄製的〈夜半的大稻埕〉不知何故，延遲了整整四年之後，才終於發售，當時他已經到了勝利唱片，以〈心酸酸〉聲名大噪，或許因此提醒了原本的公司，從舊倉庫裡挖出差點不見天日的〈夜半的大稻埕〉。古倫美亞似乎不情願推出這首情調陰鬱到會讓人誤認為日本曲調的歌曲，或許是陳君玉寫的歌詞太過拗口，也或者日本ヨナ抜き短音階和唱一下頓一下的 6/8 拍節奏融合而成的旋律不夠討喜，總之該曲成了戰前錄製與發行之間的等待期最長的唱片。

可以確定的是，主打歌仔戲、市占率僅次於古倫美亞的奧稽唱片相當禮遇姚讚福，他在這裡寫曲、作詞、也演唱，包括以藝名「姚音人」與蜜司奧稽（Miss Okeh）合唱的〈假少年〉，以本名演唱〈遊子吟〉和〈一身都是愛〉。[7]即便往後他身價暴增，仍然不忘為奧稽創作，足見這份賞識對他有著深刻意義。

不過，此時姚讚福仍在努力擺脫陳君玉形容的「讚美歌式的作風」。[8]在奧稽的作品不見〈夜

◎姚讚福的戰前作品至少有 30 首曲作，3 首詞作，親自灌唱過 3 首，另外也創作童謠曲。

半的大稻埕〉那樣規矩的韻律和句型結構，改用許多細小音符編綴出漢風曲調，卻只有傳統調式的形，少了韻味，「中皮西骨」的色彩昭然若揭。他為奧稽、臺華與勝利唱片寫的初期作品，留下了他摸索的歷程點滴。

　　進入勝利唱片與陳達儒合作，是姚讚福的創作轉捩點。〈窓邊小曲〉讓他初嘗「名作曲家」滋味，令人訝異的是音樂表現與過往截然不同。跟文字語言一樣，音樂也有各種不同的語言，姚讚福自幼熟悉的教會聖詩和西洋音樂對他就如呼吸一般自然，但在大眾聽來卻有距離感，難有共鳴。〈窓邊小曲〉在樂句中穿插樂器過門，讓歌聲留白，是為不同的語法，還有婉約的落音，與巧妙安排的抑揚頓挫。

　　這種新語言在〈心酸酸〉當中，出落得淋漓盡致。旋律在宮和羽調式間流轉，風格幽婉舒緩，字與字、音與音留下不多不少的空間，讓歌手添加足以展示高雅氣度的裝飾音，又不至於炫技。舒展開來的一字多音，讓聽眾清清楚楚的聽見每個哀而不怨的音符，西洋樂團有著傳統樂器缺乏的飽實和聲、節奏推力，讓這首歌曲既以清麗旋律鑽心入耳，又以凝鍊的氣勢攫獲情感。這是全臺灣第一次被同一首流行歌曲收買，[9]且是第一支外銷南洋的臺語流行唱片，[10]顯見〈心酸酸〉無遠弗屆的魔幻力量。

　　〈悲戀的酒杯〉是姚讚福在勝利結的第三顆豐碩果實，不同的是，此曲把七聲音階宮調式當成「素材」而非「風格」，秀鑾也調整詮釋方式，大幅減少傳統的加花潤腔，

◎ 今日聽來，〈心酸酸〉依舊雋永溫潤。

音符乾淨直白。結構採取西式句法，以「噯唷、噯唷」兩個走向與動靜皆相反的短感嘆句，把張力推上巔頂。雖無漢樂的柔靡腔勢，但維持了〈心酸酸〉的大氣，有其魅力所在，日後曲調重新填上華語歌詞〈苦酒滿杯〉，力道不減。

克制的柔韌，優雅的悲涼

在日東唱片，他以李臨秋作詞的〈送君曲〉贏得市場的口碑。歌詞寫的是丈夫受徵召去從軍，離別時默然無語的畫面，詞裡充滿了無奈、擔憂與無望的複雜感受，然而純純口中唱出的，是姚讚福定下的沉穩調性，展示出女主人公克制的柔韌，以旋律反過來引導歌詞，讓曲調說自己的故事。在我聽來，這首歌曲精準的體現了姚讚福的歌曲風格。

時局越來越壞，幸而姚讚福仍為一線創作者，為勝利和東亞唱片寫曲，1938 年，他的〈愛戀列車〉與〈終身恨〉再次「得一般人的愛唱」（陳君玉語）。[11]歌曲由麗玉和節子演唱，後者曲調延續〈悲戀的酒杯〉和〈送君曲〉的路數，敘事語調四平八穩，讓煙花女子的乖舛命運顯得沒那麼苦情，一種不失優雅的悲涼。

姚讚福寫過至少 30 首戰前流行歌曲曲調與 3 首歌詞，也演唱過 3 首歌曲，前後期的創作風格和技法差異極大。乍聽之下，他的音樂座標是由「進步」的西樂，線性倒退至「落後」的漢樂，然而，此般價值判斷忽略了臺灣主體性與特殊性，也忽略本地傳統音樂對姚讚福來說，是重新發現的寶貴文化。公允的說，1936 年之後，他對於傳統音樂語法的掌握，在受過其餘西樂滋養出的作曲者之上。同時，他發展出可資辨識的鮮明曲風，這當中下的苦功難以計算，是一位值得敬佩的創作者。

3-6 眾家齊鳴：陳秋霖、張福興、王福、陳運旺、雪蘭

歌聲隨放送，乎我聽甲心茫茫。

——〈月夜遊賞〉，柯明珠、張福興演唱，林清月詞，張福興曲，1934 年勝利唱片

寫而優則經營自家品牌的陳秋霖

在陳秋霖（1911-1992）成長的社子地區，地方廟會活動相當頻繁，傳統音樂在陳秋霖耳中有莫名的吸引力，十七歲開始向知名樂師「大舌軒仙」學習大廣弦、嗩吶等樂器，很快就成為小有名氣的歌仔戲後場樂師。

陳秋霖有豐富戲曲知識，清楚押韻變調，能夠靈活搭配歌仔戲演員演出苦戲時的演唱與動作，與蘇

◎陳秋霖創立了戰後最後一個唱片公司，出品的唱片片心相當精緻。

桐一樣是極少數能教唱曲和伴奏的文場樂師。[1] 1932 年，某位歌仔戲演員灌唱片時，指定他拉弦伴奏，從而踏入唱片業，[2] 為文聲與勝利唱片設計歌仔戲音樂，還為博友樂錄了一張名為〈阿片癮〉的「笑科」，也就是以對話為主的講談唱片。

按照時間排序，我們可以從陳秋霖的作品，聽見歌仔特質的小曲逐步朝向帶有歌仔性格之流行歌的演進過程。1935，他在勝利發行的〈海邊風〉、〈夜來香〉雅俗共賞，樂句之間有精心安排的完整過門。次年又發表了曲調婀娜的〈白牡丹〉，過門數量與長度都減少，節拍好記，容易上口。

1938 年，陳秋霖創立戰前最後一家成立的唱片公司──東亞唱片商會，[3] 先後以東亞和帝蓄作為品牌名稱，成為唯一出資自製唱片的歌曲創作者。該公司發行的音樂，大半有著濃厚的日本味，陳秋霖負責傳統

◎歌手根根以娟秀姣好的聲音，唱出〈白牡丹〉的欲迎還拒的風情。

和新創歌仔戲曲的音樂部分，也擔任主要的流行歌作曲者。此時作品中最賣座的是〈夜半的酒場〉，問題是該曲非他原創，而是翻自日本 Polydor 公司的暢銷曲〈裏町人生〉。

　　掛名的情況在東亞唱片屢屢可見，甚至據稱勝利的第一首新小曲〈路滑滑〉是陳秋霖所作，卻因自卑學歷不高，遂以張福興之名發表，[4]這個說法可信度極低。[5]另外，指稱陳秋霖 1935 年在勝利發表了〈滿山春色〉，[6]或說〈月夜嘆〉為陳秋霖之作，[7]實際上勝利目錄未見前者曲名，而〈月夜嘆〉片心寫的作曲者為姚讚福。凡此種種，陳秋霖恐怕是誤植狀況最嚴重的戰前作曲者了。

以嚴肅樂風處理流行歌的張福興

　　以知名音樂家的身分進入流行音樂界，引導勝利唱片別闢蹊徑地開創新小曲與男女情歌對唱，讓穩坐龍頭地位的古倫美亞備感威脅的關鍵人物，是張福興（1888-1954）。他是有史以來臺灣首位官費習樂的留日人才，返臺後任教職，並參與面向大眾的音樂演出，也從事音樂採集，把蒐集到的本島民謠以五線譜、

編支那戲曲樂譜　臺北師範學校助教授張福興氏。為欲改善支那戲曲樂譜。自昨年來。苦心研究。以東西樂譜對照。先就女告狀曲本。編成樂譜。明末方式。繪圖貼說。極為詳細。有音樂趣味者。取而觀之。瞭如指掌。可以自唱自彈。其他曲本。亦正研究。欲使每一曲本。有一樂譜。與今所用者異趣以遂改善之實。一冊定價五十錢在本社發賣

◎張福興曾經把京劇以五線譜、工尺譜及簡譜三者對照出版，想方設法提高大眾音樂能力。

簡譜和工尺譜並排對照出版。[8]

　　嚴謹的學院派音樂訓練是張福興的強項，每個職務背後都有提升本地音樂素質的命題。勝利唱片在他入主文藝部長一職後開張，推出史上第一支融混歌仔調與謠曲風格的〈路滑滑〉，這種「新小曲」立刻蔚為風潮。該曲作曲者不明，推測是他採集並去蕪存菁的民間音樂，親自配上漢樂編曲。兩首原住民音樂應該也是張福興的採集成果，整理後，一首交給〈路滑滑〉的歌手賴碧霞，一首由他灌唱。

　　長度為唱片兩面、一快一慢的歌謠調〈月夜遊賞〉，是張福興第一首流行歌曲創作，但質地異於一般流行歌。該曲以五聲音階為素材，技法曲高和寡又冗長，但可聽到臺灣首位留日女高音柯明珠賞心悅耳的歌聲，也是值回票價。另首兩人對唱的是〈清閒快樂〉，王雲峯作的曲顯得平易近人，張福興終於能展現率性的男中音歌喉。

　　張福興擔任文藝部長時，流行歌至少 14 曲，西樂編曲部分可能都由他一手包辦，有明顯古典樂風。他的創作不多，旋律性弱，看得出西樂與漢樂平行存在的痕跡，主要合作的詞人林清月也有一種老派派頭，他找來的流行歌手如陳寶貴、賴碧霞的演唱規矩卻不迷人。張福興退出勝利時，這幾位也都從唱片界消失了。

◎張福興作曲的〈君薄情〉爵士味濃烈。

第三章　創作者：商業、創意與藝文責任之間的拔河

不可不提的奇特作品，是〈君薄情〉。雖然當年此沒什麼迴響，但張福興寫出了類似搖擺節奏的旋律，旋律背後有少見的和聲進行，飽滿配器充滿色澤變化。以未來的耳朵聆聽，這是超前時代的爵士樂曲，可與 1940 年代上海流行音樂中以爵士風著稱的歌曲一較高下。

張福興的唱片頗有實驗性格，〈君薄情〉和〈月夜遊賞〉都可以見到嘗試把異樂種調和的努力，然而音樂家的本位主義使得他跨不入大眾的聽覺文化中。他的離職原因或許是音樂品味與大眾落差太大，是王福以完全不同的音樂概念把整個流行音樂帶入高峰。張福興在位不到一年，但帶來的衝擊是無可抹滅的。

商業眼光精準的王福

令人遺憾的是，對於這位才華洋溢、能寫能唱的音樂人才，我們對他個人幾乎一無所知。王福是在陳君玉主掌古倫美亞時的歌手，原本是在專賣局服務，在創作者與演唱者同赴東京錄製〈月夜愁〉那一批唱片時臨陣退卻。後接續張福興在勝利的工作職務，於戰前病逝。[9]

從唱片本身，我們可以尋得更多王福的蹤跡。他自 1933 年進入古倫美亞，卻從未發過唱片，受到張福興提拔，演唱了勝利首張唱片，是〈路滑滑〉反面的〈春風〉。

多年在古倫美亞的經驗，很可能讓王福察覺其營運上的破綻，諸如品質未控管、忽略市場脈動，唱片風格辨識度低，接續張福興位置後，也一改學院氣息，勝利一躍成為暢銷金曲製造機，可見王福是極佳管理者，音樂上的判斷精確。

王福的曲作也有突出表現，陳君玉眼中把流行音樂推上高潮的三曲，有兩首都是王福作品。[10]〈欲怎樣〉流暢工整，曲調溫潤哀婉，直至今日歷久彌新，翻唱者眾。〈戀愛風〉的片心和

鴛鴦夢

陳達儒　作詞・文藝部作曲

定金貳圓六拾五錢　　　　納附鴻

双人情意好　戀愛道中起風波
欲怎樣　免煩惱　我愛爾
我也愛爾　相愛情沒無
我妹々　好哥々
眼目期待　幸福好迢迢

戀花心中寶　秋天風雨亂心嘈
怨恨命　免煩惱　我愛爾
我也愛爾　花蕊沒墜落
我妹々　好哥々
希望回春　光景再半和

映望花結果　環境不從欲如何
心怨切　免煩惱　我愛爾
我也愛爾　永遠乎爾靠
我妹々　好哥々
青春双人　快樂來相褒

王福

伴奏勝利洋樂團

◎王福的演唱技巧算是不錯，但曲調改編的技術更好，預測大眾喜好的能力在該時無人能及。

歌詞單寫的都是「王福彩譜」（原文用字），眾多名作如〈桃花鄉〉、〈戀愛快車〉、〈新毛毛雨〉等都是改編自中國廣泛流行的黎錦暉歌曲，〈何日君再來〉原曲則是由黎錦暉帶出的歌手周璇演唱的同名歌曲，這些大部分都標明「王福編作」或「王福作曲」。

黎錦暉創意十足，作品卻常陷入鬆散冗贅的毛病，正好讓王福大展身手。他提煉出原曲風韻，拼貼組合樂句，曖昧不明的結構理出起承轉合，翻轉了瑣碎風格。〈戀愛風〉樂句混亂的原曲〈舞伴之歌〉濃縮重整，搖身變成流利的搖擺曲風。〈戀愛快車〉與〈桃花鄉〉分別來自〈特別快車〉與〈桃花江〉，王福採取拼貼手法，樂段變得明快，且增加重複句讓記憶點倍增，提高了歌曲完整性。他的歌曲也是臺灣流行歌男女對唱之始，異於古倫美亞讓歌手一人一段的方式，王福承襲黎錦暉你來我往的對話，加速交手節奏，快歌更顯俐落歡樂了。不過換個角度聽，王福處理過的曲調都走安穩妥貼路線，配上熟練的樂團，反而失去張力，無從刻畫出深度。

王福是非常特殊的例子，音樂生涯限於一家唱片公司，但他在市場走勢的敏銳度，牽動了整個臺灣的耳目之娛。王福是跟著勝利起落的音樂人，演唱了勝利的第一張唱片，也編作勝利的最後一張唱片〈新毛毛雨〉。勝利流行歌時代終結，王福很快也謝幕了。

西樂本位主義的陳運旺

當古倫美亞的〈月夜愁〉、〈望春風〉走紅，勝利新小曲席捲全臺時，留日音樂家陳運旺（1905-1969）、文學運動健將趙櫪馬共同接手泰平唱片文藝部長。他們從文學界搬救兵，寫出實驗性強、面向多元、文藝氣息重的歌詞，只可惜曲調始終找不到適當的敘述聲音，難以突破重圍，開創新聲。

陳運旺資歷傲人，他與張福興同樣就讀頭份公學校，和鄧雨賢同時拿到總督府臺北師範學院的畢業證書，接著進入頭屋公學校、通霄公學校南和分校擔任訓導。1926 年，新婚的陳運旺放棄教職，進入首度招生的東京高等音樂學院預科。卻因故未完成學業，返臺後設立「臺中音樂研究會」，當時的學生包括鹿港當地數名醫師、蔡培火之女蔡淑慧等等，後者不久後考入帝國音樂學校。[11]

在臺灣文藝聯盟的綜合藝術座談會中的言論，陳運旺透露出的觀點，與同樣是以西樂背景投入通俗音樂的幾位創作者大異其趣。他主張積極培養出西樂愛好者，期盼以漢樂中高雅出色的樂曲和高水準的西樂融會貫通。[12]顯然對陳運旺來說，西樂是是大眾的解藥，而漢樂只應保留與西樂匹敵的作品。相較之下，姚讚福寫出〈心酸酸〉，是先放下熟悉的音樂語法與審美，浸淫於歌仔調中，重新生長出的新旋律經過內建西樂訓練的審核與修正，標準比單一樂種更高。張福興在民間採集歌謠與音調，進行整理後，以唱片形式與長度發行。鄧雨賢更不同，漢樂音階是素材，〈望春風〉等賣座之作是以西洋手法組織、具有漢樂氣味的旋律。這幾位皆有其「融會貫通」的實踐方式，為掙扎在西樂與漢樂之間的流行音樂，找到了各種可能的出路。反觀陳運旺，視西樂落在高度進化的那一端，為漢樂望塵莫及。然而實作上，身為小提琴家的陳運旺，在大眾曲調的創作上在漢樂與西樂間搖擺，想必他十分苦惱吧。

陳運旺作品共有十二首，博友樂和紅利家各一首，十首在泰平，其中〈墓

◎熱愛西樂的陳運旺。（照片感謝其子陳振龍提供）

第三章　創作者：商業、創意與藝文責任之間的拔河

前嘆〉是三伯英臺情調延伸的流行歌，和〈墓前的花〉曲調相同。1934 年開始寫作的陳運旺，創作技法其實與成績斐然的鄧雨賢相當接近。除了〈愛的勝利〉是活潑軒昂的西洋大調音階，且採用了三小節一組、七個樂句的奇特句法，此外陳運旺的創作都以五聲音階寫成、旋律帶點漢樂氣味。整體聽下來，硬套漢樂語法，卻抓不到漢樂精髓，又生不出新的風格，樂句生澀，很難引人入勝。畢竟，演奏專才要跨足創作，隔行如隔山。

七言四句的〈月下愁〉（CD 第 15 首）是陳運旺最值得一聽的歌曲，前半部以平穩沉吟醞釀愁思，後半部張力微微，以含蓄口吻收尾。這曲也是泰平唱片的編曲少數細緻討喜者，配器濃淡有致，前奏與間奏的鋪陳節制婉約，可能出自特聘的日本名家服部良一之手。青春美悠長而老練的演唱，更讓〈月下愁〉出落為清新小品。

陳運旺的音樂養成距離大眾甚遠，這樣的侷限也反映在泰平流行音樂的風格上。與他合作的趙櫪馬擁有整套文學運動的話語作為資源與思考脈絡。論者常批評鄉土／話文運動的論辯多過寫作實踐，然而對照之下，同時期音樂家從未建立起對話平臺，就連眾多流行樂創作者成立、卻無疾而終的「臺灣歌人協會」，也是由詞人陳君玉、廖漢臣發起，作曲者彼此交流不足。

1935 年 9 月，泰平併入日東唱片。離開唱片界的陳運旺專注在教學音樂，桃李滿門，人生的最後仍舊在教琴，展現出他對音樂的無比熱愛。[13]

臺灣首位創作女歌手雪蘭

我們對這位由歌手跨入作曲領域的女性幾無所悉，但她在流行音樂的表現特殊，不記上一筆太可惜。

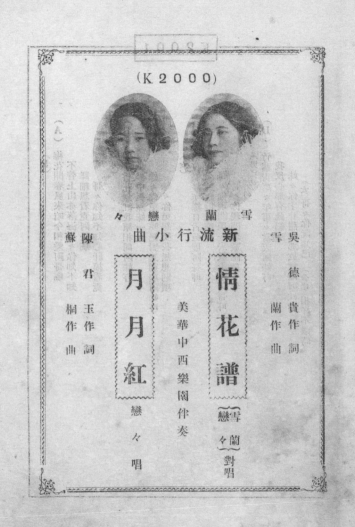

（K2000）

戀々 蘭雪

小曲 新流行

陳君玉作詞 雪蘭作曲
蘇桐作曲 吳德貴作詞

月月紅 **情花譜**

美華中西樂園伴奏

戀々唱 〔雪蘭 戀々 對唱〕

◎從照片中認識的雪蘭在造型和拍照角度上都頗有見地，是位能寫能唱的奇女子。

歌手雪蘭的本名為郭玉蘭，[14]她的演唱幾乎都在古倫美亞，錄音時間為 1934 年，1935 年為美華與臺華唱三首歌，1936 年為三榮唱四首歌。從她的演唱和初期創作聽來，應該非音樂科班或戲班出身，在管理職與創作者清一色都是男性的時代，受過完整藝術訓練的女性很少，要成為專業人士更有著筆墨難以形容的障礙。

　　她以玉蘭或雪蘭為名發表歌曲，從 1935 年至 1938 年分布於勝利、美華與臺華、帝蓄、三榮等多家唱片公司。不令人意外的是，雪蘭初出茅廬的創作〈情花譜〉由她和戀戀對唱，曲調讓人聽了直皺眉頭；到了 1936 年發表的〈素心蘭〉，風格中規中矩，無甚新意卻也不失分，能在挑剔品質的勝利出品，已是個肯定了。名歌手秀鑾、根根都演唱過她的歌曲，李臨秋、陳達儒也與她數次合作，可見她的寫作能力是被看好的。

　　雪蘭的作品中，最惹人注意的就屬 1939 年帝蓄出版的〈南京夜曲〉。陳達儒的文字描繪出烽火下的煙花酒醉，露水姻緣的孤寂，曲調曼靡，但不流於淒怨，有疑問句，又恍若早知答案，否定句唱出來卻是感嘆句，是讓人驚豔的好曲子。難怪戰後改歌詞為臺灣地名，更名〈南都夜曲〉，繼續傳唱。

　　唯一的問題在於，此曲問世超過七十載後，陳秋霖夫人鄭寶珠表示，〈南京夜曲〉為帝蓄老闆陳秋霖所作，掛雪蘭的名。[15]對照前文討論陳秋霖時指出的另一件事，當時陳秋霖創作的部分歌曲，如〈有汝就有我〉，實際上並非他的創作。難道該公司的政策，是要套用他人名字發表？在出現其餘證據之前，我仍然願意相信這是雪蘭為這個世界所寫下的聲音。

3-7 關於作詞

要誠實做我們臺灣一般民眾的歌謠，

定規，要呌我們一聽便可以知道這是在唱什麼，

那個曲韻又要順適我們臺灣的特殊性，俾給一般容易習得，

大眾便可自由自在拿來當做消愁慰安的隨身寶，那才是我們一般的歌謠。

——君玉，〈臺灣歌謠的展望〉，《先發部隊》

兩種背景的作詞者

最有名的戰前流行音樂作詞者，如陳達儒、周添旺、李臨秋，是一批漢學基礎深厚、也受過日本教育的詞人，主導了流行歌詞的核心風格。他們的作品量多，善於寫出富有音樂性又朗朗上口的文句，而且有意識的貼近中下階層，李臨秋就曾表明「我是為百分之七十五的聽眾作詞的」。[1]

另方面，與流行音樂的萌芽時間平行的，是在知識分子中如火如荼延燒的「鄉土／話文論戰」。[2]這是日治時期規模最大、捲入人數與文章最多的一場文學爭辯，分兩個陣營，以臺灣話寫文學的臺灣話文派，和提出借用中國現成的書寫表記規範的中國話文派，來回寫出了上百

篇文章,討論到的議題、層面和參與的媒體都是臺灣文學史前所未有的。[3]筆戰雙方都曾參與流行歌詞創作,包括黃石輝、廖漢臣(廖文瀾)、趙櫪馬、蔡德音、黃得時等。此外,尚有活躍於臺灣文藝協會的陳君玉,臺灣文藝聯盟的楊守愚,臺南市藝術俱樂部的黃漂舟,還有積極參與政治的蔡培火、盧丙丁也都在流行歌詞上有所貢獻。投身戰前流行音樂的知識分子人數之眾,應是舉世少有。

　　文學界人士的出現為流行音樂帶來一股活潑的力量,但耐人尋味的是,不管作詞者的政治立場、文學派別、教育背景為何,作品大都未超出傳統詩詞與戲曲唱辭的韻文範疇,也有許多無法像上述引文所所寫,「一聽便可以知道這是在唱什麼」。這些往昔在鄉土/話文論戰中,對於如何解決大眾不識字問題夸夸而談的文人雅士,一旦真的面對他們在想像中「拯救」的大眾,商業績效就會驗證他們是否眼高手低,只會紙上談兵了。可以說,素來寫慣高端文字的創作者帶著理念,永久改變流行音樂創作的同時,流行音樂也改變了這些知識分子。

　　究竟大眾是買這些文藝青年的帳,或者仍舊偏好思考與文字不那麼前衛的歌詞?要怎麼拿捏俗與雅、理想與現實,是所有創作者都不得不直視的挑戰。

以作詞者為中心的音樂發展分期

　　在尚未真正發展出成熟的營銷結構、穩定的市場前,唱片產業就消失的狀況下,日治時期單靠流行歌曲寫作維生的人物,實際上極少。若以作詞者為中心,從整體活動的狀態來看流行音樂發展,可分為三期:醞釀摸索(1933 年之前),戰國時期(1934 年至 1935 年),逐步下坡(1936 年至 1940 年)。

在第一個階段裡，可供發揮的舞臺只有古倫美亞一間公司。最早寫就的歌詞完成於 1931 年，只是延至 1933 年才發行。1932 年，流行音樂的概念仍模糊，周若夢與張雲山人各自有精彩嘗試。1933 年加入的作詞者幾乎都深耕流行音樂至少三年，超過五年的比比皆是，包括李臨秋、周添旺、林清月、蔡德音、吳德貴、廖漢臣。

第二個階段雖僅兩年，但如雨後春筍般大量成立的唱片公司路線各有巧妙，是故需求的創作風格也很多元。已在業界的作詞者到了 1934 年，多半游移在不同唱片公司之間，同時新人輩出，趙櫪馬加入了株式會社太平蓄音器底下的品牌「泰平」的陣容，博友樂唱片的負責人郭博容也投身寫詞。創作量高居詞人之冠的陳達儒要到 1935 年才現身，一人之力幾乎撐起勝利唱片，每年還有餘裕為不同公司寫歌，林氏好丈夫盧丙丁的詞作則出現在古倫美亞與泰平。這個階段中，泰平網羅了文學運動者投稿，黃得時、楊守愚、黃漂舟、黃石輝都有作品，一時百家爭鳴。

最末階段，唱片公司和作詞者數量銳減，此時進場的創作者極少，整體作品數量低。有意思的是，除了李臨秋暫時停筆，詞作最多的陳達儒、陳君玉、周添旺都持續創作至 1939 年，他們維持了流行音樂收尾時的歌詞品質。

值得注意的是，許多創作者都以筆名創作，許多名字只用過一兩次就消失不見，難以循線追索背景資訊。如同劉清香唱流行歌時叫純純、在黑利家改名梅英一樣，我懷疑許多跨界的創作者會在不同場合換筆名，寫流行歌詞時的名字未曾記載在文學史上，加深了統整作詞者的難度。創作者未具名的歌曲，比如〈烏貓行進曲〉、黑利家大部分的流行歌曲，也無法納入此處的討論。

3-8 流行音樂的背後推手：陳君玉

阮只知文明時代，社交愛公開，

男女雙雙，排做一排，跳道樂道我尚蓋愛。

—〈跳舞時代〉，純純演唱，陳君玉詞，鄧雨賢曲，1933 年古倫美亞唱片

印刷工人青春夢

少有人知的是，為早期流行音樂發展穿針引線的，是個連公學校都沒讀完的撿字工人。若我們不多給他一些特寫鏡頭，實在愧對他在流行音樂上的貢獻。

上世紀二、三〇年代之交，沒沒無名的陳君玉是個文學熱愛者，在臺北城裡的印刷廠工作。他出身大稻埕，喜愛寫詩，也試著投稿，報社刊登了幾次，算是自學有成，小有名氣。正好古倫美亞唱片苦於找不到適當的詞曲創作者發展流行歌曲，這位 25 歲的詩人引起他們的注意，循線找上門。他自幼聽慣七字調，或許再加上誘人酬勞，勉為其難的寫下生平第一首歌詞，也是他這輩子惟二連詞帶曲的作品之一。[1]

這首〈青春夢〉內容並不成熟，灌唱後兩年半才發行，是所有詞曲作者可考的流行歌中最早的錄音，也是純純（當時仍用本名清香）演唱的第一首全新創作本土歌曲，歷史意義特殊。唱片至今未出土，好在歌單流傳下來，且附上了極少見的歌譜，讓我們一探究竟。

陳君玉初次提筆，已超越傳統七字仔工整的七言四句格式，是不押韻的長短句。學界曾以為，從七字仔過渡到雜言長短句流行歌詞的過程，扮演要角的是「歌人醫生」林清月，[2]但〈青春夢〉早於林清月發表長短句詩歌之前多年，意義非凡。

另方面，此曲最晚在 1930 年已寫就，鄉土／話文論戰尚未開打，這位自習漢字的工人已在思考文學界即將七嘴八舌討論的，該創造新字或拿既成文字來用呢？他借用了民間歌謠中方言性質的文字，如伊、阮、汝、迌迌，也用上了中國正風行的流行歌曲用字（甜蜜、吻）和概念主題（青春之愛、春夢），[3]兩者在曲中交雜共生。

〈青春夢〉寫作時，無人知道臺灣流行音樂會是什麼聲音。此曲形式簡單、音域狹窄，由西洋大調音階組成，看似不具複雜巧思，但居然有「副歌」！即使以西洋音樂來說這不稀奇，但卻迥異於本地歌謠，也與同時間中日流行歌都不同，而戰前臺灣流行音樂有「副歌」者屈指可數，對臺灣人來說，是首難以消化的怪歌吧。陳君玉的音樂養分從何而來，恐怕永遠沒有答案了。

流行音樂的催熟者

古倫美亞三顧茅廬，邀陳君玉加入寫手行列，他卻對對流行歌曲提不起勁，也對〈青春夢〉

第三章　創作者：商業、創意與藝文責任之間的拔河

Viva-tonal Columbia Grafonola

80245B

陳君玉作詩並作曲

流行歌　青春夢

純純

洋琴提琴伴奏

八〇二四五 B

（一）
夢見伊、醉又清爽
被伊抱、身驅也漂漾
汝去、這久、那無思量
阮孤單無伴、誰知阮心肝

（二）
伊听見、真歡喜、情淚含目墘
無一言、也半句、甜蜜的話語
緊々、同我、接吻無停
阮神魂、迷離、由伊去排比

（三）
伊抱阮、偎的時、阮同伊講起
汝是阮、安琪兒、汝咱不可離
同坐、同起、學那鴛鴦
這無虧、汝咱、青春的佳期

（四）
夢見伊、問這寺、同阮入羅幃
可恨的、時鐘聲、將阮來驚起
醒來、仍然、孤獨無伴
那想看、那唱、青春夢的歌

C調　　　青春夢　　　4/4
5—11｜6 6·｜3 3 1 3｜2—.0｜
3—53｜2 1 6—｜5 6 7 2｜1—.0｜
5—5—｜6—5—｜3—·1 2｜3—.0｜
3—53｜2 1 6—｜5 6 7 2｜1—.0｜

◎有具名的創作流行歌曲以陳君玉的〈青春夢〉為最早，配上他自己寫的曲調，有種青春的單純。

不滿意。他離開臺北,南下到岡山印刷所,[4]很可能是在此時暫居滿洲國,學會「正字」,或稱「官話」、「北京話」。[5]兩年後回臺,發現〈桃花泣血記〉、〈倡門賢母的歌〉、〈懺悔的歌〉紅透半邊天,又看到印刷工周若夢也寫出幾首流行歌,才下定決心開啟流行音樂生涯。[6]

　　推估起來,陳君玉在 1933 年年初進入古倫美亞,次年 4 月離開,以極短時間確立流行音樂的雛形與內容風格。他在這段時間打造的創作者與演唱者陣容,日後成為流行音樂中堅力量。想必陳君玉對於他進入古倫美亞前,流行歌的狀況「大部分是自作自唱,對市(場,原文漏字)上不見得有絲毫影響」感到不滿,努力在「好壞兼收」的公司政策之下謹慎把關,不讓其他歌曲重蹈自己先前所犯的「不慣於運用方言」、「結構散漫」、「粗製濫造」等毛病。[7]唱片推出後,叫好叫座的至少有〈怪紳士〉、〈跳舞時代〉、〈紅鶯之鳴〉、〈月夜愁〉、〈望春風〉等。

　　只是,依他規劃的唱片還未發行完,出於未知因素,陳君玉辭職,投入即將登場的流行音樂戰國時期。大小公司自 1934 年陸續現身,他歷任博友樂、臺華與美華、日東等唱片公司文藝部長,是接觸過最多創作者與歌手、也最熟悉流行音樂產業生態的音樂工作者。他還跨足歌仔戲劇本,為勝利、聖樂、東亞唱片寫詞,詞作總數至少 52 首,作品近八成是古倫美亞與其副牌出品,是戰前參與流行音樂最久的作詞者。陳君玉在 1955 年寫下的〈日據時期臺語流行歌概略〉僅八千餘字,卻稱得上戰前流行音樂研究的「聖經」,文中扼要說明各公司興衰、年度賣座歌曲與創作者,難得的是不多著墨自己的成就,評述公允。稱陳君玉為流行音樂的靈魂人物,絕不為過。

時代之聲

我們該如何評價他的創作？比起寫〈白牡丹〉的陳達儒，〈雨夜花〉的周添旺，還有〈四季紅〉的李臨秋，陳君玉對於聽眾相對陌生。其作品不乏在當年紅極一時者，如古倫美亞的〈跳舞時代〉（CD第8首）、「三花鼓」——〈蓬萊花鼓〉、〈摘茶花鼓〉、〈觀月花鼓〉，勝利的〈半夜調〉、〈戀愛風〉，日東的〈隔壁兄〉、〈新娘的感情〉（CD第17首），皆是極富特色的佳作。我們不禁疑惑，為何產量大、市場反應佳，卻在物換星移後，徹底受遺忘？

從文字路線觀察，就不令人意外了。在產量豐碩的詞人中，唯有陳君玉積極參與文學運動，寫詩、寫文、辦雜誌、組織協會，文字具實驗精神。他只受過一點新式教育，這意味著他必須下苦功自修，才能學會讀寫白話文字或臺語文字，這也許是他選擇日復一日接觸漢字的印刷工作之故吧。陳君玉家境貧寒，除了工人，還當過小販、布袋戲班操演副手，[8]讓他夾在知識階級與勞工階級之間，[9]某種程度如同赫赫有名的小說《首與體》描寫的，自我意識與現實環境的分裂拉扯。

在我看來，問題首先在文字的時代感濃度極高，高到與所屬時代牢牢綁定。他的作品有詩的質地與意象，可以在推敲與捕捉文字意涵中找到雅趣，然而不免與通俗文化扞格，倘若換了主流語言不同的社會環境，實難引發共鳴。歌手林氏好也曾公開批評，「君玉的詞很難解，如〈橋上的美人〉一歌，沒有下註釋，歌中的意味恐怕聽者沒有一個能完全理解的。」該曲寫著，

比較月隙，花射更確，一層的無望，誰劫習慣，全然不解，橋頂的人。

作為通俗歌曲，這樣的意境太難親近了。

陳君玉的另一個關注是省思與批判時風。包括早期諷刺摩登慾望男女之〈毛斷相褒〉，刻劃「文明女」遊戲人間的〈跳舞時代〉，〈三姊妹〉亦然：

大姐生做，實在真正伶俐，聰明而且，又攔再好記智，
文明空氣吹入耳，著會旅館去過暝。
二姐生做，都也足正大端，晏起著到，日出卜三丈高，
暗時出陣娛樂館，名聲衝破戀愛關。

很難確定詞人語氣是褒或是貶，或許如當時報上對〈跳舞時代〉的議論，「這歌裡真把現代所謂文明女們譏笑得刺膚入骨了」！[10]這類創作是出於文人的文化責任，是從知識分子眼光折射的時代縮影，而今看來具有歷史紀錄的價值，但娛樂性極低。有多少人想要跟著反覆唱這樣的歌詞呢？

即便如此，陳君玉有幾首詞實屬佳作，旋律也配得絲絲入扣。除了〈想要彈像調〉，還有邱再福譜曲的〈風動石〉：

阮是專心為你守山腰，你麼生成愛去出風頭，
一分掛粘阮，九分見風搖。
愛人啊，你咱是坡內心的風動石。

第三章　創作者：商業、創意與藝文責任之間的拔河

流行歌

Ed調 3/4　**風動石**　陳君玉 作詞　邱再福 作曲　仁木 編曲

3 ─ ．│3 16│5 13│2 ─ ．│2 ─ ．│1 32│

1 21 76│7 ─ ．│61 217│676 76│5 ─ ．│5 ─ 0│

5 ─ ．│5 . 4 56│6 13│3 ─ 2│3 21│
阮　　是專心　爲你守山腰

6 ─ ．│6 ─ 0│5 ─ ．│3 51│3 ─ 5│6 ─ 1│
腰　　　　　你慶生成

6 ─ 5│3 . 2 13│3 ─ 5│3 ─ 5│
愛去出風頭　　　　一分

1 ─ 3│2 ─ ．│1 ─ 61│6 . 5 36│5 ─ ．│5 0 5│
掛粘阮　九分見風搖　　愛

5 . 4 56│5 ─ 5│3 3 #234 30 23│2 . 1 71│7 ─ 6│
人　啊　　　　　　　你咱是

676 #567│6 0 0│3 ─ ．│5 ─ ．│3 ─ 13│
坡　內　心　的

2 ─ 1│6 . #5 67│1 ─ ．│1 0 0│
風　動　石

流行歌
風動石
唱　青春美
F五一〇…A

（三）
不可痴心
不可貪看
忍心來離阮
愛人啊　希望你　永遠和阮結成双
見風就震動
傍邊野花欉
放阮孤單人

（二）
咱的情愛　是誰人來栽
天然光景　都是天配來
天然的美滿　結了神聖愛
愛人啊　你須着　不可變心才應該

（一）
阮是專心　爲你守山腰
你慶生成　愛去出風頭
一分掛粘阮　九分見風搖
愛人啊　你咱是　坡內心的風動石

博友樂唱機唱片股份公司出品

◎ 1934 年博友樂推出的〈風動石〉透露出陳君玉對文字的掌握更上一層樓，用字精準乾淨，又保有一貫的爛漫。

搖曳生姿的華爾滋樂風中，青春美含蓄的吟唱出主人公深沉卻無望的期待，有限的字詞裡承載了無法言喻的憂傷，情感幽幽蔓生，餘韻蕩漾。

歌人的文學責任

陳君玉跳槽至博友樂擔任文藝部長後，寫下這首靈感來自臺北文山風動石景觀的〈風動石〉。[11]歌詞與另首作品〈逍遙鄉〉同步刊在臺灣文藝協會的機關刊物中，後者已可見後來「三花鼓」依傍臺灣美景翩翩起舞的影子。此協會是陳君玉文學生涯的里程碑，在任古倫美亞文藝部長同時，和文藝青年如郭秋生、黃得時、朱點人、林克夫、王詩琅、林月珠、蔡德音、廖漢臣合力籌組成立。陳君玉被選為幹事後，力助刊物出版，只是正值他從古倫美亞離開、未到博友樂，青黃不接的時期，於是向古倫美亞招募三處廣告，貼補出版費用。[12]在首期刊物《先發部隊》的規劃上，陳君玉和林克夫負責審查詩歌稿件，且寫下〈臺灣歌謠的展望〉，表明流行歌曲的存在是「為著我們臺灣的人心美化」，「助長人生的意味」，「率直去表現民眾說不出來的話」，任重而道遠。[13]陳君玉在校對文稿、排印雜誌上事必躬親，次期刊物改名《第一

◎〈日暮山歌〉是當年陳君玉最受歡迎的曲子之一。

第三章　創作者：商業、創意與藝文責任之間的拔河

線》，也可看到其歌詞與詩作多首，投注心力可見一斑。[14]

　　臺灣文藝協會的經驗，讓陳君玉感到同好組織的重要性，又成立了以同業切磋為目的之「臺灣歌人協會」，陳君玉受推選為議長，惜無進一步活動。[15]同年再與陳達儒、蘇桐、林綿隆、陳水柳等人創「臺灣新東洋樂研究會」，是臺灣首次國樂改良運動。

　　日本政府禁用漢文後，臺灣文藝協會形同解散，[16]但陳君玉持續不斷開辦「北京語教學」，在戰時亟需通譯人才的前提下，成為臺北州知事認可的三間講習所之一。[17]他的詞作終究沒有用上「慰問袋」、「月給日」之類的日本用語，也未跟隨陳達儒、李臨秋寫「愛國流行歌」。陳君玉寫作不綴，成為唯一從 1931 年開始寫作、作品到 1940 年還在發行的作詞者。

　　在 1937 年進入日東後，陳君玉寫了四首詞，文字質地明顯不同。包括〈隔壁兄〉、〈新娘的感情〉、〈日暮山歌〉與〈賣花娘〉，以臺灣話文寫成的詞句清淡通順，情感細緻：

> 我兄落山去做田，阮惦厝內心袂安。
> 日曝霜雪凍，不黑也消瘦，兄喂！兄喂！透日做，真艱難。
> 日頭善善趕落山，鳥也尋巢塊相毛。
> 青山變黑山，工課抑未煞，兄喂！兄喂！冷酸風，吹著我。
> 驚兄過勞來煩惱，不是清閑唱山歌。
> 東平月娘出，西平日頭落，兄喂！兄喂！為怎樣，未返到。

　　這首〈日暮山歌〉口語化卻不失深刻，我以為是陳君玉詞作生涯最成熟的時刻，賣座甚好。這位知識分子終於找到方式，能夠「率直去表現民眾說不出來的話」了呢。

音樂幕後的靈魂人物

整體而言，陳君玉歌詞風格駁雜，缺乏抒情意味，適合遠觀，較難琅琅上口。他最大的貢獻不在於創作，而在培養出孕育流行音樂精華作品的沃土。

讓人難以置信的是，整個流行音樂的代表作是在發展之初、且是在一名文藝青年剛踏入業界時，如平地一聲雷般轟然出現。不求顯赫名氣的陳君玉，不只有歌曲傳世，留下的文化影響力更是至為深遠。幸虧陳君玉以文學人的遠見催熟了流行音樂，否則短短幾年就因時局腰斬的樂種，根本來不及醞釀出柔美沉著的時間藝術。這些早熟的果子彷彿旱地花朵，有初生之犢的活躍奔放，充滿真誠熱烈的生命力。

第三章　創作者：商業、創意與藝文責任之間的拔河

3-9 遊文戲字醒世詞：李臨秋

春梅無人知，好花含蕊在園內，

我真愛，想欲採，

做你來，

糖甘蜜甜的世界。

——〈對花〉，純純、青春美演唱，李臨秋詞，鄧雨賢曲，1935 年紅利家

苦海明燈說書人

與陳君玉、鄧雨賢同年出生的李臨秋（1906-1979），是三位創作者當中唯一在戰後有流行歌曲作品產出的。他在戰前至少寫了五十餘首歌詞，六成由古倫美亞公司發行，其次是博友樂與日東，也為奧稽、臺華、三榮寫過歌詞。

依據李臨秋親筆自傳，日治時期他擔任過高砂麥酒株式會社給仕（工友）與事務員助理、永樂座戲院會計、第一劇場總務、新莊觀音山自動車株式會社總務、臺北近郊自動車株式會社總務課長、永樂戲院經理等，[1]並沒有專職寫作過。當年若非領月俸的公司專屬創作者，作品只能低價賣斷給唱片公司，難以專心創作。[2]或許非得另有正職，他才能行有餘力，維持量大質佳的

影片主題歌
（李臨秋作詞）
（王雲峯作曲）

歸來

古倫美亞樂團奏樂
愛 愛

(A)
求取光明君出外
一日三秋待榮華
人間七夕卜快活、
那可帶回異鄉花

(B)
久別夫妻再相見
卜接昔日愛情糸
希望今夜月光暝
無疑又是落雨天

(C)
薄情迎新放拾舊
袂記彼時送君詞
目屎對恁塊吩咐
一切煞來放水浮

(80380)

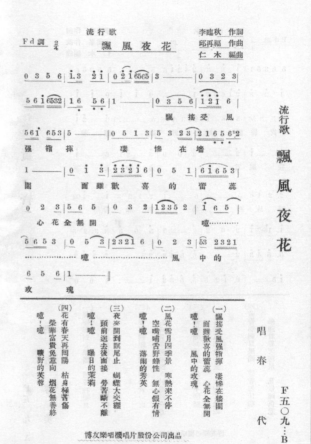

流行歌
飄風夜花

唱 春代

F五〇九…B

博友樂機唱片股份公司出品

◎李臨秋的詞精雕細琢，在聲韻和用字上處處巧思，如〈飄風夜花〉每段首字組合即成曲名。

創作水準吧！

　　大眾第一次認識李臨秋，是從〈倡門賢母的歌〉與〈懺悔的歌〉開始。他當時擁有公學校、日本早稻田大學講義錄（中學函授）、成淵中學本科（夜間部三年）的學歷，[3] 漢文用字老練，細膩描寫女主角隨命運起伏的心境，內容如歌仔先藉事件勸善，聽歌像在聽警世箴言。多虧旋律輕快，減輕陰鬱歌詞的沉重感。

　　這樣的口吻，在他的電影主題曲中屢屢可見。比如博友樂的〈人道〉「節孝完全離世界，香名流傳在後代」、〈野玫瑰〉「主張自由脫牆圍，報應今受虧」，古倫美亞的〈都會的早晨〉「不可看人無目低」、〈城市之夜〉「金錢魔鬼引阮來……這款事情若早知」，都是以人物際遇的刻劃，指出因果報應。1935 年，他的主題曲歌詞才從七言四句形式鬆綁，但教化意圖不變，如〈人生〉「嘆一聲，有子無翁的女性。唉！罪惡的人生！」、〈紅淚影〉「早曉理，不出世，可恨婚姻重金錢」。要到 1936 年後，才比較專注敘述劇情。

　　李臨秋的說教氣息也出現在電影主題曲之外。比如〈落花恨〉：

彼暗離別後，一去無回頭。害阮暝日哭，做鬼到您兜。

　　看似是描述遭遇始亂終棄的女性心情，實際上是在警告女性潔身自愛，否則將落得下場淒涼，「無人同情我」。〈落花恨〉不賣座，卻受警察機關刊物《語苑》青睞，作為日人學習臺灣方言之用。此詞的入選是否代表官方不只肯定其文字流暢，思想上也有助於扭轉道德失序呢？[4]

認命舊女性，薄命新女性

李臨秋的卓越，在於文字趣味與聲韻講究，而非思想的傑出。以性別觀點來說，他是保守的。縱使有許多歌詞都是基於電影劇情綴寫而成，然而不能否認的是，摻入了作詞者個人的詮釋觀點。

李臨秋的歌詞多有女性因愛失足的情節，似乎能讓人體會女性的辛酸。可是說穿了，他的作法反倒強化了女性居於劣勢地位的刻板印象，相對之下，也就把男性的拋棄合理化了。例如〈歸來〉的「求取功名君不返」，〈有約那無來〉的「無疑薄情少年家」，〈瓶中花〉的「紅顏本是為容死……薄命實在難輕移」，或〈飄風夜花〉的「煙花無善終」，當男性的風流不再讓人意外，女性除了自怨自艾，唯一能做的事就是接受命運的安排。

其實從第一首歌詞開始，李臨秋一致性地賦予這些命運悲慘的女主角默默吞下的性格，輪迴般地跳脫不了犧牲與認命。從〈倡門賢母的歌〉「教子有方人可敬，倡門賢母李妙英」就是如此，〈懺悔的歌〉亦然，「前甘後苦戀愛路，勸恁不可做糊塗」可以看到他對於「戀愛」這件事始終都抱持保留態度。

那麼，他會怎麼描述自主性的摩登女子，與他們的感情生活呢？〈新女性〉這樣寫，

吞聲忍哭恨薄命，新女性，忍哭恨薄命。

而〈一夜差錯〉則是，

自由戀愛，引阮入悲哀，鴛鴦同池內，禍端獨擔大不該。

這類歌詞毫無讚賞意圖，是對勇敢求愛的「新女性」提出的警告，歌曲中她們都成了承擔感

情失敗的角色，再無幸福的可能。聽完李臨秋的詞，女性恐怕都不願自由戀愛了吧。

表情豐富的歌詞嬉遊記

李臨秋著迷於文字遊戲，最為人津津樂道的是「藏頭詩」筆法。他習慣先設定藏頭詩，再推展內容，詞作至少 45% 隱含藏頭詩，或明或暗的傳遞訊息。[5]有時是歌名，如〈倡門賢母的歌〉每段字首合起來即為歌名，每段首句末字讀來類似「犧牲犧牲」，暗示墜入風塵有不得已的苦衷：

倡妓賣笑面歡喜，哀怨在內心傷悲，妙英為子來所致，寡婦墜落煙花坑。
門風不顧做犧牲，望子將來能光明，投入嫖院雖不正，家庭義務是正經。
賢明模範蓋世稀，出生入死為子兒，可惜小鳳無曉理，反責她母做不是。
母心愛子是天性，艱難受苦損自身，教子有方人可敬，倡門賢母李妙英。

有時是點題，如〈一個紅蛋〉勾勒已婚女子哀怨心聲，每句首字連起來為「想慕春情」。有時隱含弦外之意，如為日東唱片寫的〈送君曲〉看似「愛國流行歌」，卻包著藏頭詩「送為火」，帶出對軍國主義不惜「全員玉碎」的質疑。

李臨秋的拿手好戲還包括押韻。他的所有作品一律用韻，文句富於音樂性，押韻不限句末，通常一首就蘊含不同的音韻變化。換韻是基本配備，〈望春風〉首段和次段不同韻，後段的 [-ai] 韻情感情度較強，對比出前段 [-e] 韻的閉思（害羞）風格，〈懺悔的歌〉與〈對花〉每段換韻腳，後者還以「世界」[-ai]、「何時」[-i]、「秋露」[-oo]、「快活」[-ua] 配合四季的梅蘭菊竹變化：

〈四季紅〉這首相褒式情歌中，一次用上押韻、聲母疊音的雙聲、聲母重複的疊韻、疊字四種風格：

春天花清香（tshing-phang），雙人（siang-lâng）心頭齊震動（tín-tāng），
有話想要對你（tuì-lí）講，不知通也不通？
叼一項？敢也有別項！目吷（bah-bûn）笑，目睭降。你我戀花朱朱紅。

這類疊音效果，在李臨秋的歌詞普遍可見，唸唱起來音韻律動特別強烈。

不只韻腳，李臨秋還讓文句中的母音相互呼應，這種手法在語音學稱為「諧主元音」（assonance）。以〈四季相思〉來看，「春到」對「秋宵」，「夏日」對「冬天」，每段後半前兩字是同韻母的「縹緻」、「對面」、「全是」、「小飲」，以規律性的相對位置打造出韻律感。[6]

這位詞人且對韻母陰陽、與鼻音帶來的感傷氛圍特別敏銳。前述的〈一個紅蛋〉中，半數的句子選用了陽聲韻（鼻音韻尾）作結，在細聽詞意之前，迎面而來的是鬱悶辛酸的氣息。語音上的精心設計，讓李臨秋作品不只看表面字意，更有特別的音聲效果。

在始政四十週年臺灣萬國博覽會上，古倫美亞公司特別選了五張唱片作為「餘興歌曲」，現場銷售，包含四首流行歌曲，陳君玉的〈夜開花〉，李臨秋的〈一身輕〉、〈我愛你〉與〈你害我〉。[7]最後兩首曲名連續唸起來像是繞口令的歌曲，曲調和伴奏悠揚好聽，唱來更是響亮，反覆多次的「我愛你，我愛你」和「我害你，我害你」惹人注意，在鬧哄哄的場館裡一定效果

極佳。

〈我愛你〉置入了「家庭圓滿」的藏頭詩，〈我害你〉則是散文與韻文交錯、文言音（如落霞飛雁、斷、見、獨）與白話音配句：

落霞飛雁留月影，悽慘害伊斷腸聲，
見景傷情頭殼痛，你害我，你害我，害阮獨情即歹命。

每段歌詞都有反覆插入的「你害我，你害我」，沒有押韻，聲音上的突兀讓人特別注意這幾個字。強調什麼呢？全曲開頭的「落霞飛雁」是雙主語複句，[8]呼應「伊」和「阮」、「你」和「我」兩組主詞。而發音上，臺語的「愛」與「害」韻母相同，可以互換，點明了兩曲間對位式的呼應——口裡唱著「你害我」，心裡想著的是「我愛你」，期盼〈我愛你〉開頭所指「家和萬事都如意，卡好雲開見月圓」。

姑且不論聽眾是否能深究隱藏的資訊，李臨秋的歌詞從文字到聲音都是立體而富情趣的。他重視文字的優雅，[9]白話文與文言音混用，[10]就連「歹勢」這麼口語化的日常用字，在〈望春風〉裡面畫龍點睛的展現少女臉紅心跳的羞澀姿態。他以文詞繪織出視覺上的美感，動感又含蓄。最能凸顯李臨秋寫作高度與風範的，是他對音聲韻律與響度的敏銳，細膩的織構出以聲音記憶為中心，畫面記憶與文字記憶錦上添花的鮮明風格。

3-10 抒情的商業節奏：周添旺

> 月色照在三線路，風吹微微，等待的人那未來。
>
> 心內真可疑，想不出彼個人，啊，怨嘆的月暝。

—— 〈月夜愁〉，純純演唱，周添旺詞，鄧雨賢曲，1933 年古倫美亞唱片

第二任古倫美亞文藝部長

周添旺（1911-1988）生於臺北艋舺，從私塾先生學過漢文，後入日新公學校與成淵中學，是日治時期極少數兩手開弓、詞曲兼作的創作者，雖然以戰前作品而言，他的文字能力遠超過音樂能力太多。周添旺長年任古倫美亞文藝部長，作品幾乎都為古倫美亞而寫，薪水穩定，與其他創作者作品散見各處，面對以稿費維生的困難，有雲泥之別。

1933 年 11 月，周添旺的〈月夜愁〉熱賣，當時他還不是編制內的專屬人員，[1]次年陳君玉離職後，非專任創作者的周添旺居然以空降部隊之姿接任文藝部長，顯然他的才華讓主事者在短時間內就寄與厚望。

第三章 創作者：商業、創意與藝文責任之間的拔河

在周添旺規劃下，1934年秋天灌錄的作品中，包含他寫的〈雨夜花〉，還有陳君玉與高金福合作的「三花鼓」市場反應甚佳，在多家唱片搶攻市場的時刻，維持了古倫美亞的榮景。他也挖掘了多位男女歌手，可惜無一能像唱紅他的〈月夜愁〉、〈雨夜花〉那樣優異的演唱者了。

日常的抒情

在周添旺以〈月夜愁〉、〈河邊春夢〉的新風格歌詞大受歡迎前，最紅的流行歌曲是把劇情濃縮在歌詞中的敘事歌曲，以電影主題曲為代表。不過，從「敘事」轉向「言情」的方向，並非由周添旺獨力開拓，[2]由錄音編號檢視，這時期逸出敘事風格之軌道的抒情詞作，至少包括李臨秋〈你害我〉、陳君玉〈想要彈像調〉、廖漢臣〈琴韻〉等。公允地說，不少作詞者也同步摸索，但無疑周添旺的文字最為突出。

從結果看來，身為有權力分配工作的文藝部長，周添旺讓擅長此道的李臨秋繼續負責電影主題曲，[3]他自己專心於抒情長短句的寫作。周添旺的筆法不若李臨秋精雕細琢，對陳君玉針砭時事的作風也沒有興趣，他的文辭平實無華，口語化的心情表達易聽易懂，毫不迂迴。讓他一步就揚名立萬的〈月夜愁〉就是絕佳例子。

周添旺大方的使用重複句，善用淺白文句製造出溫潤的音律性，早期歌曲如〈雨夜花〉：

雨夜花，雨夜花，受風雨吹落地。無人看見，每日怨嗟，花謝落土不再回。

中期歌曲如〈風微微〉：

Viva-tonal Columbia Grafonola

80295A

Viva-tonal Columbia like life itself

80295A

流行歌　花前夜曲

〔周添旺作詞並作曲〕
〔奥　山　配　樂〕

（1）
花也已經開　怎樣罩獨阮一个

未得相像一蕊花

受着人看顧

唱　純純

奏樂　古倫美亞管絃樂團

八〇二九五

A

（2）
離開着真遠　阮塊思念的故鄉

受着一片的烏雲

迷着阮目睭

（3）
花也已經開　怎樣罩獨阮一个

未得爽快來等待

快樂的春天

（4）
想着心也酸　吞見園內的夜景

受月照着的花欉

都也真冷靜

古倫美亞留聲機唱片工廠

古倫美亞留聲機唱片工廠

◎〈花前夜曲〉為少數周添旺自己包辦詞曲的作品，戰後改名為〈花也已經開〉繼續傳唱。

哥哥啊！你看咧，東平的月，噯唷！親像為咱出上天。

晚期歌曲如〈春宵夢〉：

春宵夢，春宵夢，日日相同，呆夢誰人放。
不離想思巷，較想也是苦痛，較夢也是袂輕鬆。

周添旺以臺語白話文作到了極俗以至於雅，不禁讓人想起 1917 年胡適在〈文學改良芻議〉提出的主張：「須言之有物、不模仿古人、須講求文法、不作無病之呻吟、務去濫調套語、不用典、不講對仗、不避俗字俗語」。[4]除了「不無病呻吟」這一點是悲傷或歡愉的情歌都逃不掉的誘惑之外，周添旺符合了其餘的標準。

不同於李臨秋說書式的故事加點評，也異於熱衷新文學的陳君玉那樣慣用意象傳遞訊息，周添旺偶而置入故事片段是為凸顯心情，比如〈滿面春風〉：

又攔一日，佮伊行入，一間小茶房，雙人對坐滿面春風，咖啡味清香，
彼一日，也有講起，結婚的事項，乎阮一時想著歹勢，見笑面遂紅。

他走的是情感抒發路線，不八股也不說教，帶有新時代的浪漫吸引力。

形式上，周添旺不只寫長短句，有七言四句如〈情炎的愛〉：

我想永久的情人，可惜伊欲離身邊。雖然運命不從人，心情猶原不打緊。

也有五字八句如〈河邊春夢〉：

河邊春風寒，怎麼阮孤單，仰頭一個看，幸福人作伴。

還有形式上少見的四字句〈碎心花〉：

含帶香味，花紅葉青，引阮心內，思念當時。

一樣少見的口白與演唱穿插而成的〈純情夜曲〉：

（唱）恩愛一盡來放離，子又細漢袂曉悲。
（唸）噫！子兒，你爸爸離開咱母子已經有三年……

這些歌曲沒有環境或事件的設定，架空在具體事物之上，歌詞情境可以放入不同年代、背景、地點都無妨，商品性格比陳君玉、李臨秋的歌詞都更加強烈，點出了周添旺作品與陳君玉、李臨秋及當年許多歌詞創作者的關鍵差異。換言之，歌曲主人公面目模糊，歌曲只專注於風花雪月，資本主義取代了任何符號秩序。

當然，品味會改變，今日我們已很少借花月表露情感，但周添旺藉由人物的扁平化，沒有實質物件，沒有情節發展，只有心情碎片，聽眾對號入座的可能性最大化，也讓作品流傳無礙，

放在任何環境幾乎都避開了政治不正確的問題。

　　〈月夜愁〉是超越同時代的優秀作品，其餘創作者仍在努力釐清傳統的敘事歌、民謠與流行音樂的風格與形式差異時，周添旺已找到不拘泥用字的寫意手法，成功發展出去脈絡化、情節抽象的抒情歌詞，以臺灣流行歌曲的進程來看，非常前衛。在這個意義上，〈月夜愁〉比任何一首戰前流行歌都更具歷史份量。

想要寫像調

　　戰後，周添旺繼續活躍於音樂與電影產業，並以文字和音樂喚起大眾對於日治時期流行歌曲的注意。由於天后級歌手純純、創作者如鄧雨賢與王福都逝世於二戰末期，許多史

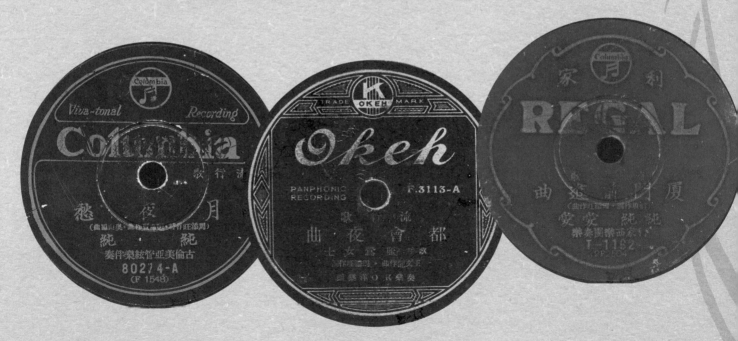

◎ 1934 年接任古倫美亞文藝部長的周添旺，戰前作品大半都在自家公司發表，外加數首奧稽流行歌。

料隨戰爭與改朝換代化為烏有，周添旺與其妻簡月娥（歌手愛愛）的現身說法，是引導許多人了解流行音樂源頭的重要憑據。逝世前一年，周添旺企劃並編輯的《創作臺語流行歌史》唱片出版，選了 35 首日治時期民謠與流行歌，他的作品就佔了近三分之一，多過李臨秋，也多過詞作量多質佳又受歡迎的陳達儒。[5]

　　再早一些，1968 年，周添旺編寫了麗鳴唱片發行的《臺語歌曲三十五年史》黑膠唱片，介紹了 18 首日治時期歌曲，由多位歌手翻唱，其中包含一首號稱是他 1939 年發表的歌詞創作〈單思調〉。[6]實際上，〈單思調〉這個曲名是陳君玉創作的另一首歌曲，是〈望春風〉唱片的另一面，周添旺找人重新唱的〈單思調〉與陳君玉的〈想要彈像調〉原詞部分相同。1992 年，鳳飛飛出版了《想要彈同調》專輯，同名主打歌以過去被埋沒的好歌之姿出現，歌詞與《臺語歌曲三十五年史》中的〈單思調〉相同，以「單思調」三字作結。

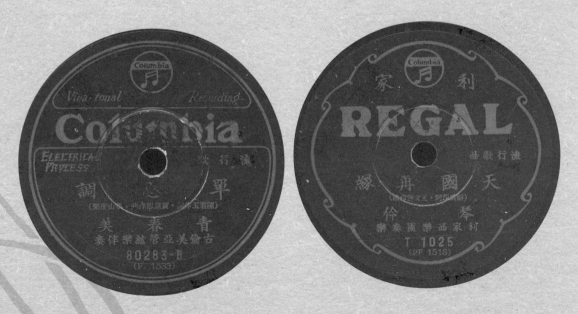

◎片心清楚記載了〈單思調〉為陳君玉詞作，而〈天國再緣〉的寫作與發表時間皆與周添旺宣稱的有出入。

啟人疑竇的公案不只這一樁。韶琅作詞、王文龍作曲、純純演唱的〈天國再緣〉，[7]曾被文史工作者記錄為周添旺取材自 1937 年的殉情悲劇，寫下詞曲的創作。[8]唱片收藏家林太崴也曾經在田野調查的過程中，看過周添旺的〈天國再緣〉的歌詞手稿原件上，確實記載這首歌的詞曲都是由他所寫。難道韶琅和王文龍都是周添旺的筆名？

韶琅這個名字相當特殊，在戰前唱片片心上不只出現一次，黑利家發行的新歌劇與勸世笑話都有他擔綱演出的記載。古倫美亞唱片公司員工王維錦在訪談中表示，韶琅唱片裡的聲音並非周添旺，而是另有其人。[9]而〈天國再緣〉中，戀人表達死後再續前緣的歌詞，應是來自日本松竹映画出品的《天国に結ぶ恋》，故事原型的社會事件和電影上映的年份皆為 1932 年，[10]並非周添旺手稿所寫的 1937 年。更重要的是，這個曲調雖然標明是王文龍所寫，但與中國勝利唱片發行的黎錦暉創作〈求愛秘訣〉幾乎相同。〈求愛秘訣〉灌錄於 1930 年，同一批出產的唱片最晚也在 1933 年 5 月進入臺灣，[11]我們可以推測，王文龍與韶琅合作寫出〈天國再緣〉是聽到〈求愛秘訣〉的唱片後加以改編，並在 1933 年 8 至 9 月間在東京完成灌唱。最重要的是，〈天國再緣〉1935 年就已問世，無論如何都是不能從尚未發生的 1937 年自殺事件得到靈感的。

縱然周添旺在戰後對於自己的貢獻很可能言過其實，但是我們回顧戰前眾多創作，在抒情達意的能力上，周添旺確實有過人之處。他謹慎嘗試不同的形式，以嫻熟淺白的文字傾吐心懷，不著痕跡的鋪陳歌曲內在的情感節奏，包裝出商業機制底下，能讓最多人共鳴的浪漫歌詞。

3-11　技藝超群的後發寫手：陳達儒

我君離開千里遠，放阮冷淡守家門，未食未睏腳手軟，暝日思君心酸酸。

—〈心酸酸〉，秀鑾演唱，陳達儒詞，姚讚福曲，1936 年勝利唱片

隻手撐起半邊天的後起之秀

陳達儒（1917-1992）是作品數量高居戰前第一的作詞者，1935 年才開筆，卻勝過陳君玉、李臨秋、周添旺，有歌詞單或唱片出土的陳達儒戰前流行歌曲，約有近 70 首。他如同超級金曲製造機，許多在今日仍廣為演唱。

這位現身時年僅 19 歲，文風卻予人完熟之感，戰局上的遲到猶如利器，不必開墾前無古人的流行歌詞，可就現有的歌詞文化挖深或修整。光是 1936 年，陳達儒就為勝利密集寫出近 20 支歌曲，在勝利唱片以「漢式小曲」讓古倫美亞與其他公司花谷失色、難以招架的時候，幾乎以一己之力引領勝利叱吒風雲。

陳達儒本名陳發生，臺北艋舺人，曾習漢文訓詁三年，受鄉土文學與話文論戰影響開始創作。

A

彼時約束啊双人無失信
近來言語啊遂來無信憑
冷淡態度親像無要無緊
你敢是！你敢是！尋着新愛人
啊！阮不知啦阮不知啦總無放舊去尋新

B

近來講話啊大聲小聲應
春情戀夢啊漸々變無親
不明不白因何僥心反面
你敢是！你敢是！尋着新愛人
啊！阮不知啦阮不知啦總無放舊去尋新

C

春天花蕊啊為春開了盡
十八少年啊為你用心神
怎樣這欵全無同情憐憫
你敢是！你敢是！尋着新愛人
啊！阮不知啦阮不知啦總無放舊去尋新

特30006

◎陳達儒寫出名作〈阮不知啦〉時雖然年輕，卻已能描寫出情感中的刻骨銘心。

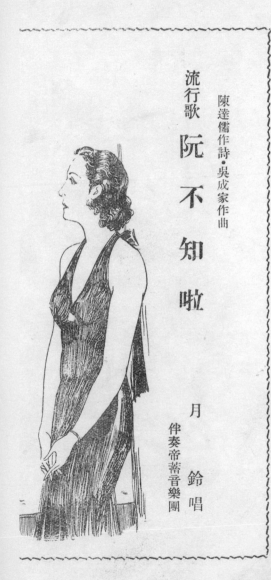

流行歌 阮不知啦

陳達儒作詩・吳成家作曲

月鈴 唱

伴奏帝蓄音樂團

[1] 1935 年，與陳君玉、陳秋霖、蘇桐、陳水柳、林綿隆等人共同創設臺灣新東洋樂研究會，進行傳統樂器改良，並嘗試結合南管音樂與爵士樂。[2] 同年陳達儒進入勝利唱片，戰前詞作高達三分之二是由勝利發行。陳君玉執掌日東文藝部長後，詞作也交由陳達儒來寫。1938 年，陳達儒曾短暫任帝蓄文藝部主任，但在唱片產業完全停擺前，又回鍋為勝利寫詞。

陳達儒的文風與勝利以漢式新小曲為中心的路線相當合拍。他對於形式的創新沒有興趣，關注的是文字保持鮮活又平易近人，配上洋樂或漢樂效果都很好。

最熱賣之作為早期作品〈心酸酸〉。乍看不過七言四句，難道是靠曲調受歡迎？不然。陳達儒精於提煉口語詞彙，尋常字眼都有新滋味，情境生動自然，聽眾容易同理歌詞主人翁心事，這首〈心酸酸〉能夠成為日治時期銷量最多的唱片，其來有自。

成效斐然的金曲套路

與李臨秋一樣，陳達儒也是以電影主題曲站穩腳步的。只是年輕的陳達儒不那麼說教，寫了五首就轉向一般流行歌曲，從此都由他自己決定歌曲題旨。

他第一首走紅的作品為〈夜來香〉：

夜來香，夜來香，四季花開等露水。
隨時開，隨時墜，可恨風雨，夜夜來亂推。

明明與其他人寫的歌詞一樣是在哀嘆命運，陳達儒的文字清新樸直，刻劃出鮮明的心理狀態。全曲就那麼一句簡單旋律不斷重複，歌詞與委婉曲折的歌仔調氣味同聲一氣。

〈夜來香〉為我們揭露了陳達儒寫詞的兩個公式。首先是字數，〈三線路〉、〈心驚驚〉、暢銷曲〈窓邊小曲〉與〈白牡丹〉都用了「三、三、七」的格式。其次是每段開頭重複曲名或主題，繞著中心概念衍伸大約三段歌詞。比如〈搭心君〉三段起始皆為「相思搭心君，搭心君啊」，〈三線路〉各段以「三線路」開頭，然後接「草青青」、「月圓圓」、「風微微」，〈柳樹影〉則是「河岸邊」之後接「柳樹影」、「柳樹叢」、「柳樹枝」。聚焦於單一事物降低了意象的複雜度，多角度的描寫也讓歌詞更立體，有助聽眾記憶，也讓寫作速度加快。

〈夜來香〉沒有人稱代名詞，卻與「阮」來「君」去的歌詞一樣能勾引人進入敘事者處境，陳達儒偶爾會這樣借景物吐露心聲。另外一些作品卻可說是以「你」與「我」為歌曲中心，而且廣受喜愛。最著名的，包括〈桃花鄉〉：

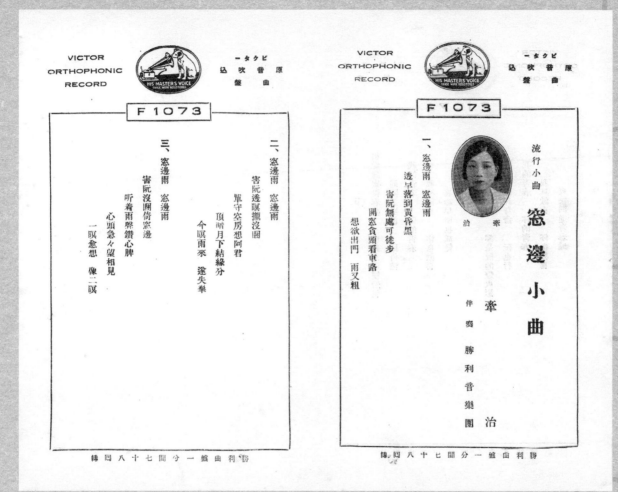

◎佳作數量多的陳達儒，很懂得用平實卻有韻律感的文字，讓歌詞本身的音樂性在譜曲前先唱出歌。

桃花鄉，桃花鄉是戀愛地，我比蝴蝶，妹妹來比桃花。

雙腳行齊齊，我的心肝，你的心肝，愛在心底，愛在心底。

　　不同年份的〈戀愛快車〉、〈鴛鴦夢〉都與這首的格式很像，「我愛爾，我也愛爾」或「我妹妹，好哥哥」都是男女一人一句對唱，是名副其實的談情說愛。這樣的「你情我願」也是其中一條金曲公式。

　　另一種公式是句中添加感嘆語氣，常置於段落後半。帝蓄唱片名作〈阮不知啦〉是如此，前述〈柳樹影〉亦然，〈欲怎樣〉也是這樣：

稀微無伴暗暗想，想起當初，快樂來自由。

啊！今日那這款，欲怎樣啊！暝日為君心憂憂。

　　上述公式還可以結合運用，比如〈白牡丹〉：

白牡丹，笑哎哎，嬌嬌含蕊等親君。

無憂愁，無怨恨，單守花園一枝春。

啊！單守花園一枝春。

　　〈白牡丹〉一如其他作品，有對仗，重複用字多，語感卻不落俗套。這首詞也是個好例子，呈現出陳達儒習於代女性之口，建構出固守傳統價值觀的性別秩序。比如以「嬌嬌含蕊」描述春情蕩漾且富媚態，以「無憂愁、無怨恨」表述安分穩定之姿，以「單守花園一枝春」和「不

◎陳達儒與秀鑾有許多精彩的合作，〈心酸酸〉、〈雙雁影〉、〈送出帆〉、〈心驚驚〉到1940年的〈青春嶺〉，族繁不及備載。

愿旋枝出牆圍」宣示守貞，以「無嫌早、無嫌慢」表示初熟，而「甘愿絣君插花瓶」帶有再明白不過的性暗示。

題旨的多變與多元

值得注意的是，同樣寫愛情，陳達儒能寫的悲苦情歌，〈心酸酸〉、〈悲戀的酒杯〉、〈日日春〉、〈送出帆〉大受歡迎，其樂融融的〈白牡丹〉、〈我的青春〉、〈青春嶺〉、〈桃花鄉〉一樣獲得熱烈迴響。[3]

他也會嘗試少見主題，比如內心戲極多的〈心驚驚〉：

偷找哥，驚人知，偷開後門走出，呀！驚驚在心內。
越前後，看東西，心肝披搏彩呀。

顧影自憐的〈鏡中人〉：

只有鏡中人啊，是阮知已，見面想同想，啼同啼，隨阮哀嘆青春時。

寫實繪就農民殷勤與辛勞的日東唱片〈農村曲〉：

透早就出門，天色漸漸光，受苦無人問，行到田中央。
屈在田中央，為著顧三噹，顧三噹，不驚田水冷霜霜。

也有極少數為政治服務的「愛國流行歌」，比如在他擔任帝蓄文藝部長所寫的〈東亞行進曲〉：

打倒不義，打倒碧眼奴……
平和！平和！咱是東洋人，合該建設，東亞平和土。

該曲文字空泛，絲毫看不出細膩巧思。帝蓄唱片歌曲也在這首推出之後邁入尾聲。

此後，陳達儒又回到勝利，1939 年大部分皆是感傷悲秋的情歌，1940 年卻反過來，作品清一色是歡快昂揚的男歡女愛。是想以歌曲提振精神，或在規避苦情可能引發的政治聯想？我只看得出，他的歌詞與往昔一樣，「自由」與「蝴蝶」撲朔迷離的閃爍在花叢歌間：

蝴蝶賞花成雙對，花腳自由亂亂飛。（〈青春嶺〉）
萬靈歸巢，迎蝶相作伴，自由天地，合唱戀愛歌。（〈天清清〉）

在小情小愛掩蓋之下，詞人心之嚮往，昭然若揭。

陳達儒是個值得深入分析的優秀詞人。他用大白話寫作，從不流於庸俗平淡，各類主題都有別出心裁的佳作。他登場時間晚，敏銳地以前人基礎上發展出自己的格局，不落入李臨秋的雕章鏤句，但畫面夠豐富，又不若陳君玉抽象雜蕪，懂得敘事也懂言情，也巧妙避開了周添旺傷春悲秋的感傷路線，姿態一貫風雅。整體論之，陳達儒在寫作上的面向、層次、肌理最豐富，格局也最高，早年作品既已如此，晚年獲得首屆金曲獎特別獎得主是實至名歸。

3-12　早期作詞者：林清月、若夢、張雲山人

春花新開，風花無情，想著歸人拋了愛，是不該，再重戀。
離開愛人，落伍失戀，時常哀怨出鄉關，亦不顧，或感嘆。

──〈情春〉，梅英演唱，若夢詞，王文龍曲，1933 年黑利家唱片

林清月流行歌詞中的舊式風塵美學

　　包含流行歌詞在內的作品大量出現在《風月報》系統，也寫了百餘首閩南語歌謠的林清月，
是且醫且歌、愛歌成癖的知名大稻埕醫生。過去，流行音樂研究先是在文學與歷史領域受到關
注，研究者過去會把林清月視作流行歌詞的奠基者，相當合理。[1]不過，以年代看來，這個說法
卻有極大漏洞。

　　林清月寫下的流行歌詞中，發行上市者 13 首，且部分未有唱片或歌詞單出土。歌詞以 1933
年〈老青春〉（CD 第 7 首）為始，最多集中在 1934 年，1935 年僅零星幾首，之後就不再有
流行歌詞創作了。他在《風月報》發表詞作是在 1935 至 1941 年間，而專書《仿詞體之流行歌》
戰後才出版。多有文章指出他的文學理論為流行音樂帶來衝擊，在他發表前，陳君玉、若夢與
張雲山人等人早已反覆測試長短句，努力突破傳統文言語法，且以唱片形式流通市面了。亦有

說他指導過李臨秋，帶來寫作上的影響，此立論的前提是李臨秋僅小學畢業程度，[2]這是以訛傳訛。也就是說，往昔研究稱林清月是流行音樂從古典語言（七言四句）轉向語體話（長短句）的橋樑，是需要商榷的。

林清月的歌詞充斥傳統風流消遣，以他在勝利的第一首詞作〈月夜遊賞〉（CD第9首）為例：

> 小船結紅灯，載著現代的西施，滿船花粉味，隨風吹到滿江邊。
> 吹來到面味真香，風來美娘面紅紅，全是風流人，也想欲遊江。

此曲旋律洋溢著西洋歌劇詠嘆調的風格，被學者王櫻芬視為臺灣最早的藝術歌曲，[3]歌詞反映臺灣文人喜好邀藝旦登舟彈唱的餘興文化，美人伴遊，宴飲奏樂。[4]這些都是常民無法領略的情趣，再厲害都只能鴨子聽雷。

這類主題中最受歡迎的〈老青春〉，[5]恐怕不是對老男人追求年輕女性產生共鳴，而是太過滑稽而感到新鮮吧。

> 查某笑到腸肚究，伊某罵伊老不修，因為愛卜好看相，即著剃到光溜溜。
> 出門香水直直噴，無毛也愛抹香油，食老驚了無人摸，暝日那裝那响場。

另一類歌詞是純粹的勸善說理，比如勉人孝順的〈父母勞碌〉，或者安慰失敗者的〈酸喃甜〉，皆未捕捉到流行唱片得以深入人心的竅門。他在流行音樂的參與有形無體，是清楚的事實。

第三章　創作者：商業、創意與藝文責任之間的拔河

VICTOR
ORTHOPHONIC
RECORD

HIS MASTER'S VOICE

ビクター原盤吹込曲

F1013-A

賴氏碧霞

勸孝歌

林清月作詞
陳清銀作曲

父母勞碌

唱
賴氏碧霞

伴奏
日本ビクタ一管絃樂團

(★印無吹込)

父母勞碌歌序

竊想自有天地以來、人類不歷此徑路而生存者無之、爲人父母而不嘗此勞苦者亦無之、修行隱遁之士固在例外、邇來文明還、度日之術日艱、必須研究簡易生活之道、以減少人生日常之勞苦、始見家庭平和、幸福由此而生、如不然、生活難、面多有兒女累、勞碌無寧日、世之父母、其不冀者幾希矣。

日本ビクター盤曲一分間七十八同轉

◎以流行歌曲來説，林清月的用字和口吻不夠通俗，不太符商業市場的需求。

這並非是在貶低喜愛民間文學的林清月在閩南語歌謠上的貢獻，而是民謠的採集創作與流行音樂有根本上的不同，不應混為一談。作為懸壺濟世的名醫，他置入流行歌曲的詞作主題，是他個人與所屬階層喜好的消費遊戲，對於大眾而言，不過是讓人開眼界的風流韻事。

張雲山人的身分之謎

以〈臺北行進曲〉歌詞為人所知的張雲山人，詞作僅 6 首，但是往昔的流行音樂史幾乎全都提到過。這就讓人對他的身分格外的好奇，有研究者推測張雲山人是李臨秋的別號，雖然缺乏直接證據，但李臨秋跟寫下〈新嘆煙花〉、〈戒嫖歌〉的張雲山人一樣喜愛美酒與粉味，用詞也類似，且張雲山人在李臨秋開始執筆之後就消失了，不無可能是從筆名「恢復」原名。[6]我也曾經如此以為。

細察之下，張雲山人在 1932 年消失後，1933 年冒出頭來的作詞者多不勝數。以錄音時間看，張雲山人最後作品灌唱後，繼之錄音的是陳君玉流行歌〈毛斷相褒〉、林清月山歌戲〈樵牧閒話〉，若以時間可銜接為由，而認定是李臨秋，太過武斷了。

張雲山人的詞作都是同一批錄音，〈燒酒是淚抑是吐氣〉是日本電影主題歌按原詞譯寫而來，〈戒嫖歌〉是〔雪梅思君〕調子填詞，〈烏貓新婦〉與反面〈掛名夫妻〉共用的曲調可能是日本音頭，〈臺北行進曲〉旋律散發和風，而〈新嘆煙花〉來自中國〔孟姜女〕調，以上便是張雲山人的所有詞作。同批錄音也有新創詞曲，但是張雲山人一致都取現成曲調來填詞，這與李臨秋戰前作品清一色是先寫出詞、才交給作曲者譜曲的創作習慣，背道而馳。

從文字風格來說，李臨秋偶有諷刺、也暗示性事，但文雅隱晦得多，張雲山人卻是戲謔尖酸。

〈戒嫖歌〉直白到近乎粗魯的地步：

論起迌迌只大志，花宮查某那妖精，裝恰一個真縹緻，憨查埔，就相爭。
陽精被伊採離離，家火開恰無半絲，傳染梅毒也淋病，遇著人頭殼舉不起。

〈烏貓新婦〉則是：

查甫朋友行過去，叫阮真正帶念（大粒），恁是男女而授受不親……
應答不時咳咳嗽，叫阮頭鬃就緊勒，許菢頭鬃真正若猴……[7]

　　而〈臺北進行曲〉用上巨量時興詞彙以建構城市意象，寫遍噴水池、電火、跳舞俱樂部、寫眞和電話，彷彿現代名詞大放送，暗藏若有似無的輕蔑。李臨秋的戰前詞作卻未對現代娛樂產

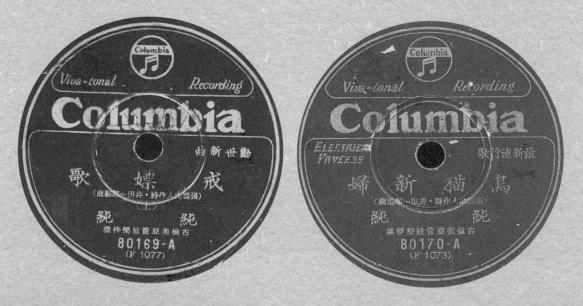

◎有人推測〈戒嫖歌〉和〈烏貓新婦〉作詞者張雲山人是李臨秋，但此一說法缺乏具體證據，旁證又更薄弱。

生如此濃烈的興趣或反感，就算是以都會生活為主題的歌曲亦然。倘若說李臨秋擅以烏貓烏狗勾勒摩登男女，故〈烏貓新婦〉就是李臨秋作品，[8]那又更牽強，歌仔戲藝人汪思明屢屢談論烏貓烏狗，若夢、曹鶴亭、在東等也有類似用法，烏貓烏狗並非任何人的專利。

更重要的是，李臨秋從起頭就愛用的藏頭詩與聲韻設計，在張雲山人的歌詞中完全看不到。要讓張雲山人等於李臨秋，需要更充足的證據，才能填補這兩個名字中間的巨大斷裂。

透過與李臨秋的比較，映照出流行音樂未定型前，張雲山人藉由依附舊曲調，展露他直接明快的文字調性，對傳統娛樂文化如煙花場所充滿複雜情緒，也對現代娛樂與婚戀作出深沉的譏諷與批判，從出土唱片數量看來，他的唱片當年應該風行一時。這樣一位性格強烈的創作者究竟是誰，是目前難以解開的謎團之一。

帶著話文運動包袱的若夢

唱片片心最早標註出的流行歌作詞者，是張雲山人與若夢。若夢姓周，是陳君玉在臺北的印刷廠同事，寫了至少 10 首歌詞，作品在 1932 和 1933 年進了三次古倫美亞錄音室，歌曲幾乎都是純純演唱，包含了清香首次以「純純」為名出唱片時唱的〈想見伊的影〉。

〈想見伊的影〉與〈燒酒是淚抑是吐氣〉共用相同曲調，若夢改換歌曲意涵、填上新詞。此曲發行後，刊在致力將臺語文字化的文學雜誌《南音》上，總共用上三個「臺灣話文新字」。[9]與〈想見伊的影〉同時灌錄的還有〈女性新風景〉，歌詞也有新造字，比如喨、嫐、媿厎，都是臺灣的閩南語方言字。可是一年多後，他的〈戀愛的路上〉歌詞展現了不同的語調和用詞，可以清晰辨識出中國流行歌曲創作者黎錦暉筆下的〈愛情大減價〉：[10]

Viva-tonal **Columbia** Grafonola

80297 B　(4)

(B)

邊　目眶紅喉滿嘟　有个等有个去　有个我　有

快々趕緊來　機會不可失

个尾　自由掛牌區　戀愛大擴張　愛情大減價

某　相招緊來　噴水池邊笑科目箭笑微々　苦無

時　手牽手戀愛戲　有个等有个去　有个我　有

公園內好景緻　野草間花開齊備　黃昏時查脯婆

快々趕緊來　機會不可失

个尾　自由掛牌區　戀愛大擴張　愛情大減價

行發司公片唱機唱亞美倫古

(3)　80297 B

Viva-tonal **Columbia** Grafonola

(A)

流行歌

戀愛的路上

若夢作
周旺作詞
中野配樂

唱　純純

奏樂　古倫美亞管絃樂團

公園內百花開　花蕊樹葉生真媚　黃昏時查脯婆

某　散步歸陣　涼亭樹脚交頭婴邏笑嘻嘻　籠笆

行發司公片唱機唱亞美倫古

◎若夢〈戀愛的路上〉曲中的場景，與在中國出版數十冊歌本的黎錦暉筆下約會情節十分類似，尤其與〈愛情大減價〉歌詞更有雷同處。

公園內，百花香，紅紅紫紫，好花齊放。（黎錦暉〈愛情大減價〉）

公園內，百花開，花蕊樹葉生真媿。（若夢〈戀愛的路上〉）

愛情大減價，本店早開張，機會不可失，公園逛一場……遊園趕快來！

（黎錦暉〈愛情大減價〉）

自由掛牌區，戀愛大擴張，愛情大減價，快快趕緊來，機會不可失！

（若夢〈戀愛的路上〉）

若夢另一首〈結婚進行曲〉中，他以批判「父母替子亂主充」開篇，以「戀愛發生結夫妻」結尾，呼應的是黎錦暉在 1929 年出版的曲譜〈文明結婚〉，該曲先貶「婚姻作主都仗爹娘」、後褒「要做夫妻要先有愛情」。黎錦暉喜愛諷刺一見鍾情與拜金女，[11]而若夢的〈女性新風景〉正是在譏酸外表新潮，其實是為了找到歸宿而言行虛偽的女子。〈姊妹心〉裡面，描述年輕女性的美貌美姿的用語，還有鼓勵讀書、提倡跳舞的概念，全都有黎錦暉的身影。

不難想像，若夢可能常接觸臺灣文學雜誌與中國的最新讀物，是思想時髦的前衛青年。耐人尋味的是，若夢賣得最好的作品，是以復古又摻點摩登的〈情春〉。這首臺語文言歌詞會紅並不奇怪，臺語文裡素來不存在的「愛情大減價」這類詞語不過是噱頭，要像打開流行歌曲大門的〈桃花泣血記〉、〈倡門賢母的歌〉新舊摻雜的調性，才能為更摩登的歌曲鋪路。

周若夢短暫的創作生涯中，嘗試運用臺灣白話文與中國白話文，游移在守舊與創新之間。更熱衷話文運動的廖漢臣、蔡德音、趙櫪馬從文學界陸續踏入作詞者行列，一樣走上這條不太受市場歡迎的路線，而若夢尚未找到可行之道，就已消失流行樂壇了。

3-13 落入凡間的文藝青年：廖漢臣、蔡德音、趙櫪馬

其一須有反映作者眼前事實並脫離去舊歌一切的形式的束縛！

其二雖取材於過去，也著立在現代人的立腳點描寫！

——毓文，〈新歌的創作要明白時代的課題〉，《先發部隊》，1934 年 7 月 15 日

從純文學到通俗歌詞

本文的三位主角都是文學界的活躍分子。他們在藝文界走得很近，一同參與籌組臺灣文藝協會、臺灣文藝聯盟、臺灣歌人協會等，三人的文學作品也都可以在臺灣文藝協會的機關刊物上看到。他們與流行音樂密切互動的時間，約在 1933 至 1937 年之間，既要創作、要籌辦組織、還要謀生，滿懷遠大抱負。

筆名毓文的廖漢臣（1912-1980），以文瀾之名發表流行詞作，共約 8 首。他是三人中評論與辯論文章最多的，寫詩也寫小說，文章散見《先發部隊》、《第一線》、《臺灣文藝》、《臺灣新文學》。[1]

蔡德音（1910-1994）流行歌作品至少 15 首，他原名蔡天來，字建華，[2]在廈門居住過兩年，北京話流利，翻譯過日文劇本，也寫詩和小說，曾演出臺灣鳳毛麟角的電影《怪紳士》。進入流行音樂產業之後寫詞、寫曲也唱歌，唱臺語歌曲時用蔡德音為名，唱中國歌則用蔡建華，是個才華洋溢的人物。

趙櫪馬（1912-1938）至少有 18 首流行歌詞，本名趙啟明，筆名有蘭谷、木馬櫪，參與編輯左翼刊物《赤道》、《洪水》、《反普特刊》，發表過多篇描述童養媳、屠戶等中下階層艱辛生活的小說，因此他在 1934 年跳入流行音樂界主導泰平唱片的創作，想必是欲借流行歌曲之力，普及民眾啟蒙教育，深化社會關懷。[3]

這三位跨界文青理念一致地站在反對鄉土文學與臺灣話文那一方，認為臺灣話尚不成熟，用臺灣的語言寫文學是「閉文守戶」，[4]而且會縮限文學內容，以擁有臺灣作品為滿足，導致故步自封。[5]可是當流行音樂蓬勃發展，他們紛紛投身臺灣話的歌詞創作，此舉代表的是信念變質嗎？

表面上看來，當年臺灣話文與中國白話文兩方爭執不下的，是文字問題，然而兩方文章一樣摻雜中臺日三種語彙，雙方雖努力用自己提倡的語言應戰，但駁雜程度不相上下，彼此也都可讀通，文字本身的歧異不大。實際上，中國白話文方反對的並非臺灣文學自身，而是立場上望向未來或回首過去；一旦退縮到臺灣話文之內，形同文化上鎖國，會切斷現代化知識的來源。[6]

這樣說起來，廖漢臣、蔡德音、趙櫪馬在論戰方酣時投入臺語歌詞創作，並不是自我主張的修正或妥協，而是實踐。[7]再加上廖漢臣認為歌詞寫作是文學的一種，[8] 他把流行音樂納入文學的大旗之下。

了解這些，我們就能明白廖漢臣一邊參與歌詞寫作，一邊在文學雜誌上指責唱片界沿襲了等

第三章　創作者：商業、創意與藝文責任之間的拔河

「舊歌」的弊端，如取材侷限愛情，缺乏深刻描寫，臺灣話文字用法不當又陳腐。在他的信念中，流行歌曲可以引領大眾摒棄落後、遲滯不前的舊思想與舊事物，朝向進步的文明，而這樣的展望正是出於中國白話文派對於現代性的嚮往。

廖漢臣和蔡德音的第一批錄音作品

廖漢臣作品不多，他和蔡德音最早的流行歌詞皆由歌手青春美、純純和林氏好錄唱。以廖漢臣自己不久後定下的標準來看，〈琴韻〉力求內容深刻，擺脫了傳統形式的束縛，不拘於愛情題旨：**9**

琴聲響，春風吹，聽來聲悲聲，

愁無限，推不去，目屎流，滿胸膛。

蔡德音早期作品比較特別，〈紅鶯之鳴〉和〈珈琲！珈琲！〉都是填詞，〈算命先生〉等4首都只標明他改編詞，未寫出曲從何來。曲調來源可能為日本的〈珈琲！珈琲！〉，廖漢臣認為是「描寫陶醉於物質文明的

◎蔡德音才情高，創作外也唱歌，又跨足多種文藝領域。

近代人的心理」的「好榜樣」，但又缺乏深刻性，使人「不明其立腳點在哪裡」。

　　燒酒咖啡滿庭香，紅燈綠燈照花窗，

　　美人肉白酒色紅，痴呆不醉是誰人。

　　珈琲！珈琲！痴呆不醉是誰人。[10]

　　〈紅鶯之鳴〉來自〔蘇武牧羊〕調改編的〈慰問〉，出自黎錦暉創作的第一齣兒童歌舞劇《麻雀與小孩》，極受兒童喜愛，在蔡德音改編時，已印到第 16 版了。[11]〈慰問〉曲調按照劇情發展鋪陳，而蔡德音「編作」的詞曲僅在附點或裝飾音細節略有不同。[12]歌詞部分，〈紅鶯之鳴〉藉由對愛人訴說心事的語調，強力批判「文明的戀愛」：

　　說起文明的戀愛，不過也是作買賣，

　　有錢即來買，無錢太，汙辱女性用錢來強買。

　　肉慾滿了後哇，即時不揪睬。

　　咱兩人的愛，誰人來破壞，對現代咱著取何態度才應該？

　　蔡德音的詞作幾乎都押韻，唱來順口。這裡的「愛情」不只是沉醉於花前月下，還有對群體命運、對社會文化的深刻反思。

　　〈算命先生〉是蔡德音把原曲〈瞎子瞎算命〉算命師空口說白話的醜態，逐字「翻譯」成臺語。他並未固守原句韻母與字數，綜合了北京話與臺語的韻腳，更求用字的活靈活現。比如騙局拆

穿時，「先生聽見面隨黑，三步大蛙作二步」比「算命先生聽見了，連忙起身往處跑」兼顧動作、表情、速度感與滑稽感，並且改單人演唱為輪唱，成了一齣生猛的唇槍舌戰。

這幾曲展示了蔡德音對語言的掌握。唱片上市短短兩個月內，〈紅鶯之鳴〉和唱片背面的〈跳舞時代〉賣了一兩萬張。[13]

趙櫪馬的N種浪漫

1934 年 4 月，泰平文藝部推出了第一批在趙櫪馬與作曲家陳運旺共同主持推出的作品，創作者眾，作品旨趣多變。趙櫪馬自己寫了至少 6 首詞，其中〈大家來吃酒〉是他少數的臺灣話文寫作：

來來來來，大家吃酒，歸堆大聲唉，管伊南北還東西，

大家吃酒、吃酒、吃酒，兄弟姊妹啊！酒杯高高舉起來。

該曲比李臨秋的〈無醉不歸〉「朋友叫來坐歸排，飲酒元是爽快代」更早一年發行，且更豪放不羈。

同時推出的〈愛的勝利〉的風格在流行歌曲中也相當少見，內容與「愛」無涉，渴求的是「勝利」：

黑雲飛開，日頭光炙炙，相共牽手，向前大步去…

進！進！進！去過快樂日子。

這麼精神抖擻的敘事口吻，陳運旺配上的曲調居然不走進行曲套路，而是較為昂揚的抒情歌曲，相當奇特。同年他在勝利唱片發表的〈黎明〉與這首歌詞的意象很相似，「日頭刻刻出天邊」，不知是否是在賣稿維生之下產生的成品呢？

次年，泰平把品牌名稱更改為「Taihei」，繼續由趙櫪馬與陳運旺共同主持，[14]並發行了幾張新唱片。其中一曲為〈街頭的流浪〉，反映的失業問題踩到日本政府敏感的神經，成了臺灣唱片史上第一首禁歌，只得以趙櫪馬寫的〈別時的路〉取代那一面唱片。[15]趙櫪馬也發表了為中國電影《啼笑姻緣》寫的主題歌歌詞，這也是他唯一一首為宣傳電影的創作：

往事宛然在夢中，可憐因愛為憂傷，人面不知何處去，

呀，桃花依舊笑春風。

◎趙櫪馬雖然在思想上對於封建社會有強烈反感，但他有不少歌詞卻有明顯的擬古仿舊質感。

這不是趙櫪馬首次寫出纏綿文字，這樣的風格偶爾就會出現在他的作品中。仔細觀察，可以發現他這一年的流行歌詞似乎刻意避開臺語專用語彙，讓他的用字遣詞從臺灣人自以為是、卻摻雜臺語和日語的中國白話文，更靠近真正的中國白話文了，乃至有鴛鴦蝴蝶派的味道。

趙櫪馬最初的詞作，泰平的〈水鄉之夜〉「糖甜蜜甘，相共唱歌」活潑恣意，最後寫的日東〈暝深深〉「尋好夢，夢難成，衾寒枕又冷」宛如閨怨詩。在越來越濃的復古情調中，詞人以26歲的年紀告別塵世。

蔡德音與廖漢臣的中晚期作品

1934年7月，《先發部隊》發行，經費來源包括蔡德音向博友樂唱片招募的廣告費用，由朱點人與蔡德音負責審查小說和戲劇稿件，由郭秋生和廖漢臣審查理論部分，可見他們被公認是這些領域的佼佼者。[16]廖漢臣發表了評論文章，接著寫下〈悲戀的歌〉，內容卻是他的新文章中大力反對的愛情主題。他最後交給古倫美亞和泰平的歌曲都以情傷為主題，比如〈望歸舟〉「昔日恩愛若作夢，你今放阮孤單人」，此後再無流行歌詞作品，是個矛盾的結束。

《先發部隊》也登出了蔡德音和他的夫人林月珠合譯之日本作家山本有三的獨幕悲劇劇本〈慈母溺嬰兒〉，這也成了蔡德音的歌詞素材，至少發表了三曲以悲悽的母子情為主題，其中〈慈母溺嬰兒〉、〈夢愛兒〉皆直接把無奈殺嬰的劇情轉為歌詞：

將你餓死我又成，才著抱你過山嶺，夢中夢見你的影，夢中聽見你的聲。

（文瀾作詞 周添旺作曲）

流行歌

悲戀的歌

純 純

古倫美亞樂團奏樂

（一）
阮來見你心歡喜
你去紆阮暗傷悲
正望愛情會含蕊
無疑永遠花袂開

（二）
阮來想要你做伴
你去放撤阮孤單
自想都無做按盡
強要離開無乾活

（三）
阮來望要快成双
你去放阮孤單人
舊時溫愛那做夢
甜蜜生活一場空

（80352）

◎推崇中國白話文、反對流行歌耽陷情愛主題的廖文瀾，至終還是以臺灣白話文寫出了情傷心事。

（〈夢愛兒〉）

文字以傷痛抒懷的口吻，包裝對於不公義的吶喊，只有在泰平才能出版。

1939 年 5 月，古倫美亞最後一批唱片在東京灌錄，蔡德音的〈晚秋嘆〉由純純演唱，同年由紅利家上市。

身軀在路頭，心肝在阮家，看著暗那到，目屎雙港流。

此時流行歌曲創作已近尾聲，三位的歌詞創作竟不約而同的走回形式保守、愛情主旨的路上，也都寫出不少臺灣話文歌詞。他們帶著使命投入流行歌詞創作，所關切的「時代的課題」顯然與大眾的日常生活遙遙相對。文學家就算贏得筆戰，商業機制也不見得同意，有守舊氣息的臺灣話文或崇尚新鮮潮流的中國話文，哪一方成功在流行音樂攻城掠地呢？從幾位文藝青年筆下流行歌曲的市場反應來看，答案呼之欲出。

第四章

音樂：臺灣情調
的種種可能

戰前臺灣流行音樂讀本

戀愛却無分國境，做人著愛學文明。

——〈青春怨〉，愛卿、省三演唱，詞曲作者未標示，1933 年古倫美亞唱片

對現代，咱著取何態度才應該？

——〈紅鶯之鳴〉，林氏好演唱，德音編作詞曲，1933 年古倫美亞唱片

自成一類的口水歌

1933 年，臺灣流行歌壇出現了一位名為愛卿的雙聲道女歌手，雖然名不見經傳，但是技巧細膩老練。半年內，愛卿連續發行了流行歌〈青春怨〉、諷刺流行歌〈毛斷相褒〉，還用官話唱了流行小曲〈蓮英嘆世〉（CD 第 5 首）。

聽眾一定不難發現，愛卿的嗓音令人有種莫名的熟悉感，似曾相識的應該還有這三首歌的曲調。

〈青春怨〉來自被視為中國第一首流行歌曲的〈毛毛雨〉，〈蓮英嘆世〉的旋律是該時中國與臺灣極受歡迎的〔孟姜女〕調，與臺灣各地流行的〈五更鼓〉、〔宜蘭酒令調〕系出同源，[1]而〈毛斷相褒〉調寄〈美哉中華〉，是清末最流行的俗曲之一〔八段錦〕填詞而成。[2]

愛卿演唱這些歌曲的時刻，流行歌曲市場剛萌芽，唱片產業還抓不準聽眾喜好。古倫美亞把腦筋動到文化背景接近的中國通俗音樂，看看有沒有機會再次複製〈桃花泣血記〉（CD 第 2 首）歌曲先走紅、唱片跟著熱賣的成功模式。

不過，古倫美亞拿舊曲調填上新詞給歌手重新演唱的作法，已經行之有年了。古倫美亞專屬歌手劉清香當然身負重任，在〈桃花泣血記〉前，她陸續唱了：

■　原曲為日本民謠的〈草津節〉同名歌曲

■　原曲應為日本民謠填新詞的〈烏貓新婦〉

■　在日本創下銷售紀錄的電影插曲〈酒は泪か溜息か〉的兩個版本，〈燒酒是淚也是吐氣〉和〈想見伊的影〉

■　原曲為日本流行歌曲〈嘆きの夜曲〉的〈去了的夜曲〉和原曲為日本流行歌曲〈ザッツ・オー・ケー〉的〈That's Ok！〉

■　在臺灣流傳普遍的〔國慶調〕填新詞的〈戒嫖歌〉

■　在臺灣流傳普遍的〔孟姜女調〕填新詞的〈思想情人〉，在黑利家以藝名梅英演唱。[3]

1933 年出現的愛卿，其實就是清香繼純純、梅英之後的下一個藝名。姑且不論聽眾是否能敏銳地從歌聲辨識出歌手，藝名的區分引導我們理解，就算是同一個演唱者，「高濃度中國成分歌曲」是被唱片公司設定為一個重要音樂類型，是給歌手的不同「分身」演唱的。顯而易見，愛卿棲身的音樂產業對於選歌重錄的概念，與九十年後的我們差距甚大。

自 1929 年古倫美亞開始經營，直到所有唱片公司停止活動，舊調重唱的唱片數量龐大，唱片片心上約有三種「創作者」的寫法：

1. 冒名頂替。知名創作者如陳秋霖、王福、周添旺、王文龍、蔡德音等都有這個狀況。他們有時會在名字後加上「編作」代表不是自己的作品，除了陳秋霖是取材日本，其他通常都是取材中國。

2. 寫「文藝部作曲」。

3. 完全不標明。

看起來，唱片公司有著讓這些外來歌曲無痕融入本地流行歌曲的企圖。

而聽起來，音樂元素紛雜不一，透露出當時唱片公司對於「毛斷」(modern)、現代的流行歌曲聽起來該是什麼聲音，大感困擾。這樣的情境下，翻唱有多個顯而易見的好處，包括在創作人才庫形成之前供應人力，節省成本，也不難在一時半刻間帶來可觀的銷售量，又可為外來企業探尋出聽眾愛好，作為往後發行的參考。

傳統民歌小曲配西洋音樂的便宜作法

以最廣泛的標準來看，讓舊曲調面目一新的演唱都可視作翻唱，不同的時間有不同的需求和作法。

一開始，只有「傳統民歌小曲配西洋音樂」一種翻唱模式，時間為 1929 至 1931 年。這種「混搭」在後人看來是稀鬆平常，但對當時懵懂的音樂產業來說，表演者要與西洋樂團共同演出，是很大的挑戰。

Viva-tonal Columbia Gra fonola

80214A

流行歌　青春怨　八○二一四 AB

愛卿
省三
楊琴提琴月琴伴奏

上

1
人生相似一孤船
孤船破了閣再補
朝朝暮暮水上遊
人若死了萬事休

2
月白風清欲斷腸
戀愛第一情為重
無限悲愁在心中
造物弄人大可傷

3
花前月下流目屎
禮敎束縛正界害
青春過了不再來
壓迫子兒大不諧

4
天公眞正創治人
有人全無想別項
新舊思想無相同
子兒愛嫁有錢人

◎從〈青春怨〉歌詞單上，完全看不出曲調即是中國流行音樂的開山之作〈毛毛雨〉。愛卿（純純）的版本為抒情慢板，聲調中的涼冷十分貼切歌詞中的萬般無奈。

哥倫美亞唱機唱片公司發行

回溯到 1914 年、1926 年唱片公司二度耕耘臺灣市場時，錄音對於演唱的藝人來說，就是帶著熟悉的歌、合作已久的樂師，一起對著器材演出。而今，要讓經典樂曲進一步有「摩登」感，最方便有效的方式，不是讓歌手唱新歌新腔、新調新詞，而是以爵士樂隊或管弦樂團取代全部或部分漢樂樂師。這個舉動帶來的改變，無法從片心上的樂種分類如「小曲」、「流行小曲」看出端倪，但音感越好的歌手越能自發性的重新定位所唱出的音律，曲調也很可能會按照西樂範式產生微妙且不可逆轉的蛻化，而新鮮生猛的聲響衝擊更讓歌曲憑添前所未有的「現代感」。

古倫美亞開創此一風潮之先河，技高膽大的藝旦秋蟾是主要表演者。改良鷹標也加入出版陣容，包含〈雪梅思君〉，鶴標、華壽篤也跟風推出了傳統民歌小曲配西洋音樂，但品質和市場反應都不佳。值得注意的是改良鷹標在 1931 年推出的 54 張唱片，非常積極的推敲「流行歌」的內涵，號稱「流行歌」的分為以下三類：

1. 老歌新唱的洋漢樂器合奏：〈哭五更〉、〈跪某歌〉
2. 老歌新唱的洋樂合奏：〈五更思君〉、〈五更思想〉
3. 全新詞曲創作的洋樂合奏：〈烏貓行進曲〉與〈毛斷女〉

六曲的共通點除了唱片片心標出「流行歌」，也都寫著伴奏者為「臺灣イーグル（Eagle）管弦樂團」，此外相異處遠多於相同處，不禁讓人揣測，唱片公司的用意或許在於亂槍打鳥，看看哪種「流行歌」能擄獲聽眾的芳心吧！

有趣的是，這批唱片中最轟動的是不叫作「流行歌」的〈雪梅思君〉，而被叫作「流行歌」的全都不流行，顯見改良鷹標雖然搶先推出流行歌，卻還是在霧裡看花，尚未抓住「流行」的浪潮。這個以「翻唱音樂」為主的階段，音樂的獨特處僅僅建立於「洋樂伴奏」這個作法，可

是洋樂器演奏的常不是西洋和聲，而是漢樂的同音齊奏，配上木魚或鑼鼓來數拍點，算不上爵士樂、古典樂、軍樂，充其量只能說是一種「速成式」的現代聲響。

老歌翻出新花樣

這一批改良鷹標的出品還翻唱了幾張黎錦暉的中國唱片，也有舊曲調填上新詞，只是都不叫「流行歌」，看來改良鷹標自身對這個名詞的定義還不是很有把握。不過短短兩三年後，在古倫美亞主導下，「老歌新唱詞」與「外來流行歌曲唱舊詞或新詞」這兩種方式就成為主流。就在〈桃花泣血記〉出現的前後兩年，誠然可謂翻唱盛世，某種程度可說是借用了曲牌體傳統，保留原調樂句的再創作，至少有 45 面這樣的作品。如〔八段錦〕、〔百家春〕、〔太湖船〕、〔鳳陽歌〕等配上各有巧妙的洋樂、漢樂、混合伴奏，語言有臺語、官話、北京話，還有多樣的歌詞主題、文字風格、發聲方式、演唱者背景，交織出看似復古，卻是推陳出新的聽覺饗宴。

流行音樂萌芽的頭幾年，翻唱自中國通俗曲調的唱片不少，用北京話唱的黎錦暉作品是最多的。這位在中國的教育界與大眾音樂文化點燃聽覺美學革命的音樂家，對臺灣的影響無疑是被低估了。光是 1931 年，市面上至少 14 面他的歌曲流通，這些大方借用與改竄的翻唱之作全未標出作者姓名，也未必承襲價值觀和音樂元素，因此並非在跨海向這位「中國流行歌曲之父」致敬，只能說他的歌曲在臺灣確有一定市場；十年算下來，每 21 面流行唱片就有一面是黎錦暉的創作。只可惜，不是每個歌手都唱得像林氏好〈落花流水〉那麼流暢，或像秋蟾忠於原版，古倫美亞專唱黎錦暉歌曲的廈門歌手宋麗華拍點凌亂無章，乾扁歌聲唱的是「毛毛以，下個不疼」（毛毛雨，下個不停），而改良鷹標負責唱黎錦暉歌曲的宋劍峰口氣僵硬，且多次嚴重失

誤，慘不忍聽。但持平來說，改寫黎錦暉歌詞的曲子如〈紅鶯之鳴〉、〈算命先生〉、〈青春怨〉都比原唱細膩，也精準的展示了新語境的文化偏好。

1933年後，古倫美亞的舊曲新唱顯著減少。泰平唱片暫時接手這個工作，或許銷路不如預期，發行一批後就無下文了。若是以摸索風格為存在目的，翻唱不管再怎麼動聽，畢竟只是階段性任務而已。

變形的外來曲調

當創作流行歌的樣貌越來越穩定，老歌新唱自然相對減少，1935年後翻唱歌曲數量銳減。除了先前幾種組合，此刻對於原曲調的處理更加洗練，甚至提升到另一個層次。

古倫美亞改寫樂曲的手法有所進化，號稱由王文龍作曲的〈嘆恨薄情女〉與〈天國再緣〉，是由黎錦暉創作的〈夜來香〉與〈求愛祕訣〉脫胎換骨而來，以細部修整扭轉色調，讓有稜有角的樂句溫婉了起來。傳統曲調部分，〈五更譜〉是少有的華爾滋版本〔孟姜女調〕，原曲為〈By The Waters of Minnetonka〉的〈河畔宵曲〉也從爵士狐步，轉身跳起輕柔的圓舞曲。

◎上海勝利唱片上市後，不忘進口到臺灣。《臺灣新民報》的廣告可看見多首黎錦暉歌曲，可解釋臺灣流行歌不時選用黎錦暉歌曲填上新詞來演唱的現象。

歌舞曲

鳳陽花鼓

麗韻華女士唱

古倫美亞樂團奏樂

Columbia

（80359）

（2）

Columbia

（一）

說鳳陽　道鳳陽　鳳陽本是好地方

自從出了朱帝々　十年倒有九年荒

大戶人家改行業　小戶人家賣兒郎

奴家沒有兒郎賣　身背花鼓走街坊

（二）

說鳳陽　道鳳陽　鳳陽年々遭災殃

堤塌不修河水漲　田園萬里變汪洋

多少人家葬魚腹　多少人家沒衣裳

奴家爲着三餐飯　身背花鼓走四方

註（第一節再唱一次）

（80359）

◎古倫美亞專唱黎錦暉歌曲的麗韻華，其演唱幾無技巧或音色可言，是否僅因當時能操用北京話的臺灣人不多，而讓她灌音呢？

說到底，古倫美亞作出的只是還不賴的翻唱曲，真正懂得讓舊旋律晉級為「新品種」祕訣的，是主打漢式新小曲的勝利唱片。勝利擅長於重新剪裁、提煉、組合黎錦暉的歌曲，結果令人驚豔，包括原為〈舞伴之歌〉的〈戀愛風〉，原為〈桃花江〉的〈桃花鄉〉，原為〈特別快車〉的〈戀愛快車〉等，勝利大刀闊斧的刪汰了粗糙感、重複風格、堆砌的詞藻樂句，去蕪存菁後，轉化為貼近大眾品味的作品。

　　不得不提的尚有沉寂多年的日本曲調，順著皇民化運動的情勢，堂而皇之的再次進入流行音樂中。東亞唱片以東亞、帝蓄兩品牌響應，〈夜半的酒場〉、〈有汝就有我〉和〈憂國花〉都來自日本流行歌曲填上新詞。其中〈憂國花〉假愛情之名、行愛國之實，多了原曲〈ゴンドラの唄〉沒有的從軍與戰爭的氣味。東亞唱片發行了這三首歌曲後，戰前的日本曲調就告一段落了，但唱片業還沒畫上休止符──此時勝利尚未以擅長的重塑手法，推出上海來的〈何日君再來〉與〈新毛毛雨〉翻唱曲呢！

老調重彈背後的音樂價值觀

　　翻唱歌曲在戰前流行音樂的角色，遠比過往認為的重要太多了，流行歌總數約四分之一為老歌新唱。跨海而來的歌曲，是有時間差的移地商品，越晚的翻唱變化幅度越大，需要更細緻的編寫技術。翻唱曲的改編方式不斷突破，成為臺灣唱片摸索新聲音路徑之時的參照、靈感與刺激，在不變與變之間抉擇與判斷，吸納吞吐到流行音樂中，成為更豐富的「自己的聲音」。

　　可以說，流行唱片作為從歐美到日本、再到臺灣的越洋技術與新興商品，本地聽眾聽來聽去聽了許多口水歌，而且歌曲來源相當侷限。這就揭示了，臺灣聽眾在文化商品以全球為市場的

年代裡，仍然維持封閉性的音樂美學，大部分唱片公司的出版方針採取同質性高、走向保守的樂風，盡量降低外來音樂元素的衝擊性，風格上也避免太過刺激，溫雅、惆悵乃至黯淡都不要緊。

　　進一步說，從哪裡取材，代表的是音樂的供給端對於聽眾的的身分認同、價值觀與聽覺品味的揣測。這就不同於前一章說的，是否選擇「中國話文」象徵的是對現代化知識的態度，而是更本能的聽覺習慣、也以順耳與否為考量的聽覺喜好。就在流行音樂成形之際，古倫美亞交由歌手重新詮釋的老調子，主要來自臺灣聽眾最「應該」熟悉的「母國」日本，以及最「可能」熟悉的「祖國」中國。結果如何呢？

　　古倫美亞把〈草津節〉、〈燒酒是淚也是吐氣〉等唱片推到臺灣市場，自此不再重蹈覆轍，1932 年之後源自日本曲的唱片寥寥可數，〈臺北行進曲〉與〈女性新風景〉這類日本風味編曲的新創作歌曲也如曇花一現，不難推測出聽眾對於東洋調子有多冷淡。

　　令人玩味的是，如此實況，仍阻止不了後人把日本當成流行音樂的養分來源。這是至今重要的幾位戰前流行音樂研究者立論所在，包括認為流行歌曲的兩個源頭為日本主導下的「臺灣新民謠」與臺灣傳統民謠，[4]或者認為臺灣唱片界與日本、中國的流行文化保持「等距」關係。[5]這些觀點忽略了日本和中國的影響會隨著市場反應而時移勢易的，並且每次錄音、每批發行都在調整方向。

　　計算起來，如果加總填上新詞的歌曲，日本不但不是臺灣流行音樂最大的外來曲調供應地，而翻唱中國創作歌曲和民歌舊調的近八十首，日本翻唱曲的數量不到中國翻唱曲的四分之一，絕非雙源頭、兩方均分的音樂生態。

再對照唱片進口的狀況，一年進入臺灣市場的日本唱片有近五千種，每種平均賣出 52.5 張，中國唱片只有 50 種，平均賣出 106.6 張，相較之下中國唱片選擇不多，若想聽日本情調歌曲，直接買日本唱片即可。[6]在這樣的前提下，如果唱片公司明知道臺灣的流行音樂聽眾對日本民謠與流行歌翻唱興趣缺缺，卻堅持把東洋氣息融入流行音樂的聽覺風景之中，硬要把不是日本的調子扭出日本味，該怎麼做？這就是接下來要談的，流行歌曲最茂盛的日本風味來自「編曲」。

◎〈何日君再來〉也有戰前臺灣版。王福刪剪樂句過後，曲子變得不太一樣，秀鑾唱來柔情萬丈，明日天涯。

F 1075

流行歌 桃 花 鄉

王福齡 曲
秀巒 詞

（A）

桃花鄉　桃花鄉是戀愛地
我比蝴蝶　妹々來比桃花
双々行齊々　我的心肝　你的心肝
愛在心底　愛在心底　愛是寶貝
我的希望　只有妹々
啊！
桃花鄉是戀愛地
我比蝴蝶　妹々來比桃花

（B）

桃花鄉　桃花鄉是戀愛城
滿面春風　双々合唱歌聲
春風吹入城　我的心肝　你的心肝
心肝按定　心肝按定　相愛相痛
永遠甜蜜　有妹有兄
啊！
桃花鄉是戀愛城
滿面春風　双々合唱歌聲

◎漢式五聲音階寫成的〈桃花江〉在臺灣被改編為〈桃花鄉〉，精簡後更加好記，演唱風格脫離原曲，唱出了新局面。

4-2 古倫美亞編曲者與日本式西洋音樂

……海角到天邊，尋找靈感新口味

——〈放浪的歌〉，小紅演唱，在東詞，快齋曲，1934 年泰平唱片

被輕忽的編曲工作

如果說，大眾習慣看待流行歌曲的方式，有神化詞曲創作者之嫌，那麼編曲者的地位就是被弱化了。錄音時代，剎那即永恆，流行音樂無法不插電、不錄音而存在，聲響是有整體性的，編曲者、詞曲作者、演唱者在音樂表現上是相互倚賴、密不可分的。

好的編曲為旋律線條帶來畫龍點睛之妙，壞的編曲會把一首好歌毀掉。在歌手還沒開口演唱詞曲，響起的前奏要是無法勾引人舒張耳朵，這張曲盤幾乎就算是失敗了。詞曲被創作出來，僅僅是歌曲製造過程的第一步，演唱是對詞曲的詮釋，編曲也是。

編曲者在拿到詞曲後，配上演唱時的伴奏，還要編寫前奏、多節間奏、尾奏，用各種樂器設

計出的音樂情調展現出獨特的解讀與再創造，為歌詞與曲調賦予具體的意境，為歌手設定基本風格。流行的流行歌曲數量若偏低，詞曲作者有責任，詮釋的演唱者也有責任，編曲家同樣難辭其咎。

戰前流行歌中，漢樂器伴奏是由樂師與作曲者負責，西樂器伴奏的編曲部分可能出自本地音樂人之手，只是無記名。[1]比如鄧雨賢在文聲寫的作品，王雲峯的部分作品如〈異鄉夜月〉亦然，這類作曲者自行編曲的數量很少，和聲與管弦樂配器能力也相對薄弱，遠不及日本編曲者。也就是說，後世傳唱的「曠世名曲」，都是在日本編曲者——奧山貞吉、井田一郎、仁木他喜雄、江口夜詩、服部良一——的生花妙筆之下，產出天字號第一版，這就讓深淺不一的日本風味，強力又幽微的滲入聽覺景觀之中。

只是，幕前的歌手消失令人懷念，幕後的詞曲作者晚景淒涼還會引人唏噓，唯有不引人注意的編曲者沒有明星光環，來去不留痕跡。這些隱身幕後的幕後人物，給了粉墨登場的主角們發光發熱的背景氛圍，也為聽眾提供了愛戀這些歌曲最充足的理由。可惜的是，大多數的愛樂人連一個編曲者的名字都叫不出來，是編曲者的重要性不足掛齒呢，或是唱片公司從頭就有意淡化編曲者在臺灣流行唱片中的角色？

無論答案是什麼，要完整梳理音樂，就不能不探討編曲者究竟是用了什麼材料，來為詞曲添上了日之丸般的白底紅點，繡花滾邊的每個細節都散發出東洋味。

奧山貞吉與其編曲風格

在絕大部分的日治時期唱片公司都直接省略編曲者的狀況下，要了解編曲工作，近半數流行

唱片標出編曲者姓名的古倫美亞是最好的觀察樣本，又以在日本與臺灣均居編曲數量之冠的奧山貞吉（1887-1956）為甚。

　　臺灣流行歌曲創作者的飄洋過海頂多是到中國和日本，奧山的遠行是踏上文化差異性更劇烈之處，恰恰反映出，編曲能夠帶領聽眾抵達比詞曲更遠的遠方。當他從東洋音樂學校（今東京音樂大學）畢業時，錄取了一份非常罕見的工作：大型郵輪「地洋丸」特聘的波多野樂團單簧管樂手。他在遠洋航線上演奏進行曲、芭蕾舞曲與歌劇樂曲，在美國下船後學習最新的跳舞音樂和散拍爵士（Ragtime）。[2]

　　學院派的古典音樂訓練背景，加上兩年跑船生涯第一手接觸的爵士風味，讓奧山在 1932 年成為古倫美亞專屬編曲者，[3]日本、臺灣和朝鮮發行的流行唱片也都倚重他的編曲，很可能也是為最多首滿洲國的軍歌、政治歌曲、娛樂歌曲編曲的音樂家。一直到終戰，他的作品幾乎全由古倫美亞發行，臺灣唱片的編曲數量難以掌握，但可知的日本編曲應該超過七百首，創作歌曲至少 41 首，包括賣座不錯的電影主題曲〈沓掛小唄〉，還親自指揮了數十首歌曲。

　　倘若古倫美亞曾經起心動念想把哪個編曲者塑造成明星，非奧山貞吉莫屬。雙方簽下專屬合約的那年發生的兩件大事，可以證明這個說法。其一為古倫美亞把已經走紅、掛著「票房保證」的〈桃花泣血記〉（CD 第 2 首）交到奧山手中，他的名字從此留在颳起全臺流行歌風潮的第一張唱片上了。另一件事是，該公司仿照幾年前臺灣總督府藉慶祝天皇登基之名，主辦徵選「臺灣の歌」，[4]推出了 10 首「新民謠」和 2 首童謠，奧山肩負最多首編曲工作，包括〈大稻堤（原文用字，應為大稻埕）小夜曲〉、〈台北小唄〉和〈基隆セレナーデ（Serenade，小夜曲）〉。[5]這些洋溢濃稠和風的日文歌曲與臺灣的關聯，僅有硬套上的臺灣地名，此外詞曲編唱全都由日

本人包辦，是殖民母國自我耽溺的「南方風情」。

　　比起其他編曲者，奧山作品的爵士味單薄得多。他在爵士樂起源國學到的散拍爵士，在和聲系統上與純正的爵士樂不太一樣，反而近於古典音樂。他的日本作品有兩種主要路線，一種是恣意展露東洋風情，另一種是歐洲浪漫派晚期小品。後者可以在臺灣的洋樂歌仔戲一探究竟，他拿出古典樂浪漫樂派風格，把大眾熟悉的歌仔調妝點得鮮活，完成度極高。以〈陳三設計為奴〉唱片為例（CD 第 21 首），由三個角色輪唱的〔留傘背調〕出自《陳三五娘》劇目，奧山為躍動的歌唱旋律設計了活潑唧溜的前奏，以及妙趣橫生的音樂答句，細緻而耐聽。這樣的作品不但讓傳統歌仔戲觀眾領略到洋樂出色的表現能力，有助歌仔戲的精緻化，對於古典樂愛好者而言，也可能成為接觸歌仔戲的橋梁。臺灣草根的庶民樂種在他手下與外來文化同步呼吸，成為生命力旺盛的融合體，洋樂歌仔戲可說是他最優異的臺灣作品。

　　相較之下，奧山編曲的臺灣流行音樂卻顯得水準參差不齊。大多時候他打的是中規中矩的安全牌，對於以和諧聲響作出情緒張力興致缺缺。像〈紅鶯之鳴〉這類和聲絢爛的管弦樂頗少見，更常使用扁平空洞的音效，偏好以單一和弦維持大片段落。這樣的作法，就像火車窗外的風景全都是草原，再青翠悅人，感官也會疲乏。

　　再說，他收起了大部分配器技巧，淺薄樂聲讓悲傷的歌詞顯得空疏味淡，不甚平衡的聲部在過大的空間感中嗡嗡作響，配色單調，層次感薄弱。他在日本唱片中流暢飽滿的樂思不見了，取而代之的是制式化的爵士大樂隊（Big Band）風格，與簡化的「蹦、恰、蹦、恰」節奏模式，這很可能參考了越洋而來的現成搖擺樂樂譜（charts），律動感匠氣十足。

　　唯一能解釋臺日作品品質落差的理由，是奧山貞吉的日本唱片把民族樂風和西洋古典樂風切

　　　　　　　　　　　　　　第四章　音樂：臺灣情調的種種可能

割開來，同一首編曲盡量擇一使用，但他為臺灣編的曲卻把兩者混為一體，越靠近太平洋戰爭，東洋味越欲蓋彌彰。

臺灣曲調，日本情調

耐人尋味的是，眾多編曲者無一踏上過這塊南方土地，在想像中，為素未謀面的臺灣大眾編出適合他們的數百首管弦樂合奏。

與奧山貞吉一樣造訪過歐美的唱片編曲者很少，不管是井田一郎、仁木他喜雄、江口夜詩、或稍晚的服部良一等等，都是在日本成長與接受教育。他們的古典樂與爵士樂能力養成，來自於原生地對遙遠文化的模仿。他們對臺灣的認識混雜著口耳相傳和想像，對臺灣的耳朵來說，東洋風味與西洋樂器都是陌生的異文化。這些編曲的核心特徵，就是和洋折衷底下撲鼻而來的日本氣息。

偶有作曲者以ヨナ抜き短音階（去除四、七音的日本小音階）創作歌曲，比如姚讚福的〈夜半的大稻埕〉（CD 第 19 首），前奏一下，大稻埕恍然成了日本街景。但是這種狀況不多，編曲者最擅長的，其實是用西洋樂器扭轉歌曲旋律中內建的漢樂韻味，外加東洋特徵強烈的音效。

諸多手法中，用木魚或梆子添加東方情致是最便宜的捷徑，而以高音線條對上負責和弦與拍點的中低音，是編曲者們廣泛使用的配置，反覆不斷的舞曲節奏照著固定模式向前行駛，顯得連綿邐迤。井田一郎的樂思細緻，〈懺悔的歌〉、〈臺北行進曲〉都是爵士味淡薄的爵士樂，可惜不到一年就從臺灣市場消失。仁木他喜雄動靜分明，為博友樂編的作品比古倫美亞更多，〈跳舞時代〉（CD 第 8 首）恣情搖擺，〈望春風〉從配器音色到句法語調都滿懷清寂羞澀之感。

最晚加入編曲行列的服部良一追求多變的音樂風格，泰平唱片在 1934 年聘請他成為專屬作曲家，[6]臺灣唱片首次出現的探戈節奏〈獨傷心〉，[7]很可能就是他的作品。

這些編曲者的臺灣和日本作品之間的落差，跟奧山貞吉的狀況如出一轍，臺灣編曲中的古典樂風比起他們的日本作品是稀釋過的，慵懶的爵士樂齊步走成了有稜有角的附點、排好隊連發的三連音，和聲也規矩拘謹，立正站好。流行音樂被興致勃勃的東洋味佔領，歌曲曲調原有的漢樂如今面目模糊，纏綿的韻味被漂洗得清淡如水。

現代性與軍國主義

這些在編曲中流淌著日本風情的流行樂，很可能為許多臺灣人帶來最貼近歐洲古典樂與美洲爵士樂的嶄新聽覺經驗。不過這些用洋樂團演出的洋腔曲目，是透過東洋傳聲筒聽見的西洋，東洋口音極重。

倘若西洋音樂代表的是現代性，那麼日本人消化與詮釋過的西洋音樂只能說是「二手」現代性，是經過日本審美標準篩揀、裁汰而成的「文明」。臺灣大眾聆聽的，是匆忙趕上現代性的日本文化，是幾經轉手的西洋文化之日版複製品。

對廣大庶民來說，洋樂太遙遠了。就如歌名原本是「文明女」的〈跳舞時代〉中，大喇喇的歌詞唱道「舊慣是怎樣，新慣到底是啥款」，就算日本音樂家竄改了西洋語法，大眾也無所謂，他們的聽覺焦點，是旋律怎麼唱，用什麼腔調來唱。但是這卻很可能是日本編曲家最少注意的：不管誰開口唱歌，編曲從來不曾體現臺灣歌手的個別特質。

對於僅在想像中接觸臺灣的編曲者來說，臺灣只是一個空洞的填充格，可以自行放入個人喜

好，因此大部分作品都掌握不了臺灣風情。在臺灣賣座極差的「新民謠」系列唱片，[8]除了一曲本地的〔五更鼓調〕之外，全都是原汁原味的日本歌，早已證明古倫美亞並非真心想聆聽臺灣發出的聲音。我們因而再次確認，像是捨秋蟾而培植清香／純純成為流行歌手等等的市場策略，仰賴的不只是聽覺，還有計算。

及至大亞細亞主義把臺灣推到皇民化政策底下，皇土上的人民必須強化「國民意識」，以建立光榮的南進基地時，編曲者原本就對臺灣採取單向道「只說／唱不聽」模式，如今更是毫無遮掩地把臺灣曲調寫成日本歌了。在這個意義上，西洋樂器只是日本音樂家手上的工具而已。

太平洋戰爭越發炙熱之際，這些音樂家再怎麼戀慕西洋音樂，也不能容許讓所謂「文明」之聲妨礙軍國殖民法西斯理念，殖民地流行唱片的編曲不可能不被時局波及。古倫美亞公司以副牌紅利家發行的最後一張唱片中，〈春春謠〉兩次間奏主旋律，是由夏威夷吉他、薩克斯風等樂器輪流演出的〈望春風〉旋律，漢樂韻味被抹除的乾乾淨淨，挪出空間讓仁木他喜雄塑造的東洋風情淋漓盡致的展現。

如此情勢下，最重要的流行歌手怎麼回應呢？純純並未順沿著樂器搭出的布景，唱出日本情趣，她愴烈的哭腔早已婉轉地鑽入骨子裡，歌仔韻以更幽微巧妙的方式存在，以細而不弱、尖而不銳的嗓音，以柔克剛的與整個配樂拉鋸抗衡。何其諷刺，最具代表性的流行歌手正是在和風走到最鼎盛時，詮釋能力達到了最高的音樂完成度。

無可否認，日本編曲者具有優異的音樂能力，以所謂「現代性」色彩，賦予了臺灣流行歌曲

臺灣民謠 島の唄

佐野文吾作歌
中美春治作曲

曾我直子
伴奏管絃樂團

二五六一四 A

（一）
野良のこみちを
水牛の脊で
さまが來るぞへ
歌で來る
大屯かすみが
ほれ春だ

（二）
椰子の竝樹が
たそがれて
胸も眞赤に
夕燒ける
七夕星が
ほれ夏だ

（三）
媽祖のほこらに
香焚いて
さまを占なや
何に出る
箬がつめたい
ほれ秋だ

（四）
蕃山の娘の
杵歌が
すゝり泣くよで
しよんがいな
新高次高
ほれ冬だ

日本コロムビア蓄音器株式會社

◎殖民政府想控制被殖民者,重新寫下歷史記憶是種有效的方式,無怪乎1929年總督府文部局主導灌錄了一系列「臺灣民謠」,包括這首〈島の唄〉。當然,全曲充滿想像的南方風情,壓根不是本地歌謠。

豐富的配樂。話雖如此，這些來自殖民母國的編曲卻讓人驚覺，音樂從來不只是音樂，日本音樂家寫的不只是伴奏，更是文化，而文化有其位階與勢力，再美妙的音樂聲響都是政治性角力的結果。

　　臺灣流行音樂在萌芽時期，曾經包裹上華麗的管弦樂曲，隨著時局，產生風格上的劇烈變化。事過境遷，流傳至今的歌曲幸運的脫去了東洋風格，不幸的是，就連曾經奮力守住音韻風采的歌手，也與編曲一起被脫去了。

花當開，百百種，風吹香味入房間。

—— 〈清閒快樂〉，柯明珠、張福興演唱，林清月詞，王雲峰曲，1934 年勝利唱片

實驗的前提：多段式結構

如果從〈烏貓進行曲〉那批率先在片心寫上「流行歌」的唱片開始算，到最晚發行新歌的 1940 年為止，臺灣早期流行音樂總共僅十年。一個樂種要發展至成熟，十年實在太短，還能容許或粗糙或唐突的樣態，或陸離或瘋狂的構想。

這正是戰前流行音樂最有意思之處。與早熟的〈雨夜花〉同時存在的流行歌曲中，有許多獨屬於生澀階段、令人玩味的創意。混沌不明的狀態首先顯示在片心必有的樂種名稱上。直到 1934 年，當年新創作的流行歌已經超過上百首，但這個名字卻還沒固定下來，包括較常出現的流行小曲、流行新曲、情曲、歌舞曲，以及偶一為之的家庭愛情歌曲、流行唱、笑科歌等等，

全都與「流行歌」共時並行。這些名稱與歌曲內容不一定有關聯，錯綜複雜的狀況揭露的是這個樂種在焦慮中發展，各家唱片公司各自出招，想要找出「典型流行音樂」具備的音樂語言與風格。

這些新嘗試或讓人擊節叫好、或令人瞠目結舌，有意思的是，摸索的範圍不包含形式，自始至終，大多數流行歌曲的曲式結構都以多段式歌詞寫成。〈桃花泣血記〉（CD 第 2 首）有十段歌詞，之後大幅減少，從膾炙人口的〈望春風〉、〈雨夜花〉到〈心酸酸〉、〈白牡丹〉，甚至最後的〈日日春〉、〈甚麼號做愛〉皆然。一般來說，以三段最多，各段字數句型相同，多在 50 字以下，偏好敘事夾雜抒情的筆法，每段配上相同旋律，音樂不追求高潮迭起的張力，也不存在主副歌之別。既然創作順序為先有詞才譜曲，當歌詞在各段中曲折發展，作曲者卻被侷限在短篇小品的篇幅，以相同的一段旋律，對應不同的文詞，發展上有所侷限。

也就是說，戰前流行音樂是在多段式歌詞的前提下，探尋各種可能性。這些躊躇與莽撞預料不到的是，如此興興轟轟的開頭，卻因發展時間過短，落得虎頭蛇尾的結局。即便如此，沿途仍然開展了一些出人意表的歌曲。

借口還魂歌仔腔

其中一個絕妙的例子，是純純以愛卿之名演唱的〈蓮英嘆世〉（CD 第 5 首）。

〈蓮英嘆世〉的事件原型，來自 1920 年上海的一樁命案。一個欠債還不起的洋行買辦，殺了花國總理王蓮英，一時間轟動全上海，大小報刊爭相報導，藝文界也將之搬上舞臺，拍成的電影《閻瑞生》是中國首部長篇故事電影。[1]在臺灣，先有上海正音班搬演過京劇，後有電影院

進口這部「最新現代劇」，[2]唱片業當然也不放過這個風潮，西皮二簧、歌仔戲、新歌劇等各樣樂種都出了唱片，品項繁多，聽眾興致勃勃的程度並未隨著時間消失。[3]

最讓人驚訝的是，流行歌也現身在眾多表現形式中。可是，光是歌唱，要怎麼從各樂種中脫穎而出，獨到的詮釋這個集豔情與謀殺於一身的曲折故事？

古倫美亞推出的〈蓮英嘆世〉歌詞單上，寫的是「曲唱北京音，解說臺灣話」。這個新穎的形式首次出現，[4]是在與〈烏貓行進曲〉同系列發行的〈拾杯酒〉，由冬氣王唱一句官話，王滿良以臺語說明，帶入了十多個故事片段。〈蓮英嘆世〉從〈拾杯酒〉承襲了〔孟姜女調〕、表演者一唱一說的架構、語言對譯的模式、提琴與漢樂器合奏的伴奏，解說時同樣也是音樂全收，只是故事改為單一深入的情節。愛卿以蓮英自敘的角度，唱出她墮落風塵的不甘，對鴉片父、放蕩母與閻瑞生的怨恨，並不忘「欲解勸列位青年諸君恁」一番，語調之誠懇，讓人忘了蓮英早已香消玉殞——她的控訴是從陰間傳來的哪。

〈蓮英嘆世〉最特別之處除了形式，還有語言，是劉清香以不同藝名灌唱的數百張唱片中，唯一的官話歌曲，再由省三亦步亦趨地一句句以臺語翻譯與說明。清香用愛卿之名唱的都是翻自中國的歌曲，然而〈蓮英嘆世〉一曲並無「中國原版」，轉譯的是語言與文化，可是真正的王蓮英操用的應是滬語或杭州話，這就表明了女主角的心聲是虛構的，帶有對大海另一邊文化的想像。更重要的是，臺灣聽眾雖然聽不懂唱詞，但細膩的哭腔、滑音與發聲方式卻再熟悉不過了。

王蓮英跨越時空唱的，毋庸置疑是歌仔腔，讓這首稀有的「說唱式流行歌」不只是漢樂，還是正宗臺式漢樂呢。

一百種稚拙的樂聲

問題就是，不是每一首實驗品都像〈蓮英嘆世〉那麼優雅。挪用了他人作品或其他樂種的音樂成分，並不能保證歌曲豐富流暢，不動聽的所在多有，唱得零零落落的也時有所聞。這些歌曲因其笨拙而理當被遺忘，我們卻知道這卻是賣座金曲的墊腳石所在，石縫裡很可能藏著靈光一閃的聽覺樂趣。

（一）稀有的北京話歌曲

在諸多翻唱的嘗試中，特別找來歌手專唱某類流行歌的作法很少見，屈指可數的歌手有宋劍峰、宋麗華、稍晚的翟蕊蕊，唱的都是當年中國的知名曲目，幾乎都是黎錦暉作品。平心而論，臺灣版本的〈妹妹我愛你〉、〈毛毛雨〉、〈漁光曲〉的洋漢樂演奏比原版精緻一些，但歌手音色僵硬，技巧薄弱，銷售成績不可能太好。

更怪的是，她們明明只唱北京話，卻明顯對這種語言陌生。宋劍峰與宋麗華的咬字聽起來有藝旦氣味，翟蕊蕊在〈丁香山〉中迂緩、生疏的口吻中隱約流露的美聲痕跡，讓歌曲反覆唱的「玩一玩、玩一玩」失去原本童趣的伶俐口條，有股讓人咋舌的荒謬感。

（二）日本唱片配樂的複製版本

相較中國流行歌曲的翻唱，古倫美亞日本曲的臺語翻唱版直接拿原本的伴奏來用，配上歌藝熟練、口齒明晰的純純，試圖讓臺灣聽眾對日本流行歌留下好印象。

〈去了的夜曲〉是慢速的西班牙波麗露（Bolero）節奏，〈That's Ok！〉為流暢的搖擺樂，

可能為了與地方傳統扯上一點關係，唱片片心把這兩首歸類為流行小曲，然而節奏分明跳不起來的〈想見伊的影〉，卻叫作「歌舞曲」，顯見名目歸名目，內容歸內容。純純游刃有餘的歌仔韻唱腔沖淡了旋律的日本味，舊編曲也有了新樣貌。

（三）行進曲的混搭風

直接以行進曲為名的曲子不少，但名符其實的程度恐怕都不如不叫作行進曲的勸世歌〈桃花泣血記〉，以及瀟灑的鼓號樂曲〈一身輕〉。

〈結婚行進曲〉用的是失真的探戈節拍，每當唱到「哎哎唷！哎哎唷！」時，就夾雜多一點的漢樂謠曲風。

〈業佃行進曲〉苦悶的調子拖著音色憂鬱的漢樂器，讓這首有著政令宣傳內容的歌曲聽來精神委靡。

鄧雨賢作曲的〈和尚行進曲〉大概是個戴著斗笠的東瀛和尚，唱的是昭和演歌，踏的是搖擺旋律。他的〈工場行進曲〉從旋律到節奏都散發日本味，讓人不由得想像場景發生在日本工廠作業員之間，或乾脆懷疑是翻唱曲，是首行進感微弱的抒情歌。

（四）直接把歌仔戲當流行歌

這類作法，在 1932 年的各家唱片公司都可以見到。

純純用本名清香唱了歌仔曲〈陳三自嘆〉，唱片公司分類為意義曖昧不明的「情曲」，同時錄的〈離君思想〉（CD 第 6 首）號稱流行歌，卻又是十足歌仔腔。

NITTO RECORD
片唱東日

網付納

N 604-A

日東文藝部編作

影片主題歌 漁光曲

唱 如意

日東管絃樂團 伴奏

白雲飛在半空
魚群潛在淺中
目頭出來曝魚網
對面吹過來大海風
水返來　白花浪
魚船網散各西東
輕拋飄　緊扭繩
烟霧內艱苦等魚蹤
魚難功。船祖軍
功魚的人真喪凶
爹亡放乎咱破魚綱
小心再用過一多

大日本蓄音器株式會社

◎在臺上映的中國電影若要以流行歌宣傳，都是新寫一曲作為主題歌。〈漁光曲〉是個例外，或許此曲已從上海紅到臺灣，不需另作新曲，只要填上臺語歌詞即可。

流行歌 十二月花胎（上）

唱 新珠

洋樂團伴奏

花胎正月正遇着凸風兄
同墜伊　狗拖伊　無影講卜年

花胎二月二限阮打手指
同墜伊　六早死伊　無影講卜年

花胎三月三限阮紡綢衫
禿壽伊　早死伊　無影講卜年

花胎四月四限阮蘇白扇
同墜伊　狗拖伊　無影講卜年

花胎五月五限阮秀枕墊
同鹽伊　狗拖伊　無影講卜年

花胎六月燒限阮打髮銚
同鹽伊　狗拖伊　無影講卜死

◎ 1931 年底、1932 年初，鶴標也出了一些「流行歌」，從歌手唱慣的曲目和樂種推測，這些「流行歌」其實是歌仔戲曲。

以歌仔戲為主打的羊標唱片推出的〈伯偕妻〉，由演唱者全都是宝玉珠、錦玉葉等歌仔戲演員看來，不只曲名來自歌仔戲，內容與風格亦然，但卻叫「流行小曲」。

當年鶴標也發行了多首所謂的「流行歌」，比如〈愛情節〉、〈五娘探監〉、〈三伯別友〉、〈十二月花胎〉等，應該都不是新的詞曲創作，演唱者是歌仔戲演員如汪思明、金桂等等，伴奏還細緻地區分為鶴標音樂團、鶴標洋樂團、オーゲストラ（Orchestra 交響樂團），彷彿換了伴奏樂手，歌曲就進化了呢。

流行歌與歌仔戲不分的狀況，還可在 1934 年開張的博友樂唱片聞見。該公司雖然請來服部良一和仁木他喜雄等大牌編曲家寫作配樂，但不少作品仍走漢樂路線的流行歌。於此前提下，〈孟姜女〉和〈戀的草山路〉為典型歌仔曲風格，究竟為何掛上流行歌抬頭，叫人納悶。

（五）三拍子[5]

三拍子於漢樂裡極少見，故而在臺灣創作的流行歌曲中偶爾聽到時，總有耳目一新之感。檢視三拍子歌曲的作曲者，會發現與「日式西化」的程度有正相關。

數量最多的是王雲峯，可惜品質欠佳。鄧雨賢次多，可是三拍子作品一樣沒沒無聞，唯一成功的是〈雨夜花〉，但該曲本為童謠，也不是流行歌。反而是作品數極少的黎明（本名楊樹木）所寫的〈河邊春夢〉，以三拍子寫出淒清幽柔的曲調，至今仍膾炙人口。[6]

（六）日本音階

即便不理解樂理，日本音階因著獨特風味，算是容易辨識的。最常使用這種音樂元素的同樣

是王雲峯，只是一樣沒有出色成果，而姚讚福寫出〈夜半的大稻埕〉（CD 第 19 首）後，就改換路線了。

多年來持續使用日本音階寫曲的是高金福，只是不一定每首歌詞都適合，比如〈織女怨〉難免有種織女穿上和服的情景。

（七）漢風的各種詮釋與嘗試

在勝利唱片以新小曲席捲流行音樂界之際，古倫美亞還有成堆已經錄好的歌曲積在倉庫裡等著發售，眼下看來很難擋住勝利的洶洶來勢。

幸好，高金福寫出了〈觀月花鼓〉、〈摘茶花鼓〉、〈蓬萊花鼓〉等「三花鼓」，的確在時下流行歌中頗為突出。不過，這三曲雖打出原住民、客家與臺灣本土主題，音樂上卻沒有作出具體的特色，也與中國流行的「左手鑼、右手鼓」〈鳳陽花鼓〉無涉，反而更接近日本音頭，由領唱者唱主歌、群眾應和副歌。幾首「中皮日骨」之作中，只有〈摘茶花鼓〉市場反應較好，[7] 古倫美亞非得找到更適合的新聲音不可。

這樣的摸索始終持續，其中一個嶄新作法是南管重要樂人潘榮枝為〈春宵雨〉所譜的曲，古倫美亞賦予這首歌「新小曲」之名，與勝利較勁的意味濃厚。曲調由古音階寫成，旋律有南管常見的拖腔，「伊」字的拖腔與南管常用的虛字「於」發音接近。全曲以洋漢樂團伴奏，但開場、每句和每段的結束都安排了南管樂器。如此富有南管特徵與韻味的曲子，受到古倫美亞經營者栢野正次郎的推薦，於其主辦的臺灣音樂唱片欣賞會上，與〈雨夜花〉、〈望春風〉一起播放。只不過在栢野的分類中，這首歌是以臺灣樂器演奏的洋樂風格，並非流行歌，而聽眾反應並不

熱烈。[8]種種現象都顯示出，〈春宵雨〉難以與勝利的漢式新小曲匹敵。

顯然，勝利唱片一上場就改變了古倫美亞的制霸局面，出手精準，輕盈地跳過前文所列舉的各樣過程，一步到位地捕捉了聽眾口味。下一個不得不問的問題是，勝利是怎麼做到的？

…A…
風微々　雨淋漓　小鳥宿樹枝
尋無伴　小聲啼　嘻！
春宵雨　斷腸詩

…B…
春草青　滿池邊　抑頭來問天
我愛人　看不見　嘻！
春宵雨　落歸瞑

…C…
心悶々　亂紛々　船過水無痕
簡無來　搭心君　嘻！
春宵雨　陪伴阮

（80399）

Columbia

新小曲

（潘榮枝作曲
　郭水源作詞）

春宵雨

純純

古倫美亞樂團奏樂

（80399）

◎南管樂人跨足流行歌曲的〈春宵雨〉，可聽出純純模仿南管咬字的企圖。一般而言，流行歌在光譜上較接近歌仔戲，此曲對演唱者和聽眾都是新鮮的嘗試。

春帆挺挺順風起，愛情如雨春如情，青春當開來作陣，波浪最平好暗暝。

可愛啊！波浪最平好暗暝。

——〈春帆〉，王福、秀鑾演唱，陳達儒詞，姚讚福曲，1939 年勝利唱片

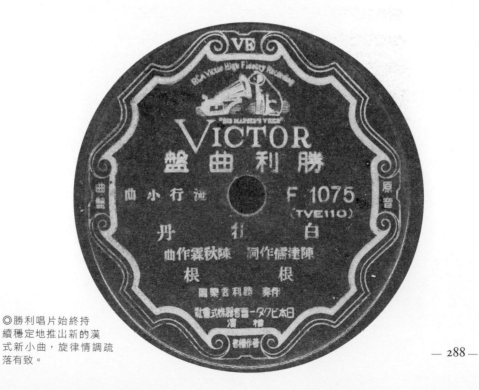

◎勝利唱片始終持續穩定地推出新的漢式新小曲，旋律情調疏落有致。

如果說，勝利唱片的成績亮眼，仰賴的是各家唱片公司多年的探索，仗的是後發制人的優勢，應該不為過。第一任文藝部長張福興以〈路滑滑〉開啟了新局面，接續其位的王福在 1935 年上臺時，再度調整了這位古典音樂家的概念，使之更具市場競爭力。勝利自此以風格明確的流行小曲與流行歌兩個種類，主導流行音樂風格，相對的，古倫美亞從 1936 年起再也製造不出任何一首賣座金曲了。

我認為，在王福主導下，勝利手上握有的，是「可複製」的「暢銷作品實戰守則」。

暢銷法則第一條：避開西洋或日式音階

勝利的流行歌基本上都是明快順暢的，即便是比較憂傷的歌詞也一樣。曲調的音樂元素以漢樂調式為主，姚讚福所寫的〈心酸酸〉漢樂氣味濃烈到讓識途老馬陳君玉都搞錯，誤以為是流行小曲，[1]可見手法之成功。

流行小曲跟流行歌一樣要流利好唱，旋律部分要有俗民色彩。在當時庶民以歌仔戲為日常娛樂的環境下，流行小曲的風格接近歌仔調也無妨，也因此有許多出色作品都被歌仔戲吸收使用。

暢銷法則第二條：歌詞限於風花雪月

勝利的歌曲主題其實遠比古倫美亞侷限而保守，以心情抒發為主，少數敘述情節的電影主題曲除外。

張福興找來的歌詞寫手林清月所寫的許多歌詞，曲高和寡的〈月夜遊賞〉（CD 第 9 首），

說教意味濃厚的〈父母勞碌〉，或者趙櫪馬所寫的勵志歌曲〈黎明〉，在王福時期就消失無蹤了。取而代之的陳達儒有別於先前摸索時期的青澀嘗試，以各式各樣的情愛文字，滿足了時人對於精緻化、標準化的流行歌詞之渴望。

不過，這樣歌舞昇平的氛圍，到了戰局緊繃的 1939 年之後，顯得十分荒誕。

暢銷法則第三條：主打「漢樂」

勝利的流行音樂側重漢樂，更精確地說，此漢樂又不只是漢樂。

先前古倫美亞與眾家唱片公司對於洋樂抱持的信心，顯然樂觀過頭，高估了臺灣大眾對外來聲響的喜好，更忽略了富有本地風采的漢樂旋律有雄厚的群眾基礎，是更值得發展的。

始終感嘆於流行歌曲多年來總是被洋樂佔領的陳君玉，寫到勝利唱片的崛起，是在張福興的規劃下有了一波漢樂歌曲的抬頭。他幾乎是語帶歡欣的寫道：「可是，此次的小曲（指的是〈路滑滑〉、〈海邊風〉、〈夜來香〉），純粹是東洋色彩。而且適合漢樂的伴奏，和從來的流行歌，另有異趣。」[2]陳君玉在這裡所說的「東洋色彩」，按照上下文看起來應該就是漢樂色彩之意。他且混淆了〈海邊風〉與〈夜來香〉的年代，同時，〈夜來香〉之後的漢樂合奏開始加入鋼琴，扮演著和聲、節奏與低音樂器的三重功能，彌補了傳統樂器強於旋律、以和聲與節奏為弱項，以及缺乏低聲部的窘境，這樣的概念很可能出於正致力於漢樂改良的陳秋霖與蘇桐，因此所謂「漢樂的伴奏」是值得商榷的。

陳君玉以降的研究者大抵就把這個說法當成勝利的特色，然而更精準的說法是「漢樂（或東洋）色彩的伴奏」。我們因而理解，歌詞單標註的流行歌伴奏者是「勝利洋樂團」，而流行小

流行小曲

白蓮花

鄧雅鐘 作詞・楊國顯 作曲

白蓮花、夏天笑吟吟
池中含蕊當青春
白香々々　像水粉
心々念々、感謝滿水恩

白蓮花、開花笑吟吟
風吹花味陣々香
望裏情　相痛惜
歙々喜々　等待多情人

白蓮花　見風笑微々
蓮葉蓮藕情如絲
卓開花　會結子
清々淨々　忍耐守蓮池

稻江名妓間市
伴奏 勝利音樂團

◎王福時期的勝利唱片不崇尚美聲唱法，也找了幾位藝旦來擔任歌
手。她們跟稍早的秋蟾、雲霞、幼良不同，嗓音無戲曲味，唱起流行
歌更叫人舒心。

曲伴奏者為何不是清一色漢樂器的「漢樂團」，而是「勝利音樂團」的原因了。

暢銷法則第四條：漢樂與洋樂的交錯配盤

古倫美亞公司過去也作「配盤」，意思是唱片兩面一快一慢，有風格上的對比。勝利的配盤則是進化版，差異不僅在於速度，更是一面洋樂與一面漢樂。

此模式由勝利唱片編號第一號的漢樂歌曲〈路滑滑〉與洋樂歌曲〈春風〉率先樹立，王福主導之後，漢樂伴奏的歌曲短暫改稱「小曲」，很快就改稱「流行小曲」，這個已經存在許多年的名詞，至此終於不再只是介於傳統樂種與流行歌之間的混合物，而正式成為流行音樂密不可分的「另一半」了。

根據統計，以此方式配盤的勝利唱片大約占該公司發行的流行唱片六成。[3]比如流行歌〈半夜調〉與小曲〈海邊風〉，流行歌〈戀愛風〉與新小曲〈夜來香〉，流行歌〈欲怎樣〉與新小曲〈日日春〉都是一張兩面、雙雙被陳君玉特別提及的熱門紅歌。此外，唱片雙面為流行小曲〈白牡丹〉與流行歌〈桃花鄉〉也名噪一時，比較特別的是實為新小曲、但被貼上流行歌標籤的〈三線路〉，與背面的〈悲戀的酒杯〉兩首，亦為至今仍為耳熟能詳的佳作。

以市場反應來看，這一招的確收其良效。

就在勝利唱片精準推出最適合本地品味的唱片之時，打對臺的古倫美亞試著想複製成功樣板，卻是徒勞。儘管如此，勝利的〈戀愛風〉、〈桃花鄉〉、〈戀愛快車〉到〈青春嶺〉，從音樂質地到用字遣詞，聽久了會給人似曾相識之感，恍如疊影般的模糊難辨，而〈白牡丹〉再

動人，往下聽到〈白蓮花〉、〈白芙蓉〉就已經不新鮮了。

　　這就是最諷刺之處：勝利唱片反倒因為貫徹了公式，而無法擁有古倫美亞多年來那種時而莽撞時而枯澀，時而神來一筆的活潑力道，畫地自限的陷入僵化的套路。更可惜的是，勝利尚未解決這個難題，更來不及迎來下一個流行音樂高峰期，唱片業已經徹底停擺。一直到最後一刻，勝利唱片都抱著不切實際的浪漫，反覆地作著同一個舊夢，在夢裡哼著風花雪月的愉悅調子；到底是在夢裡唱歌，或是在歌裡作夢，尚未看清，就已黯然落幕。

第四章　音樂：臺灣情調的種種可能

4-5 聚光燈外的星塵

夢中搭悴看着伊，恨無双翼在身邊。

香花好酒那有意，招月合唱斷腸詩。

——〈望鄉調〉，秀鸞演唱，謝如李詞，陳水柳曲，1937 年日東唱片

◎秀鸞有多首品質
與賣座皆優的歌曲，
卻被輕忽已久。

時代的遺珠

　　每個時代裡，都有最如雷貫耳的聲音。有的是以自身魅力，讓眾人側耳傾聽，比如秀鑾溫婉哀惜的歌聲，或者用情深至闌珊處的〈月夜愁〉，悵惘得讓人神傷的〈心酸酸〉。這是藝術上的美，讓人一聞鍾情、再聽百年也不厭倦。有的是時代綁定的特色，引起聽者共鳴，比如純純灼熱卻蒼涼的唱腔，或者諄諄勸世的〈桃花泣血記〉（CD 第 2 首），和風飛揚的〈新娘的感情〉（CD 第 17 首）。這是時人感受上的美，過了那個時空，很難找回那股心神蕩漾，再度湧起曾有的愛慕。

　　歌曲各自的性格，決定了會和時代共進退，或者能蛻變幻化，收服下一個、再下一個時代。不過，並非只有賣座歌曲才能流傳，有些歌曲發行時僅漾起微弱水波，漣漪卻向外擴大。比如鄧雨賢最著名的「四月望雨」中為首的〈四季紅〉，在戰前幾可說是沒沒無聞，徹底搆不上金曲的邊，[1]然而對後來的我們來說，該曲比太多在當年一推出就激起千堆雪的曲盤，更為耳熟能詳。往昔的遺珠之憾，在一片笙歌中載浮載沉，掙扎著存活下來，過了一段時間仍舊傳唱民間，宛如第二眼美女般叫人驚豔，某種程度成就了後人對於舊日時光的感知，也把後來的聽覺文化妝點得紛然多色。

　　如此說法，不代表我打算要來推崇戰後至今唱功更精緻厲害、編曲更華麗的翻唱版本。靈光畢竟只有一現，事後諸葛是容易的，可以盡其所能的雕琢樂句，把未施脂粉的旋律鋪上厚厚的濃彩重金。可是借屍還魂的歌曲已然失去原樣，神韻消散無影，不留神聆聽還可能認不出是同一首歌。翻唱與原唱之間存在的巨大鴻溝是無可否認的，惟有樂於超越自身美學喜好的聽者才懂得，翻唱如同指標，誘人挖掘那些初初問世時，姿態過度客氣、曖曖內含光的歌曲。

即使曲盤未大肆流傳，也無人繼承最早的唱腔、最早的伴奏風格，不代表通過霜雪考驗的歌曲很少。相反的，除了一出版就風風火火的歌曲得以繁衍至今，還有數十首以低調卻強韌的生命力，為自己掙得一席之地。儘管這些歌曲稱不上熠熠生輝的一線，卻構成戰前流行音樂最堅實安穩的板塊，非得補上這些的曲目，我們的認知才會趨於完整。

在沒有原曲可聽的現實下，真的很想聽到歌曲的人只能退而求其次，從氣勢凌人的翻唱推斷原版唱片可能的聲響。倘若會因為無法親聞歌曲的真面目，心心念念，茶不思飯不想的話，敬請忽略本節；如果願意在文字的引導下縱容想像力，那就來試著一起為翻唱卸妝，脫去豔麗神祕的贅飾，讓音樂恢復到素淨從容的純粹樣貌，而耳朵也回復到欲望橫流以前，清烹淡煮，讓感官敏銳地嚐出原味的時刻——聲音表演者還來不及哽咽，只是輕輕蹙眉，聽者已微微的心酸了。

傷心欲哮驚人聽

這些遺珠之憾的共同特色，是出於名家之手，特別是鄧雨賢、周添旺、蘇桐、陳達儒，而演唱最多曲的是秀鑾，且常是 1936 年以後的歌曲。換句話說，是在音樂人漸次脫去靦腆生澀之氣以後，才生成這些默默生根的歌曲。奇異的是，這類作品的同質性是高的，唱腔一概不帶洋氣，含蓄而規矩，嬌憨可掬，演奏者與演唱者都牢牢的記著三分半時限，所以整體速度都偏快。

愛愛的〈春宵夢〉就是這樣的一首歌。編曲的奧山貞吉心知肚明，手風琴與小提琴齊奏會激盪出異樣寂寞的音色，若是搭上擅長裝作若無其事的輕快日式節奏，可以減緩虐心之感。可是，

奧山卻又明知故犯的在第一段間奏中，以笛勾起虛無感，回應著反覆唱「春宵夢，春宵夢，日日相同」的愛愛。尖高縹緲的歌聲，躲不過樂聲中的荒蕪，蔓入閨房，鑽入心扉，觸目的空蕩讓心跳都有回音。

相思太重，於是愛愛小心翼翼的把周添旺寫得蜿蜒迤邐的樂句拿來秤，謹慎地不讓裝飾用的細碎加花超重，又輕手躡腳，深怕把夢驚醒，可是卻下意識的把「夢」字唱得特別重。不知是怕自己忘掉過去的美夢，還是想用力甩掉失戀的噩夢？

〈雙雁影〉也是從洋漢樂合奏的前奏就遍地淒冷孤清。笙音的悽愴，襯出揚琴甜美得過頭，叫人生疑。倉皇迸出的木魚不讓拍子往前走，一擊又一擊，像是倒數計時，成雙的好事不再，只剩禍不單行。

秀鑾用上歌仔腔，修去嗓音裡的甜膩，唱出強勁風聲。前方的雙雁影映照出自己形單影隻，沉重的心緒會把幾片落葉看成漫山遍野的枯枝：

秋風吹來落葉聲，單身賞月出大埕。

看著倒返雙雁影，傷心欲哮驚人聽。

——〈雙雁影〉，秀鑾演唱，陳達儒詞，蘇桐曲，1936 年勝利唱片

歌者不知君何日歸來，故憂鬱輕吟，然而編曲下手太重，秀鑾甜潤的音色壓不住伴奏的肅殺之氣，皎潔月光轉作冷酷，整首歌曲因而怨氣重重了。

（二）

鴻雁那會卽自由
双々迎春又送秋
因何人生秋親像
秋天那到阮憂愁

（三）

秋天月夜怨單身
歸暝思君袂安眠
恨君到今袂見面
不知爲着啥原因

流行小曲　双雁影

秀鑾

（一）

秋風吹來落葉聲

單身賞月出大庭

看見倒返双雁影

傷心欲哮嬲人聽

（二）

鴻雁那會卽自由

双双迎春又送秋

因何人生袂親像

秋天那到阮憂愁

◎秀鑾唱〈雙雁影〉沒有用上哭腔，樂聲裡的
壓迫感卻讓人從前奏就開始莫名悲傷了起來。

秀鑾唱了一曲又一曲，能讓她發揮獨有風格與唱功的不多，〈月夜嘆〉是其一。老實說，「月色光光照西窗，思念舊情目眶紅」歌詞了無新意，姚讚福的曲調挽救了歌詞，秀鑾內力深厚的詮釋讓這首歌曲能留下來，數十年來翻唱者眾。編曲的失誤是歪打正著，應該以明亮和弦結束，卻錯置成憂鬱的聲響，讓人不由得正視這段感情就是有頭無尾的斷腸詩，徒留悲哀。秀鑾以聲音扮演被拋棄後試圖維持嫻靜大方的女子，每次張口都經過百般斟酌，偏偏在不經意的轉音中，遺落癡纏的痕跡。

嬌英的唱腔也是這樣的路線，情感表達從不浮濫，輕描淡寫，以淡搏濃。〈碎心花〉是她唱得極好的一曲，樂曲節奏是快的，傷感是緩慢的，音是高的，情意是低迴的。歌聲沒有太多矯飾，樂聲裡有風吹來，冷冷清清：

純情的愛，伊也不知，恰阮離開，有去無來。
美滿情意，並無存在，動阮心肝，加添悲哀。
——〈碎心花〉，嬌英演唱，周添旺詞，鄧雨賢曲，1935 年古倫美亞唱片

我們彷彿見到女主人公心碎了一地，卻不張揚，靜靜的蹲下身，一片一片拾起。

大時代的小情小愛

最有兵荒馬亂的時代感的，就數最晚出現的帝蓄品牌。唱片盤質頗差，象徵了物資缺乏時的

景氣寒磣。可能因為歌詞較長，只得加快速度，歌手月鶯匆忙的唱出酒家女心情：

> 南京更深，歌聲滿街頂，冬天風搖酒館繡中燈。
>
> 姑娘溫酒等君驚打冷，無疑君心先冷變絕情。
>
> 啊，薄命！薄命！為君哮不明
>
> ——〈南京夜曲〉，月鶯演唱，陳達儒詞，郭玉蘭曲，1938 年帝蓄唱片

人在風塵，話不可信。一直要到那一聲「啊」，女子終於透露淒楚神色，剎那間我們瞥見她流離失所的身影下，曾有的聲色綺靡，對星月風華的不捨。

一聲聲怨嘆可是真心？間奏突然響起〈十八摸〉，如此欲拒還迎，風流無罪。亂世無情，一次次逢場作戲，到頭來全落了空。

〈港邊惜別〉與〈南京夜曲〉同樣有濃重的時代感，主旨卻換成了純情的終結。當世界天翻地覆，愛情也天崩地裂，無緣戀人只好慎重告別。

> 戀愛夢，被人來拆破，送君離別啊，港風對面寒。
>
> 真情真愛，父母無開化，不知少年啊，熱情的心肝。
>
> ——〈港邊惜別〉，月鶯、月鈴、吳成家演唱，陳達儒詞，吳成家曲，1938 年帝蓄唱片

唱片雜音不小，自轉的聲音像是馬車快蹄，也像大船即將出港，恰好切合場景，催促得人心慌慌。溫柔斯文的男聲鼻音極重，纏綿悱惻的別離，讓人更孤苦無依。

大喜與大悲

親情與愛情兩失的心痛，在〈姊妹愛〉的背後隆隆作響。

姊妹迎春美麗等春夢，無疑無誤意愛同一人。
今日將愛甘願對妹送，不甘害妹破害好花叢。

—〈姊妹愛〉，純純、鈴鈴演唱，遊吟詞，姚讚福曲，1938 年日東唱片

作詞的陳達儒非得以九言四句，才夠傳達剪不斷理還亂的百感交集。兩位歌手讓聲音籠罩在罪疚感與落寞中，尤其扮演姊姊的純純，唱的是椎心的寬容，她的甘願並不甘願，她說應該卻不應該，一種口是心非的衝突。單簧管圓潤飽滿的音色，尖銳的指出了關係的破裂，隱藏在姊妹愛底下的是哀莫大於心死的寒愴。因為太過哀傷，沒有力氣悲痛了。

我們已經看到各式編曲帶來的效果，或陪襯歌唱，或映照出主題，但不總是恰如其分，有時喧賓奪主，有時還會與主題背道而馳。〈送出帆〉伴奏是可愛的，讓人以為是快樂的歌，弦樂作出急速前行的聲音，華爾滋舞步跳出浮翩綺色，從陸地上跳到海上。

乍聽之下，秀鑾也跟著唱的安然自若：

歡喜船入港，隔暝隨出帆，悲傷來相送，恨君行船人。
一位過一位，何時再做堆，目睭看港水，我君船隻開。

—〈送出帆〉，秀鑾演唱，陳達儒詞，林禮涵曲，1936 勝利唱片

歌唱旋律順暢地隨詞起承轉合，宛若被時間推著往前，送往迎來。語調交織著小小的焦急，口氣裡有種無可奈何，彷彿等到愛人再回來，早已滄海桑田，紅顏老去。秀鑾無奈的收尾在最末句「港邊哭失戀」，樂手們卻還在歡騰騰的跳著華爾滋，越是荒唐，越叫人錯愕，也越像現實人生。就怪秀鑾的口齒太過清澈，讓人不想聽也聽懂了詞，一陣悲從中來。

幾首男女合唱的快歌，似乎熟知的人更多。〈對花〉由純純與青春美對唱，是彬彬有禮的挑逗：

春梅無人知，好花含蕊在園內，

我真愛，想欲採，做你來，糖甘蜜甜的世界。

——〈對花〉，純純、青春美演唱，李臨秋詞，鄧雨賢曲，1935 年紅利家唱片

雙方虛張作勢的攻防，既然郎有情妹有意，只是形式上問一下要不要交往而已。歌唱得輕鬆而熱絡，一個敬個禮、一個拉裙子，樂團的配器效果明亮規矩。純純與青春美的版本是不需試探心意、也沒有阻力的戀愛，更激烈、更蕩漾的情意就留給後人去唱吧。

〈青春嶺〉和〈桃花鄉〉都是陳達儒的詞，王福、秀鑾的演唱，雖然推出時間相差數年，但聽來像是同一曲，色調如出一轍。在勝利典型的戀愛世界裡，樂聲總是飽滿，勇往直前，情感也飽滿如山洪傾瀉。人聲總是歡愉，彷彿前路毫無障礙，連顆小石頭都沒有，晴空萬里，毫無陰影。戀愛中的兩人臉色永遠神清氣爽，舞臺上的妝容永遠完美，過著幸福快樂的日子。這兩

首與〈姊妹愛〉皆是顏色單一，純粹的大喜與大悲，好聽是好聽，可是少了些層次，失去張力了。

從民謠風到歌仔戲

另有種會被翻唱的歌曲，是捨去詞、只留下曲，歌仔戲拿去套在各色劇情中，述說更波濤洶湧的故事。

比如〈南風謠〉（CD第18首），陳君玉的原詞並沒有故事性，只是藉由草仔、露水、甘蔗、芎蕉等物把瑣碎心情串在一起，純純、愛愛不好發揮，只能安分地唱出歌詞。鄧雨賢寫的旋律不像流行歌、也不屬特定曲種，節奏感強，奇特的音階組成讓旋律風味別具。演唱中短暫加入弦樂為背景，作出與原本漢樂器交錯的節奏，像是看人施展遊刃有餘的拳腳功夫，聽覺上過癮。南風吹不停，青草生生不息，可以長出的新詞也生生不息。

〈望鄉調〉有好詞好曲，但後場樂師陳水柳（後改名陳冠華）寫的曲調優異，很容易套入歌仔戲來用，因此原詞漸漸被遺忘了。

> 離鄉過海三千里，波浪的聲獨傷悲。南國燕子飛有期，可比牛郎織女星。
> 深夜無伴獨怨天，風霜受苦幾多年。月娘圓圓都無缺，咱敢薄情桃花枝。
> 夢中搭悻看著伊，恨無双翼在身邊。香花好酒那有意，招月合唱斷腸詩。
> ——〈望鄉調〉，秀鑾演唱，謝如李詞，陳水柳曲，1937年日東唱片

漢樂伴奏單薄，卻不真的淒涼到底，仍有一絲希望。秀鑾以一種自言自語的口吻演唱，跑慣

了江湖，可是一路顛簸折騰，只能下定決心，就算廲風疾雨也要走下去。樂聲推得歌者有點急促，雖然想用聲音裝出豁達的樣子，卻漸漸湧上苦澀，聽者也心知肚明，歸鄉時刻遙遙無期。

轉瞬即逝的老聲音

猛然回首，這些聚光燈之外的優秀曲盤本身很少人見過真面目，歌曲卻像蒲公英，隨風盪墜，四處落地生根。當歌曲藉由後來的歌手之口悠然現身，有時被胡亂添上作詞者名稱，有時乾脆表示資料不詳。原有的編曲更是拋到九霄雲外，演歌風格興盛時用演歌，合成器流行時用電子音效，懷舊演唱會或電視臺大樂隊主導臺語老歌時就找人仔細編曲，但要如何從伴奏分辨出每一首的特色，或許連編曲者自己都覺得艱難吧。

音容徹底不在的，是歌手。幾乎無人得知她們曾經如何詮釋，如何能唱的既掏心掏肺卻又雲淡風輕，不卑不亢的把如星塵般的歌曲從過去推向未來，讓星火暗地裡燎原。而我們還能聽見什麼呢，只好牢牢記住這些旋律，風乾了下酒，越陳越香。

第五章

文字：性別、愛情
與文藝青年的
感官禮讚

5-1 從〈桃花泣血記〉聽見流行音樂中的勸世歌仔身影

人生相像桃花枝，有時開花有時死。花有春天再開期，人若死去無活時。
戀愛無分階級性，第一要緊是真情。琳姑出世呆環境，相像桃花彼薄命。
禮教束縛非現代，最好自由的世界。德恩老母無理解，雖然有錢都也害。
德恩無想是富戶，真心實意愛琳姑，免驚僥負來相誤，我是男子無糊塗。
琳姑自本也愛伊，相信德恩無懷疑，結合良緣真歡喜，心心相印不甘離。
愛情愈好事愈多，頑固老母真囉嗦。富男貧女不該好，強激平地起風波。
離別愛人蓋艱苦，相似鈍刀割腸肚，傷心啼哭病倒鋪，悽慘失戀行末路。
壓迫子兒過無理，家庭革命隨時起。德恩走去要見伊，可憐見面已經死。
文明社會新時代，戀愛自由即應該，階級拘束是有害，婚姻制度著大改。
做人父母愛注意，舊式禮教著拋棄。結果發生甚代誌，請看桃花泣血記。

——〈桃花泣血記（上）（下）〉，純純演唱，詹天馬詞，王雲峰曲，1932 年古倫美亞唱片

破舊立新的《桃花泣血記》

1932 年大年初一，電影《桃花泣血記》於臺北的永樂座上映了。

喜氣洋洋的大過年，這部由金焰與阮玲玉主演的中國無聲電影結局愴然，但風格清新，加上位於大稻埕的這家戲院才剛整修後重新開幕，此時去觀影的確有除舊佈新的意味。該片運鏡流暢，代替對話的字幕卡捨古體文言慣例，改用新語體文，[1]呈現封建家庭對於戀愛自由的反對與剝奪，以愛侶天人永隔的悲劇控訴社會，被視為帶有社會意義的「新時代文藝片」。[2]但電影本身並非特別出色，不常受到中國電影史關注，遠不如同名主題曲在台灣流行音樂史上所具有的地位。

在永樂座主任辯士詹天馬親赴上海採購而來的眾多電影中，[3]《桃花泣血記》格外受他青睞，使出渾身解數來宣傳。詹天馬寫出臺灣前所未聞的「電影主題曲」詞作，交給一樣在永樂座擔任辯士與經營樂團的王雲峯譜曲。人們是先聽到話題性十足的歌曲，繼而期待電影上映，之後才錄製成唱片形式的流行商品，踏入更多臺灣人的居家生活。

〈桃花泣血記〉（CD 第 2 首）在街頭浩浩蕩蕩的「首演」，很可能是由王雲峯帶著自己組織與指導的樂團完成的。在那個時空中，西洋樂隊何其新奇，現場演出時沿路發送的歌詞，有「電影本事」（買票入場時戲院提供的情節簡介）的功能，也有對自由戀愛震耳欲聾的渴求、對階級與禮教大快人心的抨擊，再加上電影和唱片跨媒材結合的創舉，在在讓人感到目／耳不暇給。

然而，正因著這首歌的歷史地位太過重要，我們難免只注意到歌曲劃時代的特徵，卻忽略了該曲與「摩登」相悖的成分。

陳腔不濫調

不管從哪個角度來說，〈桃花泣血記〉都很不像後世熟悉的「流行歌」。

文字上，長達十節的歌詞躲躲長（落落長），叨叨絮絮地一邊講出事件始末、一邊訓誡聽者，散發著臺灣傳統唸歌仔的風格。作為商業音樂，這樣的口吻幾可用迂腐來形容；作為廣告，竟然不怕透露戀人生離死別的完整梗概，會讓觀眾打消買票入場的念頭。

音樂上，充滿切分音的旋律頓挫分明如軍歌，背景配樂還真的是雄赳赳、氣昂昂的鼓號樂隊，這麼「不流行歌」的成分配上四句聯（七言四句）的歌詞與不時破音的歌仔韻唱腔，可謂一場異元素的聲音雜燴大拼盤呢。

不過，軍樂風能叫人驚奇，卻不如熟悉的七字仔能帶給人反覆聆聽的動力。說穿了，正是後人以為突兀的老舊氣息，才是讓〈桃花泣血記〉具有在 1930 年代打開流行唱片市場的神奇魔力。

實際上，此曲問世時沿街奏樂的傳播方式，與自古以來的叫賣藝人本質上一樣是商業化的移動式現場表演。擅長說故事的辯士寫下的歌詞，句法工整，敘事中夾帶老氣橫秋的說理，層層交疊的傳統氣息是特殊的時代產物，讓人想起唱片史上首次大賣的〈雪梅思君〉，同樣是多段歌詞的四句聯，也同樣以道德規勸貫穿全曲。

〈桃花泣血記〉與〈雪梅思君〉在文字質地上的相同處，比相異處更多，走的都是勸善歌仔的路數。無法否認的是，戰前流行音樂不光是在唱腔上與臺灣歌仔藕斷絲連，在曲調上習於沿用傳統素材，也在歌詞上追隨與大眾聲氣相通的七字仔歌謠。這些老元素讓聽眾感到可親近，輕易地讓歌曲擁有了值得流行的好理由。

イーグルレコード　　標準錄登　eagle　電氣吹込　新興製法　原音真聲　　イーグル蓄音器公司

小曲　雪梅思君　（一）　一九〇〇九……A

唱　幼良
伴奏　臺灣イーグル管絃樂團

唱出雪梅分恁聽　雪梅做人眞端正
勸恁列位注心定　着學雪梅這所行
正月算來人迎庛　滿街鑼鼓鬧葱々
呆命雪梅守空房　十七十八不嫁庛
二月算來田草靑　草靑々春草要發芽
花來不綉布不經　瞑日哀怨靈棹邊

甘願爲君守清節　人所傳好名聲
不可學人做呆子　無厭婚生子呆名聲
前街鬧熱透後巷　人娶人看迎庛
目滓流落目孔紅　愿心守我子親像人
雪梅看子喉就鄭　春天雨落未晴
死人商琳做爾去　放綢子平我在成池

◎1930年代初頗受喜愛的〈雪梅思君〉講的是未過門的雪梅守節一生，還撫養婢女為亡夫所生的遺腹子，鼓勵女子看重婦德甚於一切，用字遣詞毫不掩飾教化意圖。

〈桃花泣血記〉與背後的教化歌仔脈絡

有勸世風格的戰前流行歌曲，包括多首電影主題曲、雪梅故事系列歌曲，有些流行歌詞還被放入歌仔冊裡面出版。弔詭的是，不知是否因為這樣的特徵過於昭然若揭，還是刻意要讓七字仔脫鉤，從勸善性質來探勘流行音樂的作法很少。

歌仔冊最興盛的時期，是在 1937 年總督府禁用漢文之前。[4]在就學率不普及的年代，江湖走唱的歌仔藝人最常唱的是各類故事，使人增廣見聞，次多的類型是說教，會在結尾置入一段勸世文，傳達傳統社會價值，以因果勸說改造人心，因此歌仔又稱作「勸世歌謠」或「教化歌」。[5]聽眾可以邊聽邊讀歌仔冊，識字又增廣見聞，[6]是彼時庶民生活中不可或缺的娛樂。

或許為了沖淡說教口吻，文字風格與勸世歌仔類似的流行歌曲中，不見得都是把嚇阻規勸的詞句放在曲末。〈桃花泣血記〉就是這樣，十葩歌詞分成唱片兩面，起頭以說理取代歌仔開頭常見的「自報家門」，接著夾議夾敘的介紹曲折的故事情節，不時停下來給予帶有強烈主觀性的意見。及至最後兩句歌詞，詹天馬引導聽眾至電影院看戲的方式，是類似章回小說每回結束時，會出現的慣用套語「欲知後事如何，請聽下回分曉」，一點都不「現代」，卻是理直氣壯到好像非得說出這個魔咒，才能收尾。

如果比對詹天馬在古倫美亞留下的珍貴錄音，比如電影《可憐的閨女》的「影戲說明」，會發現這位經驗老到的電影辯士的〈桃花泣血記〉歌詞中，看不到辯士的工作方式，一人分飾旁白、角色內心話、角色之間的對話，卻沿襲了歌仔冊中常見的傳道者姿態，[7]散發出看透人世倫常的智慧，不僅一開口就先預言戀情會失敗，且一路點評劇中人，順帶教訓聽者。這貼近的是歌仔先所喜好的全知觀點，比辯士講解電影時更自以為睿智，也更頻繁諄諄說教，左批右判。

但值得注意的是，〈桃花泣血記〉的勸善角度一反常態，勸戒的對象竟是父母，而非以兒女為對象來勸孝、勸守五倫，[8]也非以和為貴，勸家庭和樂。綜觀當世的勸世歌，父母身為權威的象徵，必須尊崇，指責父母的不多，勸父母要體諒兒女的也稀有。這就讓該曲比其他帶有教化性質的流行歌曲更顯「反骨」，成了新潮思想的代言人，舊式禮教的反對者，甚至站在「戀愛自由即應該」的立場上，不惜煽動起「家庭革命」。然而電影中，這對愛侶被拆散後，男主角並未強烈抗爭，只是憤懣地接受軟禁的命運，等到聽說女主角快死了，突然就可以衝出家門——這哪裡是「家庭革命隨時起」呢？這句不存在原本劇情中的描述，是詹天馬刻意對為人父母作出的警語吧。

歌詞的不精確，還在於過分強調男方母親的干預，同時忽略女方父親對這段關係一樣抱持激烈反彈的態度。再者，女主角的面貌被寫得模糊，男主角的懦弱也模糊了，天外飛來一筆的頌揚他，「我是男子無糊塗」。在強調與忽略之間，顯示出歌詞對男女有預設的刻板立場，是作詞者對電影的個人詮釋，看似意圖打破階級差異與禮教規範，卻更深的鞏固了原有的性別問題。

在勸世的基調下，詹天馬版本的女性踩錯立場會成為眾人所指，男性踩錯立場會當作沒這回事；女主角尚未死去已被噤聲，男主角什麼都不必做，就有了革命精神。在這樣的框架下，自由戀愛成就了男性，也徹底懲罰了女性。此曲究竟是守舊或摩登，絕不是作詞者高喊「禮教束縛非現代，最好自由的世界」就算數的。

流行音樂的教化功能

〈桃花泣血記〉之後，作詞界的第一把交椅李臨秋隨即接棒，寫下最多勸世歌詞，尤其擅長

於借電影劇情表述其個人價值觀。他的〈倡門賢母的歌〉與〈雪梅思君〉相同，塑造出一位為遺腹子犧牲忍耐的年輕寡婦，以此闡揚婦德，「賢明模範蓋世稀」，「教子有方人可敬」。他在博友樂唱片發行的電影主題曲〈人道〉亦是盛讚守活寡的女子，一心成全遺棄家庭的丈夫，「節孝完全離世界，香名流傳在後代」。李臨秋幾乎可說是以這些歌詞來立貞節牌坊了。

　　傳統的勸世歌謠有「善行勸進」類，也會有「邪行勸戒」類，[9]李臨秋的電影主題曲也一樣兩者兼具。在〈懺悔的歌〉中，用了篇幅過半的文字比例，告誡丈夫半身不遂、為了愛情拋夫棄子的女性，「勸恁不可做糊塗」、「去暗投明是正經」。在博友樂唱片發行的〈一夜差錯〉雖非電影主題曲，但形象鮮明，句句戮力刻劃女性未婚懷孕的悲涼下場：

> 錯食風流飯，淚滓準菜湯。
> 面色青黃，淒慘刈心腸。
> 腹肚那掩矼，看卜按盞乎人問。

　　套用李臨秋在《怪紳士》同名電影主題曲中置入的警語，「善惡報應無克虧」，他以因果論發出威脅利誘，〈懺悔的歌〉曲中人物應該要像〈倡門賢母的歌〉曲中人物那樣守活寡，而〈一夜差錯〉曲中人物一晌貪歡，「無想善惡報」，身敗名裂是咎由自取。

　　當流行歌詞以男性權威為中心、以封建家庭為責任依歸的價值取向，這些「壞女人」就被當成血淋淋的反面道德教材。即使李臨秋的教育程度高於平均，其文字內在的文化秩序與不識字的普羅大眾愛唱的歌仔並無兩致，以至於嘉義的捷發書局把長短句的〈一夜差錯〉收入歌仔冊

中，而後世的研究者不明就裡，就當作歌仔來分析了。[10]

另一名多產詞人陳達儒偶爾也會流露仿古的勸善氣息。然而不同的是，他的「因果觀」不是善惡報應，而是特定事件之間的「因果關係」，比如電影主題曲〈重婚〉：

　　重婚的妖孽，惹起訴訟來牢騷，父母悽慘，子兒入監牢。
　　婚姻的亂配，傾家蕩產的結果，當今父母，專制著悔悟。

敘事的同時，也抨擊過時的父母包辦婚姻，但陳達儒不用令人不安的恐嚇，背後也沒有強硬的倫常命題，手法比較巧妙。可是，即便說教企圖不是太直接，文字上仍然乾燥乏味，娛樂功能薄弱，難成賣座之作。

回顧流行歌第一次出招，是拿勸世歌的老樣式糅合新元素來說故事，或有石破天驚之效，但接下來，在情節裡穿插碎碎念的敘事聲音已行不通了。以勸世歌詞來說，李臨秋走的是貨真價實的保守路線，警世意味強烈；陳達儒不落入善惡對立，但文字太硬，隨著電影下檔，繼續唱也沒意思了。話說回來，還是最初的〈桃花泣血記〉略勝一籌，詹天馬說故事的功力了得，鋪陳手法比後來的作詞者都引人入勝，對於傳統禮教一邊批判、一邊欲拒還迎，還不忘大打「文明」、「新時代」、「自由戀愛」牌，那種分不清是辯士還是江湖郎中的權威口吻，莫名讓人心安。

縱然稍嫌老派，但〈桃花泣血記〉不愧是開臺第一的流行歌曲啊。

文明戀愛：神聖承諾或危險遊戲？

初戀時代神聖愛，能變這欸都不知。

只知愛彼時代，能曉歡喜沒曉哀。

啊！複雜的現代，變成悲慘來。

—— 〈戀慕追想曲〉，赫如演唱，夢翠詞曲，1934 年泰平唱片

小妹妹，記得咱双人，嘴悶嘴意愛來相吻。

文明時代，戀愛是神聖。

双人相愛，都是用真情。

—— 〈小妹妹〉，掠岸、濤音演唱，曹鶴亭詞，快齋曲，1934 年泰平唱片

◎穿著西裝的歌手張傳明。

近年來，颳起一陣重建日治時期羅曼史的風潮。在文青式的浪漫想像中，青年男女紛紛拒絕令人窒息的舊式婚姻，迫不及待奔向燦爛愛情的懷抱，搭配著海水浴場的泳裝、摩登的咖啡店、燙髮與高跟鞋、三件式西裝與白紗禮服，都是自由戀愛的嫩芽冒出頭的舞臺布景，象徵了所謂「文明時代」的重大進展，令人心神蕩漾。

把羅曼史羅曼蒂克化，預設了自主性的覺醒與情感啟蒙會普遍發生，而歷史變遷可以滑疊得分。倘若文字與影像紀錄會帶來這樣的錯覺，那麼大量以「愛」為題旨的流行歌曲帶領我們窺見的，就是坦率到近乎笨拙的「進化」過程。各種對自由戀愛的說法與實踐從不是齊頭式的同意與理解，而是摸索現代性時更可能會產生的進進退退，猶疑跟蹌。

真的能一步到位嗎？百年後，人們面對戀愛與婚姻，其實也沒有篤定多少。唯一確定的是，在路上認錯戀人的機率變小了。

最熟悉的陌生人

一直到日治時期都走到尾聲了，「不確定路人是不是自己的愛人」這樣的情節不時出現在流行歌曲當中。

最早的一首，是〈雨夜花〉另一面唱片的〈不敢叫〉。男歌手張傳明詮釋的詞曲，用粗獷的口氣，唱出主人公的著急感受：

輕腳移步養精神，有人相閃身，彷彿着看伊一面。吓喊！相像阮愛人。
想要近前開聲叫，恐怕認不著，進退兩難食苦藥。噯啊！心頭披搏跳。

金城唱片特撰專屬藝員入社

文藝部 吳銀水

技師 出川菊彥

專屬藝員 阿嬰

專屬藝員 永吉

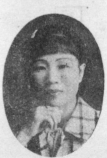

專屬藝員 阿秀

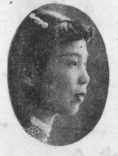

專屬藝員 卞玉

做社盤質精撰上等原料製造

◎流行歌手張傳明或許不那麼有名，但歌仔戲演員永吉的名氣就可大了。除了這兩個名字，張永傑、蚶目也是他發行唱片時用的藝名。

愛情所迫大步走，趕到汗那流，不敢叫名假咳嗽。吓喊！全然無越頭。

看到這款無法度，才欲喚停步，彎街窄巷來相誤。噯啊！看阮煞看無。

——〈不敢叫〉，張傳明演唱，李臨秋詞，王雲峰曲，1934 年古倫美亞唱片

匪夷所思的是，明明跟蹤得滿身大汗，應該路程不短，卻未能從姿態判斷出自己的親密愛人，是大近視，或是太少見到？

奧稽唱片在 1938 年推出一組雙胞胎流行歌，幼緞演唱的〈誤認婿〉和許氏冉妹唱的「廣東（客語）流行歌曲」〈誤認君〉，詞曲均由奧稽文藝部創作，內容都是女子不太確定眼熟的身形是否為自己的情郎。說到底，除非自由戀愛還是一個新鮮玩意兒，雙方熟悉度不高的尷尬狀況能夠激發共鳴，才會讓唱片公司發行兩首曲調相同、語言不同的版本。

在古倫美亞公司最後錄製的一批流行歌曲中，再次推出認錯愛人的情節，就是日後知名的〈滿面春風〉，由純純與愛愛輪流開口，串起完整的故事。男女約會交往，從出遊、喝咖啡、到論及婚嫁與生子，甜言蜜語當然沒有少，「伊有對阮講起愛情，說出青春夢」。出人意外的是，作詞者周添旺插入了一個奇特的段落：

人阮彼日淒涼一夜，坐在繡樓窗，看見暗々小路一个，佮伊真相同。

心歡喜，叫伊的名，看真不着人，紲阮一時想着歹勢，見誚面煞紅。

——〈滿面春風〉，純純、愛愛演唱，周添旺詞，鄧雨賢曲，1939 年紅利家

這個事件，對於劇情鋪陳並無必要。再說，表現女性羞澀的場景有很多可能，認錯未婚夫恐

第五章　文字：性別、愛情與文藝青年的感官禮讚

怕不是最浪漫的一種。會有如此安排，盡在不言中。

這些歌曲無意間揭露了一個有點難堪的實情：錯認伴侶的戀人們看似相互意愛，卻更像是陌生的熟悉人。從這個角度來說，這個年代距離自由戀愛真正能普及，還有好一段路要走。

速度時代，愛是禍害？

自由戀愛這樣一個外來的概念，當然不是所有人都欣賞。更何況牽一髮動全身，一旦打破傳統，人際互動、禮儀教化、風俗文化、社會制度全都跟著變動，適應期的混亂不可能不引發焦慮。

要觀察社會對於自由戀愛的接受度，以大眾為主要對象的流行音樂是絕佳觀察場域。大部分作詞者不至於擺明著反對自由戀愛，可是持保守立場的歌詞屢屢可見，而且摻混著對自主性高的女性的貶抑，這種心態將會在後文中深入挖掘。此處我們會先看到的是，在一些具有代表性的例子中，對自由戀愛反彈的歌詞帶有勸世歌風格，也有男女相褒形式，似乎是與勸孝又勸女德名節的歌仔冊相互應和。

其中，最值得注意的是蔡德音的作品。一位新式知識分子以戒慎恐懼的眼光看待自由戀愛，如今想來實在匪夷所思。對他來說，愛情不只危險，且與萬惡的金錢糾葛難分。他最賣座的詞作〈紅鶯之鳴〉強烈的指控，現代的戀愛走的是金錢買賣的老路線，而戀愛是為了滿足肉慾的手段。

蔡德音作詞作曲的〈戀是妖精〉則把戀愛寫成陷阱，以宛如歌仔先的老成口吻，警告年輕人切莫沖昏頭。令人玩味的是，他傳授的不是戀愛心法，而是失戀祕訣：

情死算來真是忝，青年不可彼懵懂。

失戀並不是失望，著為前途去奮勇。

──〈戀是妖精〉，純純演唱，德音編作，1935 年古倫美亞唱片

從勸戒、耳提面命，最後變成勵志歌曲，看來戀愛的危害太大，把焦點轉移開來才是上策。

對於現代的「速食愛情」感到不滿的〈速度時代〉中，男子批判女子妖嬌勾引人，結婚可以馬上離婚，戀愛從來不必認真，而女子毫不客氣的指責回去：

男：你的嘴唇紅豔豔　女：怎樣紅豔豔？

男：見人紋來共紋去　女：無像恁的白賊滿嘴舌

男：誰人慣用白賊滿嘴舌　女：今日相親隨放離

男：像恁女子朝秦暮楚換心志

合：速度時代，戀愛亂做像遊戲

──〈速度時代〉，靜韻、曉鳴演唱，蘭谷詞，鄧雨賢曲，1935 年古倫美亞唱片

話說回來，當換對象如換衣服一樣輕易，大概也會因著不夠熟悉交往對象，而發生認錯路人為情人、情人為路人的事件吧。不管是〈速度時代〉的酸言冷語，或〈戀是妖精〉的苦口婆心，反映出時人在「文明戀愛」初初萌芽的時刻，無所適從的集體心情。

第五章　文字：性別、愛情與文藝青年的感官禮讚

從戀愛到結婚：一種神聖的因果關係

從〈桃花泣血記〉（CD 第 2 首）理直氣壯的以一段未能修成正果的感情，宣稱「文明社會新時代，戀愛自由即應該」開始，到後來勝利唱片許多高唱「合唱戀愛歌」的賣座歌曲如〈戀愛風〉、〈戀愛快車〉，流行歌詞最大聲的的思想主調，就是自由戀愛。後世的我們必須牢記在心的是，「愛」、「戀愛」這樣的字眼與概念在那個「新時代」不只代表「毛斷」，更是新穎到讓人一知半解，青年男女如果想要實踐，平易近人的流行音樂提供的資訊，遠比艱澀的文學作品來得多。

綜覽數百首歌詞，會發現有個特別的辭彙專門形容當時的戀愛，除了引文中的兩首泰平唱片歌曲，各大流行唱片品牌也都推出過這樣的用法：

天然的美滿，結了神聖愛。

——〈風動石〉，青春美演唱，陳君玉詞，邱再福曲，1934 年博友樂唱片

兩个的愛情，實在是神聖。

——〈天國再緣〉，琴伶演唱，詔朗詞，王文龍曲，1935 年紅利家唱片

神聖情愛值千金，千金難買愛情心。

——〈殘春〉，青春美演唱，陳達儒詞，姚讚福曲，1937 年日東唱片

「神聖」成為了愛情的限定專屬形容詞，看來確實被普遍使用。一旦諸多歌曲反覆讓人琅琅上口，潛移默化的效力，很可能比與自由戀愛的反對者直球對決，還要更強大。

◎為中國電影所創作的主題歌看似以劇情為歌詞的骨幹，然而往往都是借題發揮，內裡的符號秩序與敘事聲音共振的對象是臺灣本地聽眾。

陳達儒 作詞　姚讚福 作曲　近藤十九二 編曲

上海明星影片公司出品影片

主題歌　殘春　唱 青春美

日東西樂團伴奏

A

春風陣陣入花園

春花一時香四方

風流迷入失打算

多情多愛刈心腸

B

怨阮花開袂結果

抄心把腹無奈何

心念彼人可好靠

無疑此夢煞來無

C

神聖情愛值千金

千金難買愛情心

絕望目屎滴落枕

看破世間恨情深

▲

（▲印無錄音）

日東唱機唱片股份公司

可是，為什麼戀愛會是神聖的？

不是因為雙方「用真情」或「純情」，而是這些歌詞背後有一個不言而喻、預設的前提：婚姻是作為戀愛成功的結果，而戀愛保證了婚姻的成功。〈結婚行進曲〉精確扼要地傳達出這樣的理念：

生活法度漸漸改，戀愛發生結夫妻。

——〈結婚行進曲〉，純純演唱，若夢詞，王文龍曲，1933 年古倫美亞唱片

如果前現代社會篤信婚姻是人生不可或缺要素，臺灣人剛剛跨入的「文明時代」就是把戀愛當作婚姻的前奏，是鞏固婚姻的安定劑。從這個角度來看，就可以理解戀愛不能獨立於婚姻之外而存在，享樂型的戀愛所招致的抨擊也是合情合理。

創作者不明的〈青春怨〉為這樣的價值觀與文化，下了最好的註腳：

戀愛第一情為重，造物弄人大可傷……
戀愛却無分國境，做人著愛學文明。有錢雖是有路用，結婚第一重愛情。
真情結婚永遠好，家庭永久無風波。夫唱婦隨有所課，富戶家庭恰魯蘇。
為情甘受千萬劫，不願世人來干涉……

——〈青春怨（上）（下）〉，愛卿、省三演唱，詞曲作者不明，1933 年古倫美亞唱片

此曲細膩的梳理出「真情→戀愛→結婚→家庭」的方向線，情愛的最終目標是為了補完過往婚姻的不足之處。此曲言下之意在於，倘若舊觀念是禮教、金錢鋪成通往婚姻的路，如今的新範式是以情愛為康莊大道，戀愛是可以讓「家庭永久無風波」的靈丹妙藥。

我們還可以比較奧山貞吉作曲的臺日版本〈ザッツ・オー・ケー（That's OK）〉，[1]來看本地文化對於「婚姻」重視到什麼程度。同樣是配上日式爵士樂搖擺風，日文原詞是由多峨古素一所寫，臺語歌詞由方萬全翻譯，以第一段為例，會發現翻譯歌詞與原版有微妙的差異。

日本原詞中譯	臺灣歌詞
不見面的話，就會想念，	一日若無相見，心頭又會酸。
這是我們兩人之間的關係。	每日想欲見汝，實在甘苦代。
連明天一天也等不及，	本來有相意愛，無菜無姻緣。
（用）這種心情我們說再見了。	如中通曉幸汝，做出不天良。
可以吧？可以吧？請你發誓吧。	好嗎？實在嗎？你我來發誓。
（男）OK, OK, That's OK...	（男）OK, OK, That's OK...

◎古倫美亞唱片橫跨臺日兩地，當臺灣歌手灌唱旗下日本歌曲時，編曲基本上是與日本版本相同的，聽起來甚至是同樣的樂手在錄音時為臺灣歌手伴奏。

歌曲共四段，不知名的男性演唱者只負責唱每段的最後一句英文。日文原版是請求男性說出戀愛的誓言，臺語歌詞卻是以更咄咄逼人的情緒，要雙方發誓。兩版的男歌手口氣一樣冷淡，忠實的呈現出曲名「That's OK」非但不是同意，而是「OK」的相反之意，是在敷衍了事啊。女性再怎麼叨叨絮絮的表達真心誠意，對方的疏離還是一如既往，不動如山。以「That's OK」為曲名，設定了男方扮演情場老手的角色。

兩相對照，臺語歌詞捨直譯而採意譯，為了勾勒出女性千迴百轉的心思，不只用上了「甘苦代」、「相意愛」這類口語化又傳神的辭彙，還天外飛來一筆出現了日本原詞從頭到尾都沒有的「姻緣」，違背了日版中女性耽溺於（想像中的）甜美愛情的原意。當臺灣版本的女性不滿足於當下歡愉，表達自我奉獻的意願，以及語帶強迫，索求婚姻的承諾，這些行為背後的驅動力，就是對戀愛的堅定信仰，相信這段感情必定能帶領她進入真正的幸福。

歌詞譯寫的因地制宜作法，反映出因著渴望婚姻，而對男性採取低姿態、高度倚賴的本地女性樣貌。這麼柔順的態度，卻會因為無法邁向婚姻，而感到心慌，繼而主動表達結婚意願——這樣真的能算是撼動社會結構、超越時代的表現嗎？

「文明婚姻」的糖衣

在引文寫到的〈戀慕追想曲〉中，戀愛被描繪成「初戀時代神聖愛」。如果戀愛的功能僅是導向婚姻、走入家庭，那麼每段戀愛應該都是初戀，可以理解愛情何以被看作至為純潔，無比崇高。但這首歌曲同時哀鳴著情感的逝去，敘事者只好深切感嘆「啊！複雜的現代」。直到現代生活才姍姍來遲的自由戀愛，讓人變得自由，無疑也讓人生更複雜。

戰前流行音樂以無數例子示範，戀愛被視作文明時代的冠冕上的珍珠，值得歌詠與追求。當〈青春怨〉篤定地宣稱「真情結婚永遠好」，主流的流行歌詞攜手神聖化了戀愛，戀愛彷彿護身符，能保庇婚姻順利。日治時期的青年男女追求的，真的是「進化」的感情模式嗎？與其以為這時的流行歌曲倡導的是「文明戀愛」，不如說是「文明婚姻」更加適當；戀愛與婚姻構成的是直線性的因果關係，但更嚴格的說，戀愛只是包在婚姻外層的糖衣，一下子就融化也無妨，功成身就就好。

　　禮教被打倒了嗎？恐怕沒有。只是外觀裹上羅曼蒂克的糖霜，加上年輕人不時會與代表禮教的父母衝突，會讓人以為傳統價值稍微鬆動了，足以讓衛道人士焦慮不安。然而，踏入婚姻前的所謂戀愛，不過是打幾個照面，會認錯是再合理不過，相互認識的程度究竟比媒妁之言深刻多少，值得商榷。戀愛發出的神聖光輝，其實來自背後不可撼動的婚姻與家庭，父母與適婚年齡的兒女之間的衝突並未真正挑戰到對婚姻背後的家庭倫理都沒有結構性的改變，以及對性別文化秩序的認知。

　　日治時期再文明、再摩登的戀愛，仍然以婚姻為終極依歸。高抬戀愛的神聖性，是為了鞏固婚姻的重要性；神聖的始終是婚姻，而不是戀愛。

5-3　一眼定情望春風，單戀鴛鴦蝴蝶夢

獨夜無伴守燈下，清風對面吹。

十七八未出嫁，見著少年家。

果然縹緻面肉白，誰家人子弟。

想呀問他驚呆勢，心內彈琵琶。

思欲郎君做尪婿，意愛在心內。

待（原文誤植為詩）何時君來睬，青春花當開。

忽听外頭有人來，開門該看覓。

月老笑阮忞大獃，被風騙不知。

——〈望春風〉，純純演唱，李臨秋詞，鄧雨賢曲，1933 年古倫美亞唱片

　　〈望春風〉可說是日治時期流行歌中，流傳最廣的一曲。首版曲盤發行後，先改編為新歌劇唱片出版，再翻拍成電影，繼而被改詞為鼓勵從軍報效天皇的日語軍歌〈大地は招く〉。戰後多次成為電影主題歌，被稱為臺灣大學的「地下校歌」，[1]到 2013 年統計共有 61 個版本。[2]李臨秋的文字風雅，配上鄧雨賢質樸不失氣質的旋律，兩者相得益彰，過耳難忘。

　　少有人知的兩件事是，〈望春風〉在 1934 年 2 月上市時，同時發行了兩個版本，正常的高

第五章　文字：性別、愛情與文藝青年的感官禮讚

音版,和更呆勢(害羞)、更搖曳的更高音版。而李臨秋保留了歌詞的故事情節,但是把男女角色對調,再寫了一首〈蝴蝶夢〉,由王雲峯寫曲,蔡德音演唱,只晚了〈望春風〉一季就在博友樂唱片出版。完全一樣的情境,以男性或以女性為主角,很不一樣的呈現,對照來看,會對於〈望春風〉的文化意涵有更深層的體會。

一切都要從那個有月光、也有微風的夜晚,開始談起。

女子內心的喃喃獨白

從柔焦的懷舊鏡片看出去,〈望春風〉好似展現了「愛情的發聲權」,[3]「描述女性掌握感情主動權的前衛思潮」,[4]且具有「男女平權的開明思維」,[5]是為新時代的戀愛模式。然而,這些評論並不精準也不中肯,因為女主角的心情千迴百轉,自始至終卻是毫無行動。

說穿了,文字再秀麗,女子的思緒顫動何等活色生香,不過是齣內心戲。

李臨秋為單次的偶遇,勾引出著急且含羞的起伏情緒,映照出女子對婚姻的嚮往。正因她滿腔期待,卻不主動、不出聲、也不新潮開放,才符合社會大眾對於未婚女子的理想形象,讓人產生溫婉清新氣息的觀感。奇特的是,歌詞中的適婚年齡的未婚女子若不是在回想白日的偶遇經歷,就是在夜裡、於孤身一人的情境下,遇見陌生男子,以背景年代來看,女子「暗暝出門」透露出不尋常的涵義,也許隱藏了不好說出口的複雜因素,是個讓人狐疑的謎團。

〈望春風〉歌詞的美,美在把女性小鹿亂撞的心緒描繪的活靈活現,外加夜色催情,風月為伴。一旦說破當中曲折,恐怕就不美了。女子對陌生人一見鍾情,就把對方當作歸宿,不須深思熟慮,就願意託付終身,代表對婚姻抱持不切實際的憧憬。不管是「君來睞」或「君來採」,

羞怯到張不了口的女子只顧著在心裡大珠小珠落玉盤，非得等到男性理睬與出手，女子才終於有了個人價值，為對方綻放出轉瞬丰采，「青春花當開」。

值得一提的是，女子如此「閉思」（害臊），很可能不僅因為性別差異，而是身分地位的不相稱。「標緻面肉白」所揭露的重點，不在於男子的外表標緻，而在於燈光照出了膚色白皙，點出男主角不是經年累月日曬雨淋的勞動階級，而是養尊處優的少爺。不管女子出身如何，她一分辨出這名夜遊者為紈褲子弟，芳心撩動，昏頭的基礎原來不是認識與互動，而是外貌與家世呢！

女子唯一主動的時刻，是情不自禁的聞聲開門，但又立刻轉借月與風自嘲失態；假使這個故事會往「自由戀愛」發展，大概也是窈窕淑女被追求，否則豈不更「呆勢」、更恁大戇」？無論從什麼角度，〈望春風〉都稱不上「開明」、「前衛」，與「男女平權」有鴻溝。這首精巧的文字小品，可視為女子思春的獨腳戲，是文人借女性之口抒發幽思，襲古意味濃冽。單純欣賞〈望春風〉詞句之美與浪漫意境，比指稱內中有多麼進步的社會意義，更為妥適。

「失戀男」與他的春夢

另一個值得玩味的提問是，〈望春風〉歌詞真的是評論者說的「愛情」嗎？縱然「意愛在心內」，但不過是意亂情迷的怦然心動，兩人之間不存在關係，也不存在對方的世界中。以戀愛或愛情定位之，有失精確。

有趣的是，情節相同的〈蝴蝶夢〉中，這位因著一面之緣就墜入情網的男主角，竟然描述自己「失戀」了。原本就單戀，春夢醒來仍可繼續單戀，何來失戀？

紅粉查某嬰，孤單行過阮身邊。才嫖緻，花容那西施。

誰家千金女，目箭射著亂心機。雖是合我意，噫，不敢去問伊。

听見打門聲，敢是小妹來尋兄。心頭定，開門出大廳。

真是大獃子，被風所騙來空行。我那即呆命，噫，亂想費心成。

鴛鴦成双對，你我双人心頭開。來富貴，枕頭拰做堆。

伸手採花蕊，忽听外頭犬大吠。醒來吐大息，噫，又入失戀隊。

李臨秋把這首以男性為敘事者的詞，口氣上設計得比〈望春風〉粗率恣肆。王雲峯譜的旋律輕快，多了插科打諢的滑稽感，難與〈望春風〉聯想在一起。有趣的是，〈蝴蝶夢〉歌詞單印出了演唱者蔡德音的照片（見第三章13節），貼近於〈望春風〉說的「嫖緻面肉白」，無怪乎廖漢臣說他「潘安再世」、「生得很漂亮」，[6]唱起這首彷彿大老粗自嘆的歌曲，趣味十足。

與〈望春風〉不同的是，〈蝴蝶夢〉花了數倍篇幅在描述這位隻身在外漫步的「紅粉查某嬰」的外貌。她被定位為「千金女」，行動自由，這是整首詞唯一顯出一點「文明作風」之處，不只「嫖緻」、「花容那西施」，也會「目箭射著亂心機」，拋媚眼佈下迷魂陣。兩位女主角相比對，〈蝴蝶夢〉較〈望春風〉大方得多，我們不禁懷疑究竟是因為姿色傾城，或因為她出身優渥家世？

多虧〈蝴蝶夢〉三葩詞各一個「我」、外加一次「阮」的作法，我們才發現，〈望春風〉極其刻意的避開第一人稱代名詞，「阮」只出現那麼一次，而且是來被月亮笑的。〈蝴蝶夢〉沒有這樣的避諱，口氣與先前女性明明在場、又要裝作不在場的狀態迥然不同，不但一直說

流行歌

F調 2/4 **蝴蝶夢**

李臨秋 作詞
王雲峰 作曲
良一 編曲

唱 德音

流行歌

蝴蝶夢

F. 五○三…B

◎〈蝴蝶夢〉是一場羅漢腳的春夢獨白，王雲峯以愉快而搖搖擺擺的切分音來表達，音域窄，彷彿是在喃喃自語。

「我」，更乾脆把對方跟自己送作堆了，從兄妹、你我、雙人、到鴛鴦呢。

李臨秋筆下，男性不像女性的心動只在暗地裡波濤洶湧，也不需要對方肯定自我價值。他即使心癢難耐，卻睡得著覺，美夢裡還「伸手採花蕊」。夢醒的悵然若失，來自這位曠男認定這是一段「戀」，再再證明自我感覺良好哪。

整個偶遇事件，僅僅是羅漢腳的浮生春夢，醒來悵惘，嘆口氣可能就忘了。

這就是自由戀愛了嗎？

同一齣劇本，一樣是一眼瞬間，〈蝴蝶夢〉的男子想要成雙成對，稱對方「合我意」，〈望春風〉的女子想的是「君來睬」，要的是「郎君做囝婿」。一樣是內心獨白，〈望春風〉的女子感到「呆勢」，〈蝴蝶夢〉的男子卻大嘆自己「呆命」！在李臨秋的詮釋下，女性的內斂矜持成了賣點，性別差異被放大。從市場反應來說，窺視懷春少女的幻想，遠比探索發情男子的煩惱誘人得多。

日治時期的自由戀愛究竟有多普及呢？以這兩首歌詞來看，主人公都在等著什麼力量來介入，不滿意於現狀，但又不擁有選擇權，只能發乎情、止乎想像。在介於前現代與現代的時刻，「文明戀愛」對於平凡庶民來說，就跟豪門千金一樣可遠觀不可褻玩，只能在夢裡一親芳澤。

烏貓時代的烏貓批評記

一班自稱文明女，卜選有錢做丈夫，無管頭腦是新舊，甘願做人附屬物。
喴！喴！我笑汝。強姦式結婚的風景。哇－哈－哈－我笑汝。

這是黑貓大活動，却着自由選媿厄。一身格甲金爽爽，沒記本成笑別人。
喴！喴！我笑汝。肉體魔力能迷亡人。哇－哈－哈－我笑汝。

本島中心的文化，專々想卜創虛花。肉體變成資本化，出門結黨歸大挽。
喴！喴！我笑汝。狂操跳躍个曲線美。哇－哈－哈－我笑汝。

公學卒業就萬幸，號命叫做卒業生，流行衫褲做來穿，講伊都是著文明。
喴！喴！我笑汝。綾羅絢爛的蜃彩。哇－哈－哈－我笑汝。

——〈女性新風景〉（上）（下）選段，純純、玉葉演唱，若夢詞，王文龍曲，1933 古倫美亞唱片

舊品味評新烏貓

比起風花雪月的愛情歌曲，許多以刻劃女性形象為題旨的戰前流行歌曲極為立體，像是描上粗黑邊的人像畫，鮮豔而浮誇，隨時可能溢出框架，從歌詞裡走出來。就算乍看之下沒有一個字不正面，也會因為浸淫在這類歌曲中久了，偶爾聽見一張沉浸在歡快中的曲盤，還會疑心作詞者可能埋了伏筆，忍不住仔細檢查會讓歌曲主角失足的壞徵兆。這樣一來一往，就連〈無憂花〉（CD第13首）或〈跳舞時代〉（CD第8首）中無憂無慮的青春女子，也都不怎麼天真了。

令人驚訝的是，如果試著歸納情歌以外的歌曲女主人公，會發現和歌仔冊發展出來的刻板化女性類型有高度重疊，[1]並且進一步融合各類形象，可見自十九世紀中葉[2]開始發展的歌仔冊敘事觀點，已然深入人心。這樣的現象，表明了臺灣流行歌詞身處社會劇變的年代，在性別觀點與文化秩序上，抓住的是前現代的尾巴，散發出穩定的氣息，好讓聽眾從流行音樂中得到娛樂與安慰。

勸世歌仔頻繁地把社會案件融入歌詞，流行歌曲的時事性就弱得多，不適合把謀害親夫之類的故事拿來演唱，只有在〈倡門賢母的歌〉一類的電影主題曲中，會推崇像「雪梅思君」那類的貞女節婦，不然很少出現八股的衛道楷模。說到底，流行歌曲是訴諸情感而非理智的產物，對於歌仔冊裡動輒大好大壞的人物，不怎麼有興趣。要有人味，就不能明目張膽的警世，過於徹底的善與惡太不真實，不如留一些辯白的空間，柔和人物面貌，也柔和評論者的音量。在這一點上，流行音樂比勸世歌高明得多。

畢竟世道艱難，不是只有歌曲角色要面對社會變遷，要承擔現代性帶來的刺激，大眾亦然。過去，歌仔冊可以把恪守禮教的良家婦女、煙花女、惡女、時代轉變下的等各類女性切割的壁

疊分明,而今,女性不再只能固守家庭,各類型的女性雖然一樣可以在流行歌當中見到,但卻全都可歸類在「時代轉變下的女性」之下。流行音樂不像歌仔先那麼排斥新事物,又更講求描述上的趣味,可是問題就出在趣味上——是惡趣味,懷古的趣味,還是酸言酸語的趣味?

從前文對於流行歌詞的分析看下來,無可否認的是,流行歌的年代與歌仔冊的全盛期重疊,歌仔的用字遣詞比較口語、易聽易懂,但是兩者的價值觀並沒有明顯的斷裂。不少流行歌詞甚至直接挪用勸世歌的形式來批評女性,大量集中在 1933 年之前,仍處於流行音樂風格最生澀之際,包括女性惡毒咒詛丈夫的〈打某歌〉,以及後文將梳理的古倫美亞〈戒嫖歌〉、相褒形式的文聲唱片〈男女排斥歌〉(CD 第 4 首)。表面上看似開放的流行音樂,只要是跨出家庭、乃至試圖獨立自主的女性,全都成了違背操守的嫌疑犯。

若欲自行尋找婚戀對象,矜持含蓄、毫無動作的女子,可獲得〈望春風〉那般宜人筆調,大量傳唱,下文將剖析的〈女性新風景〉卻把會打扮、主動性高的「烏貓」寫得猥劣鄙俗。雖然照樣有淪落風塵者哀嘆命運的歌曲,如下文會提到的〈可憐煙花女〉或〈姻花十二嘆〉(CD 第 3 首),但我認為,在這種警世道德麝人的脈絡中,根植的已非假借煙花女子飄零身世抒發個人心情的文人傳統,而是出於證明女性清白、拋頭露面為不得不然的動機。

這樣的角度,以時代背景來看,並不令人意外,因為日治時期的女性距離被當成一個完整獨立的個體,仍然甚遠。如果說歌仔冊中的女性形象放不入公領域,同時男性可以堂而皇之的審視私領域,[3]流行歌曲中的女性形象從內在聲音、外表舉止、到公共空間,全都攤到男性視野底下,成了可受公評的對象,標準嚴苛,且有醜化之嫌。如此一來,把歌詞當成「歷史證據」來認識當時的女性,不僅斷章取義,且忽略了這些人物是由貶抑性的男性眼光所塑造。然而,回

第五章　文字:性別、愛情與文藝青年的感官禮讚

80213B（右）　**80213B**（左）

右

流行歌　女性新風景

若夢　作詩
王文龍　作曲
井田一郎　編曲

純純
玉葉　純純
古倫美亞管絃樂

八〇二一三 B

(6)
公學卒業就萬幸
號名叫做卒業生
流行衫褲做來穿
講伊都是著文明
嚷々我笑汝
綾羅絢爛的鬢彩
哇ー哈ー哈ー〳
我笑汝

(7)
也沒恰人去運動
站著唇內裁土公
婦女解放也無講
假做貴族新女郎
嚷々我笑汝
痴情嬌激个交享樂
哇ー哈ー哈ー〳
我笑汝

日本コロムビア蓄音器株式會社
(Printed in Japan)

左

(8)
現時黑猫有幾種
街頭巷尾四顧征
想卜奢華富裕用
只識黃金是虛榮
嚷々我笑汝
輕舉妄動个愛慾
哇ー哈ー哈ー〳
我笑汝

(9)
社會事情不知影
專々想卜滿街行
水晶玻璃鏡門鏡
專去公園尋狗兄
嚷々我笑汝
多角多型的情艷錄
哇ー哈ー哈ー〳
我笑汝

(10)
化粧專是毛斷化
勢面彫甲眞正大
卜賣卽長著卽活
滿街示威去虛花
嚷々我笑汝
著十字街頭騰放浪
哇ー哈ー哈ー〳
我笑汝

日本コロムビア蓄音器株式會社
(Printed in Japan)

80213A

80213A

流行歌　女性新風景

若夢作詩
王文龍作曲
井田一郎編曲

純純
玉葉
古倫美亞管絃樂

八〇二一三 A

（1）

本成全樂都沒曉
爲着生活假愛嬌
歸身粘吸其正巧
爲着淡薄想卜嬈
嗟々我笑
陶醉滿天下的姸媿
哇ー哈ー哈ー？～
我笑汝

（2）

一班自稱文明女
卜選有錢做丈夫
無管頭腦是新舊
甘願做人附屬物
嗟々我笑
强姦式結婚的風景
哇ー哈ー哈ー～
我笑汝

（3）

這是黑猫大活動
却着自由選媿厄
一身格甲金爽々
沒記本成笑別人
嗟々我笑
肉體魔力能迷亡人
哇ー哈ー哈ー～
我笑汝

（4）

較俗亦有貳仟五
亦有一暝三百圓
有思幾年的程度
價數自然撨伊呼
嗟々我笑
作成血痕的情艷錄
哇ー哈ー哈ー～
我笑汝

（5）

本島中心的文化
專々想卜創虛花
肉體變成資本化
出門結黨歸大挽
嗟々我笑
狂操跳躍个曲線美
哇ー哈ー哈ー～
我笑汝

日本コロムビア蓄音器株式會社
(Printed in Japan)

日本コロムビア蓄音器株式會社
(Printed in Japan)

◎這首歌詞把「新女性」的各種活動與舉止，都以諷刺誇大的手法，刻劃成荒唐可笑的漫畫定格；所有行徑都居心可議、其心可鄙，「文明女」成了虛華放蕩的負面名詞。

頭指責近百年前的流行歌曲迂腐老朽，或是清一色是男性的作詞者食古不化，也是無意義之舉。倘若歌詞不約而同的眾口同聲，性別文化中的權力關係就是根深蒂固，既然是集體認知，不需要單單抨擊一人。不如循著既成的路線，有意識地知道我們是透過前人的有色眼鏡，在看待追求摩登生活的女性，試著重返歷史語境，聽見曾經烙印的本地生命印記。

文明女選魁厇

為了要合理化對女性的批判，流行歌曲中，女性面目的誇張化與扁平化是可以理解的手段，承襲的是以烏狗與烏貓為名的歌仔冊中，以獵奇加上喜劇式的手法編織荒唐情節的作法，這在從「烏貓迌迌去行春」開篇的〈烏貓行進曲〉也可以看到。[4]其中一首特別突出的詞例，是〈女性新風景〉，對於想盡辦法釣金龜婿的女子極盡譏諷之能事，她們的行為和裝扮被過甚其詞的描繪，幾乎是卡通化了。

從聽覺上，更能掌握這樣的卡通化。這是一首長達十段、分成上下兩面的歌曲，每當純純演唱完用字尖銳的勸世歌仔式四句聯，就改由聲音粗啞的玉葉開口，以丑角式的浮誇口吻，唉完又反覆哇哈哈，大剌剌的以「我笑汝」作結，這樣的用字幾乎可稱得上是幼稚了。在歌詞內容並不好笑的狀況下哈哈大笑，並非幽默，而是嘲笑取樂。

從文白混雜的文字看來，此時躍然而出的新品種現代女性是這樣的：她們受過教育，骨子裡卻還是食古不化，愛慕虛榮，把青春的肉體當成籌碼，惺惺作態，花枝招展，厚著臉皮自封文明女。[5]她們公開勾引男性，甚至開價出賣靈肉，最終目標是嫁入富家，就算對方腦袋冬烘也可以接受，被當作花瓶也無所謂。簡而言之，這樣的女性有數不完的行徑值得大肆挖苦，四處

傳唱，但在觀者眼中，是一無可取。

　　女性學歷、求偶、打扮、出門全都被放大檢視，評論者張牙舞爪的態度，賦予了恥笑的正當性。與〈女性新風景〉類似的女性形象，可以在先前提過的〈速度時代〉聽到，是相互問答的男女相褒形式，但語言換成了大白話，從工整對句變成長短句，比獨白式的歌曲更具速度感。不過，雖然女性回嘴嗆辣，但每一句又被男性拿來作為攻擊的武器：

男：你的目周真妖嬌　女：怎樣真妖嬌？

男：射來射去真難料　女：無像恁的心肝快翻僥

男：誰人親像天氣快翻僥　女：今日結婚隨解消

男：像恁翻僥，害人想思難治療。

合：速度時代，戀愛認真無必要。

——〈速度時代〉，嬌英、曉鳴演唱，蘭谷詞，鄧雨賢曲，1935 年古倫美亞

　　男性指出女性眼神妖嬌、「嘴唇紅豔豔」，並不是要讚美，而是藉此興師問罪。女人看似伶牙俐齒為自己駁斥，然而歌詞的設計只是讓她作作樣子，還要她自行坦承罪狀，比如一天內結婚又離婚，來證明女性善變又隨便。原來歌名〈速度時代〉的成立，有賴現代女性的敗德所致。

　　用這樣的標準再看〈女性新風景〉，真可謂文明女敗德大全集了。在男性的凝視下，烏貓成了不檢點與唯利是圖的代名詞，是時代亂象的禍源，理當被眾人當作動物園的珍禽異獸，用焦灼的話語圍剿。作為既得利益者的男性，縱然揶揄的酣暢淋漓，從全曲開頭就已明白這些「假愛嬌」的女子是「爲着生活」，唯一擁有的本錢僅有身體（「肉體變成資本化」）。女性唯一

第五章　文字：性別、愛情與文藝青年的感官禮讚

翻身的方式，也是歌詞中唯一提到的「新風景」，就是「強姦式結婚的風景」。

　　這個刻薄得過火的說法聽起來新潮又威猛，炸彈似地拋了出來，究竟炸到了誰？如果女性為了謀生，而自己選擇丈夫是「強姦式結婚」，那麼過往非自己選擇丈夫、素未謀面的婚姻，不就更是「強姦式結婚」？為了維持傳統而咬牙切齒的醜詆，學新詞卻學得不知其所以然，高談闊論久了，越說就越滑稽了。

毛斷女抹胭脂

　　抨擊現代女性的舉止不端，警戒男子遠離花柳女子，這兩個主題的流行歌詞都特別喜歡拿「化妝」這件事情開刀。姑且不論是為悅己者容或為己容，也不論男性是否以貌取人，這些歌詞背後的動機，很常出於認為女性因劣根性而化妝的強烈信念，判詞的背後往往不懷好意。

　　當然，文明女之外的不文明女也會化妝。這些帶著公允口氣作出指導的男性聲音所反對的，很可能與化妝本身毫無關聯，而是驚恐於現代化的臉孔會招惹的騷動。這正是〈女性新風景〉「化粧專是毛斷化，勢面彫甲真正活」，以及〈姊妹心〉把少女們畫了妝以後的花容月貌形容為「生媿做摩斷」，所持定的立場。毛斷／摩斷的化妝技術，雕琢出讓男性不好承認、會焦慮的驚艷美貌，必須牽拖為會對社會安寧有所危害，才不致使男性難堪。

　　要判斷女人是好是壞，是否上妝與否成了指標之一。雖然也不少歌曲講到男歡女愛關係裡的女子也畫了美艷香唇，最有名的如〈四季紅〉「嘴唇胭脂朱朱紅」，但裁定是否合宜的決定權，全在男性。〈男女排斥歌〉中甚至出現了休妻的下場：

　　二月下，二月二，當今查某真伶俐，嘴皮無彩抹姻脂，明仔後家搬搬去。

　　——〈男女排斥歌〉，幼緻、雲龍演唱，文藝部詞曲，1933 年文聲唱片

被休掉的妻子收拾行李準備搬回娘家的原因不是別的，就是畫了點唇彩。[6]最讓人瞠目結舌的，不是這個理由比芝麻綠豆還小，而是男聲對於這個情節的描述何其氣定神閒，還酸言酸語、假意讚揚，暗示女性明知上妝等同不守婦道，被拋棄難道不是咎由自取？

良家婦女化妝如果被看成禍害，非良家婦女化妝就是居心叵測。〈男女排斥歌〉中的女性被稱為「妖精」，〈戒嫖歌〉裡的「花宮查某」好像更是名正言順的「妖精」。〈戒嫖歌〉還特別選用〈雪梅思君〉的調子來唱，反諷意味十足。

> 論起迌迌只大志，花宮查某那妖精，裝恰一個真縹緻，戀查埔，就相爭。
> 陽精被伊採離離，家火開恰無半絲，傳染梅毒也淋病，遇著人頭殼舉不起。
>
> ──〈戒嫖歌〉，純純演唱，張雲山人作詩，作曲者不明，1932 年古倫美亞唱片

風塵女子從頭到腳的打扮，如同大陣仗的迷魂陣，導致男性最恐懼的結局，不只會難看的為女子爭風吃醋，還會精盡金盡，小頭低完大頭低，丟臉丟到地。

從這個角度來看，煙花女子的胭脂紅唇不僅是為了裝飾，是意在迷惑：

> 白賊的胭脂，染到紅枝枝。薑母抹目墘，假笑又假啼。
> 也會弄假情，也會作假意。專專是白賊，戀愛的歌詩。
> 怎樣這世間，專是白賊呢？暗中著吞忍，男子哭哀悲。
>
> ──〈嘆恨薄情女〉，青春美演唱，黃梁夢詞，王文龍曲，1934 年黑利家唱片

◎報上見到的化妝品廣告以日本舶來品為主，或許和平民大眾在街市上習慣購買的並不相同。出自 1933 年《臺灣新民報》。

〈嘆恨薄情女〉裡面，抹胭脂、提薑母、拭目墘（取老薑抹眼睛，意思是假哭）成了同一件事，是在掩蓋她們的白賊與虛情假意，而尋花問柳的男性突然都變成了任人宰割、默默吞忍的受害者。這些歌詞反覆營造出一個意念：化妝具有龐大威力，誘發出男性的單純天性，與女性的邪惡本能。

不過，這是有例外的。女性化妝時的姿態越是悲哀、越是違反自己意志，就越可能得到男性的同意。

> 可憐烟花女，怨恨鴉母心真硬，
> 一冥伴客哥哥纏，著抹粉，點胭脂，
> 假哮假哭，打騙伊的錢。
> ──〈可憐煙花女〉，小紅演唱，曹鶴亭詞，陳運旺曲，1934 年泰平唱片

這類歌曲不一定要大剌剌的勸世，比如「暝日只有流目屎，都是制度不應該」（〈賣笑淚〉），老是這樣就太乏味了。只要表現得身不由己，就算同樣在欺騙男性，但是如果可憐一點，似乎就不那麼可恨了。

儘管如此，撇開少數例外不談，一旦眾多歌曲都在提醒擦脂抹粉的女性等同挑撥誘惑，像〈姊妹心〉這樣的語調，反而讓人無所適從：

> 好姐妹，生媬做摩斷。小妹妹，長成嫁好厞。弟弟，音樂跳舞弄。噯唷唷，齊成人。
> 好姊姊，脂粉桃花面。小妹妹，珠唇鴛鴦身。活潑，體態花樣新。姐妹妹，好相信。
> ──〈姊妹心〉，純純演唱，若夢詞，鄧雨賢曲，1936 年古倫美亞唱片

第五章　文字：性別、愛情與文藝青年的感官禮讚

◎〈姉妹心〉描繪充滿樂舞和脂粉的手足關係，女性漂亮可愛是為了嫁人，成長過程也作為兄弟的「姉妹伴」，暗示了女性外表帶有的目的性。

歌詞單上同樣的一張純純倩影反覆出現在〈幻影〉、〈想要彈像調〉的歌詞單上，歌手不被投射到歌曲角色裡，唱片公司也不費心於形象包裝，可見戰前與後來的明星文化有所不同。

寫下這樣輕飄飄的、純粹愉悅的，竟然是〈女性新風景〉的作詞者，他描述這個摩登家庭的用詞溫婉到讓人不適應，以至於懷疑可能是歌手忘了唱完樂極生悲的結局吧。

聲音風景裡的新女性

對於試圖自主選擇丈夫、裝扮外貌的女性，戰前流行歌曲的態度是相當不友善的。綜覽數百首歌詞，幾乎尋不著真正具有自主能力的「新女性」芳蹤，頂多只見「特殊專業」的職業女性的身影。出外從事其他工作的女性仍舊稀有，流行歌詞並無意願給予支持。

彼時女性想進入職場，若不選擇女給之類工作，多半會從事文書事務，且是男性不做的臨時工性質的短期職缺，一般會要求高等女學校學歷。可是，日治時期的女孩就學率是很低的。在新式教育體制建立之初少於 5%，1929 年略提高至 15%，到了 1934 年也只有 25% 左右，而男孩相對已達約 57%，學歷門檻對女性是很高的。女性另一種可能的工作為「交換手」（接線生），慣例上，工作者介於 17 至 20 歲，常因結婚而離職。[5]女性除了家庭，似乎無處可去。

〈女性新風景〉展示的，嚴格來說不能算是「文明女」為了打破框架而努力的素描，而是男性的非難與醜化，這就讓我們清楚辨識出，歌詞背後有著固若金湯的成套價值體系。戰前曲盤聲音風景裡的新女性實在太少，好女人與壞女人的判斷標準任性浮動，男性可以自由的貶抑女性在公領域與私領域的作為。對女性的羞辱與限制無所不在，女性要想翻身，只得展望未來。

滴水穿石，厭女心態蔓延在整個社會裡，從眼光與話語轉成包裝精美的聲音商品，由唱片鑽入聽者的耳朵裡，又再一點一滴的滲透回到社會裡。

5-5 文青上菜：風花雪月之外的泰平情歌

來！來！來！來唱戀愛歌詩，

來！來！來！看最後的勝利。

——〈愛的勝利〉，芬芬演唱，趙櫪馬詞，陳運旺曲，1934 年泰平唱片

與媚俗保持距離的泰平唱片

說起來，在主事者找來音樂科班出身的陳運旺、批判性格強烈的趙櫪馬時，泰平流行歌的表現大抵蓋棺論定了。他們意氣風發，渴望誘發出平民的文學趣味，滿腔熱血的找來志同道合的寫手，希望用流行歌詞「活潑潑地侵入大眾裡去」。[1]

這兩位知識青年接手文藝部後，從 1934 年 4 月推出第一批唱片，兩年間大約發行八十餘首流行歌。當時的流行樂壇風華正盛，〈望春風〉在 1934 年 2 月出版，同年橫掃市場的還有〈雨夜花〉、勝利〈路滑滑〉、博友樂〈人道〉。臺灣文藝協會的機關刊物《先發部隊》在同年盛夏問世，內有趙櫪馬的小說，為泰平寫歌詞的蔡德音、黃得時、楊守愚等人也都有文字作品收

錄其中。泰平儼然成為文學運動者追求「文藝大眾化」的試驗所，他們寫出的流行歌詞會成為主流，或是偏鋒？

論音樂，泰平寫不出鄧雨賢的清新氣質，蘇桐的接地氣，姚讚福的才氣勾人。論文字，也比不上周添旺的耽美，李臨秋的匠心獨具，陳達儒的別緻與婉轉兼具。如果要談品牌特色，泰平不若古倫美亞大膽多變，豔色怒放，也做不到勝利的俐落精準，品質整齊。那麼，理應擅長文字的泰平，端出了什麼菜？

在我看來，高濃度的藝文人士為泰平帶來的最大特色，並非偶爾來點艱澀拗口的用字，畢竟陳君玉、張雲山人、林清月也分別為古倫美亞與勝利寫過隱晦難明的詞句，而趙櫪馬、蔡德音等都是中國話文的擁護者，他們願意嘗試口語化的臺語歌詞已經是驚喜了。泰平最突出之處，在於無意製造大眾品味來討好大眾，反而理直氣壯的期待聽者心悅誠服的買單。這些年輕作家大概以為，寫出〈雨夜花〉或〈心酸酸〉那樣的暢銷曲就是媚俗，勸世歌仔那樣讓市井小民感到親切好記的口吻是拉低格調，故而刻意選擇出異於常規的主題，或者不太通俗、甚至不太通順的歌，使得泰平作品格外倨傲，很少興起波瀾，很少讓人琅琅上口。

可是，如此一來，真的就能讓大眾感染上文藝化的氣息嗎？

大愛勝過小愛

兩位文藝部長合作的第一首歌曲，恰恰透露出他們主導的品牌走向。這首〈愛的勝利〉以愛為主題，卻是超脫凡俗、大異其趣的愛，比如，與「來唱戀愛歌詩」排比的竟是「看最後的勝利」，所謂的幸福是「征服猛獸」，要過快樂日子必須「進到平和城市」。

顯然，當大眾還在從「想勹問他驚呆勢」的羞澀心情，揣摩「愛」的新鮮概念時，這首歌曲企圖把「愛」提升到另一個境界，一旦困難如此龐大囂張，就得靠氣勢取勝，自然就超越小情小愛了。〈愛的勝利〉幾乎稱得上勵志歌曲，與唱片公司旗下「太平歌劇團全員」共同合唱的〈先發部隊〉一樣，展現出水裡來火裡去的豪邁激情。不過，左看右看，〈愛的勝利〉的勝利到底與愛何干？實在是一個難解之謎。

　　拓展歌詞主題可能的範圍，也讓泰平顯得與眾不同。〈琵琶恨〉是極佳例子，其他唱片公司常見的愛情與風塵女子飄零身世的怨嘆，在此被扭轉至母子親情的思念：

> 手抱琵琶心抱恨，怨恨世間放捨阮。
> 手彈悲調心頭悶，哎呦哎呦。
>
> 黃金打破母性愛，害阮母子分東西。
> 明知地域也著來，哎呦哎呦。
>
> ——〈琵琶恨〉，小紅演唱，蔡德音詞，剛藜曲，1934 年泰平唱片

　　除了〈琵琶恨〉，蔡德音也從翻譯劇本改編了〈慈母溺嬰兒〉、〈愛夢兒〉等曲。[2]雖然筆觸抒情，卻是激烈重思母愛的樣貌，其他唱片公司較少著墨的親情在此仔仔細細地被放大、被正視了。

◎〈放浪的歌〉唱出追求理想以至於窮困的青年人心聲，快狐步節奏是想表示灑脫，或者狼狽？

少見的主題，還有〈教學仔先〉（守愚詞，快齋曲），關於漢書房教師窮酸又晦氣的處境，也有幾首北京話流行歌，包括文藝部創作的〈偷情打胎〉，以五更鼓形式唱出黃花大閨女墮胎的心事。

首屈一指的成功之作是〈街頭的流浪〉，平舖直述的歌詞貼近了勞動階級的生活困境，青春美的歌聲不花俏、不煽情，市場迴響熱烈：

景氣一年一年歹，生意一日一日害。
頭家無趁錢，轉來食家己。
唉唷！唉唷！無頭路的兄弟。

有心做牛拖沒犁，失業兄弟行滿街。
寒時無得睡，歹時某啼啼。
唉唷！唉唷！無頭路的兄弟。

不是大家歹八字，著恨天公無公平。
日時遊街去，暝時恬路邊。
唉唷！唉唷！無頭路的兄弟。

—　〈街頭的流浪〉，青春美演唱，守真詞，周玉當曲，1934 年泰平唱片

雖然此曲榮登日本當局想要禁唱的第一首流行歌曲，[3]為泰平的歷史地位添上了光榮的色彩，實際上，撇開每家唱片公司都有的煙花女主題不算，以低下階層為主角的泰平歌曲數量頗為有限，並未多過其他品牌。

不得不說，單以〈街頭的流浪〉就認定泰平整體作品都充滿社會關懷，這樣的歷史評價不夠公允，證據也太薄弱了。

要詠嘆愛情，不如理論愛情

毫無疑問，敢於追尋理想的泰平創作者是浪漫的。只不過，這群寫實主義的信徒寫起風花雪月，乍看有模有樣，再看卻是提不出對愛情的創見與堅持。我們難免揣測，所以依循傳統路徑，拿舊詩詞的意境、乃至文字來用，會不會是自由戀愛讓創作者感到不自在與難堪呢？

以趙櫪馬的作品為例，〈恨不當初〉的歌詞唱道，

臨鏡臺，懶梳妝，舊恨新愁心中鑽，
為何情愛二字難十全。

或是〈啼笑姻緣〉，末句為

往事宛然在夢中，可憐因愛為憂傷，
人面不知何處去，呀，桃花依舊笑春風。

趙櫪馬的歌詞擬古，縱有顧及臺灣話文的韻腳，但讀起來與中國話文幾無二致。原詩詞骨肉俱在，也未費心修飾，讓人訝異於新式知識分子捧起的是腐舊的文化美學，不避諱陳迂之氣。

貌似什麼都談的泰平歌詞，其實是不夠放恣的。在泰平，讓時人趨之若鶩的文明戀愛談得不

多，更多的是傳統語境下的兒女私情。好不容易來了一曲〈小妹妹〉，敘事者卻不安於把甜言蜜語講得淋漓盡致，偏要拿出老成腔調，原來前面的情景鋪陳是為著最後的振振有辭。美嬌娘只得正經危坐，學起愛情理論來了。

> 小妹妹，記得咱双人，手牽手散步在河邊，
> 牡丹開花，風送清香味，更深夜靜，月光美兼圓。
> 小妹妹，記得咱双人，嘴悶嘴意愛來相吻，
> 文明時代，戀愛是神聖，双人相愛，都是用真情。
>
> ──〈小妹妹〉，掠岸、濤音演唱，曹鶴亭詞，快齋曲，1934 年泰平唱片

泰平歌詞中的愛情，少了薔薇色的神祕感，也少了扣人心弦的大喜大悲。當文藝部長拿古詩詞為範本，眾多詞作對於戀愛同樣抱持醌腆而陌生的距離。與其說這些文青是為了不顯得媚俗，所以用計算過的冷靜筆調處理愛情，不如說他們的情愛觀比其他唱片公司的作詞者更保守，卻扳起面孔，扮演起姿態清高的旁觀者──明明看不透愛情，還是想說點什麼，指點些什麼。

島都風流真美麗

泰平想與古倫美亞一較高下的企圖，從追隨古倫美亞〈臺北行進曲〉與〈咱臺灣〉之後發行〈新臺北行進曲〉與〈美麗島〉，就可以看出來。

〈臺北行進曲〉是首特色鮮明的歌曲，連番細數夜晚霓虹燈下的新舊娛樂，一個又一個的場景多到必須花兩面唱片才唱得完。晚兩年出現的〈新臺北行進曲〉決定不跟著走馬看花，捨棄

文壇盛行的寫實主義，改採印象派的大片光影：

毛斷台北現代女，十字路頭來相遇，
行路親像在跳舞，跳舞！跳舞！
活潑無人有，萬種流行攏會副。

咖啡館街五色燈，窗前女給在歡迎，
吃酒唱歌談愛情，愛情！愛情！
誰人不起興，身軀親像遊仙宮。
攬素女來去行，更深散步大稻埕，
島都風流真盛榮，盛榮！盛榮！
人講真有影，烏貓伴著烏狗兄。

——〈新台北行進曲〉，逸客演唱，在東詞，快齋曲，1934 年泰平唱片

◎〈美哥哥〉如同
另一曲〈小妹妹〉
的回音，是拿掉愛情
哲理後，單純版本的
戀人絮語。

張雲山人的〈臺北行進曲〉相較之下是俗氣的，主角整晚忙著在紅塵打滾，處處留情，不能否認敘事者對於這個城市的喜愛溢於言表。以化名寫作的〈新臺北行進曲〉則是一幅抽象現代畫，定格的畫面背後沒有故事，沒有劇情，看似霍霍生風，實際上只有皮相，無骨無肉。享樂的人物面目模糊，聽者無法判斷作者究竟對烏貓烏狗是褒是貶是諷刺，大筆揮灑的顏色終究剩下空洞蒼白。

　　最好的泰平作品，首推〈美麗島〉。1934 年 4 月，古倫美亞出版了蔡培火的〈咱臺灣〉，從歌詞、管弦樂團、美聲唱法，很有古倫美亞一貫好大喜功的興味：

美麗島，是寶庫，金銀大樹滿山湖，挽茶嬰仔唱山歌，
双冬稻仔割不了，果子魚生較多土。
當時明朝鄭國姓，愛救國，建帝都，開墾經營大計謀，上天特別相看顧。
美麗島，是寶庫。

——〈咱台灣〉，林氏好演唱，蔡培火詞曲，1934 年古倫美亞唱片

　　蔡培火長年積極推動臺灣自治與臺灣白話字，為了營造出正宗史觀的宏大敘述，〈咱臺灣〉上溯明朝主政官，釐清了政權的正統性，也凸顯出臺灣自古蒙受恩澤，地上豐饒。比蔡培火小了整整二十歲的黃得時是新一代的鄉土文學運動健將，他一反〈咱臺灣〉的歌功頌德風向，工筆細唱，把小老

◎〈美麗島〉與〈望春風〉一樣有彩蛋版：你不知道自己買到的會是稍快的〈美麗島〉，或音域更高的〈望春風〉。

百姓再尋常不過的生活描繪得栩栩如生：

你看呢，一二三，水牛食草過田岸，烏秋娘啊來做伴，
胛脊頂騎咧看高山，美麗島，美麗島，咱臺灣。

你看呢，好思雙，晚飯食飽閒仙仙，某唱山歌翁拉弦，
香蕉下月娘出廳簷／即吟，美麗島，美麗島，咱臺灣。

你看呢，甘蔗園，阿兄賢做酥蜜糖，愛情蜜甜卡甜糖。
一步行一步心頭糖，美麗島，美麗島，咱臺灣。

——〈美麗島〉，芬芬演唱，黃得時詞，朱火生曲，1934 年泰平唱片 [4]

〈咱臺灣〉也有水牛、烏秋，出場的目的是要陪襯臺灣的得天獨厚，資源豐富，可是〈美麗島〉的水牛、烏秋、香蕉、甘蔗與農人同是島上主角，筆觸不帶野心，不希罕驚心動魄的轉折，只有濃烈澎湃卻素樸無華的情感，含情脈脈地凝視，深怕打斷曲中人物的一舉一動，只盼無波無瀾，歲月靜好。

不擅寫作愛情的泰平，就這樣留下了兩首至情至愛的歌曲，一首是給勞動者的傷心街頭之歌，悲天憫人卻語帶衝撞的〈街頭的流浪〉，一首是給這塊土地的情歌，遣詞用字清淡，卻深情滿到要溢出來的〈美麗島〉。〈美麗島〉唱出了那個時代最溫柔、最和煦、也最讓人低迴哀惜的依戀。

反抗者的商業實踐

泰平流行歌如同一場宴席，半路出家的廚師說得一口好菜，直至踏入灶腳，這道沒蒸熟，那道沒入味，偶爾端出一盤細緻芳香，所有的失誤霎時都可以寬容了。

然而，上菜的陳運旺、趙櫪馬等一干藝文愛好者應該未曾料想到，人文抱負的沉重感拖累了詞曲的流暢與輕盈，原本可以利用的唱片形式淪為食之無味的雜音，音樂本身擁有的魅惑力在生硬文字間幾乎消失殆盡。泰平創作者既想拯救大眾，又隱隱流露對市井小民的輕蔑，更對何謂「流行」感到質疑，亟欲以新的標準重新定義。問題在於，這群文青過去出版過的刊物發行量小、觸及人數少，基本上是同人文化圈內的出版，他們既不願趨近市場喜好，又不熟悉商業發行，對市場機制感到陌生，根本上是不適應商業創作的。要顛覆自己無法掌握的事物，談何容易。

就算歌曲不是那麼好聽好唱，我還是願意相信，泰平創作者對於整個社會是情深義重的，他們不顧反對聲浪，[5]甚至被譏為「拜金藝術」，[6]仍舊捲起袖子，跳進聲色犬馬的娛樂圈。[7]若是創作者無法設身處地的理解他者，彎不下身來邀請聽眾跨進新世界，作品往往會流於自我中心式的抒發。偶爾可能會讓人耳朵一亮，可是站得那麼遠，再怎麼擺出屈尊就卑的姿態，也撼動不了社會原狀。

5-6 月夜五感：暮色裡的諸般心事

月色冷冷悽慘照，秋風接接春落葉。等君心內懼懼抖，四邊不時淅淅叫。

—— 〈月下愁〉，青春美演唱，趙櫪馬詞，陳運旺曲，1935 年泰平唱片

白日與夜晚的歌

歌曲可以粗略的分兩種，白日的，和夜晚的。

白日的歌曲，是理直氣壯的。熱戀的歌曲，比如〈戀愛風〉、〈滿面春風〉；男女拌嘴的歌曲，比如〈男女排斥歌〉（CD 第 4 首）、〈四季紅〉；說理或品頭論足的歌曲，比如〈女性新風景〉或〈紅鶯之鳴〉。敘事的歌曲通常也是白天的，比如〈桃花泣血記〉（CD 第 2 首）、〈老青春〉（CD 第 7 首），情節攤在雪亮的太陽底下，聽者跟著故事走一遍，嘆個氣或笑兩聲，就被光和熱蒸發了。雖然〈跳舞時代〉（CD 第 8 首）和〈無憂花〉（CD 第 13 首）的場景比較可能是晚上，可是寫得奔放無比，跳舞場彷彿亮得每個人無處可藏，黑頭髮黃皮膚的面孔記得一清

二楚。

　　藝旦女給的悲歡冷暖，自是屬於夜晚的歌曲。許多憂傷的歌都因著心境昏暗，而感到四面無光，比如〈心酸酸〉或〈想要彈像調〉（CD 第 11 首）。思緒滿懷的歌曲也常發生在夜裡，不可不提的佼佼之作，〈望春風〉、〈月夜愁〉、〈雨夜花〉，場景必然是晚上，連夏夜都覺得涼。

　　白日的歌曲把話說盡，歌曲唱完了就結束了，夜晚的歌曲尾奏像是微弱的火光漸漸消逝，餘溫猶存，卻讓人更冷。有太陽的時候，各種主題都很適合，小提琴、鋼琴、薩克斯風鬧哄哄的齊奏，怎麼唱聽起來都很冠冕堂皇。夜晚有月，有月就有陰影，留了太多餘地，總是會有清風對面吹，有秋蟬哀啼，舞臺上唱著獨腳戲，樂手在月影後面烘托，深怕打斷了獨白者。〈月下愁〉（CD 第 15 首）、〈月夜孤單〉（CD 第 16 首）、〈夜半的大稻埕〉（CD 第 19 首）都是以月色為舞臺的暗色歌曲。

　　可是，這不代表晚上的歌只能有悲涼。愉悅的夜晚的歌也是有的，比如〈月下搖船〉（CD 第 14 首）、〈月夜遊賞〉（CD 第 9 首）皆然。與白晝下尋歡作樂的歌曲最主要的差別，並非調性上的含蓄，而是感官上的放肆。月光星光再怎麼亮，仍然有揮不去的遮蔽感，陰影紛紛甦醒起來與微光共舞，恣意抒情。

　　夜晚的感官，尋求的不是飛揚的刺激，而是慰藉的共鳴。

月下觸覺

八月十五月正圓，照落水底雙個天。
雙人牽手走水墘，汝看我，我看汝。

想起早前相約時，也是八月十五暝。

搖來搖去駛小船，船過了後水無痕。
喜怒哀樂相共分，你唱歌，我搖船。
想著心內笑吻吻，親像天頂斷點雲月下愁。

——〈月下搖船〉，林氏好演唱，守民詞，文藝部選曲，1935 年泰平唱片

　　夏夜裡，毛細孔全開，熱氣退去的水垺，空氣一片涼。雲中有月，月色撫摸著水面，水面映著人面，兩人親狎的牽著觸感熟悉的手，看了千百遍的面孔不需月光，憑著記憶也能對望。被摸得圓滑的木槳，好握又不刮手。船搖搖晃晃濺得全身濕，兩人漂浮在被船熨平的水面上，隨著節奏唱起了歌，歌聲觸著耳膜，激起心底的快樂。

　　這首林氏好的歌曲〈月下搖船〉，全曲充滿觸覺：溫度的，濕度的，月光灑落身上，溫熱的手，溫潤的船槳，眼神相看的熱度。只是歲月靜好，為何會說「月下愁」？

　　歌曲演唱的那一年，筆名守民的盧丙丁已因政治因素，遭到警察拘捕，次年被押送出境至廈門，往後少有消息。[1]歌詞撫慰衷腸，栩栩如生的記錄了曾經共度的夜晚，林氏好優雅的歌聲令人動容，內有高度的自制力和深不可測的情感。旁觀者如我們都已聞之不忍，當事人親自演唱，想必是百感交集

　　八月十五肥滿月圓，只映得人殘缺。月色如刀，溫柔又冷倔。

月下視覺

月色冷冷悽慘照，秋風接接春落葉，等君心內懼懼抖，四邊不時淅淅叫。

嘆恨也是為孤單，情愛寫站在飛砂，空將情景來想看，烌韻幽幽响心肝。

溪流慢慢添秋悶，露水凍落身直蹲，出門尋君笑吻吻，這準心緒亂紛紛。

—〈月下愁〉，青春美，趙櫪馬詞，陳運旺曲，1935 年泰平唱片

不見秋風，只見落葉。不見君，只見自己隻身一人。看不見溪流，可是聽得見水聲汩汩。赴約出門時那一股興沖沖的激動，被雙眼所及一片秋殺之氣吞噬得無影無蹤，甜蜜的情境要用想像力才看得到，恐怕根本不存在吧。夜色越深，才突然發現秋夜凍人。等不到思慕對象，慘白的月色陰冷，照得心裡悽慘，更覺孤獨。

趙櫪馬寫月下等人，全篇僅有荒涼二字。不在場的人主導全局，在場的人處於焦慮中，放眼望去看不見人，觸目所及卻讓人發愁。月色昏黃，觀看不是用眼睛，而是用耳朵，聽到四周何其嘈雜，讓心裡更加亂紛紛心懵懵。

盼著望著，卻盼不到望不著。等待的人似乎不是還沒來，而是不會來了。

月下聽覺

夜半坐佇窗仔口，外頭靜悄悄。
掛塊心肝頭的伊，佇叨塊逍遙。
坎坎坷坷的身軀，就要昏去了。
這邊枕邊的香味，留塊阮鼻香。

落歸只驚白期望，遠遠塊瞭望。
無風無雨的高野，路頂也無人。
只有嘸知更深的，跳舞的音樂。
流出苦苦冷聲調，擾亂阮心胸。

因緣落泊我扶你，總比沒彼時。
秋櫻當塊清香味，知苦佇江邊。
一陣近遠交織著，甜蜜的夢裡。
奈憂無倘好出世，鳥隻塊哭啼。

——〈夜半的大稻埕〉，純純演唱，陳君玉詞，姚讚福曲，1937 年古倫美亞唱片

白晝裡的大稻埕熙來攘往，直到夜深。〈夜半的大稻埕〉的女主人公累極了，終於四下無聲，

心裡卻隱隱翻騰。即將墜入夢鄉之際，也是所有感官依然清醒的時分，聽覺特別擾人；遠方傳來的舞曲明明是歡愉的，傳進耳裡既苦又冷，鳥叫聲宛若哀鳴，甜蜜的夢都不甜了。如此傷感，始作俑者是那個在外飄撇玩樂的人，或許是太牽掛太失意了，許多詞意都晦澀不明，心思百轉千迴，只有自己明瞭那些細微的、說不清楚的折磨。

這首曲子的鋪陳別具巧思，很少見的穿插各種感官：

夜半坐佇窗仔口，外頭靜悄悄。——聽覺

這邊枕邊的香味，留塊阮鼻香。——嗅覺

落歸只驚白期望，遠遠塊瞭望。——視覺

只有嘸知更深的，跳舞的音樂。——聽覺

秋櫻當塊清香味，知苦佇江邊。——嗅覺

奈憂無倘好出世，鳥隻塊哭啼。——聽覺

並交織不同地點，如「窗仔口」、「佇叨塊逍遙」、「枕邊」、「高野」、「路頂」。敘事者在各樣的感官與地點之間切換，以聽覺為中心，形成了一個立體空間音響，陰鬱的ヨナ抜き短音階（去四七音小音階）唱出的心聲在當中迴盪。

夜半的大稻埕再怎麼靜謐，女主角身處這個立體空間的中心，情思翻騰，感官活躍，怎樣也睡得不安穩。

第五章　文字：性別、愛情與文藝青年的感官禮讚

月下嗅覺與味覺

（上）

大家相約月光暝，恰娘坐車繞溪墘。

看見人釣魚，月光星滿天，

小船結紅灯，載著現代的西施，

滿船花粉味，隨風吹到滿江邊。

吹來到面味真香，風來美娘面紅紅。

全是風流人，也想欲遊江。

撥前駛震動，雙邊攏是玻璃窗，

歌聲隨放送，乎我聽甲心茫茫。

銀波漫步對這來，秀英花味當面來。

花燈弄歸排，傳落全溪海。

風景人人愛，水面卡贏啥麼代。

阿兄無嫌代，大家笑甲誼煞煞。

（下）

溪砂埔，納涼人滿滿，真鬧熱，相似中秋暝。

有個食酒喝拳手直比，有個看月坐娘腳腿邊。

看著各項風流氣，風清月白水青青。

水底天，月娘白白圓，水底月。

—〈月夜遊賞〉（上）（下），張福興、柯明珠演唱，林清月詞，張福興曲，1934 年勝利唱片

林清月筆下的夜遊，尤其喜歡靠近溪水。同一張曲盤，可以聽見兩種賞月玩水的方式。一面詞是大眾玩不起的藝旦乘舫，舟上唱遊宴樂，另一面是一般人都很熟悉的觀月納涼，一華麗一樸實，興致同樣高昂。更妙的是，他的文字五感全開，賞月，聽歌，吹風，聞香，飲酒，繪織出熱鬧的氛圍。

再怎麼豪華，遊溪的船隻也無法有明亮如白晝的設備。第一段詞的感官中心聚焦在藝旦身上，小船上的紅燈、月光、星光加起來，都比不上她發出的迷人光芒，四圍再怎麼昏暗，敘事者都還是看得到她面紅紅，賽西施。西施身上的脂粉香，還有她輕啟珠唇的嬌媚嗓音，都讓主人公酥酥茫茫，飄飄欲仙。

第二段歌詞是截然不同的場景，滿滿人潮曬月光浴，看月也給月亮看，對月宴飲有視覺也有味覺，喝酒划拳既有聲音又有動作。獨樂樂不如眾樂樂，歌詞裡聲光音效俱有，生動描述了平民的日常娛樂。

夜晚，視覺退位，其他感官凌駕其上。

其他描述夜晚的歌曲也一樣充滿視覺以外的感官。比如〈月夜孤單〉（CD 第 16 首）主人公

等人等到酒冷，還要忍受隔壁傳來的「棲孤悶」歌聲，原來心比酒更冷；〈望春風〉女主角直到聽見門外的風聲，拘謹舉止才終於失態。比起白晝的歌，夜晚可能唱著一樣的主題，可是卻因為暗不透光，更能在聽者的心裡產生回聲餘音。就算是初次聞見的新歌，也可能會誤以為是曾經聽過的老歌，千絲萬縷的在心裡迴繞。

　　百年過去，人事全非。曲盤裡歌聲悠悠，今晚月色依舊。

第六章

產業：唱片業
風雲十年

戰前臺灣流行音樂讀本

6-1　聆聽 1932

コロムビア（Columbia）蓄音曲，恁聽看覓就明白。

——〈五更別君〉，純純、玉葉演唱，創作者不明，1932 年古倫美亞唱片

燦爛表象下的翻騰時代

　　就在〈桃花泣血記〉（CD 第 2 首）揭開流行音樂序幕的 1932 年年底，古倫美亞發行的〈五更別君〉是首次「自報家門」、為自家品牌促銷的歌曲，昭示這家引領風騷的唱片公司會繼續野心勃勃，推出有口皆碑的耳目之娛。同樣在〈五更別君〉出版的 12 月，臺灣最早的兩家百貨公司一南一北盛大開幕了。位於榮町的臺北菊元百貨，上有瞭望臺、下有玻璃櫥窗，號稱「七重天」，與晚兩天開幕的臺南林百貨都擁有奢華的升降電梯，以及燈光照耀著琳瑯滿目的商品專櫃。菊元百貨不遠處，號稱「國際社交場」的西門町羽衣會館也在當年落成了，喧鬧的城市在霓虹燈的溫度下，連夜晚都在沸騰。

　　流行音樂出現之際，臺灣的人口已超過 459 萬人，[1]資產階級的都會娛樂更進一步朝摩登景

觀邁進。遙想當年風華，遐想恣意延伸，讓人忍不住想把即將上市的〈跳舞時代〉歌詞中，女孩無憂無慮的跳著狐步舞，逍遙自在的沉浸於文明社交活動，和 1932 年的現實重疊在一起。不同背景的臺灣作家首次把文學運動當成啟蒙運動來推展的《南音》雜誌，在當年元旦發出的創刊號中，由葉榮鐘以筆名發表的發刊詞熾熱尖銳地直指社會現狀：

　　臺灣的混沌非一日了……目前的臺灣可以說是八面碰壁了，無論在政治上，經濟上以至於社會上各方面，不是暮氣頹唐的，便是矛盾撞著。在這混亂慘淡的空氣中過日的我們，能有幾個不至於感著苦痛？[2]

　　實際上，以政治局勢來看，1932 是極為緊繃的一年。自前一年滿洲事變以來，臺灣的報紙每日刊登煽動性的報導，1932 年 3 月 1 日滿洲國成立，臺灣的軍國主義熱潮隨之高漲，發動了許多為日本與滿洲添購軍事設備的捐款。然而臺灣自身的經濟卻從過去的上升曲線轉往反方向發展，官廳預算刪減，公家機關裁員，私人公司停止招聘。先前臺北帝大畢業生百分之百順利求職，此時卻只剩三分之一，更不用說都市與鄉村的勞動階級是何等辛苦了。[3]

　　財力足以把富有現代氣息的活動如逛百貨、跳舞帶入日常作息的人，局限於少數階層。有能力閱讀《南音》或該年始發行日報的《臺灣新民報》的讀者，並非普羅大眾。深入一般民眾生活的，是盤據信仰與社群生活的各類民俗曲藝，[4]尤以讓本地民眾感到熟悉的生活語言來說白歌唱、「男婦老幼俱曉」[5]的歌仔戲為甚。唱片市占率僅次於歌仔戲與北管的流行音樂，[6]承襲了淺顯平實的文字語言，述說尋常人世情感與際遇、挫折與期盼，交織在聽來新鮮、但琅琅上口

80245A

小曲 十二名花譜 八〇二四五A

唱 雲霞

正月裏、思想起什麼花兒開、思想奴的哥郎的妹、妹的叫聲哥、哥々說話妹

々听、正月開的水仙花、花朵花兒開、花朵花朵水仙花、花朵花兒開、三個

金錢買一朵花、買一朵鮮花兩鬢插、一朵蓮花留一朵芽

二月裏、思想起什麼花兒開、思想奴的哥郎的妹、妹的叫聲哥、哥々說話妹

々听、二月開的杏花開、花朵花兒開、花朵花朵杏仁開、花朵花兒開、三個

金錢買一朵花、買一朵鮮花兩鬢插、一朵蓮花留一朵芽

◎流行歌是在唱片公司、創作者、演出者、與消費市場的拉鋸之間慢慢成形的。朦朧未明時分，藝旦小曲、歌仔曲、民歌俗謠都曾試圖佔據「流行歌」寶座。

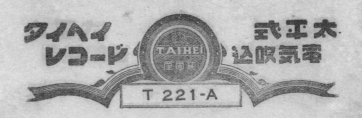

T 221-A

流行歌　劉狀元祭連江

（三）

歌手　阿昌仔

泰平ジャズバンド伴奏

狀元點香卜來拜　　連江水鬼水神通々都巢知

賢妻爲我苦然代　　呼請金花賢妻陰魂江邊來

劉永點香流目滓　　賢妻投江來死我拜合英皆

太平蓄音器株式會社

的旋律裡。

世道越混亂，流行音樂越要能撫慰人心。

流行歌曲破曉時分

流行音樂的明確起點，是在〈桃花泣血記〉大放異彩之時，也昭告著第一位流行歌手的誕生。

從 1929 年進入臺灣，在沒有其他發行新唱片的競爭對手下，一枝獨秀的古倫美亞隻手操作市場走向，每次發行的唱片都會包含多個樂種、多位歌手，既海納百川，可討好各類聽眾，又能從銷售量判斷市場反應。1932 年 5 月，〈桃花泣血記〉等總共 34 面曲盤的出版，標示著新的里程碑，古倫美亞推出的內容與過往相當不同，第一次現身的歌手「純純」與其本名清香囊括了八成曲目。此舉意味的是，這家跨國大公司找到了理想中最切合臺灣口味的演唱人選，甚至為她量身訂作了獨占鰲頭的舞臺。

在純純之前，古倫美亞嘗試推出過好幾位可能的流行歌手，唱小曲和臺灣民謠如〈五更鼓〉的秋蟾、唱小曲的雲霞、唱中國流行歌的宋麗華，無一能以銷售量與演唱表現博得該公司的信任。1932 年 5 月的發片與過往大雜燴的作法迥異，推出的樂種僅兩種，一為當年最讓人瘋迷的歌仔戲共 22 面，另為古倫美亞獨力拓荒的流行歌曲共 12 面，其中純純／清香總共演出了 27 面，儼然是以這兩個領域的頭牌歌手之姿風光現身。

流行歌手確定了，但流行歌曲的內容、形式與風格仍未拍板定案，唱片公司必須繼續觀察聽眾會對新創作的詞曲或舊曲填詞買單。有意思的是，這兩類流行歌曲分別被套上了別出心裁、卻不一定能反映內容的分類名稱，譬如浪漫的「悲戀情曲」，仿古的「勸世新曲」，具有時尚

感的「最新歌舞曲」，還有〈桃花泣血記〉那樣以耳朵看電影的「影戲主題歌」。既然走紅的只有〈桃花泣血記〉，次年起，進到古倫美亞錄音室的翻唱曲調逐年減少，本地創作詞曲理所當然的成為流行歌曲主要來源了。

那麼，這一批初次掛上「純純」名字的歌曲記錄了什麼樣的歌聲呢？這位荳蔻年華的聰穎歌手，從鼻音甚重的歌仔戲聲腔與壓低喉嚨的日本流行歌唱法中，蛻變出她認為的「臺式情調」。我們從〈桃花泣血記〉聽到的，是沒有修飾的筆直嗓子，不用轉音或假音，一個勁兒逼上高音，若隱若現的哭腔彷彿卸掉了大部分的歌仔戲脂粉，戲曲氣息也淡了些。就算因為卡在新舊發聲方式轉換的生澀期，讓她的聲音粗啞，屢次破音，意外為歌曲帶來一種微妙的蒼涼味，以入世的口吻細數人間事。

縱使該時純純的流行歌曲演唱技巧未臻純熟，但呼之欲出的滄桑風格，彷彿飽嚐人間冷暖，與大眾柴米油鹽的逼仄現實共振，呼應了日常生活的動盪與不安。自始至終，純純發出的從來不是毫無毛細孔的閃亮美聲，從超然脫塵的遠方把人心熨得平滑無波，而是把真實人生刻鑿在坑坑疤疤、時破時啞的凡俗音色裡，以血肉之軀度聽眾。

在 1932 年的耳朵聽來，純純的真摯嗓音是在未知的時局下，不華麗也不矯情，令人安心的感官慰藉。

蓄勢待發的新型娛樂

稍晚我們會更仔細的討論，戰前臺灣流行音樂文化處於有限度的行銷模式，沒有流行歌手舉辦過流行音樂現場演唱專場，放送局有九成節目是「國語」，[7]也未曾出現本地製造的歌唱電影。

於此前提下，流行音樂的存在深深仰賴著唱片與留聲機。

如果不算 1914 年快閃的日蓄唱片，和 1943 年古倫美亞出版的復刻盤，從唱片工業連續發展的 1926 年起算至 1940 年，臺灣至少有 21 家唱片公司，39 個品牌，76 個系列，其中發行量最高的古倫美亞與發行密度最集中的泰平都是流行歌的主要品牌。[8] 流行音樂是唱片業極為看好的未知新領域，前後短短十五年的時間，流行歌曲尚未蛻變至獨立、面貌突出的地步，流行音樂與歌仔戲仍有許多重疊的模糊地帶。黑利家的〈情春〉有明顯的歌仔戲曲風格，歌仔冊讀者對於古倫美亞〈十二更鼓〉（CD 第 1 首）的詞曲也不陌生，泰平的〈姻花十二嘆（下）〉（CD 第 3 首）號稱流行歌，但只在最後唱了一句，其餘全是唸詞。這代表的不是這些歌曲標錯類別，而是時人認為的「流行歌」範圍比後人定義的更寬，且每家公司對於這個名詞的想像也不一樣，不同時期還會有不同的想像。

從結果看起來，古倫美亞收錄了許多不同品味與格調的唱片，推估起來賣座的並不多，想來聽眾不一定跟得上想像力天馬行空的歌曲。相對的，想像力受限的歌曲倒也未必平板無趣，勝利成功打造的新小曲、新式哭調仔可以說是向歌仔戲借韻味的流行音樂，是最能擄獲聽眾聽覺的品牌。古倫美亞與勝利之外還有不少唱片公司發揮自身的特殊路線，比如主打歌仔戲的鶴標唱片出版的流行歌曲盤讓人分不出是歌仔戲或流行歌，宛若文藝人士集散地的泰平唱片藉由流行歌抨擊時事、大唱文藝腔。然而，距離歌仔戲太近或太遠都不見得好賣，絕不是找人寫寫歌、錄個音，就可以在這個新興產業引領風騷的。

以質來說，一直到 1932 年，各家公司不斷做出各種嘗試，是為了尋找最貼近消費大眾的音

樂生態，最好能滿足不同階層家庭所需娛樂，同一種音樂也必須達到雅俗共賞的目標。以量來說，基於目前已經蒐集到的 6184 面戰前唱片資料，唱片產業的總發行量從 1930 年和 1931 年的 118 面、292 面，暴增到 1932 年的 704 面後，接著迎來 1933 年的 928 面，[9]可知流行音樂問世時唱片市場的熱絡不是一時的，穩定的消費群眾已然形成。

　　有著各種青澀嘗試的 1932 的流行音樂，單年發行量有將近百面之多，歌手朝氣蓬勃、信心十足的邀請人嘗鮮，「恁聽看覓就明白」。那一刻，無人知曉蓄勢待發的唱片業即將隨著政治社會變遷，短短幾度熱潮，在發行大約 772 面流行唱片後，[10]就面臨衰退的命運。瞬息萬變的不只是環境，曲盤中的歌聲樂聲一樣是不斷變動的音景，一邊與時局對話，一邊以音樂編織出人性的歡欣與悲痛，浮華與破滅。

　　凡人俗子承擔這個沉重的時代，流行音樂是獻給他們的歌。這樣的歌是時代的縮影，庸俗卻平實，一點情意、幾聲唔嘆就能把人從揣揣不安的亂世裡拉出來喘息，歌聲再苦，聽在耳中也有溫暖。

小金鳥鬥大老鷹：流行音樂出現前的唱片業發展

〔七字仔〕

聽見孤雁哀怨聲，為了英臺無心情，

我心可比白鶴囝，欲來思想飛向兄，思想飛向兄。

——戲歌〈英臺思想（二）〉，溫紅塗演唱，1926 年 Nipponophone 唱片

擁有兩個起點的臺灣唱片

後人熟知的流行音樂，是經過唱片商與聽眾以銷售量反覆確認出的新品種聲音。要在唱片市場有一定活絡度的前提下，流行音樂才有可能萌芽。

嚴格說起來，臺灣唱片歷史有兩次「首發」紀錄。首次是 1914 年，日蓄唱片請到臺灣的客家音樂家，灌錄六十餘枚唱片。可是內容不管多好，僅有金字塔頂端者才負擔得起留聲機與曲盤，也有閒情逸致享受奇巧昂貴的新玩意。同時全臺客家人口僅約總人數 13.75%，[1]如果要吸引大眾，非得找到更主流的樂種。可想而知，這些唱片如石子入深水，沒有太大迴響。

再次有業者願意投入市場，要等到 1926 年。這次來叩門的業者準備周全，力圖突破外來者

對於臺灣聲響的有限認識。先是金鳥印，捲土重來的日蓄緊接其後，分別邀來名聲遠播的本土表演者，錄製了比 1914 年數量更大、多元且貼近大眾的曲目，也在價錢上有所調整。

　　兩家公司雖然戶別苗頭，但最大宗的出品皆是京調北管，是當時日本文藝界的興趣所在，[2]也是臺灣仕紳與富商的交際場上會出現的音樂。這代表的是，金鳥印與日蓄一致瞄準知識與財富居於臺籍上流階層者，他們熟悉融混宗教與藝術色彩的北管館閣文化，在宴飲席上好聽北曲、好點藝旦名角，而且財力足以添購家用音響設備。

　　在相互競爭的張力下，唱片市場卓然成形，也直接影響不久以後就出現的流行音樂。

金鳥的魔法

　　金鳥印唱片是由資本額僅 10 萬日圓的大阪公司「特許レコード製作所」（簡稱特許）所成立，時間是 1925 年。同年日蓄總公司的投資額上看 210 萬，兩者財力差距極大。不過，無論在產品研發與市場操作上，低估金鳥印的實力絕對是不智之舉。

　　特許野心勃勃的進軍臺灣，由廣濟堂藥局代理，委託文明堂發行。該公司先一口氣發行了 74 枚小尺寸的七吋盤唱片，主要採用鮮豔的粉紅色，非常吸睛，次年上市的唱片片心換成細緻的彩色印刷，素雅底色映照著美麗的金喙藍身鳥兒，大小有八吋與十吋。

　　除了視覺設計獨特，金鳥印更有「特許」（意為專利）技術，材質輕巧，僅一般唱片的一半重量，擁有蟲膠缺乏的彈性，不易碎裂，廣告傲然宣稱「本曲盤之質柔而軟，故雖踏之、扣之，亦不毀」。[3]然而現實狀況是，金鳥印唱片因為蟲膠含量少，格外容易磨損，[4]播放時雜音也多，並不耐聽。

話雖如此，金鳥印的另一項成就卻是無可否認的，就是神奇的曲盤容量。其七吋唱片的音軌長度等同於一般十吋唱片的三分鐘，十吋唱片的容量可比一般十二吋的五分鐘，一枚 0.6 圓的價格硬是比日蓄鷹標的 1.2 至 1.5 圓低了一半以上，予人物超所值之感。特許公司還特別研發一種小型留聲機，8.5 圓的價格與動輒 25 圓以上的唱機相比，十足誘人。

頗具市場競爭力的不僅是金鳥印的硬體，唱片內容也是。金鳥印最初發售的七吋粉紅標，是念謠類的歌仔戲曲目來投石問路，宣傳廣告把知名盲眼歌手陳石春的作品定位為「臺灣風俗歌」，是「列位渴望之臺灣歌仔」。[5]他的雜念調〈安童買菜〉據說是金鳥印唱片中賣最好的，[6]內容為梁山伯差家僕上市場張羅食材的詼諧唱段。

在 1927 年第四回發行後，就離開臺灣市場的金鳥印，總計錄製了臺語勸世歌、民謠與七字調 78 面。聽覺上更熱鬧的北管與京調以藝旦為主要表演者，共 115 面，占了出土金鳥印的半數之多。此外還有客家音樂、南管、十三腔等樂種，以小成本公司來說，種類算是豐富。[7]

留聲機上不斷的飛舞旋轉的小金鳥，以巧而美的方式積極拓展市場，連大老鷹都要畏懼三分啊。

大鷹的強力反擊

暌違多年後再次重返臺灣，曾經試水溫失敗的日蓄不敢大意。加上特許公司的出現，促使日蓄以更高規格面對市場。

觀察了金鳥印第一批唱片上市的情況後，日蓄才著手製作。帶著器材的日本籍錄音技師在 1926 年四月抵達臺灣，為駐點江山樓與東薈芳的多位藝旦、北管子弟團、少許歌仔戲藝人，總共錄製了 400 多面唱片。[8]不同於金鳥印〈安童賣菜〉那樣的短小唱段，日蓄瞄準了歌仔戲

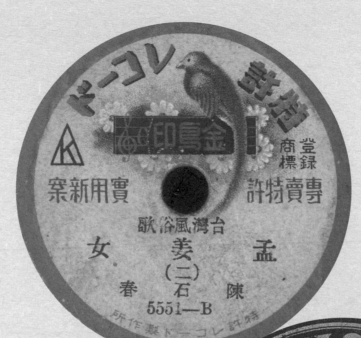

◎ 1926 年唱片業正式進駐臺灣，找來知名表演者和藝旦灌唱家喻戶曉的曲目。

外臺廣受歡迎的劇目，以一組多枚曲盤的連篇方式呈現，比如溫紅塗（或稱溫紅土）與游氏桂芳表演的〈陳三五娘大公〉就長達六面。

不讓每回上市時都有廣告的金鳥印專美於前，日蓄也祭出半版篇幅的廣告，以「真正本島名班」的宣傳詞主打「臺灣味」，大力吹捧自家產品：

「天下馳名超等鷹標留聲器唱片」
謹啟者：
本社不惜巨資……招聘特色藝妓及有名曲師，撮唱最新流行歌曲，品質堅牢，聲音明嘵……[9]

金鳥印自然不甘示弱，不僅模仿日蓄，捨阪神錄音室、一樣就地錄音，[10]也找來為日蓄灌唱的江山樓雲霞、東薈芳小紅緞，演唱了其他的拿手曲目。自第二回錄音起，金鳥印選擇的藝人與曲目明顯受到日蓄的影響，比如找來更知名的藝旦，如善跳舞、會操揚琴唱京調的稻江名妓月雲，[11]或後來一度與純純單挑流行歌手寶座的秋蟾，也讓陳石春再次重灌〈安童買菜〉，但擴展成六面長度。不知在買了他首次演唱的〈安童買菜〉的聽眾耳中，會不會覺得沒完沒了呢？

儘管日蓄大手筆請到時人為之風靡的表演者，錄下花樣繁、數量多的歌曲，後來的唱片市場龍頭古倫美亞也仿效該公司策略，採用大量錄製、分次發行的作法，前景看好。不過與金鳥印相較，日蓄居高不下的售價成了行銷上的弱項。縱使日蓄用的是真材實料的蟲膠，而非蟲膠薄膜覆在紙板外，[12]但買一枚鷹標的價錢，可買兩枚至兩枚半的金鳥印唱片。要提升市占率，除非調整價格，並延攬更能引發風潮的藝人。日蓄另起爐灶，在 1926 年底推出臺灣首次見到的

唱片副牌，發行每枚 1 圓的駱駝標（Orient，或稱東洋標），[13] 手上的王牌是說唱俱佳的風雲人物，原名「汪乞食」的汪思明。

最早的唱片明星：汪思明與他的歌仔戲

第一批駱駝標共有整整 100 面唱片，表演者是汪思明與他才華洋溢、善唱旦角的師弟溫紅塗，可說是臺灣唱片史上最早的「明星系列」，也是首見單一樂種的品牌。唱片內容大多是一主角一配角的長篇歌仔戲曲，比如〈大舜耕田〉等都長達 10 面，〈英臺思想〉更長達 16 面，全部聽完要花將近一小時。就算單價稍降了，一組多枚唱片也是不小的開銷。看來，以營利為目標的日蓄，非常相信汪思明具有讓聽眾心甘情願掏錢的魅力。

汪思明（1897-1969）是當時最受歡迎的藝師之一，也是談歌仔戲唱片發展時不可不提的人物。由於隨著賣藥團全臺賣唱，練就他一身即興說唱功夫，擅唱歌仔戲，會自編勸世歌仔冊與笑科。[14] 雖然會以烏貓烏狗等富於現代氣息的人物當主角，但抱持的是傳統價值觀，以烏貓烏狗的荒唐行徑作為錯誤示範，相當勸世。一般認為他和溫紅塗是把歌仔戲引進內臺的重要人物，[15] 他編創的新腔〔賣藥仔哭〕（又稱〔台北哭〕或〔江湖調〕），[16] 影響歌仔戲發展甚鉅。汪思明歷經日蓄駱駝標、改良鷹標、古倫美亞與副牌黑利家、鶴標、泰平唱片，還自行經營起月虎、高塔、三榮、思明等唱片公司，[17] 除了大量歌仔戲經典劇目之外，也灌唱了新編文戲《金姑看羊》、包公案《紙馬記》、《採花薄情報》等，在以唱片推廣歌仔戲上也是功勞匪淺。各樂種加起來，汪思明在戰前灌錄了約四百面曲盤。

日蓄砸下重金投資歌仔戲，不僅看好汪思明為活招牌，更顯示這家外商企業對於有識之士和

執政者眼中風評頗惡的本土新興劇種躍躍欲試。其時南北兩大漢文報對於北管京劇的報導數量多，評價高，卻視歌仔戲為氾濫一時的淫辭邪曲，迷惑無知婦女與青年男女，[18]但即便是負面批評，不可忽視的是，從 1926 年起，歌仔戲的報導顯著增加了。輿論把歌仔戲愛好者的消費能力、知識、品味、階層都看作低等，但歌仔戲卻締造讓日蓄以降的諸多唱片公司心花怒放的銷售金額，最終更高居戰前唱片樂種占比的榜首。

這樣的結果，若非本土菁英也會買歌仔戲唱片來聽，就是平民家庭購置音響設備的能力被低估了，更可能的是這兩個因素同時成立，無論如何都顯示出評論者與社會實況之間，是有落差的。

汪思明的「流行歌」

金鳥印率先以〈安童買菜〉確立了歌仔曲前景看好，日蓄為汪思明開闢歌仔戲系列，不久後更挖腳金鳥印的紅牌陳石春，駱駝標高達七成的唱片為歌仔戲。下一家斥資開闢臺灣市場的唱片公司為古倫美亞，1929 年 4 月首次錄音時，汪思明與溫紅塗照樣大展身手，汪思明還單獨錄了笑科（講談）。1929 年 10 月，汪思明獨唱的〈萬項事業〉曲盤在臺北放送局節目中播放，雖片心標註為「歌仔戲」，但報紙上稱該曲為「流行歌」，[19]是第一首被冠上「流行歌」頭銜的曲目。值得一提的是，在他離開古倫美亞、自立門戶前，還與後來的流行天后純純一起合唱日本民謠〈草津節〉與歌仔曲〈打某歌〉。

如果說歌仔戲是戰前唱片最大的浪潮，汪思明就是浪頭上的重要人物。他灌錄的唱片讓歌仔戲更加普及，是真正能引發流行的音樂風格，也是後來流行歌的重要養分。這位多才多藝的表

吹込みの王思明と其の店

爆彈三勇士を侮辱する
臺灣語のレコード
本島人が吹込んで全島に頒布したが
一月末發見され全部押收

爆彈三勇士の壯烈な戰死は國國の華として全國津々浦々に謳歌されてゐるのに、この三勇士を侮辱するやうな爆彈語の卑猥極るレコードが突如臺灣に現はれた、この非國民的暴擧を敢へてしたのは、臺北市内太平町三丁目五十番地王思明（てい）といふ本島人レコード販賣業者で

吹込者は臺北市内太平

◎ 1933年2月3日的《臺灣日日新報》上，刊登了汪思明與其唱片行的照片；另一則報導，指出他發行的時局口說唱片〈肉彈三勇士〉被視為有捏造事實侮辱烈士之嫌，唱片全都沒收。

汪思明的說唱草根性強，唱片公司也很看重，只是人紅是非多。稍後汪思明又復出，繼續灌錄更多廣受大眾歡迎的唱片。

演者也是說故事高手，在〈桃花泣血記〉成為第一賣座的歌曲時，汪思明並沒有因此失去鋒頭，他在同一時刻於泰平唱片出版的〈肉彈三勇士〉因有侮辱軍人之嫌而遭禁，雖然市面上買不到這張唱片，但輿論也喧譁一時。[20]汪思明為古倫美亞錄了至少 45 面唱片，其〈萬項事業〉、以及與純純合作的兩首歌，應該就是他距離流行歌最近的時刻了。此後，流行歌從醞釀到萌芽，到跌跌撞撞的生出新枝，就要看古倫美亞的經營策略了。

6-3　古倫美亞與勝利的交替盈蝕

　　……應該感謝的，還是當時古倫美亞的政策，他怕減煞了作者的創作熱，對於作品，採取置之不評的態度，一律好壞兼收。

　　……（勝利）流行小曲一類的歌曲，已壓倒了以前所有不倫不類的小曲……而且適合漢樂的伴奏，和從來的流行歌，另有異趣……勝利唱片（，）則扶搖直上，佔據了古倫美亞流行歌的王座。

──陳君玉，〈日據時期臺語流行歌概畧〉，《臺北文物》，1955 年

南轅北轍的兩方霸主

　　古倫美亞與勝利是戰前最出鋒頭的兩家流行唱片公司。

　　在臺灣成立的「コロムビヤ（古倫美亞）販賣株式會社」，實際上是日蓄唱片臺灣分公司，取得了國際 Columbia 公司的錄音技術與商標使用權,[1] 故以此為名。古倫美亞深耕臺灣，是最早引進電氣錄音技術的唱片商，出品總數與涵蓋樂種數最多，發行時間最長。登記的營業主為栢野正次郎，價位最高的主品牌古倫美亞從 1929 年首次發片，副牌低價位黑利家於 1932 年12 月問世，中價位紅利家則晚至 1934 年才流通市面。

　　臺灣勝利的全名為「日本ビクタ蓄音機株式會社」或「勝利蓄音器株式會社‧臺北」，由

日本總公司直營管理，1934 年開始發售。旗下沒有副品牌，只有不同的編號系列，以流行歌為主的 F1001 系列與古倫美亞主品牌一樣是定價 1.65 圓，以歌仔戲為主的 FL1001 系列定價 1.1 圓，介於黑紅利家之間。[2]

兩家公司都賣留聲機也賣曲盤，勝利留聲機的品質略勝一籌。雖然勝利採直營、古倫美亞是分公司形式，但大部分的唱片都是在日本母公司錄的音。勝利在流行歌上的優異表現，容易讓人誤以為是規模與古倫美亞旗鼓相當的唱片公司，但該公司總發行量只有 614 面唱片，其中流行歌僅 84 面，與古倫美亞三個品牌共兩千餘面的總數、超過 300 面流行歌的數量落差極大。

從陳君玉記載的唱片發展情況來看，勝利晚古倫美亞五年才發行，卻賣出橫掃臺灣與東南亞的〈心酸酸〉，締造戰前無可匹敵的銷售紀錄。被他點名的金曲高達 11 首，不但不遜於古倫美亞的 13 首，且因時間密集而顯得勢不可擋。

流行音樂發展前後僅約十年，作為拓荒者的古倫美亞在 1934 年勝利投入市場後，漸失主導權。然而身處殖民地，局勢多震盪，勝利榮景不常，1937 年後暢銷歌曲就稀少了。1939 年古倫美亞再度發行一批質地頗佳的歌曲，但政經環境大變，商品再好，人們也無心欣賞。雖然都是被迫收尾，但回顧先前佳績，戰前沒有其他公司能及這兩家公司把聲音點石成金的能力。

兩者在營運策略與產品風格上大相逕庭，層層剝開，有很高的討論價值。

兩條路線的發展陰影

古倫美亞與勝利擁有截然不同的商業性格，導向不同的成功模式。

勝利專注在少數樂種，流行歌和歌仔戲各佔其兩大系列的七成以上出品，求精不求多。如果

◎演奏版流行音樂數量少，只有古倫美亞與勝利唱片有寥寥數首，後者還為〈戀愛快車〉特別製作「樂曲解說」。細看內容，討論範圍限於歌詞，音樂上沒有著墨，反倒是手繪圖讓人覺得活潑有趣──原來唱片公司想像的「戀愛快『車』」指的是四輪房車啊！

說勝利是重實力超過重名氣，在曲目規劃上謹慎不浮濫，古倫美亞走的就是好大喜功路線，海納百川，以數量取勝。

古倫美亞三個品牌相加後計算樂種比例，和所有已知戰前唱片的樂種比例其實是非常接近的，這代表的是古倫美亞有效推敲出臺灣唱片聽眾的喜好結構，同時也模塑市場走向。營業主栢野正次郎日後曾寫出臺灣傳統音樂解說，[3]從 1920 年代開始對各類型音樂都抱持高度興趣，也堅持要為臺灣聽眾製作臺語歌，於是四處聆賞亂彈、歌仔戲等本地演出的傳統戲曲。[4]這樣的現場勘查想必讓古倫美亞比先前的唱片業者更加理解臺灣的音樂生態，深刻介入臺灣的聲音版圖。

按栢野訂下的經營策略，流行詞曲新作不論優劣，一概送入錄音室灌唱。以 1933 年青春美第一次隨著純純至日本錄音的行程來說，[5]行程緊湊到一個程度，兩人在三週內錄了 65 首歌曲，毅力能力都很驚人，更顯示出該公司對於創作者遞交的歌曲來者不拒、照單全收，才會累積大批作品。可以想見，這樣大手筆的作法，會導致挖西牆補東牆，以賣座歌曲的利潤去攤平其餘的唱片成本。

倘若我們比對錄音編號與發行編號，可以發現歌曲錄製完畢後，古倫美亞作出了判斷，哪些歌曲引人入勝，哪些讓他們不情願發賣、不出又可惜。細聽我個人以為的失敗作品，並考察其錄音與發行編號，或可推斷出，除了少數幾首保留至「始政四十周年記念臺灣博覽會」時才推出的特殊狀況之外，唱片公司常是先推出預測會受歡迎的作品，不夠好的歌曲可能隔一年或一年半才釋出。這樣一來，沒有錄音的時期仍有新作上市，可以保持市場活絡度，有時還會把不合格的劣作與佳作併為同一枚的兩面，一舉解決了「好壞兼收」政策的問題。

只是，一旦半途殺出程咬金，勝利一曲又一曲的快速贏得聽眾芳心，古倫美亞落入青黃不接

的窘境，一下子就沉寂了。這就難免叫人懷疑，古倫美亞過往的風光會不會是因為尚未棋逢對手。如前文（4-4）曾提過的，勝利歸納出一套金曲製造的原則，推出的唱片明顯經過篩選，即使未擠上熱賣榜單，歌曲品質的穩定度也遠勝於古倫美亞。消費者是健忘的，品牌忠誠度不過是業者自我安慰的說詞，就算聽眾年初才買了古倫美亞的〈河邊春夢〉，幾個月後入手勝利的〈半夜調〉、明年再添購〈悲戀的酒杯〉，也是很合理的消費思維。

　　計算起來，古倫美亞平均 24 面流行歌才有 1 面走紅，但勝利僅 7 至 8 首就有 1 首。再交叉觀察勝利的錄音編號與發行編號的順序，也未若古倫美亞那樣混亂。種種跡象顯示，勝利把關嚴謹，歌曲和表演者數量求精，避開粗製濫造，而古倫美亞的作風幾近亂槍打鳥，不求曲曲品質保證，也不乏異想天開之作。兩方路線都有其優點，但也雙雙埋下發展的陰影。

　　無可否認，勝利在音樂風格上是成功的。擬古摻新的漢樂氣息給了聽者美夢，夢裡不知身是客，陳舊卻熟悉的慰藉，耳朵誠實的讓人找到歸屬感。女歌手的音色以清秀和婉為主，不像純純掏心掏肺，也無人追隨青春美厚實醂暢的腔嗓，要的是中規中矩、好聲好氣。詞曲上缺少的創意和膽識，短時間內還可以拿縝密的公式和優秀的藝人補足，彷彿歌曲的趣味可以論斤秤兩；可是再怎麼斤斤計較，就是沒估算到聽眾的善變、容易厭煩。相似的調子一聽再聽，再嫵媚也會膩味。

　　說好聽，古倫美亞許多作品的創意放恣不羈，說穿了是拿草率粗糙的詞曲硬是要歌手演出。偏偏該公司找的歌手並非個個秀異，加上文藝部長分配歌曲時不一定能配對人，1936 年後成績一落千丈，再無傳唱一時之作。另個致命傷，是為了兼顧成本與作業方便，單次錄音完成的曲目過多，拖太久才能上市，不只新歌變老歌，對於市場動向的回應更如恐龍般遲緩。等到勝

利最強勢的高峰過去，日東與東亞唱片相繼抬頭，古倫美亞終於結清先前的爛帳，錄了新歌要開始第二回合，然而曲盤時代已經要結束，唱什麼都來不及了。

四位文藝部長的聽覺品味

對於外資公司而言，當地操盤手是一個不可或缺的角色。戰前唱片公司若欲認真經營流行音樂，最重要的工作就是邀約人才，其中的樞紐人物就是文藝部長，古倫美亞、勝利、泰平、日東、東亞與帝蓄都設有這個職務。古倫美亞初期聘僱了經理黃韻柯，創作歌詞的陳君玉從1933年開始擔任文藝部長，一年後由周添旺繼任。精打細算的勝利唱片當然不會在規劃上輸人，1932年初次邀請張福興從事臺灣音樂的錄製工作，兩年後張福興以文藝部長身分發行唱片時，正是勝利首賣之日。不到一年王福繼任，與古倫美亞的周添旺同樣都是第二任、也是最後一任文藝部長。

最容易觀察到的，是張福興與其他三位的顯著差異。學歷與經歷上，他是另一個世界來的人，

是臺北師範學校音樂科助教授，也是臺北醫學專門學校校友會音樂部管弦樂團指揮，與臺灣重要的古典音樂家多有來往，[6]眼界高、音樂能力強。勝利發行的第一批唱片迴異於後來的勝利出品，不僅可以聽到貨真價實的女高音演唱流行歌，以張福興鑽研數年的原住民蕃謠與杵音，試圖作出漢蕃融合、東西交流的大眾藝術，也以第一支「新小曲」〈路滑滑〉展示他對民俗音樂的熟稔。張福興還請來陳秋霖編寫新創時代劇〈紅樓夢〉的音樂，風格文雅的漢樂中，偶爾聽見幾聲鋼琴奏出西洋和弦，由張福興親自出馬指揮，要怎麼用西方的音樂概念讓傳統樂師跟著指揮手勢演出，令人好奇。

玩音樂玩得這麼大，其實是有野心也有實力的；張福興高估了跟不上他的聽眾，也低估了階級差異的鴻溝。取代他位置的王福反其道而行，品味簡單化，打造出讓聽眾輕易辨識的品牌風格。他任內的歌曲普遍擁有乾淨明朗的旋律，勝利的 11 首金曲有 10 首都出自他主導的時期。從這裡我們也可以察覺，勝利找來的是「音樂人」，不管是張福興，或是接棒的王福，對於聲音都有高度敏感，唱片聽起來——樂器堆疊起來的聲響、旋律所用的素材營造的氛圍、嗓音構築的情調、乃至歌詞本身的韻律感——遠比歌詞的用字遣詞、描繪的情境與心思來得重要。

反觀古倫美亞，或許是栢野正次郎認為日籍管理者在語言上與臺灣大眾有隔閡，故而找來負責流行歌曲的文藝部長都是「文字人」。陳君玉慧眼識英雄的本領優於他的筆墨能力，名作如〈望春風〉、〈雨夜花〉、〈月夜愁〉都是他在任時灌錄的。周添旺的詞作通俗與風雅兼具，造詣高過陳君玉，可惜曲作程度和管理的才幹都不是特別突出，他任期內讓人一聽就難忘的作品屈指可數。這或可歸咎於栢野「好壞兼收」政策，讓周添旺負擔消化庫存歌曲的沉重責任；但從新灌錄的曲目來聽，他連守成都有困難，網羅來的新歌手開啟不了新的境地，水準堪比先

前創作的歌曲也很少。

　　曲盤終究是拿來聽與唱的，不是像書報那樣攤開來閱讀，把字句拆開來解釋。雖然鄧雨賢等優秀作曲者多年來在古倫美亞都有新作，他們創作上的瓶頸卻未能受正視，或者也未把關曲調的質感；如果新作品在聽覺上無法觸動人，文詞再精彩也是枉然。但這也不代表高深樂理就是王道，流行歌消費者不是拿曲盤來給自己上課，也不是來收集參考資料，張福興遙遙領先時代，把大眾品味拋在後頭，他的音樂與聽者之間有著難以跨越的鴻溝。王福的作法不同，找來的重量級創作者陳達儒的確出色，加上聆聽當下的直覺反應能夠正中聽者下懷，文采的美妙才有了意義。假使能突破窠臼，一再推陳出新，王福經營出的金曲數量豈止於此？

　　古倫美亞迎戰勝利，實際上是一場文字人與音樂人的對決。唱片公司的商業性格影響了發展方向，但卻是文藝部長的人選決定了歌曲「聽起來」而非「看起來」的樣子。能讓購買唱片的人感到舒心暢快的，是把詞融入了歌唱旋律、再融入伴奏的人聲樂響，是如同美酒佳餚般的時代品味，讓聽者陷入時間流沙，三分半鐘恍然未覺就流逝了。

6-4 從純純的永樂座隨片登臺看唱片業的行銷宣傳

想見伊的影

若　夢　作　詩
古賀正男　作曲並編曲

A
想見伊的影
拗驚得見伊
心肝的鬱悶
放落遂竹在

B
遠々的緣分
也是淺的人
每擺的眼夢
實哉惡得忍

C
想見伊的影
拗驚得見伊
悲哀的戀情
放落遂所在

D
的確忘記去
也是淺的人
刻影著心內
嗄！是什麼咧？

——〈想見伊的影〉，純純演唱，1932 年古倫美亞唱片，
出自《南音》第 1 卷第 11 號

難得的流行歌曲演出現場

1933 年五月，一個悶熱的春天晚上，[2]從中國飄洋過海的電影《懺悔》在臺北永樂座盛大開映。[3]不少觀眾一大早看見報紙廣告後，千里迢迢搭車、騎腳踏車或步行，趕在夜幕低垂之前，來到大稻埕。

日頭漸落，汗流浹背的人們排著隊，一拿到票就趕緊去搶前排位置，[4]不是為了要看上海明星電影公司的男女主角風采，而是一睹隨片登臺的臺灣流行唱片界最紅歌手，純純。

仿造東京帝國劇場的永樂座是個四層樓的巨大建築，可容納約 1500 人。[5]戲院外雕刻了四座華麗的藝術女神像，[6]門口除了電影海報，還有一個木製招牌，上頭用粗體字大大的寫出本日片名。[7]放映廳裡人氣蒸騰，[8]到處都有人從座位上伸手叫喚賣咖啡與茶的囝仔，瘦小身影快速的在狹小的走道間穿梭，[9]干擾了後方座位的視線。女主角在閃爍的光影中無聲的啜泣，觀眾席上的兒童以嚎啕大哭來回應，[10]混雜在辯士抑揚起伏的聲調，和五、六名樂手[11]配合情節奏出的哀怨配樂中。

好不容易等到中場休息時間，[12]一個清瘦身影現身在舞臺中央。會場湧起一陣騷動，辯士隆重介紹來者何人，觀眾紛紛拉長脖子，希望看個清楚。

永樂座的舞臺上沒有麥克風，幸好側邊

◎ 1933 年 5 月 13 日《臺灣新民報》刊出永樂座當晚純純隨片登台的廣告。

的樂手數量不多，不會把歌手的音量整個蓋過。純純開口，聲音彷彿有種魔力，「伴樂士」[13]彈出的搖擺節奏頓時成了素樸的背景，歌仔戲後場樂師蘇桐初試啼聲的曲調，展演出扣人心弦的戲劇性。

對於已從曲盤聽過這首〈懺悔的歌〉的聽眾而言，現場的純純少了蓄音器特有的銳利音頻，用嗓給人揪心卻也甜潤的複雜感受。瀕臨破裂的高音是她的正字標記，現場洋溢著哀而不怨的張力，恰到好處的滑音與若隱若現的哭腔暗示她對歌仔調的擅長。李臨秋依劇情編綴的七言歌詞，以豐富意像夾議夾敘，包裝起彼時中國電影瀰漫的陳腐教化意味，在純純明暗音色的對照下，顯得生動曲折。

不知是辯士隨著劇情發展天花亂墜說出的口白，或是純純苦澀又溫順的聲息，更能讓觀眾貼近劇中情感呢？

戰前娛樂產業綜覽：廣播、電影、報章

上文所描繪的永樂座，和無聲電影放映的情境，是根據不同的史料與研究仔細琢磨出來的。從《臺灣新民報》上至少登載了兩次純純隨片登臺的紀錄，除了前述的中國電影《懺悔》，還有一次是約一週後上映的《倡門賢母》。[14]

在場親聆純純演唱主題曲的聽眾，要事先聽過這首歌，只有兩種可能：購買唱片，還有收聽廣播的「臺灣音樂」單元。那是放送局節目表首次刊出純純的名字，[15]但不代表從此聽眾就能時常在空中與純純相會。

相較之下，臺灣的流行歌手不像上海那樣成為廣播節目寵兒，不勝枚舉的明星都出身於歌唱

臺南州下臺灣人

解國語者僅廿一萬人

明年將補助增設講習所

臺南州下本島人總人口、一百十九萬八千一百八十五名之中、能解國語者實不過十七％、國語講習所有一百七十六、則是二十一萬九百二十六名、男生徒三千七百七十一名、女生徒八千七百七十一名、當局更欲極力獎勵國語起見、豫定明年度向國語講習所全部補助、關于國語講習所的豫算要求額、按三萬圓、擴州當局的調查、昨七年度的國語講習所的收容者、是六千餘名、本年度收容至一萬二千、平均僅八圓而已。

教育課當局自本年度起、取積極的方針、爲不得九年度向國語講習所就學者更增加國語講習部的補助、以爲救失學之大們所的豫算要求額、按三萬圓、擴州當局的調查商量募集巨金向彰化局請一番電話延長架設。故於一個月前已經架設事、對二水庄保安林郡察刑

花壇架設的電話

乙線不能順調通話

彰化郡花壇庄諸商人爲圖商業的振興非架設電話不可、故和庄役場商量募集巨金向彰化局請一番電話延長架設。故於一個月前已經架設事、雖抗議當局恒之度外、爲不願、遂演此兒劇云。

運動逐漸進行

取調逐詐欺案

既報員林郡等察刑事、對二水庄保安林郡察刑

街民現有一萬五千人左右此去定見陸續增加所以更加研究之結果、關要變更該貯水池附近竝山而選擇水源地附近鑿本財靈之街有地及街基本財產豫定地、建設沈澱池近將托專門家到實地路、以便出昭和九年度着手於該工事云。

◎1930年代初，日語（國語）的普及率，很可能沒有想像中那麼高。日本政府對於臺灣百姓不通日語的比例過高，十分頭疼，從1933年《臺灣新民報》的報導來看，臺南州當局打算從成人教育上補救，廣設國語講習所。語言的障礙不只在政令宣導上有困難，也使主流大眾對廣播收聽感到陌生。

節目。這可以歸因於日本殖民政府將廣播事業視為同化政策的宣傳工具，節目企劃由總督府主導，但因為官方期望並不符合民情，開播（1928 年）十年後，臺灣人擁有收音機的比例僅佔人口數的千分之 2.49，[16]遠低於留聲機的普及程度。

　　廣播節目無法蔚為風尚，有幾個主要因素。第一，語言不通。在臺日人占人口百分之五，九成廣播節目為日文，1930 年代通曉日本語的臺人卻不到三成，當局者還特別在農漁村廣設國語傳習所，甚至以每一處街庄設置一所為目標，[17]顯然要大眾都聽懂日文節目是不切實際的期待。第二，音樂節目規劃失焦。直到 1937 年，每日音樂節目限制在二十至四十分鐘內，主要是南北管為主的傳統戲曲、西洋音樂與日本歌曲，流行歌手發揮空間很小。第三，收音機價格昂貴，用戶還要付月租費，可同時聽廣播和唱片的收音機更是要價不斐。以「聽廣播」作為休閒娛樂並不適合臺灣的平民老百姓，以臺灣聽眾為主要對象的流行歌曲也與廣播業關係淡薄。直到終戰，《臺灣日日新報》上純純以本名清香播唱歌仔戲的紀錄屈指可數，[18]十年來以藝名純純在放送局唱流行歌的次數可能不到二十次，播音節目絕非她的百餘首流行唱片主要的傳播管道。

　　那麼，電影呢？儘管九一八事變後日本政府將中國電影視為敵方電影，壓制進口，卻讓臺灣人更趨之若鶩。[19]純純登臺演唱時，電影產業正經歷由無聲至有聲的劇烈變化。臺語辯士引人入勝的解說技巧是觀影一大享受，現場樂手也是增添無聲電影魅力的要件。[20]東亞地區的電影產業正急著追上歐美，紛紛研發有聲電影技術，像純純這樣秀麗又會唱歌的女歌手，有聲電影亟需新血的狀況下，很容易被網羅為女演員，日本、中國、滿洲皆然。對電影界來說，起用受

過表演訓練的成名藝人，既顧到經濟效益，其名聲亦可加值。可惜，當時臺灣電影界尚無這樣的需求。

　　當觀眾對於聲音技術的期待日趨增強，曾發生過戲院宣稱用留聲機唱片配音即為有聲電影，引發觀眾不滿，[21]顯見「有聲有色」漸漸成為電影觀眾的基本期望。但不要說有聲電影，彼時就連無聲電影的技術和本地人才都很匱乏，自製影片寥寥無幾。完全本地主導的電影僅兩部，臺日合作的作品也不過四部，[22]臺灣的電影產業可說是未成型，沒有「專業演員」，女性角色多由藝旦或從影人的家屬出演。

◎無聲電影辯士詹天馬不只以創作〈桃花泣血記〉聞名，他主持的「天馬映畫社」引進了許多中國與東南亞電影到臺灣。

　　作為比任何人都熟悉電影現況的辯士詹天馬，想必深刻感受到觀眾對電影聲音的渴求。他親自引進上海的《桃花泣血記》在永樂座上映，且破天荒的與辯士王雲峰聯手寫出同名主題曲，沿街宣傳，極受歡迎。以主題曲來宣傳無聲電影，在中國已有多例，但在臺灣仍是創舉，古倫美亞看準商機，讓力捧的歌手純純演唱。以當時電影產業的孱弱狀況，流行歌手演唱主題曲已算是最靠近電影產業之舉了。這也是前文裡，我推測純純隨片登臺的廣告會引來滿場人潮的原因之一，只能從唱片聽聞其聲的大眾，難得親見明星風采。

再來說說報紙。在純純唱紅了〈望春風〉一曲後，吸引了本地電影愛好者自製同名劇情電影，製作人吳錫洋曾公開呼籲報業能幫忙宣傳，但該片最後負債累累，他也只得放棄演藝事業。[23]這並不讓人意外。在日本政府統治下，雖然沒有法條律令禁止以流行唱片藝人作為報導主題，但當時的各大報最主要的內容是政治消息，很常見的娛樂新聞是歌仔戲戲子的負面消息和藝旦的最新動態。對照同一時期周遭的上海、日本演藝圈，臺灣流行歌手的媒體曝光率低得驚人。

這樣的現象，代表臺灣流行音樂在大眾傳媒不算有立足之地。通俗讀物如《三六九小報》重心是花柳鶯燕，稍晚才成刊的《風月報》雖有流行歌曲的消息，但與臺灣相干的多半是詞作發表。報章雜誌上與流行音樂最有關聯的訊息，是即將上市的唱片目錄清單廣告、歌詞刊登，[24]以及流行歌詞

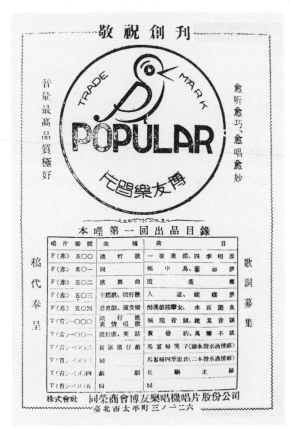

◎ 日治時期刊物中，唱片相關資訊很少。1934 年出版的《先發部隊》能夠看到博友樂唱片的廣告，是因雜誌創辦者之一陳君玉即將任職博友樂文藝部長，因此拉了贊助廣告，留下珍貴的紀錄。

創作的議論文，後者在日本語的《臺灣藝術新報》、《フォルモサ》，中文的《先發部隊》等可以見到。這樣說來，媒體關注的焦點是「文字」而非「歌手」。[25]以純純而言，她的演唱和她的公私活動都進不了大眾輿論，與消費者生活並無連結，充其量只能以「唱片」引發共鳴，而非以「歌手純純」這個角色召喚出好奇心與認同感。

一個例外，是出片數量不高，但在政治上有所參與的盧丙丁之妻林氏好。她多次受訪，也舉辦演唱會，主要演唱西洋嚴肅音樂，灌錄流行歌曲時運用的是自學的美聲技巧，[26]再加上政治光環，都可能讓她比純純更受媒體青睞。推斷起來，純純與其他歌手應該也曾接受過報紙如《臺灣新民報》的專訪，尚待史料出土佐證。但，就算有新證據浮出水面，流行歌手的能見度仍舊是比歌仔戲明星與藝旦更低的。

無法成形的明星文化

不只廣播、電影、報章傳媒都不是流行唱片的推手，同時期上海與日本很常見的商業代言，也很少發生在臺灣歌手身上。歌手若與其他產業合作，不只可號召歌迷購賣產品，也是以商品性質或企業形象為歌手加值，同時，盛大的商業活動也可抬高歌手的身價，累積曝光度。在臺灣報紙上看得到的商品代言者都是日本名人，讓人納悶是否臺日工商界一致認為純純等唱片歌手的魅力，不足以創造金流？

何其奇特，高唱「毛斷時代」的早期臺灣唱片工業實際上並未和其餘現代媒體交互作用或交流，也不與異業合作，相輔相成。純純未跨足電影圈，僅稍微點水廣播界，報章當中並無容身之處，反而上海紅星周璇曾經被當作雜誌封面人物。[27]資料稀少、能見度不足，加上政治因素，

◎ 1933 年 5 月 20 日臺灣新民報刊登了純純隨《倡門賢母》影片上映，登台演唱主題歌的消息。

都讓後來的世代太容易就把純純遺忘。純純既已如此，其它的流行歌手連基本資料都缺乏的狀況比比皆是。

換句話說，比起同時期歐美、日本或上海的影歌星，臺灣這些歌手很「低調」，但或許不是她們不想曝光，而是缺乏各種娛樂產業與週邊商品交織而成的明星文化。戰前每一間唱片公司的行銷方式都大同小異，唱片公司和賣店可以提供試聽，理論上也會用海報、傳單、宣傳旗及新聞廣告來推銷，[28]但或許是數量太少，今日仍可得見的相當有限。

在推銷新發售的曲盤時，唱片公司習慣把各類樂種混雜，整批販賣，流行唱片與歌手很少受到特別主打的禮遇，很少安排專訪，就連流行演唱會也沒有舉辦過，當然沒有歌迷見面會，工商代言不會找上門，也沒有八卦刊物去追逐她們。流行唱片在臺灣博覽會販賣是千載難逢的機會，流行歌手在放送局演唱流行歌曲、參與「隨片登臺」的演出，也算是例外的行程，[29]所有音樂活動基本上侷限在錄音間之內的聲音表演。

也就是說，最早的臺灣流行歌曲行銷不依賴花邊消息或造勢手法，曲盤成了歌手唯一接觸人群的管道，是貨真價實的以「聲音」活躍在市場上，靠的是唱片公司的慧眼識英雌，以及演唱能力。

違反市場規律的「多重藝名」

事後看來，純純當晚演唱的電影主題曲〈懺悔的歌〉應該反應不錯，因為一週後在同樣的時間地點，純純再次隨電影《倡門賢母》上臺獻唱。不同之處在於，新刊的廣告欄裡多了幾個字，驕傲的指出純純是古倫美亞「專屬歌姬」，既提升活動吸引力，也宣告了唱片公司的所有權。[30]

讓人好奇的是，不知多少聽眾認得出她就是清香？

在那個時刻，她的半身影像也曾登在唱片歌詞單上。黑白照片上面容清晰，她穿著花色繁複的刺繡旗袍，珠扣方領修飾了她略帶嬰兒肥的圓嫩臉型，薄施脂粉淡蛾眉，簡單梳攏的髮型顯得秀氣，微啟的雙唇欲言又止，溫柔撫慰的歌聲幾乎要從紙面上流貫而出。日後她還有幾張照片隨歌曲亮相，鏡頭遠、圖小，有的是側面，有的戴大墨鏡。造型變化這麼多，難道唱片公司不擔心會造成辨識上的困難？

隨片登臺之前，她的照片只有印製在以「清香」之名演唱的少數歌仔戲唱片單上。聽眾單聞其聲，能否知純純即口碑不錯的清香，也是多聲道的優秀女歌手？純純的藝名包括：

客家採茶與山歌──清香（小鳳園）

歌仔戲──清香、劉清香、百花香

流行歌──純純、琴伶

古倫美亞副牌黑利家的歌仔戲與流行歌──梅英

翻唱中國歌曲或唱北京官話──愛卿

笑話或現代歌劇（新編歌仔戲）──滿臺紅

Viva-tonal **Columbia** like life itself

歌仔戲 玉盃記 (一) 八〇一〇一 A

唱 清香

伴奏 コロムビアジャズバンド

玉英听着淚哀々　　我罵趙虎恰不皆　　爲着家火來所致　　就將我君來陷害

廷秀听着苦傷悲　　我共小姐相通知　　汝爹親成那不愛　　姑不二終折分離

玉英力話應君汝　　做人男子愛終志　　我君進京去付試　　望君功名回家期

社會式株器音蓄アビムロコ本日

◎我最喜愛的一張清香／純純影像，來自早期歌詞單。難以想像這位樣貌清秀的少女一張口，竟能灼熱如豔陽，剛烈如寒霜的歌聲，唱起哭調又是毫不猶豫的淒切，是一位表達力豐沛的聲音演員。

在多重藝名很普遍的狀況下，兼唱歌仔戲的流行歌手簡月娥也是如此：

博友樂流行歌、古倫美亞副牌黑利家歌仔戲和講談——月娥

古倫美亞流行歌——愛愛

古倫美亞歌仔戲——紅蓮

新歌劇——麗明女[31]

即使處於殖民地，商業利益一樣是唱片公司出版的目的，唱片銷售量與歌手的辨識度、知名度相關，大眾對於歌手越熟悉，就越可能增加唱片公司的進帳。新聞和娛樂媒體的推波助瀾通常不可或缺，一旦歌唱者散發明星光環，就有助於讓消費者不費力的產生記憶，進而產生熟悉感與好感，最後產生購買慾望。如果戰前唱片業不看重包裝，歌手無法變身為散發光芒的明星，代表聽眾消費的是唱片，而非為了崇拜女明星而花錢。

嚴格說起來，唱片是日治時期的臺灣唯一成氣候的現代娛樂產業。但是在薄弱的市場行銷機制底下，在商言商的唱片公司並未以頻繁的宣傳最大化產值，讓歌手、名字、歌聲之間明確連結，反覆強化印象，反而讓歌手切割成不同身分，以不同化名示人。一旦藝人形象陌生且模糊，購買動機就跟著減弱。不管出於政治理由，比如擔心過度的影響力或號召力，或者有其他已無可考的因素，在沒有其他管道能聽眾記憶歌手的前提下，唱片工業膽敢採取「多重藝名」的銷售策略，不顧慮到歌手印象的累積，最可能的兩個前提是：聽眾普遍具有比後世更優秀的聽力，而留聲機歌手的聲音具有很高的穿透力和辨識度。

新 歌 劇

回陽草

李 臨 李王
雲 秋臨雲
作 峯秋
曲 其
一、二
作詞

古倫美亞西樂團

清 紅 碧 雪
香 蓮 雲 梅

1:2

80336

◎古倫美亞憑藉藝人數
量大，在灌錄「新歌
劇」這種需要用聲音演
戲的新樂種時很吃香，
可以調動流行歌手與歌
仔戲演員來錄製，也有
作詞作曲人才可以編寫
劇本。

演出《回陽草》的清香
和紅蓮即為純純、愛
愛，碧雲（另名徐碧雲
或徐阿葉）與雪梅（另
名呂秀）是戰前唱片作
品僅次於清香的兩位歌
仔戲女演員。

被遺忘的聽力

從《懺悔》放映現場來說，電影雖無聲，但要戲院裡的觀眾也保持無聲？想得太美。1920年代下半，電影開始和戲曲班子共用戲院，一併連在在茶館看戲的文化都承襲過來，喝茶嗑瓜子的同時，看到妙處就擊掌叫好。在上海，寫作流行歌曲的第一人黎錦暉就曾想盡辦法，要改善舞臺表演者面對此起彼落的談笑聲、任意吃喝的吵鬧狀況。[32]回頭說永樂座，厲害的京劇名角偶爾「能令嘩者以靜」，[33]可見臺灣戲院裡絕大部分時間都是混亂的。

那個年頭，在戲院賞戲的行為可說是無法規範的。像永樂座這樣可以擠進千餘人的大場地，戲曲表演者一站上舞臺，身段和用嗓非得有攫取臺下感官的魅惑力，否則舞臺上沒有插電的麥克風，更沒有擴音設施，歌手光會唱歌不夠，要能以旋律包裹著歌詞，顆粒分明的傳入臺下眾人耳中。純純基於新舞臺歌仔戲班的訓練，擁有比錄音室歌手更佳的聲音掌控能力、音色穿透感、與熟練技巧。而聽眾不像後來的我們，習慣依賴字幕來接收電影電視，老幼婦孺在轟轟作響的雜音中聽清楚舞臺上的唱詞，乃至品評唱唸是否工妙，仰賴的是歌手的內功與聽眾的耳力。

留聲機時代的耳朵是鍛鍊過的。聽者面不改色的容許高音音頻的聲浪淹沒知覺，又尚有餘力分辨每個表演者嗓音的獨特波形，從音色、口氣、質感到格調。日後的聲音裝置再怎麼日新月異，都無法企及留聲機那樣，兼顧逼人的氣勢，與如同會螫人的細刺那樣綿密，對耳膜、身體和心緒毫不留情的振動，恍若震到骨髓裡去。這便彌補了唱片公司省略的行銷，與歌手缺乏的明星光環。

純純唱著〈想見伊的影〉，然而聽眾不見魅影，只聞歌聲，是赤裸裸、坦蕩蕩的歌聲。哪怕不知歌手身世與遭遇，少了撲粉描眉的層層包裝，耳畔纏綿，最是親暱無比。

6-5 飄風夜花四季景：各家唱片公司的流行曲盤興衰紀事

風花雪月四季景，寒熱來不停……

—— 〈飄風夜花〉，春代演唱，李臨秋詞，邱再福曲，1934 年博友樂唱片

　　一直到局勢不再能發行唱片，戰前流行音樂都還在摸索方向。眾多唱片公司積極拓荒市場，前仆後繼的踏入生產行列，製造出這些需要詞曲創作者、編曲者、演唱者、演奏者與錄製的技術人員通力配合，才能完成的高成本歌曲。

　　在流行音樂發展初期，歌曲聲形還模糊如幻影時，不只古倫美亞試圖孕生這個樂種，改良鷹標也做出大膽嘗試。與〈桃花泣血記〉差不多同時，文聲唱片也冒出頭來，雖然沾不上賣座歌曲的邊，但內容用心，精神可嘉。

　　唱片品牌攀至高峰的 1934 年，泰平、勝利與博友樂投身流行音樂，歌曲數量大幅成長。該年日本頒布「電唱機唱片取締法」，臺灣隨後跟進，[1]雖然被審禁的流行歌曲極少，但社會風氣

緊繃，自我審查的心態應運而生，等到 1936 年 6 月 26 日發佈了「臺灣蓄音器唱片取締〔監管〕規則」（府令第 49 號），同年 7 月 1 日起實施，[2]唱片數量明顯暴跌。[3]此後才出現的唱片公司，如日東、東亞，也有不少名留青史的歌曲，無可否認的是市場已經萎縮，銷售數字很可能大打折扣，挽不回邁入凋零的唱片產業。

這個幾番起伏的故事，要從潛在流行歌曲聽眾都還未開發的時刻談起。

藝旦天下的改良鷹標

在古倫美亞初次發片的第二年，也就是 1930 年，「改良鷹標」或稱「飛鷹標」這個品牌所屬的臺灣イーグル（Eagle）蓄音器販賣株式會社登記成立。這家以日本名字為招牌的公司，實際上營業主與幹部幾乎都是本地人，很可能沒有錄音設備與專門人員，所以外包給有先進電氣錄音設備的古倫美亞製作與壓片。[4]

改良鷹標的野心非常大。古倫美亞雖然率先販售起洋樂伴奏的熟悉歌曲，改良鷹標卻搶在古倫美亞推出全新詞曲的流行歌曲前，先發行了整整 60 面的洋樂伴奏歌曲，包括創作歌曲〈烏貓行進曲〉與〈毛斷女〉，形式與內容都很官腔的政令宣導歌曲〈業佃行進曲〉、〈台灣小作慣行改善歌〉，以及由洋樂伴奏的現成曲調如〈雪梅思君〉、〈妹妹我愛你〉。

歌手以藝旦為主，秋蟾、淑嬌來自江山樓，匏仔桂屬於蓬萊閣。[5]最被看好的是秋蟾，除了 20 面有具名的唱片外，片心上只寫「男女合唱」的〈毛斷女〉也是她的嗓音。這些歌曲應該都出自同一位編曲者之手，編曲手法明顯模仿中國流行音樂之父黎錦暉，漢樂、西樂齊奏旋律，和弦與節奏由鋼琴包辦，外加負責板眼的木魚。眾多樂器拍點下得零零落落，每個都怕自己是

◎只灌過四面唱片的淑嬌，曾經在美人投票中大勝幼良。

第一個發出聲音似的，結果連個和聲音都無法整齊奏出，反襯出歌手們嫻熟的演唱。

在這些實驗性質很重的唱片中，最突出的演奏為〈雪梅思君〉，毫無其它歌曲不習慣合奏的僵硬感，流暢得如同常備表演曲目。聽眾或許喜歡這首曲調，也或許欣賞演奏能力，就算馳名遠近的幼良一開口就落拍，也阻止不了此曲大紅大紫。

簡拙卻不失誠意的文聲

在古倫美亞〈桃花泣血記〉與〈懺悔的歌〉、〈倡門賢母的歌〉上市時間之間，文聲曲盤公司底下的同名品牌開始發行流行歌。與日蓄、古倫美亞、改良鷹標和勝利不同的是，文聲是一家本土公司，第一批唱片就使出十八般武藝，唱片內容有招牌的文化劇〈三伯遊西湖〉，還有大笑科、吟詩、男女對答等，種類繁多。其中的 13 首流行歌用了許多名目，如敘情悲曲、最新流行唱、臺灣新民謠等，也是羽毛未豐的青春美、初試鋒芒的鄧雨賢第一次有作品上市。雖然青澀，卻記錄了文藝部長江添壽不落俗套的想出各種花樣，吸引臺灣聽眾注意力的努力。

這些歌曲以西樂伴奏為主，伴奏者的演奏技巧介於改良鷹標與古倫美亞之間。編曲用心，時有巧思，譬如〈十二步珠淚〉引用彼時活躍的捷克作曲家František Drdla膾炙人口的〈紀念曲〉（Souvenir）作為前奏主旋律。但整體聽下來，精熟程度不如古倫美亞的井田一郎、奧山貞吉等，或許與文聲委託壓片的日本帝蓄唱片公司有關也不無可能。

文聲流行歌帶來了不同於古倫美亞的清新氣息。如果青春美和鄧雨賢沒有因為表現出色而被挖角，興許還會出品更不同於主流的作品。

少了市井氣味的泰平流行歌

如果想在戰前唱片產業中尋找主流外的聲音，株式會社太平蓄音器的近百首流行歌曲是最好的選擇。這家公司的流行歌分為兩個時期，1934 年以泰平為品牌發行了 65 首，該年年底品牌名稱更改為 Taihei，計有 32 首流行歌曲。

日本總公司聘雇了陳運旺和趙櫪馬擔任文藝部長，應該是想一舉超越以作詞者為主導的古倫美亞，和以作曲人執掌的勝利。該公司沒料到的是，這兩位文藝青年對於流行歌曲的認知比張福興更格高意遠，請來的創作者除了參與臺灣話文論戰的黃石輝、黃得時外，還有漢文兒童文學耕耘者的士林公學校教師徐富、黃漂舟（耀燐），[6]專注於漢文新文學作品的楊松茂（守愚），在東京上野音樂學校修習作曲課程的陳清銀，[7]以及多位現在無從辨識本名的創作者，寫出來的勵志歌曲多於其他品牌，對於女性在摩登社會的命運百感交集，就算是愛情歌曲，也是夾敘夾議，甚至為自由戀愛而奮鬥。歌曲抒情的方式並不親民，配上的曲調琅琅上口的很

◎文聲唱片最有名的作品，是灌上「文化劇」之名的新編歌仔戲「三伯遊西湖」系列。

◎泰平唱片登在《臺灣新民報》的廣告，同時販售臺灣與日本泰平公司的唱片。

少，演唱技巧與編曲品質的優劣差距甚大。

　　無庸置疑，這些精英分子對於社會關懷的熱情是強烈的，只是歌詞主題與角度讓庶民大眾無福消受，造成銷售慘淡。Taihei 時期作出了調整，只留下泰平一姐芬芬，又請來青春美與林氏好豐富陣容，同時提高詞曲的可親近性，〈美麗島〉就是在此時出現的，指責經濟問題嚴峻的〈街頭的流浪〉亦然。歌詞唱出「失業兄弟行滿街」，受雇者只好回家吃自己（「返來食家己」）的無奈心情，僅僅月餘就賣出上萬張，卻引起警察當局的不滿，在尚無法源沒收曲盤的狀況下，政府也只能禁止發賣解說書（歌詞單），[8]不過 Taihei 從善如流，以同樣是青春美演唱的〈別時的路〉代替。〈街頭的流浪〉成為第一首踩到當局者敏感神經的流行音樂，應該也是該公司賣得最好的流行唱片。

　　話說回來，Taihei 時期的風格仍舊與泰平時期一樣不流俗，新式讀書人的品味在詞與曲中都表露無遺。整個品牌處處流露想以參與流行歌來提升大眾水準的企圖，卻寫不出凡俗人生的聲調語彙，難以融入尋常百姓生活，成了流行音樂的異數。

夾縫中的博友樂

以品牌名稱「Popular」拼成音符鳥商標的，是 1934 年開賣唱片的株式會社同榮商會，文藝部長為陳君玉。這位文字工作者才剛在古倫美亞掀起第一波流行歌曲高潮，他找來李臨秋、青春美、蔡德音、王雲峯當博友樂的班底，力求質量平穩。

在陳君玉主導下，博友樂總共發行了 33 面流行歌，抒情歌曲、歡樂對唱、獨白樣樣不缺，有旋律散發歌仔戲韻味或民謠的，有在歌詞中唱「Do Re Mi」的，也把觸角積極伸到電影主題曲，最為人知的就是青春美演唱的〈人道〉。陳君玉把古倫美亞什麼都賣一點、總有打到市場脈動的作風帶到博友樂，呈現出廣泛的音樂風格。

當時日本正著迷著「假面歌手」的宣傳方式，博友樂也跟風，想以這招想獲得討論聲量。在 1934 年 7 月推出的一批唱片中，除了德音和青春美，還有一位新人名為「博友樂孃」，下一批發行時大眾才知道主打的這位歌手叫作春代。幾個月後博友樂又想重施故技，這回直接讓「密司臺灣」和紅玉兩個名字同時掛在不同歌曲下。問題在於，對聽眾來說，春代和紅玉讓人感到陌生，又

◎「蜜司臺灣」(Miss Taiwan) 其實就是春代。博友樂積極以樂風和歌手形象，營造出多變、活潑的品牌氛圍。

沒有其他風光的造勢活動，只有唱片公司自己搞神祕，是玩不起來的。

　　除了宣傳花招效果不彰，博友樂整體的音樂表現好壞參半。部分由青春美演唱的作品表現可圈可點，博友樂力捧的歌手春代與紅玉演唱技巧普通，輕易就被同年度大張旗鼓的勝利推出的歌手比下去。外加編曲與伴奏素質不齊，遠不及古倫美亞的大氣，也作不到泰平的特立獨行。博友樂實際的營運時間不到一年，要在唱片產業的戰國時期生存，是有相當難度的。

出品精緻卻生不逢時的日東

　　1935 年 9 月，株式會社太平蓄音器被併入日東蓄音器株式會社，臺灣的泰平唱片隨之結束營業，舊錄音母盤到了日東手上，博友樂先前的唱片版權也一樣交給日東。[9]陳君玉在博友樂結束後短暫作過臺華文藝部長，日東唱片當然不會放過機會挖角陳君玉，來主掌日東的流行歌曲。這位資深的文藝部長果然不負眾望，運用豐厚的創作與演唱人脈，在日本全面侵華的那一年，推出優秀的流行曲盤。

　　撇開泰平與博友樂的復刻曲目，日東只出品兩批流行歌曲。第一批 14 首歌曲於 1937 年發行，力捧的歌手為遠在日本的青春美，唱了 11 首歌曲，打頭陣的〈新娘的感情〉有殊異於任何流行歌曲的音樂風格，展現出細膩且和諧的演唱與演奏。〈日暮山歌〉以新詞配上先前遭禁的〈街頭的流浪〉旋律，又是一首好歌。其他如〈農村曲〉、〈望鄉調〉都是至今仍可聽見的歌曲。

　　1938 年發行的第二批流行歌曲可以聽到李臨秋、鄧雨賢、姚讚福、陳達儒與陳水柳的創作，且以純純為主打明星，唱了 10 首歌中的 9 首，演唱功力不慍不火，日後最為人所知的是與豔豔合唱的〈四季紅〉。

日東流行歌作品數量少，佳作卻不少。只可惜錯過了天時地利，古倫美亞與勝利曾有的黃金時期無法延續，日東音樂的精緻度與成熟度雖高，大肆傳唱的時空已不再。喚不回聲色風光，再好的歌也只能孤芳自賞，黯然銷魂。

烽火下的東亞帝蓄

國家總動員法實施的 1938 年，東亞唱片商會由陳秋霖投資成立，主要發行歌仔戲，也有少許流行歌曲。這樣的時間點，透露出這位音樂人抱持唱片市場仍有可為的信念，先後以「Tungya」與「Teitiku」為品牌名稱，漢譯為東亞與帝蓄。帝蓄的出品反映了國家政策，不只有軍事劇、關於日本精神的演講，連流行歌都叫作「愛國流行歌」、「時局行進曲」，主要參與創作的有陳達儒、陳秋霖與戰後大放光彩的吳成家，還有嗓音可比秀鑾的歌手月鶯。

雖然陳君玉不免俗的指出東亞與帝蓄的數首名作，[10]但在戰時經濟體制下，檢閱制度開始施行，發片量銳減，「金」曲的含金量只剩下銅。有半數被點名的歌曲唱片至今並未出土，銷售量應該頗為慘淡，得以流傳的也少；即便如此，好歌仍舊經由曲譜或口耳相傳的方式留下了，比如〈心憒憒〉、〈甚麼號做愛〉都在戰後多有翻唱。已出土的歌曲聽起來也失去了過往流行歌曲豐沛的生命力，部分且以現成曲調填詞，除了「全望我君盡忠義，展出皇國的男兒」（〈憂國花〉）這類呼應大日本帝國的宣傳文字，就是恍若沒有明日般的耽溺情愛。

月鶯唱得再好，也只是在煙塵砲灰中，溫柔的拖延著不讓流行歌太快破敗失聲。東亞唱片當年就結束，此後沒有新的唱片公司出現，直至勝利唱片苦撐到 1940 年，臺灣的第一個流行歌時代就完全謝幕了。

喧囂亂世，流行音樂暗啞靜默，等待歌聲再度響起的那一天。

尾聲

心肝開出一蕊花

POPULAR RECORD

ELECTRIC RECORDING

電撮音

售出唱片慨不交換

曲盤開出一蕊花

〜戰前臺灣流行音樂讀本〜

心肝到底是什麼，是不是愛情放送局……

心肝到底是什麼，心肝是若一蕊花……

——〈心肝是什麼〉，純純演唱，陳君玉詞，蘇桐曲，1936 年古倫美亞唱片

戰前流行音樂是從曲盤裡開出的一蕊一蕊的花，時代的花。

二十世紀初，流行音樂隨著錄音技術的四處傳播，在世界各地迸發，臺灣的流行音樂創作者與演唱者也以自己的理解，用文字、用旋律、用嗓音，來雕塑與想像出一種靠著留聲機與唱片而活、能讓最多人接受的聲音。如同馬奎斯在《百年孤寂》中說的，世界太新，很多事物還沒有名字，必須用手指頭去指，這些歌也非得費上洪荒之力，才能盈盈生長。

音樂的本質建立在聆聽上，不容許只是把聲音當成古蹟分析，挖掘史料文字後供著紀念。當我們面對日治時期唯一的娛樂產業，再怎麼想要不留情面的揪出這種音樂的生澀與不討喜，不能忘記它滋養了那時代的聽眾，感受從創作者與演唱者身上流瀉的溫度。即便時間太短，不足以讓它漫山遍野的開放，但已有蝴蝶在其中翩翩漫飛。

1930 年代的臺灣歌曲風格強烈，辨識度高，嗓音和伴奏不需要煙視媚行，卻是特立獨行，坦誠到讓人一聽就能用耳朵識透，可是越聽又越墜入五里霧，每次播放都有新意。陳君玉曾說，賣得好的流行唱片銷量可達四至五萬，若單以暢銷的 39 首計算，光是金曲唱片就賣了近兩百

萬張。改朝換代後的種種因素，或許永遠追索不出這麼大批曲盤流散何方，可是我們手上已有音檔為證，證明那些歌曲都是經過仔仔細細的創作與錄唱，把當日塵俗的氣息，凝鍊成數百首歌曲。

策馬入林，這些音樂仍舊有可聽性，是我們的聽覺失了憶，忘了前世人聆聽的姿態。能夠回頭咀嚼出老曲盤第一次引吭高歌時，在樸素到近乎憨直的樂聲底下，羞澀如春日破曉的秀美氣息的人，擁有真正惜歌愛歌的耳朵。古倫美亞、一干創作者和演唱演奏者齊力開創的這個樂種確實有其限制，他們沒有太多模仿的對象，採取的是規矩低調的樂風，表演上克制加花，情緒上不灑狗血。如此乾淨淡薄，簡樸到讓後人以為寒酸了。

唯有識貨者明白，原聲當中的恬淡素雅何嘗不是一種倨傲的堅持。後來的翻唱頻頻在聲線和配器上添加繁複綺靡效果，其實才是不解風情，聽不見留白。

那一代人把食盡人間煙火的歌聲傾倒入曲盤裡。而我們這一代人終於定下心來，開啟聽覺的文藝復興，從曲盤裡聽見一蕊花，低調卻強韌，盎然綻放。

各篇註解

序曲 寫在閱讀之前

1. 統計1920至1939年《臺灣貿易年表》留聲機與週邊產品產值為645萬圓，此數字僅含日本移入台灣，不含他國進口或自行帶回的留聲機，而《臺灣貿易四十年表》記載最晚1900年就開始從外國進口留聲機了。留聲機價差大，低如3.7圓，高至數百圓；若採1926年金鳥印熱賣的機種為8.5圓計算，留聲機數量上看76萬臺，按1939年之前最後一次普查人口的結果521萬計算，近7人就有一臺留聲機。

2. 不著撰人，《臺灣事情 昭和十二年版》（臺北：臺灣時報發行所，1937年），頁49；轉引自陳堅銘，〈「日本流行歌」在臺灣的傳播〉，《熟悉的異國之聲——「日本流行歌」在臺灣的傳唱》（政治大學臺灣史研究所碩士論文，2011），頁92。

3. 見〈歌詞不穩曲盤〉，《臺灣日日新報》，1935年1月21日；轉引自林太崴，〈實驗〉，《玩樂老臺灣：不插電的78轉聲音旅行，我們100歲了！》（臺北：五南，2015），頁343。

4. 本書以王櫻芬的〈作出臺灣味：日本蓄音器商會臺灣唱片產製策略初探〉（《民俗曲藝》第182期，2013年，頁7至58）一文作為古倫美亞錄音編號索引的年份，後文就不再一一註明。

5. 最早冠上「流行唄」名稱的日本唱片，是バタフライ唱片（Butterfly Record）1921年出版的〈鴨綠江節〉，一直到1929年6月發行的ビクター唱片（Victor Record）由葭町二三吉演唱〈鴨綠江節〉、到1930年5月ポリドール唱片（Polydor Record）出版的〈酋長の娘〉，都屬於民謠範圍。

「流行唄」一詞首次具有現代內涵，是Columbia唱片在1928年出版的一張合唱歌曲，歌曲為〈あお空〉和〈アラビヤの唄〉（唱片編號25303），歸類為「ジャズ合唱流行唄」（爵士合唱流行歌）。一年後，號稱「コロムビア流行歌」（古倫美亞流行歌）的歌曲終於問世了，是曾我直子演唱的〈金のグラス〉和植森たかを演唱的〈大阪行進曲〉，由古倫美亞爵士樂隊和管弦樂團分別伴奏。以上資料參考自 http://78music.web.fc2.com/（最後瀏覽日期2019年12月5日）。

6. 此名詞由唱片收藏家林太崴提出，見〈創始之初 開拓時期：1914-1930〉，《從圓標資料看戰前臺灣唱片品牌與產業發展》（臺灣大學音樂學研究所碩士論文，2019），頁35。

第一章 聽眾：從前現代過渡到現代的耳朵們

1-1 在聽與聽見之間

1. 紆是在1930年代文學論戰中，為了臺語用字而造的新字。賴和曾就此公開寫信給贊成建設臺灣話文的郭秋生：「這幾字裡，『厚』字音意兩通，較紆字似易識（，）其他幾字由前後的意思，我看每人，自然會讀做土音，不知你的意見如何？一月二十七日　賴和鞠躬」，並在附記中標註「紆＝厚　益也，例如彼得其情以厚其欲，又『優待』之也，如深結厚焉。」（賴和，〈臺灣話文的新字問題〉，《南音》第1卷第3號，1932年2月1日）〈想要彈像調〉的灌錄晚於此文約一年半，作詞的陳君玉對於文學討論是有高度興趣的，不會沒有注意到賴和的說法，顯然是在衡量後仍舊採用了紆字。

2. 《臺灣總督府警察沿革誌》別編，頁828至830，臺灣總督府警務局；轉引自許世楷著、李明峻、賴郁君譯，〈日本統治確立後的政治運動（1913-1937）〉，《日本統治下的臺灣》（臺北：玉山社，2005），頁535。

3. 何力友，〈黨國體制下圖書出版政策與管理〉，《戰後初期臺灣官方出版品與黨國體制之構築（1945-1949）》（臺灣師範大學歷史學系碩士論文，2006年），頁9至52。

4. 蕭阿勤，〈締造民族語言〉，《重構臺灣：當代民族主義的文化政治》（臺北：聯經，2012），頁239、242。

5. 黃裕元，〈戰後流行歌發展的背景環境〉，《戰後臺語流行歌曲的發展（1945-1971）》（中央大學歷史研究所碩士論文，2000），未標頁碼。

6. 慎芝、關華石，《歌壇春秋》（臺北：臺灣大學出版中心，2010），頁 326。

7. 慎芝、關華石，《歌壇春秋》，頁 330 至 331。

8. 蔡淑慎，〈歌仔戲歌唱藝術研究〉，東吳大學音樂學研究所碩士論文，2002；駱婉禎，《中西方歌唱方法之思索：從我的南管學習經驗出發》，臺中教育大學音樂系碩士班音樂學組碩士論文，2012。

1-2 從無聲到有聲

1. 《臺灣日日新報》漢文版，1898 年 6 月 7 日。

2. 葛濤，〈「唱戲機器」與「戲片」的年代——上海唱片業的發端〉，《唱片與近代上海社會生活》（上海：上海辭書出版社，2009），頁 32 至 45。

3. 林良哲，〈留聲機時代〉，《臺灣流行歌：日治時代誌》（臺中：白象文化，2015），頁 57 至 59。

4. 黃裕元，〈聲音、印刷、唱片行〉，《流風餘韻：唱片流行歌曲開臺史》（臺南：國立臺灣歷史博物館，2014），頁 38 至 39。

5. 一直到「臺灣教育令」頒布之後的 1921 年，臺灣學齡兒童上公學校讀書的就學率也只有 29.4%，十多年後也只達到 35.9%。見許佩賢，〈日治末期臺灣的教育政策：以義務教育制度實施為中心〉，《臺灣史研究》第 20 卷第 1 期（2013 年 3 月），頁 133。

6. 黃裕元，〈聲音、印刷、唱片行〉，頁 33 至 36。

7. 《臺灣日日新報（漢文版）》，1906 年 10 月 12 日，1907 年 12 月 13 日，1908 年 2 月 11 日、8 月 23 日、9 月 11 日；《臺灣日日新報》，1912 年 4 月 12 日、12 月 16 日；以上轉引自黃裕元，〈聲音、印刷、唱片行〉，頁 39 至 40。

8. 加藤陽子，〈第一次世界大戰 日本懷抱的主觀挫折〉，《日本人為何選擇了戰爭》（臺北：廣場，2016），頁 160 至 174。

9. 竹村民郎，《大正文化：帝國日本的烏托邦時代》，臺北：玉山社，2010。

10. 林太崴，〈創始之初 開拓時期：1914-1930〉，頁 15 至 17。並非每張唱片都標示「Formosa Song」，比如發行編號最早的 4000〈一串年〉就無，背面 4001〈大開門〉則有。

11. 連橫，《臺灣通史》，卷二十三〈風俗志〉，臺灣文獻叢刊第 128 種（臺北：眾文，1979），頁 613。

12. 〈楓葉荻花〉，《臺灣日日新報》，1911 年 10 月 1 日。

13. 〈聖節盛況〉，《臺灣日日新報》，1911 年 11 月 9 日。

14. 相關機構包括 1900 至 1907 年活躍的臺灣慣習研究會、1901 年至 1919 年的臨時臺灣舊慣調查會，研究成果如 1910 年小林里平《臺灣歲時記》，1913 年手島兵次郎《臺灣慣習大要》。1913 至 14 年間，臺灣語研究會為片岡巖出版三卷《臺灣風俗》，後來又出版了片岡巖 1910 年代的文章集結而成的《臺灣風俗誌》，其中一章的主題就是〈臺灣的演劇〉（臺灣的演劇），後者討論範圍就包含了客家音樂。見康尹貞，〈日治時期臺灣戲曲之研究（1895-1937）〉，《戲劇學刊》第 21 期，2015 年，頁 58 至 59；張隆志，〈從「舊慣」到「民俗」：日本近代知識生產與殖民地臺灣的文化政治〉，《臺灣文學研究集刊》第 2 期（2006 年 11 月），頁 38 至 42。

15. 倉田喜弘，〈視界ゼロ時代〉，《日本レコード文化史》（東京：東京書籍株式會社，1979），頁 200 至 202。

16. 徐麗紗、林良哲，〈日治時期臺灣歌仔戲唱片思想起〉，《從日治時期唱片看臺灣歌仔戲》（宜蘭：國立傳統藝術中心，2007），頁 64 至 65。

17. 倉田喜弘，〈視界ゼロ時代〉，頁 203。

18. 倉田喜弘，〈國產化の道〉《日本レコード文化史》，頁 110。

19. 黃裕元，〈前言〉，頁 3 至 4。

20. 朱惠足，〈序章 民族國家「間際」中臺灣的現代性形構〉，《「現代」的移植與翻譯：日治時期臺灣小說的後殖民思考》（臺北：麥田，2009），頁 20。

21. 陳堅銘，〈「日本流行歌」在臺灣的傳播〉，《熟悉的異國之聲——「日本流行歌」在臺灣的傳唱（1928-1945）》，頁 97。

1-3 旋轉的魔幻時刻

1. 洪翠錨，〈修復歷史美聲：78 轉蟲膠唱片的修補〉，《大學圖書館》第 16 卷第 2 期（2012 年 9 月 1 日），頁 149 至 169。

2. 復刻出版歌曲皆以隨書附錄 CD 方式上市。《1930 年代絕版臺語流行歌》（莊永明，臺北：臺北市政府文化局，2009）共 23 首，含四首童謠與歌仔戲曲。《絕世美聲──林氏好 1930 年代絕版臺語流行歌專輯》（黃信彰編著，臺北：臺北市政府文化局，2011）共 13 首，其中一首與《1930 年代絕版臺語流行歌》收錄的歌曲重複。《玩樂老臺灣》共 16 首歌曲，含布袋戲、車鼓調、北管、歌仔戲、聖歌、笑話等等，可劃入泛流行歌曲範圍的約 8 首。三者加總，現今可購得的流行歌曲不到 40 首，大約是 772 首泛流行歌曲的 5%。

3. 林太崴，〈格局底定　圓熟時期：1931-1935〉，頁 40。

4. 比如南管樂人發現錄音狀況下洞簫比品仔效果更好，就以洞簫取代了品仔。見蔡郁琳，〈從施碟（阿棲）南管歌唱方法分析探討其呈現的音樂文化現象〉，《臺灣音樂研究》第 5 期（2007 年），頁 77-111。

5. 李承機，〈殖民地時期臺灣人社會「知」的迴路〉，《「帝國」在臺灣：殖民地臺灣的時空、知識與情感》（臺北：臺灣大學出版中心，2015），頁 148。

1-4　1930 城市聽覺漫遊

1. 邱旭伶，〈藝妲與臺灣娼妓政策的演變〉，《臺灣藝妲風華》（臺北：玉山社，1999），頁 42 至 43。

2. 日本遊覽社編，《全國遊廓案內》（東京：日本遊覽社，1930），頁 454 至 460，引自陳姃湲，〈洄瀾花娘，後來居上──日治時期花蓮港游廓的形成與發展〉，《近代中國婦女史研究》第 21 期（2013 年 6 月），頁 52。

3. 王慧瑜，〈住所與交通的改善〉，《日治時期臺北地區日本人的物質生活（1895-1937）》（臺灣師範大學臺灣史研究所碩士論文，2010），頁 82 至 83。

4. 黃裕元，〈聆聽《全臺灣》影片中的臺灣音〉，《全臺灣：一九三O年代臺灣紀錄影片選輯》（臺南：國立臺灣歷史博物館，2018），頁 33。

5. 《黃旺成日記》，1922 年 9 月 9 日，引自中研院臺灣史研究所臺灣日記知識庫，https://taco.ith.sinica.edu.tw/tdk/ 首頁（最後瀏覽日期：2020 年 1 月 3 日），以下《水竹居主人日記》、《灌園先生日記》、《呂赫若日記》、《吳新榮日記》、《簡吉獄中日記》皆同。

6. 〈牛車〉，呂赫若著，胡風譯，譯自《文學評論》（1935 年 1 月號，日本ナウカ社出版），中譯文見《山靈：朝鮮臺灣短篇集》（上海：文化生活，1936），頁 132。

7. 《水竹居主人日記》，1908 年 8 月 16 日。

8. 《黃旺成先生日記》，1928 年 6 月 28 日。

9. 《灌園先生日記》，1930 年 5 月 5 日、1931 年 5 月 2 日、1940 年 2 月 25 日。

10. 《呂赫若日記（1942-1944 年）中譯本》，鍾瑞芳譯，（臺南：臺灣文學館，2004）頁 156、249；《呂赫若日記》，1942 年 4 月 23 日。

11. 《吳新榮日記》1942 年 4 月 26 日、1942 年 12 月 11 日。後者很可能是 Marcia Freer 於 1924 年唱的 'Georgia Lullaby'，由勝利唱片專屬交響樂團 The Troubadours（遊唱詩人）伴奏的華爾滋節奏歌曲。

12. 《簡吉獄中日記》，1930 年 1 月 1 至 3 日。

13. 《水竹居主人日記》，1910 年 9 月 4 日。

14. 王詩琅〈夜雨〉（作於 1934 年 11 月 9 日，原載於《第一線》，1935 年 1 月 6 日）、〈沒落〉（作於 1935 年 5 月 4 日，原載於《臺灣文藝》二卷八號，1935 年 8 月 4 日）、〈老婊頭〉（作於 1936 年 6 月 17 日，原載於《臺灣新文學》第 1 卷第 6 號，1936 年 7 月 7 日），收於李南衡主編，《日據下臺灣新文學明集 3　小說選集二》（臺北：明潭，1979），頁 75 至 83、84 至 98、99 至 107。林輝焜著，邱振瑞譯，《命運難違（上）》（臺北：前衛，1998）頁 89。

15. 蔡秋桐，〈新興的悲哀〉（原載於《臺灣新民報》第 387 至 389 號，1931 年 10 月 24、31 日，11 月 7 日），收於施淑主編，《日據時代臺灣小說選》（臺北：麥

田，2007）頁 53 至 62；龍瑛宗著，張良澤譯，〈植有木瓜樹的小鎮〉（原載於日本《改造》雜誌，1937 年 4 月，入選該誌第九回小說徵文的佳作推薦），《日據時代臺灣小說選》頁 241。

16. 呂赫若著，胡風譯，〈牛車〉（本篇譯自日本ナウカ社出版，《文學評論》（1935 年 1 月號），中譯文見《山靈：朝鮮臺灣短篇集》（上海：文化生活，1936）頁 132。

17. 林太崴，〈唱片中的主流觀察（品牌、樂種、明星）〉，《從圓標資料看戰前臺灣唱片品牌與產業發展》，頁 140 至 143。

18. 林太崴，〈創始之初　開拓時期（1914-1930）〉，頁 60 至 61。

19. 林太崴，〈創始之初　開拓時期（1914-1930）〉，頁 41、44。

20. 黃裕元，〈聲音、印刷、唱片行〉，頁 54 至 55。

21. 不著撰人，《臺灣事情　昭和十二年版》（臺北：臺灣時報發行所，1937 年），頁 49；轉引自陳堅銘，〈「日本流行歌」在臺灣的傳播〉，頁 92。

1-5 曲盤百花正當開

1. 對比 1930 年代的日本、上海、歐美流行歌曲，歐美的結構已有副歌（refrain）可反覆，也把音樂推上張力最豐滿之處，日本介於民謠與流行歌之間的音頭有形似實異的應和唱段「嘿咿嘿咿」，上海則是多段式歌詞與主副歌結構的歌曲並行，不僅有多段歌詞組成的〈毛毛雨〉、〈四季歌〉，也有〈薔薇處處開〉、〈滿場飛〉這樣可切割為主歌與副歌段落的歌曲。音樂結構的進一步討論，詳見本書第四章。

2. 陳君玉，〈日據時期臺語流行歌概略〉，《臺北文物》第 4 卷第 2 期（1955 年），頁 30。原文為「多可以賣至四、五張」，推測應為「四、五萬張」之誤。對照其他賣得不錯的歌曲，如林氏好接受《臺灣新民報》記者採訪時，說〈紅鶯之鳴〉「只這一歌在島內就銷售去一二萬枚」（〈人氣歌手訪問記〉，《臺灣新民報》，1935 年 1 月 20 日，引自張慧文，〈附錄〉，《日治時期女高音林氏好的音樂生活研究（1932-1937）》（臺灣大學音樂學研究所碩士論文，2002 年），頁 158），第一首被檢禁的〈街頭的流浪〉僅一個月就賣出上萬張（〈歌詞不穩曲盤〉，《臺灣日日新報》，1935 年 1 月 21 日），因而可推測闕漏的字不會是「千」，而是「萬」。

3. 鈴木利茂，〈臺灣蓄音器レコード取締規則略解（一）〉，《臺灣警察時報》第 248 期（1934 年 7 月 1 日），頁 84 至 86。

4. 陳君玉，〈日據時期臺語流行歌概畧〉，《臺北文物》第 4 卷第 2 期（1955 年 8 月），頁 22 至 30。

5. 郭秋生，〈建設「臺灣話文」一提案〉，原刊《臺灣新民報》1931 年 8 月 29 日、9 月 7 日，連載兩回。中島利郎，《1930 年代臺灣鄉土文學論戰資料彙編》（高雄：春暉，2003），頁 95。

7. 林太崴，〈唱片公司〉，《玩樂老臺灣：不插電的 78 轉聲音旅行，我們 100 歲了！》，頁 128。

8. 編輯部，〈音樂舞踏（蹈）運動座談會〉，《臺北文物》第 4 卷第 2 期（1955 年 8 月），頁 66。

9. 〈茶業宣傳協會主催　第三日茶祭行事〉，《臺灣日日新報》，1935 年 11 月 4 日。

10. 林太崴〈實驗〉，《玩樂老臺灣：不插電的 78 轉聲音旅行，我們 100 歲了！》，頁 343。

11. 文史工作者李坤城在一場訪談中，反對從陳君玉（〈日據時期臺語流行歌概略〉，頁27）到王櫻芬、林太崴等論者普遍認為〈街頭的流浪〉是臺灣第一首禁歌的說法。他認為最早的禁歌是古倫美亞尚未成立時，Eagle 唱片的出版品，是周玉當因著 1929 年美國經濟崩盤而創作、同年發行的〈失業兄弟〉，之所以沒有人找到就是因為被日本政府禁掉了。見吳姿慧，〈附錄一、5. 李坤城訪談稿（臺中，2017 年 4 月 21 日）〉，《戰後臺灣流行歌曲禁歌之研究》（中興大學臺灣文學與跨國文化研究所碩士論文，2018），頁 231 至 232。

實際上，從商工人名錄等資料可見臺灣イーグル（Eagle）蓄音機販賣株式會社的成立是在 1930 年，根據錄音日誌可見所有 Eagle 唱片都在 1931 年 2 月發行，其中沒有〈失業兄弟〉或類似名稱的唱片。而周玉當當年並未創作，僅負責幾張歌仔戲和改良採茶唱片的編曲工作。詳見王櫻芬，〈作出臺灣味：日本蓄音器商會臺灣唱片產製策略初探〉，頁 33 至 34。

12. 王櫻芬，《聽見殖民地：黑澤隆朝與戰時臺灣音樂調查（1943）》（臺北：臺灣大學出版中心，2008）頁 39 至 40。

第二章 歌手：毛斷小姐的發聲練習

2-1 藝旦秋蟾，與流行歌手資格爭奪戰

1. 本文裡秋蟾演唱的歌詞為聽寫而來，與 1926 年就為日蓄唱片灌錄過此曲的另名藝旦雲霞有些微差異，有些段落與葉美景手抄本的歌詞相同。根據林倚如的研究，葉美景版本又與東方孝義在《臺灣習俗》中記載的歌詞很接近。見林倚如，〈藝旦小曲之探討〉，《一串歌喉工婉轉：日治時期臺灣藝旦音樂研究》，頁 153 至 154。

2. 幼良照片時常出現在各類報章上，比如《三六九小報》1932 年 7 月 16 日、《臺灣婦人界》1934 年 12 月 10 日、《風月》1936 年 1 月 19 日。

3. 見曾品滄，〈從花廳到酒樓：清末至日治初期臺灣公共空間的形成與擴展 (1895-1911)〉，《中國飲食文化》（第 7 卷第 1 期，2011），頁 89 至 142。

4. 〈JFAK〉，《臺灣日日新報》，1929 年 5 月 22 日。

5. 呂訴上，〈臺灣早期的唱片〉，《聯合報》，1954 年 4 月 11 日。

6. 林倚如，〈藝旦及其音樂的歷史回顧〉，《一串歌喉工婉轉：日治時期臺灣藝旦音樂研究》，頁 30。

7. 〈重巧節　八齊韻　左右詞宗鄭養齋黃玉杏兩先生〉，《臺灣日日新報》，1919 年 10 月 19 日。

8. 林良哲〈二種路線的臺灣流行歌〉，《臺灣流行歌：日治時代誌》，頁 127。

9. 林倚如，〈由曲目看藝旦音樂的呈現〉，《「一串歌喉工婉轉」》，頁 96；〈附錄一　廣播節目表〉，《「一串歌喉工婉轉」》，頁 198 至 204。《臺南新報》廣告，1927 年 2 月 26 日。揚琴當時用字為洋、楊或陽，還有寫成「諒琴」的，如 1929 年古倫美亞出版的四面〈活捉三郎〉。

10. 時間為 1928 年 12 月 28 日，曲目為〈壯漢獨唱〉；相關討論見林倚如，〈藝旦及其音樂的歷史回顧〉，《「一串歌喉工婉轉」》，頁 53。

11. 整理《臺灣日日新報》廣播節目表上登載資料，至少有以下演出：1929 年 3 月 7 日與 11 日與江山樓曲師演出北管〈擊鼓罵曹〉，1929 年 10 月 23 日、1930 年 7 月 28 日與 31 日、1931 年 11 月 10 日是揚琴獨奏，1931 年 8 月 1 日、1933 年 6 月 13 日、1933 年 8 月 3 日分別演唱泛流行歌〈烏貓行進曲〉、〈可憐的秋香〉、〈新毛毛雨〉，1931 年 2 月 5 日表演北管大曲如〈取城都〉、〈錦堂會〉，1931 年 11 月 19 日演唱京音西皮〈春秋樓〉，1929 年 5 月 22 日、1933 年 6 月 13 日、1933 年 8 月 3 日演唱小曲〈一見才郎〉與〈少小兒鯉〉、〈哭五更〉、〈螃蟹歌〉。此外 1933 年 8 月 29 日的樂種不明，曲目為〈出府〉（疑為子弟戲曲目）和〈可憐秋番〉（疑為黎錦暉作品〈可憐的秋香〉）等等。

12. 林倚如，〈藝旦小曲之探討〉，頁 165。

13. 王櫻芬，〈作出臺灣味：日本蓄音器商會臺灣唱片產製策略初探〉，頁 29。

14. 王櫻芬，〈作出臺灣味：日本蓄音器商會臺灣唱片產製策略初探〉，頁 30 至 31。

15. 先前陳石春為金鳥印灌錄過歌仔戲唱片〈孟姜女〉，但與清香演唱的小曲〈孟姜女〉只是同名，音樂完全不同。

16. 我認為［孟姜女調］在臺灣流行音樂萌芽時期扮演著異常關鍵的角色，深入分析請見拙文，〈從七十八轉留聲機唱片中的孟姜女調觀察臺灣流行音樂的初期發展（1930-1933）〉，《2019 跨域借鏡產學對話：想像下一波臺灣現當代戲劇史 論文集》，中央大學戲劇暨表演研究室，2020（upcoming）。

17. 比如阿乘、阿隨各自為金鳥印灌唱，日蓄也找了雲霞、阿碰與小紅緞演唱〈嘆煙花〉。

2-2 從苦旦清香到多聲道歌手純純

1. 林太崴，〈歌手〉，《玩樂老臺灣：不插電的 78 轉聲音旅行，我們 100 歲了！》，頁 190、198。

2. 鄭恆隆、郭麗娟，〈桃花泣血的一生　臺灣第一代女歌星純純〉，《臺灣歌謠臉譜》（臺北：玉山社，2002 年），頁 46 至 51。新舞臺似乎是極少數在日治時期自己養戲班的表演場所。蔡欣欣的研究指出，辜顯榮買下專演傳統戲曲的新式劇場「新舞臺劇場」後，更名為「臺灣新舞臺」，不只出租檔期給外來戲班演出，也開始自營戲班。見蔡欣欣，〈重返歷史現場：「戲單」中圖文顯影的臺灣歌仔戲〉，《臺灣歌仔戲史論：文本、展演與傳播》（臺北：政大出版社，2018），頁 30。

3. 徐麗紗、林良哲，〈田野訪談紀錄　古倫美亞專屬歌手：周簡月娥〉，《從日治時期唱片看臺灣歌仔戲（下）資料篇》，頁 461 至 462；〈田野訪談紀錄　第一代歌仔戲樂師杜蚶的故事：杜雲生〉，《從日治時期唱片看臺灣歌仔戲（下）資料篇》，頁 469。

4. 純純成名後吟唱的客家山歌調〈樵牧閑話〉就改以臺語灌錄。

5. 比如《臺灣日日新報》1938 年 10 月 7 日、11 月 13 日。那兩日一起播音的還有吳成家、愛愛、艷艷，兩日都唱的歌曲有〈大地は招く〉（越路詩郎作詞、鄧雨賢作曲）與〈新しき花〉（越路詩郎作詞、黎明作曲）。此外，也有臺灣國民精神總動員本部選定的〈臺灣行進曲〉之外，以及鄧雨賢作曲的〈のコロンス月〉（中山侑作詞）、〈譽れの軍夫〉（粟原白也作詩）、〈軍夫の妻〉（粟原白也作詩）、〈倖天晴ね〉（松村又一作詞）等日文歌曲。

6. 徐麗紗、林良哲，〈田野訪談紀錄　古倫美亞專屬歌手：周簡月娥〉，頁 460。

7. 日本古倫美亞在 1929 年錄過有三味線與和洋樂團伴奏的草津節唱片，大和家きよ子演唱。

8. 林太崴，〈歌手〉，頁 192。

9. 黃雅勤，《日治時期之內臺歌仔戲全女班》，藝術學院戲劇學系碩士班戲劇理論組碩士論文，2000。

10. 呂訴上，〈大稻埕與藝旦戲〉，《臺北文物》第 2 卷第 3 期（1953 年 11 月），頁 121 至 122。

11. 曾永義，《臺灣歌仔戲的發展與變遷》，臺北：聯經，1988；林汶諭，《臺灣歌仔戲苦旦之藝術初探》，佛光大學碩士論文，2013；徐麗紗，《臺灣歌仔戲唱曲來源的分類研究》，臺灣師範大學音樂研究所，1987；蔡淑慎，《歌仔戲歌唱藝術研究》，東吳大學音樂所碩士論文，2002。

12. 薪傳獎藝人呂仁愛女士曾指出，1920 年代左右新編一批文戲，演出時劇情固定、段落分明，被歌仔界稱為「本戲」，《金姑看羊》即是其一。見徐麗紗、林良哲，〈日治時期歌仔戲菁華唱片戲文集唱腔採譜〉，《從日治時期唱片看臺灣歌仔戲（下）資料篇》頁 31。

13. 歌仔戲旦角的相關資料，引自蔡淑慎，〈歌仔戲歌唱形式〉，《歌仔戲歌唱藝術研究》，頁 15 至 16、27 至 28。

14. 廖子萱，〈1910-1945 之歌子戲音樂略論〉，《1910-1945 年代之歌子戲音樂研究》（臺灣師範大學民族音樂研究所，2016）頁 34 至 35。

15. 影歌雙棲的學院派歌手，是日本流行歌曲發展的重要人物。

16. 倉田喜弘，〈音の大眾化〉，《日本レコード文化史》，頁 395。

17. 從錄音編號看來，灌唱〈桃花泣血記〉（編號 1113 至 1114）之前，唱的也是日本流行歌〈That' s OK〉（編號 1112）。

2-3 流行天后的誕生：純純與留聲機發燒片

1. 陳君玉，〈日據時期臺語流行歌概略〉，頁 25。

2. 陳君玉，〈日據時期臺語流行歌概略〉，頁 25。

3. 語出李臨秋寫的歌詞〈我愛你〉，1935 年古倫美亞唱片發行，演唱者為純純。

4 〈音樂舞蹈（踏）運動座談會〉，《臺北文物》第 4 卷第 2 期（1955 年 8 月），頁 66。

5. 林良哲，〈縱橫流行樂壇〉，《悲戀之歌：聆聽姚讚福》（臺中：臺中市新文化協會，2017），頁 133。

6. 古倫美亞旗下的副牌還有其他臨時發賣的唱片，黑利家的是一張北管與蘇桐的揚琴演奏，紅利家的是一套新編歌仔戲《春蘭想思》，由清香和紅蓮（即流行歌曲界的純純與愛愛）領銜演出。

7. 林太崴，〈唱片中的主流觀察（品牌、樂種、明星）〉，頁 133 至 134。

8. 郭麗娟，〈桃花泣血的一生　臺灣第一代女歌星純純〉，頁 48 至 49。

9. 王櫻芬，〈作出臺灣味：日本蓄音器商會臺灣唱片產製策略初探〉，頁 43。

10. 林太崴，《唱片公司》，頁 146。

11. 見《Viva Tonal 跳舞時代》紀錄片，同喜文化，2003。

2-4 心酸酸、聲甜甜的謎樣紅伶：秀鑾

1. 陳君玉，〈日據時期臺語流行歌概略〉，頁 28。

2. 陳君玉，〈日據時期臺語流行歌概略〉，頁 28；林良哲，〈一曲心酸酸〉，《悲戀之歌——聆賞姚讚福》，頁 119。

3. 陳君玉，〈日據時期臺語流行歌概略〉，頁 28。

4. 創作者陳冠華（又名陳水柳）認為是樂曲七言四句的結構符合需要頻繁換歌、增添新調的歌仔戲演出使用，見劉南芳，〈臺灣歌仔戲引用流行歌曲的途徑與發展原因〉，《臺灣文學研究》第 10 期（2016 年 6 月），頁 150 至 151。

2-5 嗓音老練的青春歌姬：青春美

1. 黃裕元，〈文藝部的小天地〉，《流風餘韻：唱片流行歌曲開臺史》，頁 143。

2. 林太崴，〈歌手〉，頁 224。

3. 黃裕元，〈文藝部的小天地〉，頁 143；林太崴，〈歌手〉，頁 224。

4. 〈十二步珠淚〉的新版本皆縮減並更名為〈三步珠淚〉，稍早的鳳飛飛、黃西田、胡美紅，到近期的曾心梅、黃妃都有翻唱。鄧雨賢所作的這個曲調也頻繁被歌仔戲借用，一段四句常分為男女對唱的上下兩部分。青春美版本的伴奏頗具特色，挪用了捷克作曲家 František Drdla 膾炙人口的〈紀念曲〉（Souvenir）來使用。

5. 林太崴曾論到的〈農村曲〉「上下穿梭十一度」（〈歌手〉，《玩樂老臺灣》，頁 224），看似幅員遼闊，實際上不論以彼時和現今流行歌手的演唱內容來說，這樣的音域是稀鬆平常的，純純、林氏好唱到十一度的歌曲所在多有，愛愛第一次錄唱的〈黃昏約〉也有十二度。〈農村曲〉的特點其實在於當時的女歌手幾乎沒有唱那麼低的，只有純純的〈愁聲悲韻〉的 E 音超越〈農村曲〉的 G 音。

6. 黃裕元，〈文藝部的小天地〉，頁 143

7. 在版權不被尊重的年代，任意竄改創作者之事屢屢發生，這首〈嘆恨薄情女〉的原作曲者為黎錦暉，在臺灣重新填詞出版時卻成了王文龍。這不是唯一一首黎錦暉作品被臺灣音樂人拿去換上自己的名字，黎錦暉對於自己的歌曲在臺灣傳唱，應該毫無所知吧。

8. 陳君玉，〈日據時期臺語流行歌概略〉，頁 28。

9. 此處歌詞含標點符號、空格、分段完全依據原版歌詞單，僅有「茹」字為歌手確實唱出、歌詞單漏字。

2-6 美聲跨界的自學歌手：林氏好

1. 另一位唱流行歌曲的女高音為柯明珠，從錄音裡聽起來，演唱技巧來自根底紮實、訓練有素的正統聲樂。或許因為如此，柯明珠發行的兩張唱片在其他流行歌曲中，是格格不入的，很快的就消失在流行歌壇上。

2. 張慧文，〈前期生平簡述：1907-1935〉，《日治時期女高音林氏好的音樂生活研究（1932-1937）》，頁 29 至 30。

3. 張慧文，〈音樂生活：1932-1937〉，《日治時期女高音林氏好的音樂生活研究（1932-1937）》，頁 32 至 33。

4. 〈咱臺灣〉為蔡培火創作的歌曲中唯一一首跨界至流行音樂的作品，顯見林氏好與其夫婿盧丙丁當時在社會運動中是有一席之地的。

5. 廖漢臣的討論，詳見下一章。

6. 洪梅芳，《鄭有忠與其樂團之研究－以 1920 至 1960 年代為主》，臺灣大學音樂學研究所碩士論文，2005 年。

7. 見中央研究院近代史研究所「近現代人物資訊整合系統」，最後瀏覽日期：2019 年 12 月 30 日。

8. 施澤民醫師之姓名列於神靖丸部落格（https://shinseimaru.blogspot.com/，最後瀏覽日期：2019 年 12 月 30 日）中，在存殁名單中屬於有上船卻查不到是否平安返家。

9. 秋農，〈花叢小記〉，《三六九小報》，1934 年 5 月 3 日。

10. 〈人氣歌手訪問記〉，《臺灣新民報》，1935 年 1 月 20 日，轉引自張慧文，〈附錄〉，《林氏好的音樂生活》，頁 157 至 159。

11. 轉引自孫繼南，〈多元的音樂創作〉，《黎錦暉與黎派音樂》（上海：上海音樂學院，2007），頁 102。

12. 〈人氣歌手訪問記〉，《臺灣新民報》。

13. 張慧文，〈音樂生活（1932-1937）〉，頁 37 至 40、53 至 57。

14. 引自《臺灣民報》第 140 號，1927 年 1 月 16 日。

15. 〈人氣歌手訪問記〉，《臺灣新民報》。

16. 比如莊永明，〈月夜愁思訴衷曲——林是好〉（http://jaungyoungming-club.blogspot.com/2016/07/blog-post.html，最後瀏覽日期：2020 年 1 月 17 日，原載於《臺灣紀事》、《活！該如此》），就把林氏好視為以聲樂家姿態「投效歌壇」，提升了純純在內的眾多歌手歌藝。或者把純純視為林氏好之女創立的南星歌舞團「旗下最出名的學生」，這在輩分上與年紀上都不可能發生，因為純純僅比林氏好小七歲；見陳靖玟，〈從陳信貞看日治時期臺灣女子教育與音樂教育〉，《臺灣女性音樂家陳信貞 1930 至 70 年代的教學生涯〉，交通大學音樂學研究所碩士論文，2009，頁 12 至 13。

17. 陳君玉，〈日據時期臺語流行歌概略〉，頁 25。

18. 張慧文，〈音樂生活（1932-1937）〉，頁 34。

2-7 演唱者眾生／聲群像

1. 徐麗紗、林良哲，〈田野訪談紀錄　古倫美亞專屬歌手：周簡月娥〉，頁 435 至 463。

2. 鄭恆隆、郭麗娟，〈滿面春風憶當年　臺灣第一代女歌星愛愛〉，《臺灣歌謠臉譜》，頁 61。

3. 林太崴採訪鄭寶珠，2009 年 1 月 10 日。

4. 晴雨，〈花事闌珊〉，《風月》1935 年 6 月 13 日。

5. 林太崴，〈唱片公司〉，頁 126。

第三章 創作者：商業、創意與藝文責任之間的拔河

3-1 關於作曲

1. 莊永明，〈絕響的琴韻—哀唱老作家廖漢臣默凋零〉，《臺灣歌謠追想曲》（臺北：前衛，1995），頁 114 至 115。

2. 臺兒李獻璋，〈流行歌辨（六）——給潮流生、君玉二位〉出處與時間不明，轉引自曹桂萍，〈附錄二：李臨秋收藏之剪報資料逐字稿（共計 7 則）〉，《李臨秋臺語歌詩作品整理、考訂與探析》（成功大學臺灣文學系碩士在職專班，2017），頁 318。

3. 一記者，〈流行作曲家鄧雨賢氏對談記〉，《臺灣藝術》第 2 號（1940 年），頁 78 至 79。

4. 「文明的香氣」是借用朱惠足之語，來自〈序章　民族國家「間際」中臺灣的現代性形構〉，《「現代」的移植與翻譯》，頁 9。

5. 黃文車，〈林清月生平事蹟〉，《行醫濟人命，念歌分人聽：林清月及其作品整理研究》（臺北：文津，2009），頁 9 至 14。

6. 毓文，〈給黃石輝先生——鄉土文學的吟味〉，原載於《昭和新報》第 140、141 號（1931 年 8 月 1 日、8 日），收錄於中島利郎，《1930 年代臺灣鄉土文學論戰資料彙編》，頁 68。

7. 劉紀蕙，〈從「不同」到「同一」：臺灣皇民主體之「心」的改造〉，《心的變異：現代性的精神形式》（臺北：麥田，2004），頁 242 至 243。

3-2 大時代中的小清新之歌：鄧雨賢

1. 鄧泰超，〈鄧雨賢生平考究〉，《鄧雨賢生平考究與史料更正》（臺灣科技大學管理學研究所碩士論文，2009），頁 15。

2. 「卒業證書竝修了證書授與（臺北師範學校）」（1925 年 3 月 26 日），〈府報第 3478 號〉，《臺灣總督府府（官）報》，國史館臺灣文獻館，典藏號：0071023478a005。

3. 中研院臺史所檔案館臺灣總督府職員錄系統，http://who.ith.sinica.edu.tw/mpView.action，最後瀏覽日期：2020 年 9 月 20 日。

4. 鄧泰超，〈鄧雨賢生平考究〉，頁 20。這本論文的內容為鄧雨賢孫輩收集第一手資料與訪談家人，全文沒有出現「東京音樂學院」或任何一所音樂學校之名，也未提及任何一位鄧雨賢跟隨過的私人音樂教師。

5. 同註 3。

6. 〈文聯主辦之綜合藝術座談會〉，收錄在《日治時期臺灣文藝評論集（雜誌篇）第一冊》（黃英哲主編，國家臺灣文學館籌備處，2006），頁 407 至 408。

7. 陳君玉，〈日據時期臺語流行歌概略〉，頁 24。

8. 陳君玉，〈日據時期臺語流行歌概略〉，頁 26。

9. 王櫻芬，〈作出臺灣味：日本蓄音器商會臺灣唱片產製策略初探〉，頁 37 至 38。

10. 如〈月下思君〉、〈白夜賞月〉、〈女給哀歌〉等。

11. 如〈聞花嘆〉、〈江上夜月〉、〈江上月影〉等。

12. 如〈工場行進曲〉，其歌詞的斷句與旋律的分句並不一致。

13. 陳君玉，〈日據時期臺語流行歌概略〉，頁 27。

14. 〈文聯主辦之綜合藝術座談會〉，頁 406 至 408。

15. 日本音樂家常把搖擺感的三連音詮釋成類似「小叮噹主題曲」那樣生硬的三連音，可以參見「啟彬與凱雅的爵士樂 Chipin & Kaiya's Jazz」討論，http://www.chipinkaiyajazz.com/2014/01/a.html（最後瀏覽日期：2020 年 3 月 24 日）。

16. 林太崴，〈唱片中的主流觀察（品牌、樂種、明星）〉，頁 123 至 125。

17. 一記者，〈流行作曲家鄧雨賢氏對談記〉，頁 78 至 79。

18. 鄧泰超，〈鄧雨賢生平考究〉，頁 19。

19. 同註 3。

3-3 流行歌曲第一響：王雲峯

1. 含〈桃花泣血記〉的兩面，稍晚日東唱片又再版王雲峯在博友樂時期的作品〈飄浪花〉、〈野玫瑰〉、〈一夜差錯〉。

2. 王雲峯，〈電影‧唱片‧民間音樂〉，《臺北文物》第 4 卷第 2 期（1955 年 8 月），頁 78。

3. 王雲峯，〈電影‧唱片‧民間音樂〉，頁 78 至 79。從王雲峯的自述文章看起來，那次的軍樂隊與子弟團混合表演應該是一次性的，共樂軒本身似乎也看不到與王雲峯相關的紀錄。陳君玉曾謂王雲峯是共樂軒西樂團指揮，指的或許就是這個特殊形式的演出紀錄。

4. 〈活動館落成〉，《臺南新報》，1922 年 12 月 27 日。

5. 〈新年のキネマ界 臺灣キネマ館〉，《臺灣日日新報》，1923 年 1 月 1 日。

6. 〈永樂座劇目〉，《臺灣日日新報》，1925 年 6 月 6 日。

7. 王雲峯，〈電影‧唱片‧民間音樂〉，頁 79。

8.〈木蘭從軍上映〉,《臺灣日日新報》,1930 年 8 月 24 日。

9. 王雲峯,〈電影·唱片·民間音樂〉,頁 78。

10. 1929 年的同一批錄音中,詹天馬以辯士身分灌錄了兩組影片說明,包括四面〈紅燈祭〉與兩面〈噫無情〉,很可能都是日本電影。

11.〈永樂座重修 面目一新 使用人大改革〉,《臺灣日日新報》,1932 年 2 月 5 日

12. 陳君玉,〈日據時期臺語流行歌概略〉,頁 24。

13. 王雲峯,〈電影·唱片·民間音樂〉,頁 78。

14. 比對王雲峯歌曲的錄音時間,推測時間應該是在他的創作最集中的 1933 或 1934 年,可能是進修,也可能是工作。見王雲峯,〈電影·唱片·民間音樂〉,頁 78。

15. 不知何故,〈怪紳士〉片心的樂種名稱標示竟為流行歌,而非電影主題歌,一般而言古倫美亞不太會錯植這種細節。

3-4 不落俗套的歌仔味流行歌:蘇桐

1. 詹金娘,〈傳統揚琴伴奏歌仔戲之遞變〉,2018 戲曲國際學術研討會,頁 11。

2. 陳君玉,〈日據時期臺語流行歌概略〉,頁 25。

3. 詹金娘,〈傳統揚琴伴奏歌仔戲之遞變〉,頁 2 全 12。

4. 魏心怡,〈陳達儒(1917-1992)〉,《日治時期臺灣現代文學辭典》(臺北:聯經,2019),頁 206。

5. 薛宗明,《臺灣音樂辭典》(臺北:商務,2003),頁 376,轉引自王櫻芬,〈戰時臺灣漢人音樂的禁止和「復活」:從一九四三年「臺灣民族音樂調查團」的見聞為討論基礎〉,《臺大文史哲學報》第 61 期(2004 年 11 月),頁 20。

6. 鄭恆隆、郭麗娟,〈青春嶺上自由行 特立獨行的歌謠作曲家蘇桐〉,《臺灣歌謠臉譜》,頁 119 至 143。

7. 陳乃蘗,〈日據時期新臺灣音樂運動〉,《臺北文物》第 4 卷第 2 期(1955 年 8 月),頁 36。王櫻芬的〈戰時臺灣漢人音樂〉中有討論到這個運動的來龍去脈,也引用了陳乃蘗的這段紀錄。王櫻芬沒有指出的是,陳乃蘗文章中兩次寫到的年份(民國 22 年)比實際狀況提早了十年。

8. 陳君玉,〈日據時期臺語流行歌概略〉,頁 27。

9. 陳君玉,〈日據時期臺語流行歌概略〉,頁 27 至 28。

3-5 從西樂轉向漢樂的全才音樂家:姚讚福

1. 林良哲,《悲戀之歌:聆賞姚讚福》。

2. 陳君玉,〈日據時期臺語流行歌概略〉,頁 25。

3. 林良哲,〈血液中的自我〉,《悲戀之歌:聆賞姚讚福》,頁 87。

4. 林良哲,〈血液中的自我〉,頁 84 至 87。

5. 陳君玉,〈日據時期臺語流行歌概略〉,頁 25 至 26。

6. 林良哲,〈血液中的自我〉,頁 84。

7.〈一身都是愛〉可能是上海黎錦暉的同名歌曲,可惜不得而知是否改詞、唱的又是何種語言。

8. 陳君玉,〈日據時期臺語流行歌概略〉,頁 28。

9. 陳君玉,〈日據時期臺語流行歌概略〉,頁 28。

10. 林良哲，〈一曲心酸酸〉，《悲戀之歌：聆賞姚讚福》，頁 119。

11. 陳君玉，〈日據時期臺語流行歌概略〉，頁 29。

3-6 眾家齊鳴：陳秋霖、張福興、王福、陳運旺、雪蘭

1. 詹金娘，〈傳統揚琴伴奏歌仔戲之遞變〉，頁 12。

2. 黃詩茜，《三〇年代臺語流行歌曲研究》（臺北市立教育大學社會科教育研究所，2005），頁 64，轉引自張苑伶，〈蘇桐、陳秋霖、陳冠華的生平〉，《日治時期歌仔戲樂師蘇桐、陳秋霖、陳冠華臺語流行歌曲之探討》（新竹教育大學音樂學系碩士班，2010），頁 20 至 21。此說法中，這位來自桃園的歌仔戲演員名為秀英，查遍古倫美亞所有的歌仔戲演員卻都無秀英一名，只有一位曾經與阿葉和梅英（清香）合演《麵線冤》的「阿秀」，錄音時間已經要到 1934 年第四季了。奧稽有位黃秀英是唱客家採茶的，文聲跟江鶴齡等人一起唱新歌劇，時間是 1935 年，日東也有，但那已經是皇民化時期之後了。最早的紀錄是 1933 年 2 月，有位秀英在鶴標唱片唱了《三伯英臺回陽》等兩齣歌仔戲，然而這樣仍然無法確定陳秋霖究竟何時與古倫美亞第一次接觸，錄的又是什麼曲目。

3. 林太崴，〈唱片中的主流觀察（品牌、樂種、明星）〉，頁 124。

4. 鄭恆隆、郭麗娟，〈單守花園一枝春　大起大落的歌謠作曲家陳秋霖〉，《臺灣歌謠臉譜》，頁 136。

5. 實際上，文藝部長張福興並未掛名〈路滑滑〉作曲者，片心只寫作詞者顏龍光與編曲者張福興，未標示由誰作曲。以音樂風格來說，如果〈路滑滑〉是陳秋霖所作，此曲主要採取一字配一音的旋律設計，與他後來的纏綿細密的線條設計很不相同。再說，與〈路滑滑〉一起發行的一套新歌劇唱片〈紅樓夢〉已經放上陳秋霖的名字，而且更早一年，陳秋霖的名字早已出現在文聲唱片片心上了。

6. 見張苑伶，〈蘇桐、陳秋霖、陳冠華的生平〉，頁 30 至 31，〈蘇桐、陳秋霖、陳冠華創作臺語歌曲之分析和比較〉，頁 124 至 129。

7. 見臺灣流行音樂維基館 http://www.tpmw.org.tw/index.php/1938%E5%B9%B4，（最後瀏覽日期：2020 年 9 月 20 日）。

8. 陳郁秀、孫芝君，《張福興　近代臺灣第一位音樂家》，臺北：時報，2000；盧佳君，《張福興：情繫福爾摩莎》，臺北：時報，2003。

9. 陳君玉，〈日據時期臺語流行歌概略〉，頁 25 至 29。

10. 陳君玉，〈日據時期臺語流行歌概略〉，頁 28。

11. 陳運旺生平資料由其子陳振龍提供。蔡培火之女向陳運旺習琴一事，可見《灌園先生日記》，1929 年 7 月 15 日。

12. 〈文聯主辦之綜合藝術座談會〉，頁 406 至 408。

13. 林太崴、洪芳怡訪談陳振龍，2019 年 5 月 10 日。

14. 林太崴採訪鄭寶珠，2009 年 1 月 10 日。

15. 林太崴採訪鄭寶珠，2009 年 1 月 10 日。

3-7 關於作詞

1. 引自曹桂萍，〈緒論〉，《李臨秋臺語歌詩作品整理、考訂與探析》，頁 1。

2. 我採用「鄉土／話文論戰」之稱，借用陳培豐的說法，是因為鄉土文學與臺灣話文運動其實是一體兩面、互為因果的存在。見陳培豐，〈識字‧書寫‧閱讀與認同：重新審視 1930 年代鄉土文學論戰的意義〉，收入邱貴芬、柳書琴編，《臺灣文學與跨文化流動：東亞現代中文文學國際學報　臺灣號》（2007），頁 84。

3. 陳淑蓉，《一九三〇年代鄉土文學／臺灣話文論爭及其餘波》，臺南：臺南市立圖書館，2004。

3-8 流行音樂的背後推手：陳君玉

1. 陳君玉，〈日據時期臺語流行歌概略〉，頁24。

2. 黃文車，〈談林清月《仿詞體之流行歌》之相關臺灣歌謠創作——從七字仔到白話流行歌曲的過渡〉，《民間文學研究通訊》第2期（2006），頁1至34。

3. 見黎錦暉，《家庭愛情歌曲二十五首》，上海：心弦會出版，1929年。

4. 陳君玉，〈日據時期臺語流行歌概略〉，頁24。

5. 從陳君玉戰後的回憶看來，他說他待在滿州的時間是他23歲時，然而又說他停止「14年來的私人國語教學」時間是臺灣光復後大約一月，往回推算14年是1932，恰好是我整理出的1932年。陳君玉，〈五十滄桑話國語〉，《臺北文物》第7卷第1期（1958年），頁82至83。

6. 陳君玉，〈日據時期臺語流行歌概略〉，頁24至25。

7. 從唱片內容看起來，這裡的自作自唱，意思並非創作者自己演唱，而是指未能引起市場迴響。陳君玉，〈日據時期臺語流行歌概略〉，頁25。

8. 林太崴，〈陳君玉（1906-1963）〉，《日治時期臺灣現代文學辭典》，頁123至124。

9. 研究者黃裕元還曾就陳君玉到底該按照林良哲的分類，把他歸於知識菁英之林，或該因其出身而把他歸於來自民間，特別提出看法。見黃裕元，〈文藝部的小天地〉，頁125。

10. M.U.S，〈唱壇漫筆（二）〉，《臺灣新民報》1934年6月20日，轉引自〈附錄二：李臨秋收藏之剪報資料逐字稿（共計7則）〉，《李臨秋臺語歌詩作品整理、考訂與探析》頁314。

11. 林太崴，〈歌手〉，頁229。

12. 廖毓文，〈臺灣文藝協會的回憶〉，《臺北文物》第3卷第2期（1954年8月），頁71至75。

13. 君玉，〈臺灣歌謠的展望〉，《先發部隊》（1934年7月15日），頁14至15。

14. 廖毓文〈臺灣文藝協會的回憶〉，頁73至75。

15. 林太崴，〈陳君玉〉，頁124；〈音樂舞蹈（踏）運動座談會〉，《臺北文物》第4卷第2期（1955年8月），頁66。

16. 廖毓文，〈臺灣文藝協會的回憶〉，頁71。

17. 陳君玉，〈五十滄桑話國語〉，頁84。

3-9 遊文戲字醒世詞：李臨秋

1. 曹桂萍，〈李臨秋臺語歌詩文本整理、考訂與探析（1）：日治時代〉，《李臨秋臺語歌詩作品整理、考訂與探析》，頁15至16。

2. 臺北李獻璋，〈流行歌辨（六）——給潮流生、君玉二位〉出處與時間不明，轉引自〈附錄二：李臨秋收藏之剪報資料逐字稿（共計7則）〉，《李臨秋臺語歌詩作品整理、考訂與探析》，頁318。

3. 曹桂萍，〈李臨秋臺語歌詩文本整理、考訂與探析（1）：日治時代〉，《李臨秋臺語歌詩作品整理、考訂與探析》，頁16。

4. 有働生，〈現代詩歌的研究〉，《語苑》第28卷第5期（1935年5月15日），頁88至90。

5. 曹桂萍，〈李臨秋歌詩作品創作手法與主題探析〉，頁154至166。

6. 蘇世雄，〈李臨秋臺語詞作ê語言特色〉，《淡水河邊望春風——李臨秋臺語歌詞ê語言風格》（臺灣師範大學臺灣語文學系在職進修專班碩士論文，2013），頁50至60。

7. 劉麟玉，〈從選曲通知書看臺灣古倫美亞唱片公司與日本蓄音器商會之間的訊息傳遞—兼談戰爭期的唱片發行（1930s-1940s）〉，《民俗曲藝》第182期（2013年12月），頁86至87。

8. 蘇世雄，〈李臨秋臺語詞作 ê 語言特色〉，頁 82。

9. 李臨秋也有輕鬆灑脫的文字，如〈無醉不歸〉「酒味嗅著真正香，嗅著骨頭齊輕鬆」，或者以為看見愛人卻又怕認錯的活潑作品〈不敢叫〉「不敢叫名假咳嗽，嚇喊！全然無越頭」，都極有畫面。但也許是他在描述愛情的悲喜上太過讓人印象深刻，這類趣味小品的光芒就顯得黯淡了。

10. 蘇世雄，〈李臨秋臺語詞作 ê 語言特色〉，頁 64。

3-10 抒情的商業節奏：周添旺

1. 對於周添旺何時投身流行音樂產業，歷來有不同說法。有說是自從 1933 年投稿〈離別出帆〉等曲至奧稽唱片起家，同年才進入古倫美亞，如魏心怡，〈周添旺（1911-1988）〉，《日治時期臺灣現代文學辭典》，頁 169；也有說是〈雨夜花〉上市後才被古倫美亞延攬，如鄭恆隆、郭麗娟，〈花謝落土不再回：臺灣歌謠界泰斗周添旺〉，《臺灣歌謠臉譜》，頁 21。後者應是正確的，因陳君玉在任時，固定為古倫美亞創作的作詞者每日須至公司寫曲，周添旺並未列其中。

2. 林良哲，〈日治時期臺語流行歌詞結構與內容之演變〉，《日治時期臺灣流行歌詞之研究》（中興大學臺灣文學研究所，2009），頁 100 至 101。

3. 古倫美亞發行的電影主題曲幾乎都以情節入歌，唯一的例外是 1937 年上市的電影主題曲〈無愁君子〉，灑脫的表露心跡，由陳秋霖寫曲，吳成家演唱。

4. 胡適，〈文學改良芻議〉，《新青年》，1917 年 1 月號。

5. 周添旺企劃、編輯，《創作臺語流行歌曲史》（臺北：麗歌唱片廠，1987）頁 34，轉引自林良哲，〈知識菁英的落敗〉，《日治時期臺灣流行歌詞之研究》，頁 206。

6. 林良哲，〈知識菁英的落敗〉，頁 205 至 206。感謝文史工作者林良哲告知此一唱片內容已由江武昌老師上傳至 YouTube（https://www.youtube.com/watch?v=ll2P3RFb_T4，（最後聆聽日期：2020 年 2 月 29 日）。

7. 此張唱片初上市時，曾面臨停止販賣的狀況，原因不明，但後來還是在 1935 年 4 月上市。見人間文化研究機構連携研究 "外地録音資料の研究" プロジェクト編集，《日本コロムビア外地録音ディスコグラフィ・臺灣編》（大阪：国立民族博物館，2007）頁 60。

8. 鄭恆隆、郭麗娟，〈桃花泣血的一生　臺灣第一代女歌星純純〉，頁 50。

9. 林太崴採訪王維錦，2008 年 5 月 14 日。

10. 感謝林良哲告知〈天國再緣〉歌詞故事原型來自日本電影《天国に結ぶ恋》，並且指出戰後臺灣也把這個劇情拍成電影《戀結天國》，可惜只留下劇照，沒有上映。後者的資料可在財團法人國家電影中心網站上關於演員小艷秋的條目中看到：http://www.ctfa.org.tw/filmmaker/content.php?id=618 （最後瀏覽時間：2020 年 2 月 29 日）。

11. 〈滬上馳名的唱片現運到臺發售〉，《臺灣新民報》，1933 年 5 月 8 日。

3-11 技藝超群的後發寫手：陳達儒

1. 魏心怡，〈陳達儒（1917-1992）〉，頁 206 至 207；簡玉綱，《陳達儒臺語歌詞研究》，彰化市：彰化師範大學國文研究所國語文教學碩士班碩士論文，2008。

2. 根據王櫻芬研究，雖有不少二手文獻提及臺灣新東洋音樂研究會，卻皆未說明原始資料出處，見王櫻芬，〈戰時臺灣漢人音樂的禁止和「復活」：從一九四三年「臺灣民族音樂調查團」的見聞為討論基礎〉，頁 20。

3. 陳君玉，〈日據時期臺語流行歌概略〉，頁 27 至 28。

3-12 早期作詞者：林清月、若夢、張雲山人

1. 最具代表性的，一為挖掘林清月於流行音樂導師角色的莊永明，和專長於臺灣閩南語歌謠、進而深入探討林清月的文學研究者黃文車。請見莊永明，〈趣味歌謠別有天：臺語歌曲導師林清月和日據時代的臺灣歌謠研究〉，《雄獅美術》101 期（1979 年 7 月），頁 154 至 156；張炎憲、李筱峰、莊永明編，〈稻江歌人醫師──林清月〉，《臺灣近代名人誌》（臺北：自立晚報，1987），頁 76 至 84。黃文車，〈談林清月〈仿詞體之流行歌〉之相關臺灣歌謠創作──從七字仔到白話流行歌曲的過渡〉，頁 1 至 34；〈從林清月的唱和歌謠看白話歌詞到臺語片歌曲及臺語劇的發展〉，《屏東教育大學學報人文社會類》第 31 期（2008 年 9 月），頁 151、156；《行醫濟人命，念歌分人聽：林清月及其作品整理研究》。

2. 楊明，〈望春風盛行寶島四十載　李臨秋少壯譜詞名作多〉，《中華日報》，1977 年 4 月 16 日，轉引自曹桂萍〈李臨秋臺語歌詩文本整理、考訂與探析（1）：日治時代〉，頁 29。

3. 林太崴，《玩樂老臺灣》，頁 100。

4. 林倚如，〈藝旦及其音樂的歷史回顧〉，《一串歌喉工婉轉》，頁 47 至 48。

5. 陳君玉，〈日據時期臺語流行歌概略〉，頁 26。

6. 曹桂萍，〈李臨秋歌詩作品創作手法與主題探析〉，頁 205 至 214。

7. 歌詞來自曹桂萍，〈附錄四：張雲山人歌詩作品整理〉，頁 325。

8. 曹桂萍，〈李臨秋歌詩作品創作手法與主題探析〉，頁 213。

9. 秋生，〈臺灣話文的新字問題──給賴和先生〉，《南音》第 1 卷第 4 號（1932 年 2 月 22 日），17 至 18。

10. 〈愛情大減價〉歌詞來自黎錦暉《家庭愛情歌曲二十五種》，轉引自黎錦暉著，梁惠方編，《黎錦暉流行歌曲集》（北京：中央音樂學院出版社，2007），頁 43 至 46。

11. 黎錦暉，〈我和明月社（下）〉，頁 217。

3-13 落入凡間的文藝青年：廖漢臣、蔡德音、趙櫪馬

1. 翁聖峰，〈廖漢臣（1912-1980）〉，《日治時期臺灣現代文學辭典》，頁 178。

2. 毓文，〈同好者的面影（二）〉，《臺灣文藝》第 2 卷第 2 期（1935 年 2 月 1 日），頁 114。

3. 許容展，〈趙櫪馬（1912-1938）〉，《日治時期臺灣現代文學辭典》，頁 179 至 180。

4. 毓文（廖漢臣），〈給黃石輝先生──鄉土文學的吟味〉，《昭和新報》第 140、141 號，1931 年 8 月 1 日、8 日，轉引自《1930 年代臺灣鄉土文學論戰資料彙編》，頁 65 至 68。

5. 櫪馬，〈幾句補足〉，《臺灣新民報》1933 年 9 月 26、27 日兩回連載，轉引自《1930 年代臺灣鄉土文學論戰資料彙編》，頁 357 至 360。

6. 陳培豐，〈日治時期臺灣漢文脈的漂流與想像：帝國漢文、殖民地漢文、中國白話文、臺灣話文〉，《臺灣史研究》第 15 卷第 4 期（2008 年 12 月），頁 73；〈識字・書寫・閱讀與認同──重新審視 1930 年代鄉土文學論戰的意義〉，頁 108 至 109。

7. 陳培豐，〈聽歌識字創新文：做為識讀工具的臺語歌謠〉，《思想》第 24 期：音樂與社會（2013 年 11 月），頁 84。

8. 毓文，〈新歌的創作要明白時代的課題〉，《先發部隊》（1934 年 7 月 15 日）頁 15。

9. 毓文，〈新歌的創作要明白時代的課題〉，《先發部隊》（1934 年 7 月 15 日）頁 15。

10. 這裡的讀音「咖啡」與「珈琲」是不同的，前者是臺語，後者是日語，（聽起來有點像臺灣國語）因此用字也不同。

11. 孫繼南，〈多元的音樂創作〉，《黎錦暉與黎派音樂》，頁 102。

12. 孫繼南，〈多元的音樂創作〉，頁 106 至 107。

13. 《臺灣新民報》，1935 年 1 月 20 日，引自張慧文，《林氏好的音樂生活》，頁 158。

14. 林太崴，〈格局底定 圓熟時期：1931-1935〉，頁 73。

15. 林太崴，〈唱片公司〉，頁 133。

16. 廖毓文，〈臺灣文藝協會的回憶〉，頁 73。

第四章 音樂：臺灣情調的種種可能

4-1 老調重彈：要唱「母國」日本或「祖國」中國的歌？

1. 張繼光，〈吟詩調〔宜蘭酒令〕探源：俗曲〔孟姜女調〕在臺灣的流衍試探〉，《人文研究期刊》第 5 期（2008 年 12 月），頁 1 至 30。

2. 趙琴，〈「美哉中華」早於「桂花遍地開」〉，《聯合報》，2006 年 9 月 26 日。

3. 以上歌曲排序，按照的是錄音而非發行順序。

4. 林良哲，〈二種路線的臺灣流行歌〉，頁 108 至 137。

5. 黃裕元，〈歌曲音樂析論〉，《流風餘韻：唱片流行歌曲開臺史》，頁 171 至 187。

6. 黑石生，〈昭和十二年—本島レコード界を顧る〉，《臺灣警察時報》1938 年 1 月 5 日，頁 152。

4-2 古倫美亞編曲者與日本式西洋音樂

1. 一個例外是古倫美亞的〈漁夫曲〉有標明「守民編曲」，唱片聽起來相當專業，並非業餘人士所能及。守民為林氏好之夫盧丙丁筆名，編曲作品僅有〈漁夫曲〉一首，是否由他譜寫，是個難解的謎團。

2. 奧山貞吉生平和波多野樂團的資料，引自陳婉菱，〈日治時期臺語流行歌曲編曲研究的開端故事〉，頁 33 至 36；*Blue Nippon*, p53。地洋丸在 1916 年 3 月 31 日從馬尼拉往香港的途中觸礁沉沒，詳見 http://jpnships.g.dgdg.jp/ships_topics_log1.htm（最後瀏覽日期：2020 年 4 月 9 日）。

3. 近藤博之，第三章，《中野忠晴の功績とその評価—主に戦前期から—》（名古屋大学文学部日本史学研究室の卒業論文，2004）；轉引自陳婉菱，〈日治時期臺語流行歌曲編曲研究的開端故事〉，頁 36 至 37。

4. 林良哲，〈二種路線的臺灣流行歌〉，頁 114 至 117。

5. 從古倫美亞目錄看起來，這十首新民謠全部都有發行，分別為〈阿里山小唄〉、〈蕃山小唄〉、〈安平エレジー〉、〈高尾シャンソン〉、〈慕わしや南の国〉、〈無邪気な昔もあったのよ〉、〈大稻埕小夜曲〉、〈臺湾民謡 五更鼓〉、〈臺北小唄〉、〈基隆セレナーデ〉，兩首童謠為〈パパヤの子供〉、〈まい子のペタ子〉。見 http://78music.web.fc2.com/columbia.html（最後瀏覽日期：2020 年 4 月 9 日）。

6. 林太崴，〈唱片公司〉，頁 118。

7. 林太崴，〈唱片公司〉，頁 134。

8. 林良哲，〈二種路線的臺灣流行歌〉，頁 120。

4-3 音樂實驗室

1. 張偉，〈闞瑞生〉，《紙上觀影錄 1921-1949》（天津：百花文藝，2005），頁 1。

2. 〈臺灣影戲館劇目〉,《臺灣日日新報》1925 年 3 月 27 日。

3. 更詳細的討論,請見洪芳怡,〈從七十八轉留聲機唱片中的孟姜女調觀察臺灣流行音樂的初期發展(1930-1933)〉。

4. 一唱一說的形式很少,除了〈拾杯酒〉與〈蓮英嘆世〉之外,還有一張 1933 發行的文聲唱片〈義人吳鳳〉,是由江添壽說明、青春美演唱,圓標分類為「臺灣通史」。

5. 此處的討論包含所有複拍節奏,如 3/4 拍與 6/8 拍。

6. 戰後鳳飛飛、郭金發等無數歌手都翻唱過此曲,作曲者通常註明為不詳或為周添旺。然而,2001 年〈河邊春夢〉原版唱片出土,片心標明作曲家為「黎明」。2002 年《臺灣歌謠臉譜》引述周添旺的遺孀愛愛的說法,周添旺當時擔任古倫美亞文藝部長,薪水固定,作了〈河邊春夢〉的詞之後,不好意思向公司再提領作曲費,遂託友人楊樹木(筆名黎明)代為投稿曲作。見郭麗娟,〈周添旺:花謝落土不再回:臺灣歌謠界泰斗〉,頁 23 至 24。

這說法有許多漏洞。楊樹木實際上還有其他作曲作品(如泰平唱片的〈十八青春〉),不是偶一為之的借名。更重要的是,周添旺有多首作品都是以本名包辦詞曲創作,名作〈春宵夢〉即是其一,因此〈河邊春夢〉為其曲作的說法難以成立。感謝唱片收藏家林太崴提供資料。

7. 陳君玉,〈日據時期臺語流行歌概略〉,頁 26。

8. 王櫻芬,〈一九三〇年代臺灣南管樂人潘榮枝的跨界與創新〉,《民俗曲藝》第 178 期,(2012 年 12 月),頁 56 至 63。

4-4 勝利的漢式新小曲所向披靡的要訣

1. 陳君玉,〈日據時期臺語流行歌概略〉,頁 27。

2. 陳君玉,〈日據時期臺語流行歌概略〉,頁 27。

3. 林太崴,〈日治時期臺語流行歌的商業操作:以古倫美亞及勝利唱片公司為例〉,《臺灣音樂研究》第 8 期(2009 年 4 月),頁 99 至 101。

4-5 聚光燈外的星塵

1. 陳君玉回顧到日東唱片,不只在點名賣座歌曲時沒有提到〈四季紅〉,連泛數所有日東歌曲時也沒有,並且說「其他還灌製很多,但未聽到有人習唱」。陳君玉,〈日據時期臺語流行歌概略〉,頁 28。

第五章 文字:性別、愛情與文藝青年的感官禮讚

5-1 從〈桃花泣血記〉聽見流行音樂中的勸世歌仔身影

1. 丁亞平,〈早期電影軌跡 1905-1932〉,《影像時代:中國電影簡史》(北京:中國廣播電視,2008)頁 41。

2. 沈寂,〈文藝片〉,《上海電影》(上海:文匯,2008),頁 259。沈寂所說的「『新時代』的文藝片」指的是聯華影業當時推出的一整批作品,雖未特別點名《桃花泣血記》,但該時期的聯華電影在主題和調性上是有同質性的。

3. 〈永樂座重修 面目一新 使用人大改革〉,《臺灣日日新報》,1932 年 2 月 5 日。

4. 王順隆,〈臺灣歌仔戲的形成年代及創始者的問題〉,《臺灣風物》第 47 卷第 1 期(1997 年 3 月),頁 39 至 54。

5. 吳瀛濤,《臺灣諺語》(臺北市:臺灣英文,1992),頁 356;林博雅,〈臺灣「歌仔」的勸善研究〉(南華大學文學研究所,2004),頁 38 至 43。

6. 吳瀛濤,《臺灣諺語》,頁 356。

7. 臧汀生,《臺灣閩南語歌謠研究》(臺北:臺灣商務印書館,1980),頁 126。

8. 歌仔冊中的勸善種類有勸孝、勸家庭和樂、勸守五倫等,參考自林博雅,《臺灣「歌仔」的勸善研究》。

9. 賴崇仁,《臺中瑞成書局及其歌仔冊研究》,逢甲大學中國文學系碩士論文,2004。

10. 如高于雯，〈歌仔冊中的戀愛與文明〉，《日治時期臺灣歌仔冊中的「自由戀愛」敘事研究》（中正大學臺灣文學研究所，2013），頁 71。

5-2 文明戀愛：神聖承諾或危險遊戲？

1. 日語歌詞與中譯參考自魏緗慈，〈日治時期「翻唱」歌曲現象研究——以李臨秋及其他作品為例〉，《大同大學通識教育年報》第七期（2011 年 7 月），頁 12、28。

5-3 一眼定情望春風，單戀鴛鴦蝴蝶夢

1. 曹桂萍，〈李臨秋臺語歌詩文本整理、考訂與探析（1）：日治時代〉，頁 34 至 35。

2. 林佩怡，〈傳唱八十年：望春風有 61 個版本〉，《中國時報》2013 年 4 月 23 日；轉引自曹桂萍，〈李臨秋臺語歌詩文本整理、考訂與探析（1）：日治時代〉，頁 34。

3. 曹桂萍，〈李臨秋臺語歌詩文本整理、考訂與探析（1）：日治時代〉，頁 34。

4. 李修鑑，〈望春風賞析〉，1992 年 9 月 16 日，轉引自蘇世雄，〈李臨秋臺語歌謠 ê 創作背景〉，《淡水河邊望春風——李臨秋臺語歌詞 ê 語言風格》，頁 38 至 39。

5. 曹桂萍，〈李臨秋臺語歌詩文本整理、考訂與探析（1）：日治時代〉，頁 28。

6. 毓文，〈同好者的面影〉，頁 114。

5-4 烏貓時代的烏貓批評記

1. 本文參考的歌仔冊女性形象類型，參考自張玉萍，《日治時期臺灣歌仔冊內底 e 女性形象 kap 性別思維》，成功大學臺灣文學研究所，2007。張玉萍寫道的五種女性，貞節女、挑戰性別邊界的女性、煙花女、惡女、時代轉變下的女性，除了第二種之外，都可以在流行歌曲中看到，但角色塑造沒有那麼刻板僵化，不同類型也有融混的狀況。

2. 丁鳳珍，〈「歌仔冊」中的臺灣歷史詮釋——以張丙、戴潮春起義事件敘事歌為研究對象〉，《海翁臺語文學》第 165 期（2015 年 9 月），頁 8。

3. 石廷宇，〈「覽爛查某」的性別關係：日治中期臺灣歌仔冊中女性負面形象再思考〉，《文史臺灣學報》第 5 期（2012 年 12 月），頁 188 至 190。

4. 感謝邱儒宏老師協助聽寫異常難聽懂的〈烏貓行進曲〉歌詞。

5. 感謝蕭藤村老師、林恬安老師協助解讀歌詞涵義。

6. 感謝李易修導演協助聽寫與解讀歌詞涵義。

7. 吳燕秋等，《臺灣女人記事　歷史篇》（臺南：國立臺灣歷史博物館，2015），頁 69，《臺灣女人記事　生活篇》（臺南：國立臺灣歷史博物館，2015），頁 83。

5-5 文青上菜：風花雪月之外的泰平情歌

1. 黃石輝，〈沒有批評的必要　先給大眾識字〉，《先發部隊》（1934 年 7 月 15 日），頁 1 至 2。

2. 蔡德音在臺灣文藝協會機關刊物《先發部隊》上發表了他與其妻林月珠翻譯的獨幕劇〈慈母溺嬰兒〉，緊接著在泰平發表了這兩首歌詞。劇本請見山本有三作，月珠、德音共譯，〈慈母溺嬰兒〉，《先發部隊》，頁 48 至 61。

3. 〈歌詞不穩曲盤〉，《臺灣日日新報》，1935 年 1 月 21 日。

4. 此一歌詞版本，由蒐集了日治時代台語歌曲 101 首的李雲騰老先生聽寫而成。

5. 黃石輝，〈沒有批評的必要　先給大眾識字〉，《先發部隊》，頁 2。

6. 林克夫，〈詩歌的重要性及其批評〉，《臺灣新文學》第 1 卷 7 號（1936 年 8 月），頁 88。

7. 環境的反對聲浪，很可能使得許多創作者為了掩人耳目，以化名發表泰平的流行歌曲。創作者如睨雲、在東，演唱者如掠岸、濤音、赫如、百舌兒、鶯兒等，都不像是尋常名字，造成作品歸屬上的困難，難以從化名回溯實際的創作者與演唱者。

5-6 月夜五感：暮色裡的諸般心事

1. 黃信彰，〈大時代的離別詩〉，《工運　歌聲　反殖民：盧丙丁與林氏好的年代》（臺北：臺北市政府文化局，2010），頁 122。

第六章　產業：唱片業風雲十年

6-1 聆聽 1932

1. 這是 1930 年國勢調查的結果，此前每一年約增加 9 萬人。見〈臺灣的人口與內地移民〉，《臺灣新民報》，1932 年 6 月 17 日。

2. 奇，《南音》創刊號（1932 年 1 月 1 日），頁 1 至 2。

3. 竹中信子，熊凱弟譯，〈軍國主義與皇民化教育〉，《日治臺灣生活史：日本女人在台灣（昭和篇 1926-1945）上》（臺北：時報，2009），頁 284、306 至 308。

4. 邱坤良，〈臺灣戲劇史的論述與書寫—兼評呂訴上《臺灣電影戲劇史》〉，《飄浪舞臺—臺灣大眾劇場年代》（臺北：遠流，2008），頁 343。

5. 〈歌仔戲改良則可〉，《臺灣日日新報》，1925 年 12 月 13 日。

6. 林太崴，〈唱片中的主流觀察〉，頁 141。

7. 李承機，〈殖民地時期臺灣人社會「知」的迴路〉，《「帝國」在臺灣：殖民地臺灣的時空、知識與情感》，頁 148。

8. 林太崴，〈結論〉，頁 143；〈唱片中的主流觀察〉，頁 125、128。

9. 林太崴，〈唱片中的主流觀察〉，頁 126。

10 林太崴，〈唱片中的主流觀察〉，頁 141。

6-2 小金鳥鬥大飛鷹：流行音樂出現前的唱片業發展

1. 根據 1915 年的「第二回臨時臺灣戶口調查」，見日治時期戶口調查資料庫，https://www.rchss.sinica.edu.tw/popu/introduction.html（最後瀏覽日期：2020 年 7 月 19 日）。

2. 劉永筑，〈1926 年首批在臺商業錄音曲盤之探討〉，《臺灣音樂研究》第 25 期（2017 年 11 月），頁 44。

3. 《臺南新報》，1927 年 2 月 26 日；轉引自林太崴，〈唱片公司〉，頁 64 至 65。

4. 林良哲，〈留聲機時代〉，《臺灣流行歌日治時代誌》，頁 67

5. 《臺南新報》，1926 年 11 月 1 日、1927 年 2 月 26 日；轉引自林太崴，〈唱片公司〉，頁 64 至 65。

6. 林鶴宜，〈從劇種的歷史進程看日據時期歌仔戲唱片的價值〉，《聽到台灣歷史的聲音：1910-1945 台灣戲曲唱片原音重現》（宜蘭：國立傳統藝術中心，2001），頁 21。

7. 金鳥印基本資料參考自林太崴，〈創始之初　開拓時期：1914-1930〉，頁 22 至 25；〈唱片公司〉，頁 53 至 57、64 至 65。

8. 林太崴，〈創始之初　開拓時期：1914-1930〉，頁 25 至 26。

9. 〈真正本島名班　頭等華音曲盤〉，《臺灣日日新報》，1926 年 10 月 9 日。

10. 林太崴，〈唱片公司〉，頁 60。

11. 月雲又名花月，原名花月痕，音樂造詣似乎名過於實，但北京話說得好，又會吟詩論詩，也上過廣播電臺，一時間豔名遠播。見綺君，〈共樂春宵〉，《風月報》108 期，1940 年 5 月號（上卷），頁 22-23。

12. 林良哲，〈留聲機時代〉，頁 67。

13. 駱駝標廣告，《臺灣日日新報》，1926 年 12 月 17 日。

14. 陳兆南，〈臺灣歌仔江湖調的開拓者──汪思明〉，台灣文學館台灣民間文學歌仔冊資料庫藏電子論文，網址為 http://koaachheh.nmtl.gov.tw/khng-koa-a/t01/01 台灣歌仔江湖調的開拓者──汪思明 .pdf（最後瀏覽日期：2020 年 7 月 19 日），頁 1 至 5。

15. 陳君玉，〈日據時期臺語流行歌概略〉，頁 23。

16. 陳兆南，〈臺灣歌仔江湖調的開拓者──汪思明〉，頁 1 至 2。

17. 呂訴上〈臺灣流行歌的發祥地〉，《臺北文物》第 2 卷第 4 期，（1954 年），頁 93 至 94。

18. 對於歌仔戲惡評的報紙文章不可勝數。部分可見徐亞湘選編、校點，《《臺灣日日新報》與《臺南新報》戲曲資料選編》（臺北：宇宙，2001），頁 201 至 211、頁 292 至 303。

19. 〈J.F.A.K. ラヂオ臺北放送局〉，《臺灣日日新報》，1929 年 10 月 11 日。

20. 〈爆彈三勇士を侮辱する　臺灣語のレコード〉，《臺灣日日新報》，1933 年 2 月 3 日。

6-3 古倫美亞與勝利的交替盈蝕

1. 林太崴，〈唱片公司〉，頁 24。

2. 林太崴，〈格局底定　圓熟時期：1931-1935〉，頁 85 至 86。

3. 劉麟玉，〈從選曲通知書看臺灣古倫美亞唱片公司與日本蓄音器商會之間的訊息傳遞─兼談戰爭期的唱片發行（1930s-1940s）〉，頁 92。

4. 陳君玉，〈日據時期臺語流行歌概略〉，頁 23。

5. 在此指的是錄音編號 1445-1565 的這批作品，日期參照王櫻芬的說法。請見王櫻芬，〈作出臺灣味：日本蓄音器商會臺灣唱片產製策略初探〉，頁 27。

6. 陳郁秀、孫芝君，《張福興──近代臺灣第一位音樂家》；張彩湘，〈我父張福興的生平〉，《臺北文物》第 4 卷第 2 期（1955 年 8 月），頁 71 至 74。

6-4 從純純的永樂座隨片登臺看唱片業的行銷宣傳

1. 第二行第二個字為礐，第四行第三字為越，都是連異體字字典也沒有的臺語字，為當時的新創字。這首歌詞刊登之處為藝文雜誌《南音》第 1 卷第 1 號（1932 年 9 月 27 日），創刊企圖之一是用漢字將臺語文字化。在這首詞沒有歌詞單或其他文字資料留下的狀況看來，特別有意思。

2. 那段時間臺灣從北到南各地多處旱災無雨。純純登臺演出的次日（1933 年 5 月 14 日），《臺灣新民報》刊登了兩篇報導，〈臺南州下的旱災　各郡水田均呈水荒〉、〈新竹州下旱者　苗栗郡千五百甲〉，5 月 30 日在《臺灣日日新報》上則有〈滋雨全島を潤す旱魃地方の農民も之で　漸く蘇生の思ひ〉一文。

3. 〈本日開映　懺悔全十卷〉，《臺灣新民報》，1933 年 5 月 13 日。

4. 三澤真美惠，〈記憶中的電影〉，《殖民地下的「銀幕」》（臺北：前衛，2002），頁 386 至 387。

5. 永樂座基本資料與沿革，見李道明，〈永樂座與日殖時期臺灣電影的發展〉，臺灣電影研究學術網站，刊登日期 2016 年 12 月 10 日，（最後瀏覽日期：2019 年 9 月 3 日）。

6. 邱坤良，〈大眾表演文化的資料收集與研究——以戲院為中心〉，《飄浪舞臺：臺灣大眾劇場年代》，頁 35。

7. 邱坤良，〈臺灣近代戲劇／電影發展及其互動關係——以臺北「永樂座」為中心〉，《飄浪舞臺：臺灣大眾劇場年代》，頁 54、84。

8. 永樂座直到 1934 年 8 月才斥資改良戲院的冷暖設備。見李道明〈永樂座與日殖時期臺灣電影的發展〉一文。

9. 〈永樂座重役，與戲園主糾紛〉，《臺灣民報》1929 年 5 月 5 日。

10. 邱坤良，〈臺灣近代戲劇／電影發展及其互動關係——以臺北「永樂座」為中心〉，《飄浪舞臺—臺灣大眾劇場年代》，頁 54。

11. 常駐永樂座的專屬樂手人數不明，我們只能根據王雲峰曾經待過的臺灣キネマ館的管絃樂團樂手五至六位來推估。臺灣キネマ館的座位數比永樂座稍少（1300 餘人），所以或許永樂座的樂手人數多也是有可能的。見〈活動館落成〉，《臺南新報》，1922 年 12 月 27 日；〈娛樂機關場〉，《臺南新報》，1923 年 1 月 5 日。

12. 歌手愛愛指出，電影放映中的空檔休息時間會安排唱片公司宣傳新歌，由歌手上臺現場演唱，電影院專屬樂隊為之伴奏。見徐麗紗、林良哲〈田野訪談紀錄 古倫美亞專屬歌手：周簡月娥〉，頁 455 至 456。

13. 「伴樂士」之稱，參見莊永明，〈臺灣交響樂團的稻江音樂家〉，《日本時代報刊》，轉引自〈「稻江音樂家」王雲峰（上）〉，莊永明書坊 http://jaungyoungming-club.blogspot.com/2020/02/blog-post.html （最後瀏覽日期：2020 年 7 月 20 日）。

14. 〈本日開映 倡門賢母 全篇拾卷〉，《臺灣新民報》，1933 年 5 月 20 日。

15. 〈懺悔的歌〉唱片於 1933 年 2 月上市後，《臺灣日日新報》4 月 25 日的播音節目表中，記載了當日中午 12:20 至 1:00 純純將在放送局現場播音演唱此曲。

16. 呂紹理，〈日治時期臺灣廣播工業與收音機市場的形成（1928-1945）〉，《國立政治大學歷史學報》第 19 期（2002 年 5 月），頁 297 至 332。

17. 李承機，〈殖民地時期臺灣人社會「知」的迴路〉，頁 147 至 148；陳培豐，〈識字·書寫·閱讀與認同——重新審視 1930 年代鄉土文學論戰的意義〉，收入邱貴芬、柳書琴編，《臺灣文學與跨文化流動》（臺北：行政院文化建設委員會，2007），頁 90 至 92；陳培豐，〈鄉土文學、歷史與歌謠：重層殖民統治下臺灣文學詮釋共同體的建構〉，《臺灣史研究》第 18 卷第 4 期（2011 年 12 月），頁 112。

18. 比如 1932 年 10 月 10 日《臺灣日日新報》的廣播節目表，曲目為清香與碧雲、水蓮演出的〈採（原文誤為探）花薄情報〉與清香演唱的〈陳三自嘆〉。

19. 三澤真美惠，〈結論〉，《殖民地下的「銀幕」》，頁 405 至 406。

20. 三澤真美惠，〈電影在社會的位置〉，《殖民地下的「銀幕」》，頁 291 至 301。

21. 發生這個狀況的電影為《野草閒花》和《故都春夢》。見《水竹居主人日記》臺灣日記知識庫，1931 年 7 月 25 日。

22. 臺灣人主導的電影有《誰之過》與《血痕》，臺日合作的則有《情潮》、《義人吳鳳》、《怪紳士》、《望春風》。見三澤真美惠，〈電影在社會的位置〉，頁 366 至 367。

23. 三澤真美惠，〈電影在社會的位置〉，頁 372 至 373。

24. 一個有趣的現象，是「臺灣語通信研究會」出版的刊物《語苑》，會把臺灣流行歌詞翻譯為日文，供日本語使用者學習中文。比如昭和 10 年 4 月 15 日刊物上，筆名為「有働生」的人士翻譯了〈情春〉、〈不敢叫〉兩首歌曲，筆名「鈴木生」者翻譯的〈對花〉在昭和 11 年 1 月 15 日刊登出來，或許代表這幾首歌在當時特別受使用日本語的人歡迎吧。

25. 有歌手動態的，大概只有《臺灣藝術新報》，但也僅限於日本歌手如藤山一郎、小林千代子、東海林太郎等。

26. 陳培豐在研究中，指出林氏好好拜日本聲樂家關屋敏子是在錄完流行唱片之後，因此她看作缺乏學院派音樂訓練的「素人」。見陳培豐，〈重新省思日治時期臺語流行歌曲—以民謠觀的建立和音樂近代化作為觀點〉，《臺灣文學研究學報》25 期（2017 年 10 月），頁 23。

27. 《風月報》第 99 期（1939 年 12 月號下卷），封面。

28. 劉麟玉，〈從選曲通知書看臺灣古倫美亞唱片公司與日本蓄音器商會之間的訊息傳遞—兼談戰爭期的唱片發行（1930s-1940s）〉，頁 78。

29. 雖然歌手愛愛多年後在不同的訪談（如徐麗紗、林良哲，〈田野訪談紀錄 古倫美亞專屬歌手：周簡月娥〉，頁 463；鄭恆隆、郭麗娟，〈滿面春風憶當年 臺灣第一代女歌星愛愛〉，頁 62）中，反覆指出她和純純都有固定在放送局歌唱，但從報紙上的節目表看來，次數其實不多，很難像她回憶時所說的跑電臺領月薪。可惜

沒有更多口述歷史或史料，可以更進一步判斷愛愛的說法。

30. 〈本日開映　倡門賢母　全篇拾卷〉，《臺灣新民報》，1933 年 5 月 20 日。

31. 更多藝人的化名，可參見林太崴，〈假面與化名〉，《玩樂老臺灣》，頁 262 至 265。

32. 黎錦暉，〈卷頭語〉，《麻雀與小孩》增訂版，上海：中華書局，1934。

33. 〈劇界面面觀〉，《臺灣日日新報》，1924 年 3 月 2 日。

6-5 飄風夜花四季景：各家唱片公司的流行曲盤興衰紀事

1. 鈴木利茂，〈臺灣蓄音器レコード取締規則略解（一）〉，《臺灣警察時報》第 248 期，（1934 年 7 月 1 日），頁 84 至 86。

2. 劉麟玉，〈從選曲通知書看臺灣古倫美亞唱片公司與日本蓄音器商會之間的訊息傳遞─兼談戰爭期的唱片發行（1930s-1940s）〉，頁 77。

3. 1934 與 1935 年各家發行的流行唱片至少有 127 面與 146 面，但到了 1936 年卻暴跌至 54 面，創下歷史新低。見林太崴，〈唱片中的主流觀察（品牌、樂種、明星）〉，頁 133、136。

4. イーグル與古倫美亞兩家公司之間的關係，見林太崴，〈創始之初　開拓時期：1914-1930〉頁 33 至 35、40。

5. 林倚如，〈藝旦及其音樂的歷史回顧〉，頁 30。

6. 邱各容，《臺灣兒童文學年表（1895～2004）》，臺北：五南，2007；〈公學校的童謠作家：莊傳沛　臺灣兒童文學 100 年鈎沉系列二〉，《全國新書資訊月刊》第 148 期（2011 年 4 月），頁 39。

7. 陳中照，〈照片蹤影篇〉，《琴韻清吟一樂人──臺灣光復時期的音樂人陳清銀》（臺北：秀威，2011），頁 36。

8. 〈歌詞不穩曲盤〉，《臺灣日日新報》，1935 年 1 月 21 日。

9. 陳君玉，〈日據時期臺語流行歌概略〉，頁 29。

10. 同註 9。

參考書目

報章雜誌

《三六九小報》
《先發部隊》
《語苑》
《風月》
《風月報》
《南音》
《第一線》
《臺北文物》
《臺南新報》
《臺灣日日新報》
《臺灣文藝》
《臺灣民報》
《臺灣時報》
《臺灣新民報》
《臺灣婦人界》
《臺灣總督府（官）報》
《臺灣藝術》
《臺灣藝術新報》
《臺灣警察時報》

影音資料

《Viva Tonal 跳舞時代》，臺北：同喜文化，2003
《全臺灣：一九三〇年代臺灣紀錄影片選輯》，臺南：臺灣歷史博物館，2018

專書

丁亞平，《影像時代：中國電影簡史》，北京：中國廣播電視出版社，2008
人間文化研究機構連携研究"外地録音資料の研究"プロジェクト編集，《日本コロムビア外地録音ディスコグラフィ・臺
灣編》，大阪：国立民族博物館，2007
三澤真美惠，《殖民地下的「銀幕」》，臺北：前衛出版社，2002
中島利郎，《1930 年代台灣鄉土文學論戰資料彙編》，高雄：春暉出版社，2003
王櫻芬，《聽見殖民地：黑澤隆朝與戰時臺灣音樂調查（1943）》，臺北：臺灣大學出版中心，2008
加藤陽子，《日本人為何選擇了戰爭》，臺北：廣場出版社，2016
竹中信子，熊凱弟譯，《日治臺灣生活史：日本女人在台灣（昭和篇 1926-1945）上下》，臺北：時報出版，2009
竹村民郎，《大正文化：帝國日本的烏托邦時代》，臺北：玉山社，2010
朱惠足，《「現代」的移植與翻譯：日治時期台灣小說的後殖民思考》，臺北：麥田出版，2009
李承機、李育霖主編，《「帝國」在臺灣：殖民地臺灣的時空、知識與情感》，臺北：臺灣大學出版中心，2015
李南衡主編，《日據下臺灣新文學明集 3 小說選集二》，臺北：明潭出版社，1979
沈寂，《上海電影》，上海：文匯出版社，2008
吳燕秋等，《臺灣女人記事 歷史篇、生活篇》，臺南：國立臺灣歷史博物館，2015
吳瀛濤，《臺灣諺語》，臺北市：臺灣英文出版社，1992
林太崴，《玩樂老臺灣：不插電的 78 轉聲音旅行，我們 100 歲了！》，臺北：五南圖書，2015
林良哲，《臺灣流行歌：日治時代誌》，臺中：白象文化，2015
──《悲戀之歌：聆賞姚讚福》，臺中：臺中市新文化協會，2017
林輝焜著，邱振瑞譯，《命運難違（上）（下）》，臺北：前衛出版社，1998
邱旭伶，《臺灣藝妲風華》，臺北：玉山社，1999
邱坤良，《飄浪舞臺：臺灣大眾劇場年代》，臺北：遠流出版，2008
施淑主編，《日據時代臺灣小說選》，臺北：麥田出版，2007
柳書琴等，《日治時期台灣現代文學辭典》，臺北：聯經出版，2019

倉田喜弘，《日本レコード文化史》，東京：東京書籍株式會社，1979

孫繼南，《黎錦暉與黎派音樂》，上海：上海音樂學院出版社，2007

徐亞湘選編、校點，《《臺灣日日新報》與《臺南新報》戲曲資料選編》，臺北：宇宙出版社，2001

徐麗紗、林良哲，《從日治時期唱片看臺灣歌仔戲》，宜蘭：國立傳統藝術中心，2007

國立傳統藝術中心，《聽到台灣歷史的聲音：1910-1945 台灣戲曲唱片原音重現》，宜蘭：國立傳統藝術中心，2001

莊永明，《臺灣歌謠追想曲》，臺北：前衛出版社，1995

———《1930 年代絕版臺語流行歌》，臺北：臺北市政府文化局，2009

許世楷著，李明峻、賴郁君譯，《日本統治下的臺灣》，臺北：玉山社，2005

陳中照，《琴韻清吟一樂人——臺灣光復時期的音樂人陳清銀》，臺北：秀威出版，2011

陳婉菱，《詞曲之外：奧山貞吉與日治時期臺灣流行歌編曲》，臺北：臺灣藝術大學、五南圖書共同出版，2018

陳郁秀、孫芝君，《張福興　近代臺灣第一位音樂家》，臺北：時報出版，2000

陳淑容，《一九三〇年代鄉土文學／臺灣話文論爭及其餘波》，臺南：臺南市立圖書館，2004

張炎憲、李筱峰、莊永明編，《臺灣近代名人誌》，臺北：自立晚報，1987

張偉，《紙上觀影錄 1921-1949》，天津：百花文藝出版社，2005

連橫，《臺灣通史》，臺灣文獻叢刊第 128 種，臺北：眾文出版社，1979

黃文車，《行醫濟人命，念歌分人聽：林清月及其作品整理研究》，臺北：文津出版社，2009

黃英哲主編，《日治時期臺灣文藝評論集（雜誌篇）第一冊》，國家臺灣文學館籌備處，2006

黃信彰，《工運　歌聲　反殖民：盧丙丁與林氏好的年代》，臺北：臺北市政府文化局，2010

———編著，《絕世美聲——林氏好 1930 年代絕版臺語流行歌專輯》，臺北：臺北市政府文化局，2011

黃裕元，《流風餘韻：唱片流行歌曲開臺史》，臺南：台灣歷史博物館，2014

曾永義，《臺灣歌仔戲的發展與變遷》，臺北：聯經出版，1988

慎芝、關華石，《歌壇春秋》，臺北：臺灣大學出版中心，2010

葛濤，《唱片與近代上海社會生活》，上海：上海辭書出版社，2009

臺灣總督府官房臨時國勢調查部編，《第四次臺灣國勢調查結果表》，臺北：臺灣總督官房臨時國勢調查部，1937

臧汀生，《臺灣閩南語歌謠研究》，臺北：臺灣商務印書館，1980

蔡欣欣，《臺灣歌仔戲史論：文本、展演與傳播》，臺北：政大出版社，2018

黎錦暉，《家庭愛情歌曲二十五首》，上海：心弦會出版，1929

黎錦暉著，梁惠方編，《黎錦暉流行歌曲集》，北京：中央音樂學院出版社，2007

劉紀蕙，《心的變異：現代性的精神形式》，臺北：麥田出版，2004

鄭恆隆、郭麗娟，《臺灣歌謠臉譜》，臺北：玉山社，2002 年

蕭阿勤，《重構臺灣：當代民族主義的文化政治》，臺北：聯經出版，2012

盧佳君，《張福興：情繫福爾摩莎》，臺北：時報出版，2003

學位論文

王慧瑜，《日治時期臺北地區日本人的物質生活（1895-1937）》，臺灣師範大學臺灣史研究所碩士論文，2010

何力友，《戰後初期臺灣官方出版品與黨國體制之構築（1945-1949）》，臺灣師範大學歷史學系碩士論文，2006

吳姿慧，《戰後臺灣流行歌曲禁歌之研究》，中興大學臺灣文學與跨國文化研究所碩士論文，2018

卓于秀，《日治時期電影的文化建制：1927-1937》，交通大學社會與文化研究所碩士論文，2008

林太崴，《從圓標資料看戰前臺灣唱片品牌與產業發展》，臺灣大學音樂學研究所碩士論文，2019

林良哲，《日治時期臺灣流行歌詞之研究》，中興大學台灣文學研究所，2009

林汶諭，《臺灣歌仔戲苦旦之藝術初探》，佛光大學碩士論文，2013

林倚如，《「一串歌喉工婉轉」：日治時期台灣藝旦音樂研究》，臺灣大學音樂學研究所碩士論文，2003

林博雅，《臺灣「歌仔」的勸善研究》，南華大學文學研究所，2004

洪梅芳，《鄭有忠與其樂團之研究——以 1920 至 1960 年代為主》，臺灣大學音樂學研究所碩士論文，2005 年

高于雯，《日治時期臺灣歌仔冊中的「自由戀愛」敘事研究》，中正大學臺灣文學研究所，2013

徐麗紗，《臺灣歌仔戲唱曲來源的分類研究》，台灣師範大學音樂研究所，1987

曹桂萍，《李臨秋臺語歌詩作品整理、考訂與探析》，成功大學台灣文學系碩士在職專班，2017

陳靖玟，《臺灣女性音樂家陳信貞 1930 至 70 年代的教學生涯》，交通大學音樂學研究所碩士論文，2009

陳堅銘，《熟悉的異國之聲——「日本流行歌」在臺灣的傳唱》，政治大學臺灣史研究所碩士論文，2011

張玉萍，《日治時期臺灣歌仔冊內底 e 女性形象 kap 性別思維》，成功大學臺灣文學研究所，2007

張苑伶，《日治時期歌仔戲樂師蘇桐、陳秋霖、陳冠華台語流行歌曲之探討》，新竹教育大學音樂學系碩士班，2010

張慧文，《日治時期女高音林氏好的音樂生活研究（1932－1937）》，臺灣大學音樂學研究所碩士論文，2002

黃裕元，《戰後臺語流行歌曲的發展（1945-1971）》，（中央大學歷史研究所碩士論文，2000

黃雅勤，《日治時期之內臺歌仔戲全女班》，臺北藝術大學戲劇學系碩士班戲劇理論組碩士論文，2000

廖子萱，《1910-1945 年代之歌子戲音樂研究》，臺灣師範大學民族音樂研究所，2016

鄧泰超，《鄧雨賢生平考究》，《鄧雨賢生平考究與史料更正》，臺灣科技大學管理學研究所碩士論文，2009

蔡淑慎，《歌仔戲歌唱藝術研究》，東吳大學音樂學研究所碩士論文，2002

駱婉禎，《中西方歌唱方法之思索：從我的南管學習經驗出發》，臺中教育大學音樂系碩士班音樂學組碩士論文，2012

賴崇仁，《臺中瑞成書局及其歌仔冊研究》，逢甲大學中國文學系碩士論文，2004

蘇世雄，《李臨秋臺語詞作 ê 語言特色》，《淡水河邊望春風——李臨秋臺語歌詞 ê 語言風格》，臺灣師範大學臺灣語文學系在職進修專班碩士論文，2013

期刊與論文集論文

丁鳳珍，〈「歌仔冊」中的臺灣歷史詮釋——以張丙、戴潮春起義事件敘事歌為研究對象〉，《海翁臺語文學》第 165 期（2015 年 9 月），頁 4 至 29

王雲峯，〈電影・唱片・民間音樂〉，《臺北文物》第 4 卷第 2 期（1955 年 8 月），頁 77 至 79

王順隆，〈臺灣歌仔戲的形成年代及創始者的問題〉，《臺灣風物》第 47 卷第 1 期（1997 年 3 月），頁 39 至 54

王櫻芬，〈戰時臺灣漢人音樂的禁止和「復活」：從一九四三年「臺灣民族音樂調查團」的見聞為討論基礎〉，《臺大文史哲學報》第 61 期（2004 年 11 月），頁 1 至 24

—— 〈一九三〇年代臺灣南管樂人潘榮枝的跨界與創新〉，《民俗曲藝》第 178 期，（2012 年 12 月），頁 25 至 73

—— 〈作出臺灣味：日本蓄音器商會臺灣唱片產製策略初探〉，（《民俗曲藝》第 182 期（2013 年），頁 7 至 58

石廷宇，〈「覽爛查某」的性別關係：日治中期臺灣歌仔冊中女性負面形象再思考〉，《文史臺灣學報》第 5 期（2012 年 12 月），頁 173 至 205

呂訴上，〈大稻埕與藝旦戲〉，《臺北文物》第 2 卷第 3 期（1953 年），頁 121 至 122

—— 〈臺灣流行歌的發祥地〉，《臺北文物》第 2 卷第 4 期，（1954 年 1 月），頁 93 至 97

林太崴，〈日治時期臺語流行歌的商業操作：以古倫美亞及勝利唱片公司為例〉，《臺灣音樂研究》第 8 期（2009 年 4 月），頁 83 至 104

洪芳怡，〈從七十八轉留聲機唱片中的孟姜女調觀察臺灣流行音樂的初期發展（1930-1933）〉，《2019 跨域借鏡產學對話：想像下一波臺灣現當代戲劇史 論文集》，中央大學戲劇暨表演研究室，2020 年（upcoming）

洪翠錨，〈修復歷史美聲：78 轉蟲膠唱片的修補〉，《大學圖書館》第 16 卷第 2 期（2012 年 9 月 1 日），頁 149 至 169

胡適，〈文學改良芻議〉，《新青年》，1917 年 1 月號

康尹貞，〈日治時期臺灣戲曲之研究（1895-1937）〉，《戲劇學刊》第 21 期（2015 年），頁 47 至 72

莊永明，〈趣味歌謠別有天：臺語歌曲導師林清月和日據時代的臺灣歌謠研究〉，《雄獅美術》101 期（1979 年 7 月），頁 154 至 159

陳乃蘗，〈日據時期新臺灣音樂運動〉，《臺北文物》第 4 卷第 2 期（1955 年 8 月），頁 36

陳君玉，〈臺灣歌謠的展望〉，《先發部隊》（1934 年 7 月 15 日），頁 14 至 15

—— 〈日據時期臺語流行歌概略〉，《臺北文物》第 4 卷第 2 期（1955 年 8 月），頁 22 至 30

—— 〈五十滄桑話國語〉，《臺北文物》第 7 卷第 1 期（1958 年），頁 81 至 86

陳姃湲，〈洄瀾花娘，後來居上——日治時期花蓮港游廓的形成與發展〉，《近代中國婦女史研究》第 21 期（2013 年 6 月），頁 49 至 119

陳培豐，〈識字‧書寫‧閱讀與認同：重新審視 1930 年代鄉土文學論戰的意義〉，收入邱貴芬、柳書琴編，《臺灣文學與跨文化流動：東亞現代中文文學國際學報 臺灣號》（2007 年），頁 83 至 110

—— 〈日治時期臺灣漢文脈的漂流與想像：帝國漢文、殖民地漢文、中國白話文、臺灣話文〉，《臺灣史研究》第 15 卷第 4 期（2008 年 12 月），頁 31 至 86

—— 〈鄉土文學、歷史與歌謠：重層殖民統治下臺灣文學詮釋共同體的建構〉，《臺灣史研究》第 18 卷第 4 期（2011 年 12 月），頁 109 至 164

—— 〈聽歌識字創新文：做為識讀工具的臺語歌謠〉，《思想》第 24 期：音樂與社會（2013 年 11 月），頁 77 至 99

—— 〈重新省思日治時期臺語流行歌曲 以民謠觀的建立和音樂近代化作為觀點〉，《臺灣文學研究學報》25 期（2017 年 10 月），頁 9 至 58

許佩賢，〈日治末期臺灣的教育政策：以義務教育制度實施為中心〉，《臺灣史研究》第 20 卷第 1 期（2013 年 3 月），頁 127 至 167

張彩湘，〈我父張福興的生平〉，《臺北文物》第 4 卷第 2 期（1955 年 8 月），頁 71 至 74

張隆志，〈從「舊慣」到「民俗」：日本近代知識生產與殖民地臺灣的文化政治〉，《臺灣文學研究集刊》2 期（2006 年 11 月），頁 33 至 58

張繼光，〈吟詩調〔宜蘭酒令〕探源：俗曲〔孟姜女調〕在臺灣的流衍試探〉，《人文研究期刊》第 5 期（2008 年 12 月），頁 1 至 30

黃文車，〈談林清月《仿詞體之流行歌》之相關臺灣歌謠創作——從七字仔到白話流行歌曲的過渡〉，《民間文學研究通訊》第 2 期（2006 年），頁 1 至 34

—— 〈從林清月的唱和歌謠看白話歌詞到臺語片歌曲及臺語劇的發展〉，《屏東教育大學學報人文社會類》第 31 期（2008 年 9 月），頁 151 至 174

曾品滄，〈從花廳到酒樓：清末至日治初期臺灣公共空間的形成與擴展(1895-1911)〉，《中國飲食文化》第 7 卷第 1 期（2011 年），頁 89 至 142

詹金娘，〈傳統揚琴伴奏歌仔戲之遞變〉，2018 戲曲國際學術研討會，頁 1 至 26

廖毓文，〈臺灣文藝協會的回憶〉，《臺北文物》第 3 卷第 2 期（1954 年 8 月），頁 71 至 76

黎錦暉，〈我和明月社（下）〉，《文化史料》第 4 輯（1983 年），頁 206 至 245

劉永筑，〈1926 年首批在臺商業錄音曲盤之探討〉，《臺灣音樂研究》第 25 期（2017 年 11 月），頁 27 至 55

劉南芳，〈臺灣歌仔戲引用流行歌曲的途徑與發展原因〉，《臺灣文學研究》第 10 期（2016 年 6 月），頁 135 至 195

劉麟玉，〈從選曲通知書看臺灣古倫美亞唱片公司與日本蓄音器商會之間的訊息傳遞─兼談戰爭期的唱片發行（1930s-1940s）〉，《民俗曲藝》第 182 期（2013 年 12 月），頁 59 至 98

蔡郁琳，〈從施碟（阿棲）南管歌唱方法分析探討其呈現的音樂文化現象〉，《臺灣音樂研究》第 5 期（2007 年），頁 77 至 111

編輯部，〈音樂舞蹈（踏）運動座談會〉，《臺北文物》第 4 卷第 2 期（1955 年 8 月），頁 57 至 68

魏緗慈，〈日治時期「翻唱」歌曲現象研究──以李臨秋及其他作品為例〉，《大同大學通識教育年報》第七期（2011 年 7 月），頁 22 至 51

網路資料庫

78 MUSIC　http://78music.web.fc2.com/

臺灣音聲 100 年　https://audio.nmth.gov.tw/audio

中研院臺灣史研究所臺灣日記知識庫　https://taco.ith.sinica.edu.tw/tdk/ 首頁

中研院臺史所檔案館臺灣總督府職員錄系統　http://who.ith.sinica.edu.tw/mpView.action

＃若欲聆賞更多曲目，臺灣歷史博物館提供之「台灣音聲 100 年」網站，可供試聽部分曲目片段。

音樂與主要史料提供

林太崴

特別感謝：徐登芳、陳建瑋、陳宗漢、林良哲提供珍貴史料，
　　　　　　李易修、邱儒宏、蕭藤村、林恬安協助聽寫與解讀歌詞。

新台灣史記 11

曲盤開出一蕊花 戰前臺灣流行音樂讀本 書 +CD
Lost Sounds of Pre-war Taiwanese Popular Records

作者／洪芳怡

編輯製作／台灣館
總編輯／黃靜宜
編務行政統籌／張詩薇
美術設計／黃子欽
行銷企劃／叢昌瑜

發行人／王榮文
出版發行／遠流出版事業股份有限公司
地址：台北市 100 南昌路二段 81 號 6 樓
電話：（02）2392-6899
傳真：（02）2392-6658
郵政劃撥：0189456-1
著作權顧問／蕭雄淋律師
輸出印刷／中原造像股份有限公司
2020 年 12 月 1 日 初版一刷
2021 年 3 月 1 日 初版二刷
定價 800 元

著作權人／財團法人喜瑪拉雅研究發展基金會 喜瑪拉雅研究發展基金會
HIMALAYA FOUNDATION

曲盤開出一蕊花：戰前臺灣流行音樂讀本 = Lost
sounds of pre-war Taiwanese popular records/ 洪 芳
怡作. -- 初版. -- 臺北市：遠流出版事業股份有
限公司, 2020.12
面；　公分. --（新台灣史記）
ISBN 978-957-32-8912-8(平裝附光碟片)

1. 音樂社會學 2. 流行音樂 3. 文化研究 4. 臺灣
910.15　　　　　　　　　109017800

花開曲盤想思調

　　談歌論樂，不管怎麼構築歷史，堆砌多少分析文字，若沒有聲音，耳朵就無法下錨，想像力無從靠岸，再怎麼天花亂墜，也僅是海市蜃樓。因此，從《曲盤開出一蕊花：戰前臺灣流行音樂讀本》此書醞釀初期，即是以「有音軌可以參照」之概念來構思，不只把讀者當作讀者，更是聽者。

　　畢竟，流行音樂是拿來聽的。文字再怎麼翻騰，唯有聲音才能同時震動心弦與空氣。

　　如果希望快速對留聲機的發聲原理和音色有初步的了解，建議閱讀本書「序曲」中的「關於聲音復刻」，將會明白為何要刻意還原過去的聲音美學，不願意把這些音樂修復成更「現代」的音質。如果你有多一絲耐性，就讓「旋轉的魔幻時刻」一節來引導你順利的踏入七十八轉老曲盤的殿堂，我相信會讓你對音軌中窸窸窣窣的雜訊、炒豆聲多一絲的體諒。

　　如果喜歡以文字作為導聆，你可以翻開書的第一章，選擇第 11 軌〈想要彈像調〉，沿著文字敘述打開耳朵，跨入這個異色舊世界。接著，即可隨著

全書內文按圖索驥，搭配聆聽此專輯所精選之戰前歌手、創作者、唱片公司的出品。

　　如果你性子急，好奇心重，心臟也夠強，想領教單聲道的發燒片，請試試第 8 軌的〈跳舞時代〉，若是搭配高頻透亮、細節分明的耳罩式耳機，很可能會對這樣的聲響上癮。或者，按照曲目順序播放，讓音響流瀉出流行音樂從概念模糊到逐步成形的點點滴滴，千迴百轉。又或者，把曲目順序倒過來播放，讓聽覺從最靠近我們年代的座標出發，逐步回溯至流行音樂的高峰期，再回歸概念模糊的起點，將會對整個發展點滴在心頭。

　　這張 CD 的前六首音軌皆於 1932 年底之前灌唱（部分於其後陸續發行），可以聽見錄音與音樂表現蛻變的進程。就算是由日本唱片大廠灌音製作，本地俗民氣息仍濃烈嗆耳，遺留大量傳統音樂痕跡。

　　當流行歌曲漸漸摸索出清新迷人的新風格，創作者與表演者的個人魅力逐漸綻放如朝陽，引人耽溺其中，忘卻世事煩憂。有意思的是，就算是主題近似的，如藉由江海流露心緒的〈臨海曲〉與〈春江曲〉，刻劃文明女形象的〈跳舞時代〉與〈無憂花〉，以風塵女子為主角的〈老青春〉與〈月夜遊賞

（上）〉，依託月夜抒發情感的〈月下搖船〉、〈月下愁〉、〈月夜孤單〉，每組歌曲彼此仍大異其趣，對照起來興味盎然。

1937 年後錄製的歌曲跳脫了表面的抒情，樣貌變化大。〈新娘的感情〉與〈安平小調〉說故事的方式不同以往，〈南風謠〉的旋律性格迥異於前，若與延遲數年才發行的〈夜半的大稻埕〉對照，更讓人察覺時間的確是催熟樂種的最佳因素。

特別附上一軌奧山貞吉編曲的歌仔戲曲〈陳三設計為奴（一）〉，聆聽類似的編曲手法與歌仔戲迸擦的火花，再回頭賞味流行音樂，別有一番滋味。

書中與 CD 手冊引用的歌詞盡量忠於原始歌詞單的內文用字，其臺語文用法與今日不盡相同。整張 CD 的製作成本超乎想像的高，和過去已經出版的戰前唱片選曲的思路都不同。由於是從原版七十八轉唱片轉檔，片況較良好的才能列入候選名單，歌曲版權有疑慮的也必須忍痛割捨，同時在有限的曲目中，盡可能呈現戰前臺灣流行音樂的多元樣貌。經過無數次的斟酌後生出的精華曲目，包括了：

● 歌手：秋蟾、純純(愛卿、清香)、錦玉葉、曾素珠、雲龍、幼緞、省三、青春美、張福興、柯明珠、曉鳴、嬌英、雪蘭、林氏好、芬芬、愛愛、豔豔、碧雲、水蓮(連)。其中純純佔比最高，可聆賞她在不同階段錄音的變化。

● 品牌：古倫美亞、泰平、文聲、黑紅利家、勝利、日東。

● 作詞者：詹天馬、林清月、陳君玉、盧丙丁、趙櫪馬、黃石輝。

● 作曲者：王雲峯、鄧雨賢、張福興、陳運旺、陳清銀、姚讚福。

● 編曲者：井田一郎、仁木他喜雄、高久肇、奧山貞吉等。

● 樂種名稱：小曲、影戲主題歌、流行歌、流行笑科歌、流行小曲、歌謠調、新小曲。

　　重重限制之下的抉擇，不可諱言，仍有許多遺珠之憾，原始唱片不可逆的斑駁受損也需要時間來適應，每軌因為狀況不同而有音質上的落差，更是難以避免。然而，不全然屬於「知名作品」的這些歌曲默默地內蘊強韌的生命力，等著為我們的耳朵好好補課，找回過去八、九十年失落的聽覺，臺灣的聲音。

1.〈十二更鼓〉

秋蟾演唱　詞曲創作者不明　古倫美亞唱片

一更更鼓月照山	牽君个手摸心肝	阿君問娘欲按怎	隨在阿君个心肝
二更更鼓月照埕	牽君个手入繡廳	雙人相好天註定	別人言語不通聽
三更更鼓月照門	牽君个手入繡床	双人相好有所望	恰好小種泡冰糖
四更更鼓月照窗	第一相好咱二人	甲君相好有所望	阿君僥娘先不通
五更更鼓天卜光	恁厝爹媽叫食飯	想卜開門乎君返	手岸門閂心頭酸
六更更鼓若天開	阿娘煩惱君不知	阿君返去伊所在	不知著時才會來

秋蟾

當紅江山樓藝旦秋蟾難得留下的純情歌聲

此曲曲調與臺灣福佬歌謠〈五更鼓〉一樣，源自於流傳中國各地的〔孟姜女調〕，歌詞則由〈五更鼓〉擴充而來。秋蟾的唱詞與其時發行的數本歌仔冊內文幾乎一字不差，應是當年頗風行的版本。嚴格來說，這首歌曲不能算是「流行歌」，卻是不折不扣的「流行的歌」，演唱者是唱慣京調與北管幼曲的藝旦，讓這首歌格外值得聆賞。

古倫美亞洋樂團氣勢不錯，但前奏有點七零八落，尾奏稍嫌虎頭蛇尾。幸好這位曾有機會成為流行歌手的秋蟾表現穩健，藉陷入纏綿情愛的女子口吻，敘述每時辰的情境。秋蟾唇齒清晰，樂句的加花細碎如低迴顫動的幽思，聲息間掩不住的落寞，纏綿過後，一片悵惘。

2. 〈桃花泣血記〉(上)

純純演唱　詹天馬詞　王雲峯曲　古倫美亞唱片

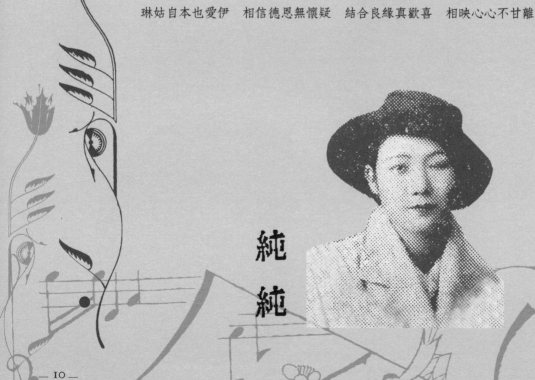

人生相像桃花枝　有時開花有時死　花有春天再開期　人若死去無活時

戀愛無分階級性　第一要緊是真情　琳姑出世呆環境　相像桃花彼薄命

禮教束縛非現代　最好自由的世界　德恩老母無理解　雖然有錢都也害

德恩無想是富戶　真心實意愛琳姑　免驚僥負來相誤　我是男子無糊塗

琳姑自本也愛伊　相信德恩無懷疑　結合良緣真歡喜　相映心心不甘離

純純

捧紅純純的本土開山第一首流行歌曲

　　作為臺灣第一首流行歌曲，創作的源起是兩位電影院辯士（無聲電影解說員）為了宣傳電影而寫的同名主題曲，最初是以在大街小巷出沒的「純演奏版」而為人所知，夾敘夾議的歌詞長達十節。唱片版編曲者井田一郎以意氣風發的銅管為主，由弦樂器和鋼琴扮演稱職的合音。間奏的手風琴有著柔婉哀惜的色調，流淌出豐沛的故事性，也與純純扎耳的歌聲一樣，暗示愛情終將以悲劇收場。

　　正在摸索流行音樂風格的純純展現罕見的音色，任憑沙啞嗓子一次次唱破高音，語氣像個滄桑的說書人，張口盡是混沌人世間的星塵灰燼，愛恨嗔癡。

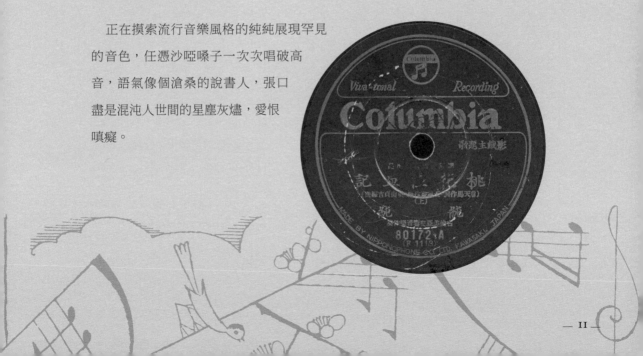

3.〈姻花十二嘆〉(下)

錦玉葉、曾素珠口白、演唱　詞曲創作者不明　泰平唱片

第一可憐落姻花	青慘艱苦無乾磨	出世無奈着是我	呆命準牛共人拖
第二可憐姻花界	好呆人客都來開	三分着奉化格屎	起無問題共阮獅
第三可憐姻花院	呆命咱着坐歸冥	頭燒耳熱那破病	拖命乜着共趁錢
第四可憐姻花閣	花那當開人迎迎	花謝人就嫌不好	趁食出身永是無
第五可憐姻花亭	迎迎通人無競爭	好呆人客着成領	煞煌弓借見來成
第六可憐姻花樓	好呆人客咱着交	恨咱父母無存後	流落姻花奧出頭
第七可憐姻花房	花那開透着無香	父母不知子輕重	簡無共子早嫁尪
第八可憐姻花宮	有個直止無同情	咱來好禮塊接應	卜打卜罵真酷刑
第九可憐姻花園	一冥門口坐到光	想到趁食即號飯	着箱嫁尪恰久長
第十可憐姻花廳	恨咱出世即呆命	母親愛錢無愛子	落在姻花呆名聲
十一可憐姻花巷	害阮目墘不時淡	一冬趁過又一冬	花謝看卜嫁省人
十二姻花上可憐	趁食永遠賣出身	着想嫁尪恰要謹	身份隻未人看輕
到者十二悶廣了	我廣个話無效邵	大々小々廳ケ僥	只塊曲盤太平標

以對話方式感嘆神女辛酸生涯的特殊作品

　　早期泰平唱片所謂的「流行歌」大多是編曲簡單的洋樂歌仔戲，透露出流行歌與歌仔戲之間藕斷絲連的關係。此曲伴奏很可能由歌仔戲後場樂師擔綱，更特別的是兩位「歌手」幾乎都在說話，偶爾脫稿、偶爾語塞。等到訴盡委屈，才唱了一組四句，歌詞近似歌仔，先保證所言不虛，再為唱片公司自我行銷。這首在泰平「文青化」之前發行的流行歌，讓我們窺見發展初期的流行音樂定義尚在猶疑與搖擺之中。

　　錦玉葉和曾素珠在泰平合作了不少歌仔戲唱片，在此以一人唸兩句的方式，附和彼此對於身為「趁食查某」的怨懟　　　　　　　　　　與感慨。撇開半生漂浪的心酸，至少，紅顏老去前，還有同病相憐的煙花姊妹互舔傷口。

4.〈男女排斥歌〉

雲龍、幼緞演唱　文藝部詞曲　文聲唱片

正月下　正月正　查某未大成妖精　無尪居然會生子　敗了父母的名聲

正月下　正月正　攏是人的查某囝　青春哪敢先有子　誰人也敢討客兄

二月下　二月二　當今查某真伶俐　嘴皮無彩抹姻脂　明仔後家搬搬去

二月下　二月二　笑人不會笑自己　你个身軀該清洗　臭到無人通敢嗅

三月下　三月三　當今查某真正敢　不驚伊尪擔重擔　攏是石花壓水擔

三月下　三月三　當今查某敢外敢　要穿不穿阮的衫　也免對你的扁擔

四月下　四月四　當今查某未現世　若驚肚裙一直壓　查埔看到翩翩去

四月下　四月四　歡喜也是阮歡喜　自己某囝你管未離　管到別人的代誌

五月下　五月五　當今查某無法度　穿鳥招來眼前鳥　看到不哽也會吐

五月下　五月五　查埔真實有法度　有錢个時裝大祿　無錢供啥在過河

精準反映百年前女性地位的精采互罵歌

亢奮的銅管讓前奏衝上耳膜，開啟一長串的鬥嘴鼓。兩位演唱者熟練地一搭一唱，歌詞和對唱形式源自傳統「相褒」，女性形象與歌仔冊的「惡女」和「覽爛查某」一脈相承。劇烈變動的年代，性別的權力結構絲毫未受撼動，女性仍在文化裡處處受限。當男性天花亂墜的連番指控，甚至譏刺女性化妝就該打包滾回娘家，女性在這場唇槍舌戰中居於下風，只能回嘴說男性體臭，徹底無力招架。此曲美其名男女排斥，實際上被排斥的只有女性。

幼緻可說是奧稽唱片與文聲唱片的臺柱，與文聲文藝部長江添壽合作的數十張〈三伯遊西湖〉（三伯即梁山伯）為該公司金字招牌。雲龍的音色爽朗富趣味，襯托出幼緻的清甜活潑，兩人唱著同樣的曲調你來我往，聲音裡的律動感讓人忍不住一直聽下去。

5.〈蓮英嘆世〉（上）

愛卿、省三演唱　詞曲創作者不明　古倫美亞唱片

第一層來恨爹娘（頭一層是來恨著我个老父佮我个老母）

義女不應逼為娼（查某囝若飼大漢，是不應該墜入煙花去做娼妓）

當知婦隨而夫從（查某囝愛共嫁翁嫁婿，予伊會當得著夫唱婦隨才好）

方是世情些正當（照這款來定宜，才是正理當然的世情）

奴有孝心順爹娘（我有有孝个心肝，來順著我个父母）

又無哥嫂弟々幫（最可痛我的家中也無兄弟姊妹通好共我鬥幫手）

父嗜吃鴉片母放蕩（我老父愛食鴉片煙，我老母是非常的放蕩）

困此全到了上洋（因為這款的花費，以致家世暫時得到困苦）

第二層勸々青年郎（第二層是愛欲解勸列位青年諸君恁）

當愛惜寶貴時光（時間著愛會曉寶惜，人生來奮志，毋通虛度光陰才好）

交接朋友須道德（咱保護交陪的朋友，毋通好奸詐，要照道德來行才好）

揮金如土臭名揚（今時袂曉通好勤儉，來亂用是非常的歹名）

藉香消玉殞名妓之口說唱的警世奇曲

臺灣庶民生活裡常見的月琴，被當成二胡拉的小提琴，在樂社裡位階優越的揚琴，特質相異的三者激盪出清麗素樸的聲響，暗示了此曲的各種元素不僅可以水乳交融，都有自我顛覆的可能性。歌曲的表現形式具實驗性，演唱即便屢被口白打斷，各句間的連貫性依舊強烈。曲調與〈姻花十二嘆〉同屬〔孟姜女調〕系統，唱的是一椿上海命案受害妓女的心事，本該有淒豔神祕的氣氛，卻被勸善教化的腐舊氣味掩蓋了。

男聲省三身分未明，愛卿是純純的另個藝名。她的官話與藝旦的咬字明顯不同，有清晰的臺語痕跡，用嗓帶著歌仔戲特有的啼哭感。愛卿的情緒雜糅在抑揚頓挫中，幾許淒涼，幾許無奈。

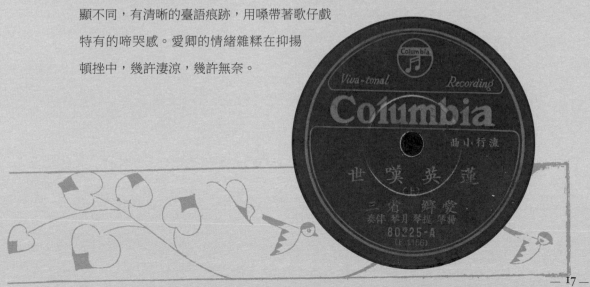

6. 〈離君思想〉（上）

純純演唱　詞曲作者不明　古倫美亞唱片

（唱）關門來看　薄情曉心肝　唉！

（口白）薄情郎　出外三年　至今未回　害我日夜思想在心　望君早回

（唱）看無君的面　心頭酸　唉目屎流落　作飯吞

春去了　秋來冬又到　苦　光陰似箭　催人老

無念妾　青春不再來　苦　看見鏡內　面青黃

純

純

分不清是哭調仔或流行歌的雙面歌曲

　　此曲錄製時，純純已以本名劉清香成為歌仔戲唱片明星，也嘗試傳統曲調或日本曲調填詞、新創歌曲等各種流行歌的可能路線。〈離君思想〉濃郁的歌仔戲氣息，是流行歌這個新樂種進一步、退兩步的明證。

　　此曲與〈蓮英嘆世〉同時灌唱，有同樣的樂器編制，卻毫無〈蓮英嘆世〉的實驗性，反而貼近主流歌仔戲的質地。女主人公等待三年，往日恩愛只剩滿口酸澀，剎不住的滑音隱喻的既是眼淚，也是喚不回的郎君。自憐的獨白跨過流行歌與歌仔戲的邊界，女子日復一日困在可恨的痴纏情懷裡，一聲聲喚苦，如傾盆大雨般下在尋常作息裡，叫聽的人也煎熬。

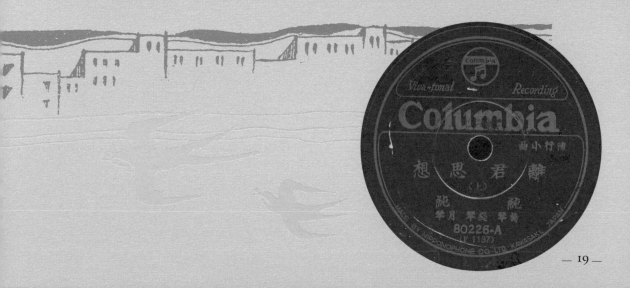

1933

7.〈老青春〉

青春美演唱　林清月詞　文藝部曲　古倫美亞唱片

老人忽然學風流	剃落二ノ的嘴鬚	交著美娘嫌呆樣	臨時起憨足健丟
查某笑到腸肚究	恁某罵伊老不修	因為愛卜好看相	卽着剃到光琉々
粥飯袂食學食酒	老命不顧敢會休	暝時迍到右々々	食老卽熱美阿娘
少年來呆也有救	食老變相難得收	箱過損神短歲壽	老人也敢學卜泗
出門香水直直噴	無毛也愛抹香油	食老驚了無人摸	暝日那裝那响場
房間恰人暝日守	查某氣到面憂々	老猴無人卜少想	面皮皺々打結球

青春美

青春美修理老不修的諷刺小品

　　此曲有著典型的奧山貞吉臺灣流行歌風格，編曲技巧四平八穩，外加點綴出詼諧氣氛的木魚。敘事者毫不客氣的取笑男子臨老入花叢的醜態，不吝刻薄。青春美的名字反應不出她嗓音中老成持重的特色，有時會把曲子詮釋得過分一板一眼，但這首諷刺歌曲卻歪打正著的適合她，她越正經八百的唱，滑稽意味越重，問世後大受歡迎。

　　林清月的歌詞文雅，字音本身的聲響效果舒朗大器。青春美口齒清晰，流暢的唱出高低起伏，溫潤的音質中和了字義中的酸味，氣定神閒的講著別人的笑話，有種旁觀的冷冽調性。

8.〈跳舞時代〉

純純演唱　陳君玉詞　鄧雨賢曲　古倫美亞唱片

純
純

阮是文明女　東西南北自由志

逍遙俗自在　世事如何阮不知

阮只知文明時代　社交愛公開

男女雙雙　排做一排　跳道樂道我尚蓋愛

舊慣是怎樣　新慣到底是啥款

阮全然不管　阮只知影自由花

定著愛結自由果　將來好不好

含含糊糊　無煩無惱　跳道樂道我想上好

有人笑我呆　有人講我帶癡獃

我笑世間人　癡獃憒憒憨大呆

不知影及時行樂　逍遙甲自在

來來來來　排做一排　跳道樂道我尚蓋愛

純純化身大跳狐步舞的文明女之音響發燒神曲

　　鄧雨賢以旋律勾勒出「道樂道」（Trot，狐步舞）的動作身形，有時擺手搖頭，有時拉裙子轉圈，有時如爬階梯一樣步步上揚，隨著節拍左踏右踩。陳君玉文字描繪的不僅是跳舞，更是遊戲人間，是文明女渴望不顧一切的任性行事，也是非受薪階級才能享有的特權。編曲者仁木他喜雄以多愁善感的手風琴，引導出帶著歌者兜兜轉轉的快狐步節奏。純純唱出渾然天成的韻律感，如蝴蝶翩翩飛舞，映照出紅塵裡打滾的男女。

　　樂池舞林，霓虹燈照得滿場晃影疊疊，歌聲旖旎，一派灑脫。

9 〈月夜遊賞〉(上)

張福興、柯明珠演唱　林清月詞　張福興曲　勝利唱片

大家相約月光暝　恰娘坐車繞溪墘　看見人釣魚　月光星滿天
小船結紅灯　載著現代的西施　滿船花粉味　隨風吹到滿江邊

吹來到面味真香　風來美娘面紅紅　全是風流人　也想欲遊江
撥前駛震動　雙邊攏是玻璃窗　歌聲隨放送　乎我聽甲心茫茫

銀波漫步對這來　秀英花味當面來　花燈弄歸排　傳落全溪海
風景人人愛　水面卡贏啥麼代　阿兄無嫌代　大家笑甲誼煞煞

柯明珠

正統留日女高音柯明珠的畫舫笙歌

　　兩位優秀的留日音樂家加上歌人醫生的組合，此曲一發行想必噱頭十足。不過從音樂品味來說，這三人的美學養成異於凡夫俗子，加上歌詞描述的場景，讓曲子成了高調炫耀有錢人士的消閑紀事了。旋律是五聲音階，但音樂的句法、片語、語調全非傳統音樂，聽慣唸歌仔的大眾恐怕不好記憶，技巧生澀的伴奏也如室內樂般高不可攀。

　　文字內容是以上流社會男性的夜生活享樂為視角，藝旦是凝視與聆聽對象，是帶來情趣的客體，為花間遊客而存在。紈褲子弟的夜晚明媚如白日，煙花女子哀愁的命運被遺留在月光外的陰影處。弔詭的是，嗓音綺麗的女高音柯明珠是從男性的角度、用男性的口吻、與男性一同詠嘆藝旦的歌聲與姿色，因著位置模糊之故，無法像自作自唱的張福興唱得那麼理直氣壯，殊為可惜。

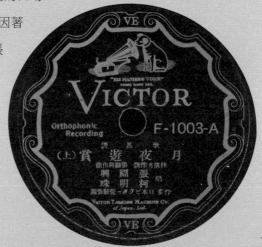

10.〈臨海曲〉

曉鳴演唱　陳君玉詞　鄧雨賢曲　古倫美亞唱片

來去呀來去海邊　　趁著晴天和日時　　碧色海水等人去　　銀波彈出歡迎詩

無限希望少年志　　淵深海水是知已　　清風吹面悶消去　　洗浴心神着即時

流來流去海袂變　　過了青春等無時　　鼓動胸前的熱血　　來去呀來去海邊

曉
鳴

男歌手曉鳴熱血又拘謹的踏浪遊記

　　古倫美亞不時會發行特殊主題的流行歌，比如難得以藉海景抒發豪情的此曲就是一例。曲調從容寬闊，小號與小提琴浩浩蕩蕩的領軍樂團，吉他撥弦提供穩定的和弦織體和搖擺節奏，樂聲給人興致高漲的歡快感。唯一可惜之處是音域對演唱者來說過低，不然會發揮得更淋漓盡致。

　　曉鳴是日治時期少數男歌手之一，走的是憂鬱鼻音演唱路線，聲音辨識度高。為要展現出志氣少年壯遊海邊的蓬勃情態，曉鳴收斂了平時慵懶無力的唱腔，宛如被寬闊大海激發出雄心與熱血，以歌聲來場一本正經的勵志演說。全曲洋溢青春氣息，與伴奏共同交織出戰前歌曲少有的渾樸風格。

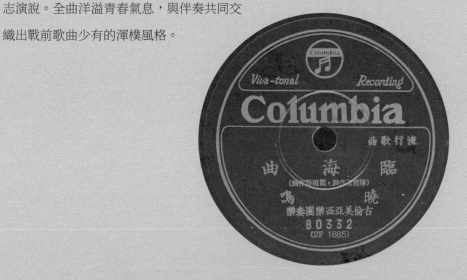

1935

11.〈想要彈像調〉

純純演唱　陳君玉詞　鄧雨賢曲　古倫美亞唱片

心肝想要　佮伊彈像調　那知心頭又漂搖

只恨無緣可通透　滿腹的心調　心肝悶　總想袂曉

手提琵琶　就想要來彈　敢着來彈想思歌

絪伊會知影着我　愛同伊相看　琴對琴　双々合彈

彈了一曲　又再彈一調　音調到尾隴茫渺

風吹樹腳靜悄々　秋蟲哭無聊　恰彈也　是單思調

純
純

天后純純率直演繹的暗戀心事

　　歌曲揭開的是未曾啟齒的情感，惆悵的敘事者一想到心上人就拙口笨舌，心慌意亂。多虧夏威夷吉他珠玉流轉的撥奏，撥開了羞怯，奏出柔腸百節，每個音都飽藏深沉的戀慕。樂聲錚鏦，相思如傾瀉一地的月光，不知是否有知音人在聽？

　　歌詞寫著，我彈出心頭的歌，你會明白我的情意，聽眾於是曉得對方永遠不會懂。樂人寫出的曲調，含蓄地發乎情、止乎禮，句句欲言又止。歌手讓淒楚心緒在嗓音裡若隱若現，要是唱得太直白，就違背文字裡重到說不出口的愛情，要是表現得太孤單，也會讓敘事者感到難堪。

　　抑鬱的愁思悶悶地燒灼著，從火焰到灰燼，是一段卑微又刻骨銘心的單戀。

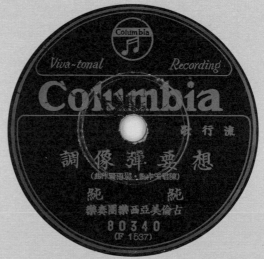

12.〈春江曲〉

嬌英演唱　陳君玉詞　鄧雨賢曲　紅利家唱片

春風微微送春意　江中的水暗暗鄭　翻來覆去想袂離　悶坐房中無了時
來　啊　來去遊江洗想思

身坐小船要遊江　暝半江邊燈火紅　船仔被水流震動　萬種憂愁集歸人
流　啊　流盡滿腹的苦痛

天頂的星光芒芒　月出東山半面紅　流水無聲點點動　風送想思給別人
春　啊　春風無離開春江

嬌英

歌手嬌英最賣座的斷腸閨怨曲

這是嬌英最賣座的歌曲，我們只能藉由唱片認識這位女子，與她柔聲細氣且謹慎的演唱風格。樂聲清雅曼妙，每段首句宛如平緩江水，歌手姿態娟秀的隨著小船浮沉，隨著歌詞逐漸揭開隱衷。纏綿情思在幽婉嗓音底下暗自翻騰，心事如風蕩墮，無依伶仃。

歌詞字數為七七七八，外加感嘆的尾句，乍聽之下平淡無奇，每段卻有兩個結尾，彷彿女主人公心中的迆邐牽掛，剪不斷，理還亂。嬌英的聲音裡盈溢著春風、星光、流水，徐徐漾開，飄送給不在場的那位相思對象。

13.〈無憂花〉

玉蘭演唱　詞曲創作者不明　黑利家唱片

阮是一蕊桃花娘　　戀愛生在跳舞場　　暝日暢樂來吹唱　　快樂生活攏袂休

你是快樂的女兒　　阮是幸福的花枝　　純情的愛同心意　　幸福當開青春期

姊妹歡喜捧酒杯　　祝賀雙全極樂地　　來々咱來排齊々　　來々祝賀青春花

玉蘭

歌手雪蘭（玉蘭）一展快意的爽朗佳作

黑利家發行的流行唱片通常不會標註創作者，往往也會改換歌手藝名，比如雪蘭就以玉蘭現身，似乎和價格較高的主品牌古倫美亞共享同樣歌手的話，會對不起花比較多錢的聽眾。只進過古倫美亞錄音室一次、僅 24 首作品的雪蘭，竟排行歌手作品數量第五名，代表她後面還有更多名不見經傳的「小咖」。

〈無憂花〉以斑鳩琴、吉他撥奏的音響效果，以及雪蘭飄逸灑脫的歌聲，描摹出輕盈舞姿，與眾多女孩頌讚青春、載歌載舞的雀躍情境。歌詞一口氣用了「快樂」、「幸福」、「青春」、「純情」、「歡喜」、「極樂」等閃爍著愉悅氛圍的字眼，映照出受過基本教育的「現代新女性」年輕、未婚、獨立、不怕拋頭露面的明亮形象。

14.〈月下搖船〉

林氏好演唱　守民詞　文藝部選曲　泰平唱片

八月十五月正圓　照落水底雙個天　雙人牽手走水埗

汝看我　我看汝　想起早前相約時　也是八月十五暝

搖來搖去駛小船　船過了後水無痕　喜怒哀樂相共分

你唱歌　我搖船　想著心內笑吻吻　親像天頂斷點雲

林氏好

社運領袖盧丙丁為愛妻林氏好寫下的深情歌詞

　　文藝部選的曲實際上就是耳熟能詳的〔太湖船調〕，可惜太多種樂器組合宛若大雜燴般輪番上場，讓該是透亮寧謐的月下氣氛稍顯雜亂。

　　此時尚未正式拜師修習美聲唱法的林氏好倚重鼻腔共鳴發聲，以拘謹認真的作風，對待她丈夫盧丙丁（守民）為她寫下的每一個字。歌詞內建的韻律感如溫柔的波浪，歌手試著發出清越響亮的歌聲，但不知怎的，故事場景明明是現在式，明明是月圓，她卻像是回看過往，傾吐著人未團圓的遺憾。口氣中的寒意深深，該是幸福感的氣氛籠罩著一股辛酸，情歌成為黯然銷魂之回聲。

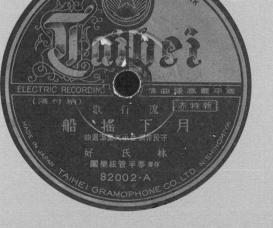

1935

15.〈月下愁〉

青春美演唱　趙櫪馬詞　陳運旺曲　泰平唱片

月色冷冷悽慘照　秋風接接吹落葉　等君心內慄慄抖　四邊不時淅淅叫
嘆恨也是為孤單　情愛寫站在飛砂　空將情景來想看　妖韻幽幽响心肝
溪流慢慢添秋悶　露水凍落身直蹲　出門尋君笑吻吻　這準心緒亂紛紛

青春美

青春美詮釋寒風中等無人的傷心歌曲

　　趙櫪馬的歌詞比他的小說浪漫許多，這裡的文字讀起來像是印象派的大片光影，寫出了深秋的清冷，還有叫人多愁善感的蕭瑟風聲，烘托出情人相約卻見不著人的惶惶不安。憂鬱的夏威夷吉他和木管樂器共舞慢板探戈，更襯出歌詞裡悵然若失的孤寂。就不知所措的心情來說，曲調過於冷靜從容，不過依舊是陳運旺最為餘音繞梁的佳作。

　　青春美屬於理智型歌手，即便要表達揪心的情緒，也是有分有寸，侃侃細訴。她唱出冷色調的空間感，夜深露寒，望極秋愁，主人公在窸窣聲中守候到花謝萎靡，肅殺秋意讓聽的人更冷了。

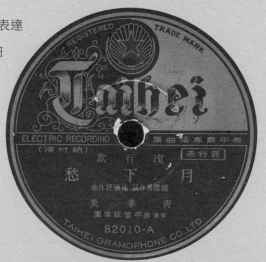

16.〈月夜孤單〉

芬芬演唱　黃石輝詞　陳清銀曲　泰平唱片

日黃昏　酒冷又重溫　靜靜等待君　唉呦不堪聞

隔壁人唱孤棲悶　人唱孤棲悶

月當圓　盼望欄杆邊　月圓人未圓　唉呦死不變

又是給阮等透暝　給阮等透暝

月斜西　因何未返來　給人空等待　唉呦我等知

又是朋友招去開　朋友招去開

芬芬

歌手芬芬唱出獨枕難眠的孤單心事

　　悠揚的管弦樂以四小節的慢狐步，淡雅的為芬芬鋪織通往主歌的階梯。沒想到伴奏最絢麗處是在間奏，是極少見的佈局手法，給人未預期的柳暗花明之感。戰後才大放異彩的陳清銀譜出柔情綽態的旋律，搭上黃石輝文字裡濃郁的憂悒，縱使芬芬咬字含糊，歌曲自帶餘韻不絕的魅力。

　　從徹夜未眠與反覆失望的姿態，可看出敘述者為女性。這樣的判斷思路是悲哀的，因為獨守空房的形象依慣例是女性專屬，她嫻熟等待的技藝，日夜琢磨，磨去耐性又磨去自我，唯一與心情共鳴的是外頭傳來的泉州南音〈孤棲悶〉，唱出少女的閨怨情懷，更顯悽惻。歌詞裡幾度「又是」，女主人公已經拿大把青春年華來等心上人，還有無數個委屈的月夜在前方等著她。

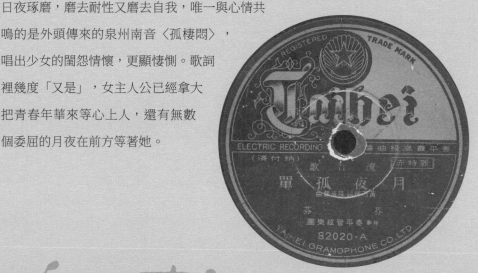

17.〈新娘的感情〉

青春美演唱　陳君玉詞　鄧雨賢曲　日東唱片

昨暝啊！　袂困朦々想　朦々想　也那歡喜做新娘　也驚穿插被謷相

東想西也想　鑼鼓聲　八音聲　听着撞房門的聲　噯約！　眠々來打嚇

今日啊！　講是和合日　和合日　父母減阮可做陣　阮麼過位來結親

結親離鄉親　大炮聲　小炮聲　忽然轎門蹤一聲　噯約！　害阮着一驚

六禮啊！　今也行好細　行好細　花燭房內靜々坐　想着祖家變外家

外家變祖家　說笑聲　喝拳聲　聽卜鬧洞房的聲　噯約！　心肝（茹）車々

註：「茹」字為歌手正式唱出，原歌詞單漏字。

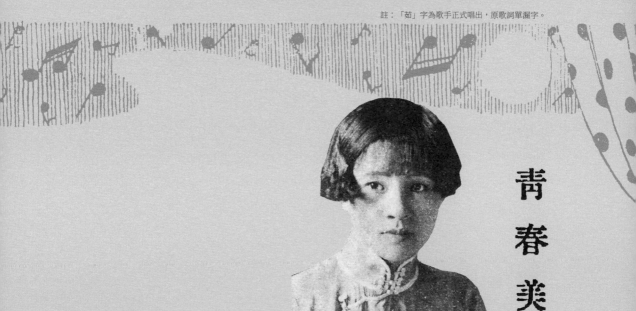

青春美

正新婚的青春美唱出新嫁娘喜中帶憂的複雜心緒

　　歡愉卻不喧雜的樂聲充滿喜慶氛圍，詞曲工筆描繪新嫁娘的百感交集，畫面色彩鮮麗細膩。青春美不疾不徐，陳述站在新人生起點的女主角內在感受，情境掌握精準，是首工巧精緻的作品。

　　縈繞女子心頭的，根本不是愛與不愛的問題。她面對的是異鄉婚姻，熟悉的親情關係即將拉遠，踏入陌生家庭，如同豪賭般，僅有的籌碼是自己的命運，怎可能不忐忑、甚至神經緊繃呢。熱鬧環境裡，她無人陪伴，鞭炮鑼鼓是為她，卻也不是為她，從今與人共結連理，但此刻只能孤獨的自言自語。

　　全曲以喜事為題旨，卻貫穿著疏離的基調，微妙地勾起聽者的同理之情，忍不住祝福女子在未知的未來中，能多一點好運。

18.〈南風謠〉

純純、愛愛演唱　陳君玉詞　鄧雨賢曲　古倫美亞唱片

（純純）南風吹來吓三月天　草仔青々吓隨風生　雖然露水暗々滴　阮兜全無咧滴半糸

（愛愛）南風吹來吓甘蔗園　甘蔗粿々吓包甜湯　要撥蔗葉手扞飯　心內依々咧出家門

（純純）南風吹來吓無塵埃　林投開花吓成茉萊　可恨伊不相感介　相思花開咧春也知

（愛愛）南風吹來吓陣々燒　芎蕉結子吓見風搖　不知彼人在何歇　親像天頂咧的鳶葉

（合唱）南風吹來吓萬物旺　日月協力吓發電光　人的炭礦變金礦　阮的南風咧那北風

純純與愛愛攜手唱出會聽上癮的俗謠氣息

　　鄧雨賢為此曲寫出的民謠風旋律氣味特殊，句句都內建韻律感，是首過耳難忘的作品，受到歌仔戲熱烈歡迎，成為常用曲調之一。原版唱片中，編曲細緻，每節的節奏與和聲變化多端，揚琴負責製造俏皮的附點音型，鼓持續強化後半拍，讓人聽了神魂蕩漾。

　　歌詞如同定格的風景照，每個畫面都能觸動主人公思憶愛侶。最後一節似在暗示離鄉工作的心上人，去了以煤炭作為燃料的發電所工作，形單影隻的荒涼心境，讓溫暖的南風吹來如同冷酷的北風。雖然純純、愛愛的音質對後人耳朵而言稍嫌尖銳，可是她們口吻中的欣喜昂揚，配上餘音繞樑的曲調，仍舊為不同年代的聽者帶來不可抗拒的聽覺快感。

愛愛

19.〈夜半的大稻埕〉

純純演唱　陳君玉詞　姚讚福曲　古倫美亞唱片

夜半坐佇窗仔口　　外頭靜悄悄
掛塊心肝頭的伊　　佇叨塊逍遙
坎坎坷坷的身軀　　就要昏去了
這邊枕邊的香味　　留塊阮鼻香

落歸只驚白期望　　遠遠塊瞭望
無風無雨的高野　　路頂也無人
只有嘸知更深的　　跳舞的音樂
流出苦苦冷聲調　　攪亂阮心胸

因緣落泊我扶你　　總比沒彼時
秋櫻當塊清香味　　知苦佇江邊
一陣近遠交織著　　甜蜜的夢裡
奈憂無倘好出世　　鳥隻塊哭啼

純純

純純少見的半夢半醒迷離系作品

在奧山貞吉的編曲下，愁緒悠悠流淌，樂聲如起伏的海潮，一波波推著歌聲的浪，呼應著大稻埕夜半的靜謐。這是姚讚福尚未脫去坦直樂風的早期作品，陳君玉的文字也在艱澀聱牙階段，兩者激盪出異樣的平衡。錄音拖延多年才上市，保留了純純天真嬌嫩的口吻，與後來淡去的豐盈鼻音。

敘事者恍若卡在夢境與現實、過去與現在的交錯地帶，紛然意念如深夜花香，四處飄散，恍惚迷離，就算沒有在第一節半夢半醒間昏沉睡去，也在唱到「流出苦苦冷聲調」時幾乎暈厥。女子的款款細訴彷彿囈語，說出的故事支離破碎，卻足以讓聽者明白，風情月債，她還在等待。

20.〈安平小調〉

愛愛、豔豔演唱　純純說明　陳君玉詞　鄧雨賢曲　紅利家唱片

1.（愛愛）秋風吹　秋天時　腹內愁聲　時常悲　悲愁聲　混在秋風裡

亦有留戀味　窮倒舊城址　憶及早當時　宮主美　悲愁人　設使能得做幸運兒

（純純）在安平殘廢的城址　有一个襤褸的青年

坐在城邊　默默塊想的中間　不覺煞睏落眠

來夢見着眼前變成美麗城　城中有一妖裝嬌豔的宮主出現　行偎近伊的身邊

在這美麗的城內　過了無上的快樂

由夢中醒來的時　看見伊猶原是在這殘廢的城邊

目睭展金四邊一吓看　城壁有一首的古詩

是來乎伊更加感嘆　同時腹內悲愁的聲又再起了

2.（印不吹送）好宮主　知我意　我心早早着有你　送我扇　安慰我心思

喜淚流落去　染著伊玉膝　不敢再看伊　將目閉　溫心兒　享受這款的甜蜜味

3.（豔豔）秋風吹　秋天時　腹內愁聲　聲又起　醒悟來　猶原廢城邊

白玉的膝枕　却是石頭只　枕頭邊一枝　白綾扇　那後面　一首幽雅的抒情詩

戰前流行歌罕見的浪漫奇幻故事，純純特別獻聲雅致口白

　　仁木他喜雄編寫的弦樂齊奏帶出歌詞所說「幽雅的抒情詩」，反覆出現的「悲愁」一詞拘束了歌曲的色調。鄧雨賢的曲柔靡如詩，陳君玉的詞寂寥如畫，南柯一夢的奇幻空氣充滿在演唱與唸詞的歌手嗓音裡，再怎麼美，也是海市蜃樓。礙於每面只有三分多鐘的長度，第二節並未唱出，所以歌詞單上特別註明「印不吹送」。

　　擅長高音的愛愛小心翼翼處理每個字，不小心出格的乾澀喉音平添一絲傷感。純純並未用她擅長的歌仔戲口白方式表現這段故事背景，而是撙節情感，以旁觀角度來朗誦。豔豔唱得用力，音色淒切哀厲，叫聽的人陪著她撕心裂肺。畢竟美夢破滅，徒留信物，再怎麼浪漫，仍舊只剩頹圮廢墟。

21.〈陳三設計為奴〉㈠

1933

清香、碧雲、水蓮（連）演唱　古倫美亞文藝部詞　古倫美亞唱片

留傘背調

（小七唱）小七出來罵一聲　我罵益春死夭精　釵花刺繡你不去　走去灶腳貢破鼎

（益春唱）益春就叫小七兄　小七听我說分明　司阜打破咱寶鏡　不是益春貢破鼎

（小七唱）小七听着佛々跳　出來花廳錯甲激　寶鏡輕々無賴重　敢是科手提末朝

（陳三唱）陳三力話應出來　小七不免相格屎　打破寶鏡無你代　免來說東甲說西

（小七唱）小七氣着面烏々　我罵司阜者糊塗　寶鏡達錢免照故　目周交々看查某

（陳三唱）小七戇話免相鄭　不通店者高々纏　乎我陳三那壽氣　小呈你着食腳精

清香

純純（清香）主唱的歌仔戲《陳三五娘》精緻選段

把這首歌仔調塑造得神采飛揚的幕後魔術師，是奧山貞吉。他把圓潤脆亮的木琴加進管絃樂，與演員清越活潑的歌聲相映成趣，每句與歌唱交手的樂器旋律都綻放如朝陽，相當程度模糊了流行歌與歌仔曲的界線。

歌詞單上標註是以〔留傘背調〕來唱，〔背〕指的是旋律變調或轉調。多組旋律連綴成主旋律，以源自車鼓的〔留傘調〕開頭，〔走路調〕結尾，三位演唱者展現出不同風味。特別值得注意的是演唱陳三的清香，呈現出較流行歌演唱更戲劇化的作風，質地凝鍊具穿透力，且配合詼諧的劇情活靈活現，表情豐富。年僅 19 歲的清香已能駕輕就熟的以聲音塑造人物，難怪受到古倫美亞的極力栽培，從此時的錄音聽來，前途未可限量。

戰前臺灣流行音樂復刻典藏大碟

《心肝開出一蕊花》專輯手冊

編選解說　洪芳怡

原始音檔與歌詞單提供　林太崴

唱片轉檔與後製　林太崴

編輯製作　台灣館／黃靜宜、張詩薇

美術設計　黃子欽

本專輯為《曲盤開出一蕊花》附屬 CD

由財團法人喜瑪拉雅研究發展基金會取得音檔與文圖授權

2020 年 12 月 1 日出版

出版發行　遠流出版事業股份有限公司

YLIB 遠流博識網 http://www.ylib.com E-mail:ylib@ylib.com

有著作權‧侵害必究　Printed in Taiwan

特別感謝——

唱片收藏家徐登芳醫師提供珍貴史料，李易修導演在歌詞上的協助，

傅裕惠導演、戲曲工作者葉玫汝老師在歌仔戲領域的解惑。